김영빈

인　생　의

허　무　를

보　　　다

김영민

사상사 연구자, 서울대학교 정치외교학부 교수. 하버드대학교에서 동아시아 사상사 연구로 박사학위를 받았으며, 브린모어대학교 교수를 역임했다. 동아시아 정치사상사, 비교정치사상사 관련 연구를 지속적으로 해오고 있으며, 그 연장선에서 중국정치사상사 연구를 폭넓게 정리한 *A History of Chinese Political Thought*(2017)와 이 책을 저본 삼아 국내 독자를 위해 내용을 크게 확장하고 새로운 문체로 다듬은 『중국정치사상사』(2021)를 출간했다. 산문집으로 『아침에는 죽음을 생각하는 것이 좋다』(2018), 『우리가 간신히 희망할 수 있는 것』(2019), 『공부란 무엇인가』(2020)를 비롯해 『인간으로 사는 일은 하나의 문제입니다』(2021)를 펴냈다.

인생의 허무를 보다

김영민

사회평론

기예르모 델 토로 감독의 영화 〈셰이프 오브 워터(The Shape of Water)〉는 소수자의 사랑을 다룬다. 그 영화에서 등장하는 소수자는 소수민족도 아니고, 이민자도 아니고, 난민도 아니다. 그 영화의 소수자는 다름 아닌 양서류 인간이다. 양서류는 여느 동물보다 많은 물을 필요로 한다. 잠시 물 밖으로 나올 수는 있지만, 조만간 다시 물속으로 들어가야 한다. 양서류 인간은 극장에서 물 한 방울 없는 채석장 장면을 마주치고 몸서리친다. 아무런 습기도 없이, 흙먼지 가득 날리는 채석장은 그에게 지옥과도 같다. 그 사실을 잘 아는 연인 엘라이자는 욕조에 물을 가득 채우고 그를 초대한다. 그리고 기꺼이 그 욕조 안에 들어가 양서류 인간과 함께 사랑을 나눈다.

인간은 문화적 양서류다. 인간은 메마른 문화의 사막에서는 살 수 없다. 앞서 살았던 이들이 축적한 문화 속을 유영(遊泳)하면서 비로소 인간다운 삶을 살 수 있다. 물거품 같은 삶 속에서 문화라는 또 다른 물거품을 만들고, 그 물거품들이 모여 마침내 깊고 넓은 문화의 바다가 된다. 인간이 풍요롭게 산다는 것은 바로 그 문화의 바닷속에서 자유롭게 헤엄치며 산다는 것이다. 인간이 허무한 삶을 그나마 버티고 살아갈 수 있는 것은 깊고 넓은 문화 속에서 유영하기 때문이다. 빈곤한 문화 속에서 산다는 것은 메마른 수영장 위를 터벅터벅 걷는 일, 물이 다 빠진 욕조에 누워 있는 일과 같다.

이 책의 자매편인 『인생의 허무를 어떻게 할 것인가』를 펴내면서, 나는 그 책이 송나라 문인 소동파의 「적벽부」에 대한 유연한 주석이 되기를 희망하였다. 이번에 『인생의 허무를 보다』를 펴내면서, 나는 이 책이 『인생의 허무를 어떻게 할 것인가』에 대한 다채로운 주석이 되기를 희망한다. 『인생의 허무를 어떻게 할 것인가』의 공간적 제약 때문에 채 싣지 못했던 도판과 해설을 마음껏 실으면서 바다로 돌아가는 양서류 인간처럼 희열을 느꼈다. 천천히 삶의 욕조에 물을 채우는 기분으로 이 책에 들어갈 그림을 고르고 텍스트를 선정했다. 이 책을 읽는 이들이 좀 더 풍부한 상징과 기호와 이미지의 바다에서 헤엄치기를 기원하면서.

2022년 겨울, 김영민

차
례

허무를 직면하다

『아우스터리츠』에서 작가 W. G. 제발트(Sebald)는 벽에 붙어 있는 나방에 대해 이렇게 썼다.

> 나방들은 살아 있는 동안 더 이상 아무것도 먹지 않고 오로지 생식이란 과업을 가능하면 빨리 완수하는 것만 생각한다고 알폰소가 말했지요. … 녀석들은 자기들이 잘못 날아왔음을 아는 것 같아요. 녀석들이 죽음의 경련으로 경직된 미세한 발톱으로 매달린 채 목숨이 끝날 때까지 불행의 장소에 달라붙어 있으면, 공기의 흐름이 그들을 떼어내어 먼지 쌓인 구석으로 날려 보내지요. 내 방에서 죽어가는 그런 나방들의 모습을 보면서 나는 종종 이 혼돈의 시간에 그들은 어떤 불안과 고통을 느꼈을까 하고 자문하곤 하지요.

인간은 생식이란 과업 이상을 꿈꾸게 되면서 비로소 인간이 되었다. 인간은 번식에 그치지 않고 번식 이상의 의미를 찾으면서 인간이 되었다. 인간은 현재에 만족하지 않고 보다 나은 미래에 대한 희망을 가지면서 인간이 되었다. 인간은 약육강식에 반대하고 인간의 선의를 발명하면서 인간이 되었다.

의미와 희망과 선의를 좇으면서 동시에 학살과 전쟁과 억압과 착취의 역사를 만들어온 인간에 대해 생각한다. 대를 이어 생멸을 거듭해온 인간이란 종(種)에 대해서

생각한다. 그 혼돈의 시간에 그들은 어떤 기쁨과 불안과 고통을 느꼈을까 하고 자문해보곤 한다.

○

희망은 답이 아니다. 희망 없이도 살아갈 수 있는 상태가 답이다. 겉으로는 멀쩡해 보여도 속으로는 이미 탈진 상태인 이들에게 앞으로 희망이 있다고 말하는 게 무슨 소용이 있을까. 희망은 희망 없이도 살아갈 수 있는 사람들에게 가끔 필요한 위안이 되어야 한다.

인간의 선의는 답이 아니다. 선의 없이도 살아갈 수 있는 상태가 답이다. 겉으로는 멀쩡해 보여도 속으로는 세상에 대한 불신으로 가득 찬 이들에게 인간의 선의가 무슨 소용이 있을까. 인간의 선의는 선의 없이도 살아갈 수 있는 사람들에게 가끔 주어지는 선물이 되어야 한다.

의미는 답이 아니다. 의미 없이도 살아갈 수 있는 상태가 답이다. 겉으로는 멀쩡해 보여도 속으로는 텅 비어버린 이들에게 인생의 의미를 역설하는 게 무슨 소용이 있을까. 의미는 의미 없이도 살아갈 수 있는 사람들이 가끔 떠올릴 수 있는 깃발이 되어야 한다.

인간에게는 희망이 넘친다고, 자신의 선의는 확고하다고, 인생이 허무하지 않다고 해맑게 웃는 사람을 믿지 않는다. 인생은 허무하다. 허무는 인간 영혼의 피 냄새 같은 것이어서, 영혼이 있는 한 허무는 아무리 씻어도 완전히 지워지지 않는다. 인간이 영혼을 잃지 않고 살아갈 수 있듯이, 인간은 인생의 허무와 더불어 살아갈 수 있다. 나는 인간의 선의 없이도, 희망 없이도, 의미 없이도, 시간을 조용히 흘려보낼 수 있는 상태를 꿈꾼다.

○

허무와 더불어 사는 삶을 주제로 산문집을 내겠다고 마음먹은 이래, 그에 관련된 내 생각의 편린을 다양한 지면에 발표해왔다. 그 글들은 모두 하나의 독립적인 완결성을 가진 글이되, 인생의 허무에 대해 생각한다는 점에서는 서로 연결되어 있다. 그 글들을 새로이 다듬고 연결하고 확장하면서, 이 책이 이 보편적 문제와 앞서 씨름한 이들에게 보

내는 나의 답장이 되기를 희망하였다.

　　보편적인 문제는 늘 앞서 생각한 이들이 있기 마련이다. 아름다운 이탈리아어를 확립했다고 알려진 단테(Dante Alighieri)는 그 유명한『신곡』첫 부분을 이렇게 시작한다. "인생을 절반쯤 살았을 무렵, 길을 잃고 어두운 숲에 서 있는 나 자신을 발견했다. 그 거칠고, 가혹하고, 준엄한 숲이 어떠했는지는 입에 담는 것조차 괴롭고 생각만 해도 몸서리쳐진다. 죽음도 그보다는 덜 쓸 것이다." 그리하여 단테는 그 두렵고 죄스럽고 허무한 숲에서 벗어나고자 긴 여행을 떠난다. 그 기록이 바로『신곡』이다. 확고한 신앙을 가진 이답게 단테는 긴 저승 세계 여행을 통해 어떤 확고한 결론에 도달한다.

　　동아시아의 아름다운 고전어를 재정의하다시피 했다고 해도 과언이 아닌 송나라 때 문인 소식(蘇軾). 그 역시 종종 인생의 길을 잃었던 것 같다. 그리고 다름 아닌 이 허무의 문제에 집착했다. 동아시아 문장의 역사에서 가장 유명한 작품 중 하나인 그의「적벽부(赤壁賦)」는 다름 아닌 인생의 허무라는 주제를 다룬다. 단테와 달리, 확고한 신앙이 없었던 소식은 과연 인생의 허무를 어떻게 할 수 있었을까.

　　소식은「적벽부」서두에서 인생의 허무라는 문제를 제기하고, 이어서 그에 대한 다양한 해답들을 검토하고, 마침내 자기만의 결론을 내리면서 마무리한다. 이 책 역시 그와 같은 흐름에 맞추어 구성하였다. 부록으로 실은「적벽부」는 다름 아닌 이 산문집의 여정을 담고 있다. 이러한 여정을 통해, 나는 이 책이 허무와 직면한 내 생각의 기록인 동시에「적벽부」에 대한 유연한 주석이 되기를 희망한다.

○

　　이 책이 나오기까지 구상부터 완성에 이르기까지 함께한 (주)사회평론아카데미 출판사 분들, 그리고 책을 만드는 과정에 함께한 디자이너 정지현 님을 비롯한 여러 분, 초고를 읽고 예리한 논평을 해준 폴리나에게 감사드린다.

1082년 가을 음력 7월 16일, 소동파 선생은 손님과 함께 적벽 아래 배를 띄워 노닐었지. 맑은 바람 천천히 불어오고, 물결은 잔잔하더군. 술 들어 손님에게 권하고,『시경』명월 시를 읊고, 요조의 장을 노래했네.

조금 지나니 달이 동쪽 산 위로 오르고, 두성과 우성 사이를 배회하더군. 하얀 물안개는 강을 가로지르고, 물빛은 하늘에 가닿는데, 갈잎 같은 작은 배를 가는 대로 내버려두었더니 끝없이 펼쳐진 물결 위를 넘어갔네. 넓고도 넓어라, 허공을 타고 바람을 몰아가 어디에 이를지 모르는 듯하여라. 나부끼고 나부껴라, 세상을 저버리고 홀로 서서, 날개 돋친 신선 되어 하늘로 오르는 듯하여라.

壬戌之秋, 七月旣望, 蘇子與客泛舟, 遊於赤壁之下. 淸風徐來, 水波不興, 擧酒屬客, 誦明月之詩, 歌窈窕之章.

少焉, 月出於東山之上, 徘徊於斗牛之間, 白露橫江, 水光接天, 縱一葦之所如, 凌萬頃之茫然. 浩浩乎. 如憑虛御風, 而不知其所止. 飄飄乎. 如遺世獨立, 羽化而登仙.

1

허무의 물결 속에서

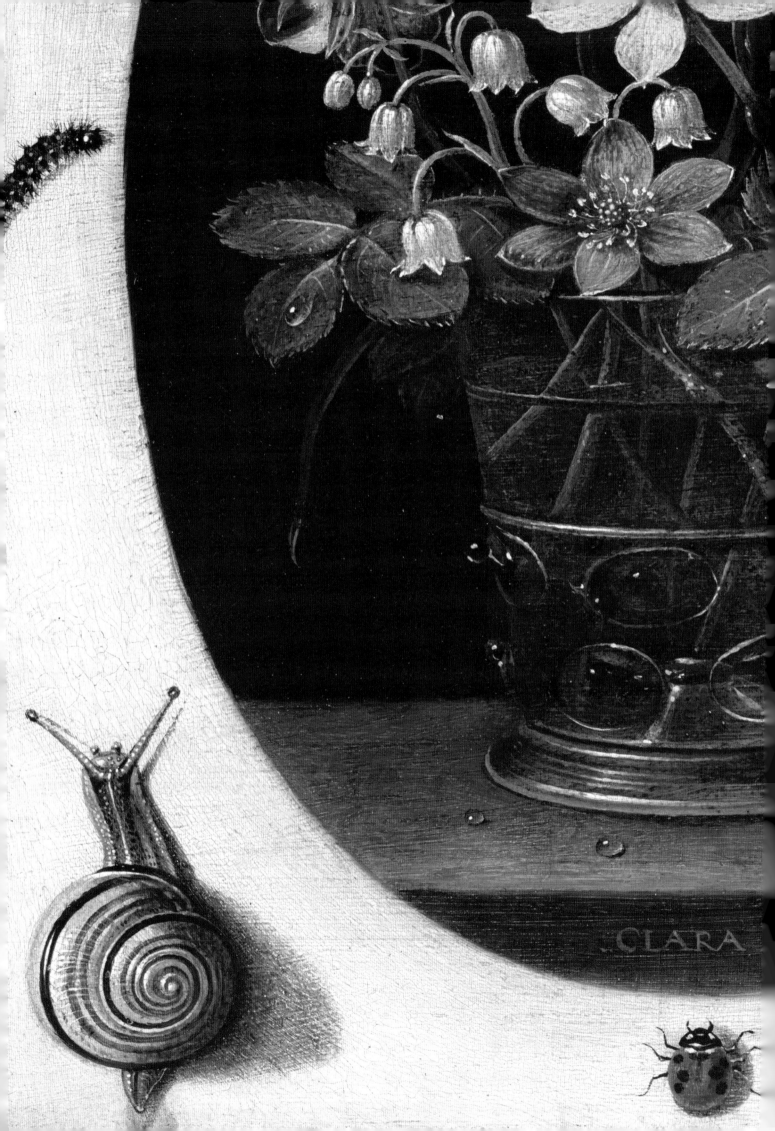

봄날은 간다

머리 세어 돌아와 소나무 잔뜩 심고, 白首歸來種萬松

드높이 자라 서릿바람에 휘날리는 모습 보고자 했지. 待看千尺舞霜風

조물주 영역 밖으로 세월을 던져두니, 年抛造物陶甄外

봄은 선생의 지팡이와 신발 가운데 있었네. 春在先生杖屨中

버드나무 늘어져 낮은 집은 어둑하고, 楊柳長齊低戶暗

붉은 앵두는 익을 대로 익어 계단 위로 떨어지는데, 櫻桃爛熟滴階紅

언제나 물러나서 서원직과 더불어 何時却與徐元直

양양의 방덕공을 방문할 수 있을까. 共訪襄陽龐德公

— 소식, 「기제조경순장춘오(寄題刁景純藏春塢)」

해마다 봄이 오면 변함없이 진은영의 시를 읽는다. "봄, 놀라서 뒷걸음치다/맨발로 푸른 뱀의 머리를 밟다." 푸른 계절의 머리를 밟고 서서, 고개 드는 봄꽃을 넋 놓고 바라보노라면, 옆에서 큰 소리로 이렇게 말하는 사람이 꼭 있다. "꽃은 식물의 생식기에 불과하거든!" 누가 아니랬나. 짧은 생이 아쉬워 번식을 하고, 번식을 위해 애써 피었다 탄식하듯 지는 저 식물의 생식기들. 그 생식기의 깊은 그늘 아래, 봄의 속도를 묵상한다. 봄은 달콤한 것이라 빨리 지나간다. 일주일 중 주말에 해당한다. 눈 한번 깜박이면 월요일이다.

이토록 시절이 빠르게 지나가면, 필멸자인 인간은 서두르기 마련이다. 이 꽃을

만지고 싶다. 저 꽃을 누리고 싶다. 이 꽃이 지기 전에 저 꽃의 무덤을 짓고 싶다. 세상 모든 꽃을 패총처럼 쌓고 싶다. 화려한 꽃의 업적을 기념하고 싶다. 그러나 숙취에서 간신히 깨어난 시인 김수영은 「봄밤」에서 우리를 지긋이 타이른다. "애타도록 마음에 서둘지 말라/강물 위에 떨어진 불빛처럼/혁혁한 업적을 바라지 말라."

아무것도 이룬 것이 없는데, 생이 이토록 빨리 지나가다니. 이럴 때 두려운 것은, 화산의 폭발이나 혜성의 충돌이나 뇌우의 기습이나 돌연한 정전이 아니다. 실로 두려운 것은, 그냥 하루가 가는 것이다. 아무렇지 않게 시간이 흐르고, 서슴없이 날이 밝고, 그냥 바람이 부는 것이 두려운 것이다. 그러나 두려워하지 말라고 김수영은 말한다. 예상치 못한 실연이나 죽음에 당황하지 말라고 하는 것이 아니라, "개가 울고 종이 들리고 달이 떠도/너는 조금도 당황하지 말라"고 말한다.

봄이 가는 것이 아쉬운가. 세월이 가는 것이 그리 아쉬운가. 아쉬운 것은, 저 아름다운 것이 지나가기 전에 할 일이 있다고 생각하기 때문이다. 보내되 모든 것을 보낼 수 없다고 생각하기 때문이다. 그래서 사람들은 서둘러 출세와 업적의 탑을 쌓는다. 그러나 아무리 크게 출세한 사람도 결국에는 물러나야 한다. 관직이 그 어느 때보다도 빛나 보이던 북송(北宋) 시절, 관리를 역임했던 조경순(刁景純)도 결국 자리에서 물러나 장춘오(藏春塢)라는 이름의 집을 짓고 은거한다.

바로 그 장춘오를 생각하며 소식은 「기제조경순장춘오」라는 시를 짓는다. 은퇴한 조경순은 자라날 후학을 기약하며 '소나무를 잔뜩 심'는다. 그 후학들이 자라나 어려운 시절에도 꿋꿋하기를 바라면서. "드높이 자라 서릿바람에 휘날리는 모습 보고자 했지." 자신이 한때 누렸으나 지금은 잃어버린 화려한 봄을 장차 피어날 후학들을 통해 다시 보고자 한 것일까? 그렇지 않다. "조물주 영역 밖으로 세월을 던져두니, 봄은 선생의 지팡이와 신발 가운데 있었네." 조경순이 봄을 간직할 수 있었던 것은, 경직된 마음을 버리고 유유하게 산책을 즐겼기 때문이다. 그리하여 조경순의 봄은 사라지지 않고 늘 "지팡이와 신발 가운데" 머무를 수 있었다.

조선 지식인 기대승(奇大升)의 생각은 조금 다르다.

봄은 조화의 자취다. 조화는 마음이 없다. 모든 것을 만물에 맡기고 사사로이 개입하지 않는다. 봄조차 간직할 수 없는데, 하물며 드높고 풍요로운 업적, 명예, 부귀, 제물,

곡식, 비단처럼, 쉽게 없어지는 데도 사람들이 다투는 대상이야 어떻겠는가.

夫春, 造化迹也. 造化無心. 付與萬物而不爲私焉, 然猶不可得而藏也, 況乎功名
富貴之隆, 珠金穀帛之饒, 物之所易壞, 而人之所可爭者乎.

— 기대승, 「장춘정기(藏春亭記)」

기대승이 보기에 세속적인 부귀영화는 물론 봄조차도 인간은 간직할 수 없다. 그런가. 인간이 간직할 것은 정녕 아무것도 없단 말인가.

그렇지 않다. 사람에게는 한시도 사라지지 않는 선한 마음이 있다고 기대승은 믿는다. 인간에게는 약자를 보고 측은해하는 마음(측은지심惻隱之心), 잘못한 것을 두고 부끄러워하는 마음(수오지심羞惡之心), 욕심내지 않고 양보하는 마음(사양지심辭讓之心), 옳고 그른 것이 무엇인지 판별하는 마음(시비지심是非之心)이 있다고 믿는다. 그 마음을 버려두고 세상의 허영을 좇는 것은 영원한 것을 버려두고 사라질 것을 좇는 일과 다름없다. 떠나는 봄이 아쉬운가. 자신의 선한 마음을 "돌이켜본다면, 간직할 수 없는 봄이 애당초 내게 없었던 적이 없음을 깨닫게 될 것이다(而反求之, 則春之不可藏者, 固未始不在於我矣.)".

그래서 올해도 떠나는 봄 아쉬워하기를 그치고, 메리 올리버(Mary Oliver)의 시를 읽는다. "이른 봄/밤새도록/얄팍한 불안이 기승을 부릴 때" "나무들의/침묵에 대고/발톱을 날카롭게 가는 곰을 생각해." 메리 올리버는 말한다. 그 검은 곰을 생각하다 보면, 남는 질문은 오직 하나뿐이라고. "어떻게 이 세상을 사랑할 것인가."

이 광활한 우주는 마음이 없다. 조물주는 모든 것을 만물에 맡길 뿐, 사사로이 간섭하지 않는다. 이 무심한 세상에서 반성하는 마음을 가진 희귀한 존재로서 인간은 불가피하게 묻는다. 나무의 침묵에 대고 발톱을 날카롭게 가다듬은 뒤, 어려운 일을 묵묵히 하러 갈 칠흑처럼 검은 곰을 생각하며 묻는다. 어떻게 이 세상을 사랑할 것인가. 세상에는 악이 버섯처럼 창궐하고, 마음에는 번민이 해일처럼 넘치고, 모든 것은 늦봄처럼 사라지는데, 어떻게 이 세상을 사랑하는 일이 가능한가.

아름다움을 보다

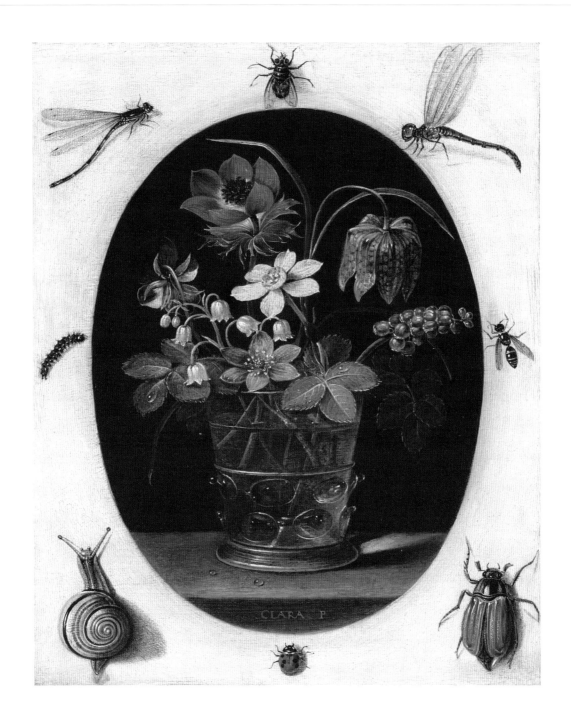

곤충과 달팽이에 둘러싸인 꽃이 있는 정물

Still life with flowers surrounded by insects and a snail

클라라 페이터르스Clara Peeters, 1610년경, 16.6×13.5cm, 워싱턴, 내셔널 갤러리.

17세기 전반기에 안트베르펜에서 활동한 여성 화가 클라라 페이터르스(Clara Peeters, 1607~1621)가 1610년대에 그린 정물화. 꽃 정물화를 타원형 안에 넣고 각종 곤충으로 둘러싼 구성이 특이하다. 실물을 보는 듯한 착각을 유도하는 트롱프뢰유(trompe-l'oeil) 기법을 써서 대상의 사실감을 고양하고 있다. 삼차원의 효과를 만들어주는 타원형 안의 탁자가 트롱프뢰유 기법의 좋은 예이다. 타원형을 둘러싼 곤충들에도 그림자를 정성 들여 묘사하여 사실감을 부여하고 있다. 그런데 오른쪽 벌만 그림자가 그려져 있지 않다. 이것은 단순한 실수라기보다는 의도된 누락으로 보인다. 아무리 사실 같은 꽃과 곤충이어도, 이것은 진짜가 아니라 재현에 불과하다는 선언인지도 모른다.

정물화 속 화려한 꽃은 아름다움으로 인해 시선을 끌자만, 그 아름다움이 영원하지는 못한 것이다. 아름다움에도
불구하고 영원하지 못하고, 아름답기 때문에 영원하지 못하며, 영원하지 못하기에 아름답다.

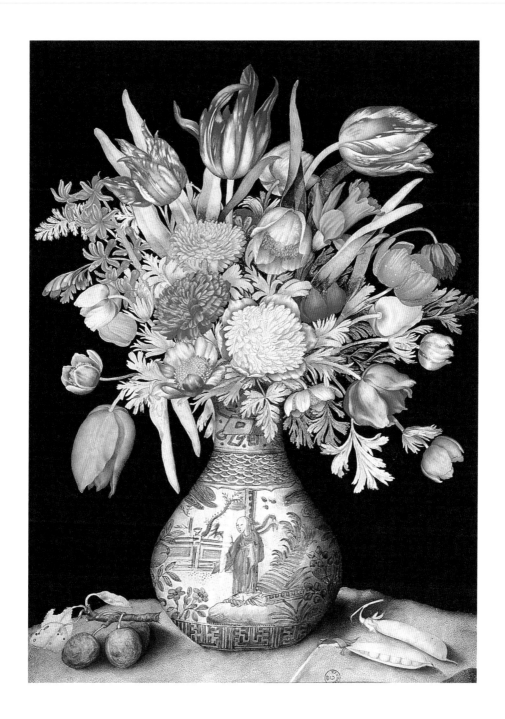

불립이 있는 중국 화병
Chinese Vase with Tulips
조반나 가르조니Giovanna Garzoni, 1650~1652년경, 50.6×36.2cm, 피렌체, 우피치 미술관.

바로크 시기의 이탈리아 화가, 조반나 가르조니(Giovanna Garzoni, 1600~1670)의 정물화. 제일 먼저 꽃병 속의 화려한 꽃들
이 시선을 사로잡는다. 튤립, 아네모네, 수선화, 히아신스, 금잔화 등 이 꽃들은 주로 봄꽃이다. 동시에 병 밖에는 흔히 여름에
수확하는 자두와 콩이 놓여 있다. 그런 점에서 이 그림이 담고 있는 시간은 고정된 것이 아니다. 여러 시간을 동시에 담고 있
다는 점에서, 특정 시간에 귀속되지 않는 그림이라고 할 수 있다. 꽃을 담고 있는 중국 도자기 꽃병도 시선을 끈다. 이 그림이
그려진 17세기에는 경덕진(景德鎭) 주변의 민요(民窯)와 복건성(福建省)의 가마에서 생산된 자기들이 유럽에 널리 수출되었
다. 특히 네덜란드 동인도회사가 유럽으로 중국 도자기 운송과 무역을 주관하였다. 화병 정면에 그려진 인물은 태어나서 생장
하고 시들어가야 하는 생로병사의 시간을 살아가는 인간 일반을 상징하는 듯하다.

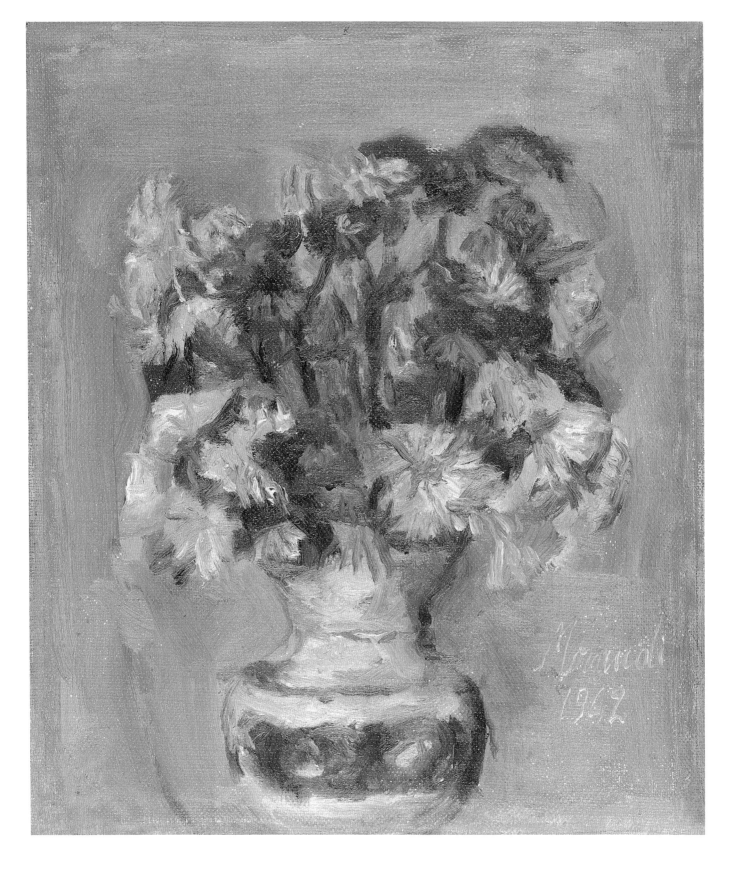

꽃들

Flowers
조르조 모란디(Giorgio Morandi, 1942년, 30.5×26cm, 마드리드, 티센보르네미사 국립미술관.

조르조 모란디(Giorgio Morandi, 1890~1964)는 추상화에 가까운 정물화로 유명한 이탈리아 화가다. 제2차 세계대전 이전에 모란디는 이처럼 꽃을 소재로 한 정물화도 다수 그렸다. 전쟁을 겪고 난 모란디는 시간에 따라 변하기 마련인 대상은 더 이상 그리지 않겠다고 마음먹고, 무생물을 대상으로 해서 시간을 초월한 정물화를 그리는 데 주력하게 된다. 생물을 대상으로 하든 무생물을 대상으로 하든 모란디의 정물화에는 어떤 고요가 지배한다. 1942년에 그린 이 정물화 역시 꽃을 그리기는 했지만, 화려하기보다는 침잠된 분위기가 지배적이다. 비록 꽃은 만개해 있지만, 한창 피어나는 꽃이라기보다는 정점을 지나 이제 시들기 시작한 꽃으로 보인다.

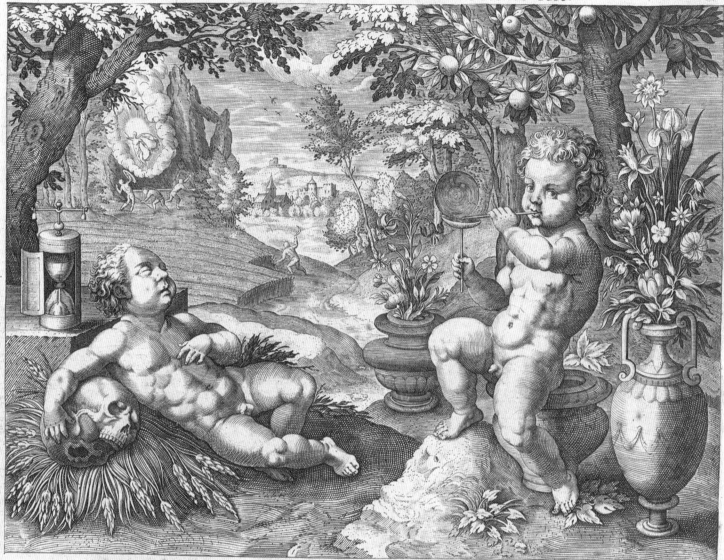

NASCENTES · MORIMVR. MORS REDIVIVA PIIS.

Vita quid est nisi bulla leuis? nisi transitus auræ?
 Quæ uelut umbra fugit. quæ uelut herba perit.
Mors simul ex ortu procedit. et exitus idem.
 Excipit introitum. spes pia sola beat.

Nam nisi componat sua gramina fossor in agrum,
 Non redit ad dominum messis opima suum.
Sic nisi credideris morientia membra sepulchro
 Nulla resurgentis gloria carnis erit.

덧없음의 알레고리

Allegory of Transience
라파엘 사델러르 1세Raphaël Sadeler I, 16세기 후반, 16.9×20.4cm, 암스테르담, 국립미술관.

제작 시기를 특정할 수 없는 이 판화의 주제는 '덧없음'이다. 왼쪽에 있는 모래시계를 보라, 시간 속의 존재들은 아이가 불고 있는 거품처럼 사라져갈 것이다. 아이가 끌어안고 있는 해골처럼 죽음을 맞이할 것이다. 화병 속의 꽃조차 예외가 아니다. 다른 시간 속의 존재들과 마찬가지로 저 꽃도 시들어갈 것이다. 그러나 예외도 있다. 이 판화의 왼쪽 배경에는 다름 아닌 무덤에서 부활하는 예수의 모습이 나타나 있다. 부활한 예수는 시간 속의 존재가 아니라 시간을 초월한 존재다. 그렇다면 이 그림은 모든 것이 덧없다고 말하는 것이 아니라, 세속의 존재들만 덧없다고 말하고 있는 것이다. 즉 구원의 가능성을 부정하지 않는다. 판화를 그린 라파엘 사델러르 1세(Raphaël Sadeler I, 1560~1628)는 16세기 후반에는 뮌헨에서 주로 활동했고, 1596년 이후 베네치아에 정착한 뒤 베네치아와 뮌헨을 오가며 활동했다.

허무 속에서 글을 쓰다

모이고 흩어지는 것은 무상하고, 시간은 쉽게 지나가버립니다. 오랜 세월 사람들에게 전해지도록 함께 노력하면, 벗들이 자신을 갈고닦는 타산지석의 길이 될 것입니다. 당장 오늘부터 그 전하는 작업을 시작해야, 이 만남이 헛된 모임이 되지 않을 것입니다. 聚散無常, 光陰易過, 共勉爲千秋傳人, 乃爲友朋切磨他山攻玉之道, 今日伊始, 始非虛會.

— 신재식(申在植), 「필담(筆譚)」

전염병이 창궐하는 시기에는 연말이 되어도 사람들이 모이기 어렵다. 모이기 어려워진 만큼, 간신히 두세 명이라도 만나게 되면 그 정(情)은 각별하기 마련이다. 각자 품에 넣어온 술을 나누어 마시고, 질세라 그 시절의 참소리들과 헛소리들을 교환한다. 그리고 정신을 차려보면 어느덧 집으로 돌아갈 시간이다. 아무리 즐거운 만남이었어도 결국 어쩐지 슬프게 느껴질 것이다. 배 위에서 경치를 즐기며 술 마시고 희희낙락했던 옛사람들도 이렇게 말했다. "잘 놀고 흐뭇했어도, 일이 지나고 보면 문득 슬프고 쓸쓸한 마음이 든다.(風流得意之處, 事過輒生悲涼.)"〔홍세태(洪世泰), 『유하집(柳下集)』〕

이 슬프고 쓸쓸한 감정은 노년이나 연말이 되면 한층 더 심해진다. "누가 백 살을 살 수 있으리오. 지나간 날은 멀고, 올 날은 짧으며, 올라가는 기세는 더디고, 내려오는 기세는 빠른 법이다.(人生誰能滿百, 去日遠而來日短, 上勢遲而下勢疾.)"〔오광운(吳光運), 『약산

만고(藥山漫稿)』) 왜 이렇게 슬프고 쓸쓸한 감정이 생기는 것일까? 세상 다른 일과 마찬가지로 그 즐거웠던 모임도 영속지 못함을 알기 때문이다. 아무리 귀한 만남도 시간 속에서 풍화될 것이다. 그래서 너도나도 휴대전화를 꺼내 사진을 찍어 그 즐거웠던 순간을 박제하려 든다.

십수 년 전 미국의 대학에서 가르치던 시절의 일이다. 건조하기 짝이 없는 한국의 졸업식과는 달리 그곳 졸업식은 화창한 6월 초의 날씨만큼이나 흥겨웠다. 함성과 농담과 춤사위와 행진과 음악이 어우러졌다. 그 광경이 하도 신기하고 다채로워서, 예복을 입고 내 앞을 뒤뚱뒤뚱 지나가던 총장을 사진으로 찍었다. 찰칵! 르네상스 역사를 연구하는 학자답게 그 총장은 천천히 돌아서서 사진을 찍는 내게 장중한 농담 한마디를 던졌다. "그대는 나를 불멸화(immortalize)하려는가?"

그의 모습은 시간 속에 사라질지라도, 사진에 박힌 그 순간만은 어쩌면 (사진이 보존되는 한) 영속할지도 모른다. 나는 단순히 셔터를 누른 것이 아니라, '셔터 누름'을 통해 순간을 영원으로 만든 것이다. 불멸과 영원, 이 녀석들에 대한 욕망이라면 동서고금에 두루 발견된다. 약 200년 전 이맘때, 조선 지식인 신재식은 사신 자격으로 연경(燕京, 베이징)에 갔다가, 청나라 지식인들과 귀한 만남을 갖게 된다. 특히 왕균(王筠), 이장욱(李璋煜), 왕희손(汪喜孫) 등과 마음이 맞아 네 번이나 회합을 갖고, 그 시절의 학술과 문화와 인생에 대해 심도 있는 대화를 나눈다. 한겨울에 국경을 넘어 이루어진 그 밀도 있는 만남이 그저 한때의 이벤트로 사라지는 것이 아쉬워, 모임의 기록을 남기자고 그들은 의기투합한다. 사진이 없던 시절, 만남을 기록하는 유일한 방법은 그림을 그리거나 글을 쓰는 것이었다. 서두의 인용문은 왕희손이 만남의 구체적인 기록을 남기자고 제안하면서 한 말이다.

그러나 글이라고 영원할 것인가. 시간의 덧없음에 대처하기 위해 글을 쓴다고 해서 개별 인생이 실제로 영생할 수 있는 것은 아니다. "사람이 천지간에 산다는 게, 군집하는 하나의 사물에 불과할 뿐이다. 홀연히 모였다가 홀연히 흩어진다. 소리 낸 것이 말이 되고, 흔적을 남긴 것이 글이 되지만, 금방 노쇠하여 적막하게 사라지고 만다. 새와 짐승이 울고, 구름과 안개가 변해 사라지는 것과 무슨 차이가 있으리오.(人生天地間, 固羣然一物耳. 其忽而聚, 忽而散, 聲之爲話言, 跡之爲翰墨, 仰俯遷謝, 固歸銷寂, 與鳥獸之啁啾, 雲烟之變滅, 亦復何別.)〔김매순(金邁淳), 『대산집(臺山集)』〕 이렇게 탄식한 김매순도 글 쓰는 일의 각별한 의미를 아예 무시하지는 않았다. "그래도 수백 년 전 일을 바로 어제 일처럼 뚜렷하게 말

할 수 있으니, 어찌 그 사람이 뛰어나고 문채와 풍류가 기록할 만해서가 아닐까.(而有能道 數百年前事, 顯顯如昨日者, 豈非以其人之賢而文彩風流足述也歟.)"(김매순, 『대산집』)

글을 썼다면 누군가 읽어줘야 한다. 서두의 인용문에서 왕희손이 굳이 '타산지석'이라는 표현을 쓴 것도 그래서이다. 타산지석은 원래 『시경(詩經)』의 「소아(小雅)」 편에 나오는 "다른 산의 (못난) 돌도 옥을 가는 데 사용할 수 있다(他山之石, 可以攻玉)"라는 표현에서 유래한 말이다. 못난 돌도 나름대로 쓸모가 있다는 것이다. 왕희손은 자신들이 후대 사람의 모범이 되고자 글을 남기는 게 아니라는 걸 분명히 하기 위해 저 표현을 썼다. 훗날 사람들이 자신들의 못난 글을 보고서, 나는 이렇게 멍청한 소리를 하지 말아야지라고 경각심을 갖기라도 했으면 좋겠다는 것이다. 왕희손의 말대로라면, 글 쓰는 사람은 용기를 가져도 좋다. 못난 글은 못난 글대로 누군가의 타산지석이 될 수 있으므로. 이렇게 자신을 이해해줄 독자를 상상하고 글을 쓰는 한, 시간을 뛰어넘어 필자와 독자 사이에 '상상의 공동체'가 생겨난다.

이처럼 사람들이 글을 써 남기는 것은 하루살이에 불과한 삶을 견디기 위해 영원을 희구하는 일이다. 훗날 누군가 자기 글을 읽어주기를 내심 바라는 일이다. 불멸을 원하지 않아도, 상상의 공동체를 염두에 두지 않아도, 다시 태어나기를 염원하지 않아도, 글을 쓸 이유는 있다. 작가 이윤주는 『어떻게 쓰지 않을 수 있겠어요』에서 글을 써야 할 또 하나의 이유에 대해서 이렇게 말한다. 엄습하는 불안을 다스리기 위해 쓸 필요가 있다고. 쓰기 시작하면 불안으로 인해 달구어졌던 편도체는 식고, 전전두엽이 활성화된다고. 쓰는 행위를 통해 우리는 진정될 수 있다고.

인류는 멍청한 짓을 반복하고 환경은 꾸준히 망가지고 있는데, 불멸을 꿈꾸는 것은 과욕이 아닐까. 한 해가 저물어가면 나는 고생대에 번성하다가 지금은 멸종한 삼엽충이나 암모나이트를 생각하며 글을 쓴다. 장차 멸종할 존재로서 이미 멸종한 존재들을 떠올리며 그들과 상상의 공동체를 이룬다. 그것이 시간을 견디는 가장 좋은 방법 중 하나이기 때문에.

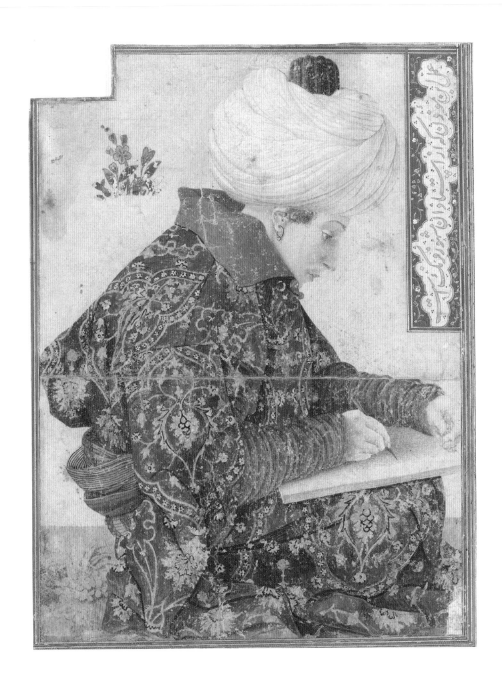

좌정한 율법학자

Seated Scribe

젠틸레 벨리니Gentile Bellini, 1479~1481년, 18.2×14cm, 보스턴, 이사벨라 스튜어트 가드너 박물관.

르네상스 시기 베네치아 화파를 주도한 벨리니 가문의 화가로 야코포(Jacopo Bellini,1400?~1470?), 젠틸레(Gentile Bellini, 1429?~1507), 조반니(Giovanni Bellini, 1430?~1516)가 있다. 베네치아 공화국 공식 화가였던 젠틸레 벨리니는 1479년 술탄 메흐메트 2세(Mehmet II)의 요청으로 오스만 제국에 파견되었다. 오스만 제국의 수도 콘스탄티노플에 도착한 벨리니는 다양한 사람들을 그리게 되는데, 이 그림도 그때 그린 것 중 하나다. 이 그림의 주인공은 좌정하고 무엇인가를 쓰고 있는 율법학자라는 것이 정설인데, 그가 율법학자가 아니라 화가라는 설도 있다. 어쩌면 벨리니는 자신과 같은 화가를 콘스탄티노플에서 만나 문명을 초월한 연대감을 느꼈는지도 모른다. 그렇다면, 이 그림은 베네치아의 화가가 오스만 제국의 화가를 그린 매우 특이한 사례가 된다. 그림 오른쪽 상단에 페르시아어로 "이 그림은 유럽의 저명한 대가의 작품(amal-i ibn-i mu'azzin ki az ustâdân-i mashhûr-i firang-ast)"이라고 적혀 있다.

작가는 삶의 허무에 대해 쓰기도 하고, 허무를 이기기 위해 쓰기도 하고, 허무에도 불구하고 쓰기도 하고, 쓰는 일을 통해 허무 너머를 보기도 한다. 결국 작가는 허무 속에서 쓴다.

자화상

Self-Portrait
살바토르 로사Salvator Rosa, 1647년경, 99.1×79.4cm, 뉴욕, 메트로폴리탄 미술관.

17세기 이탈리아 화가이자 시인이었던 살바토르 로사(Salvator Rosa, 1615~1673)의 자화상. 이 그림 속에서 로사는 해골에다 "보라, 결국 시든다"라고 적고 있다. 해골 밑에 놓인 책은, 로마시대 스토아 철학자 세네카(Lucius Annaeus Seneca, B.C. 4?~A.D. 65)의 책이다. 죽음이라는 인간 조건에 관하여 사색을 거듭한 세네카는 "평생 잘 죽는 방법을 배워야 한다"고 설파했다. 살바토르 로사는 이 그림을 친구인 피사 출신 문인 조반니 바티스타 리차르디(Giovanni Battista Ricciardi, 1624~1686)에게 선물로 주었다.

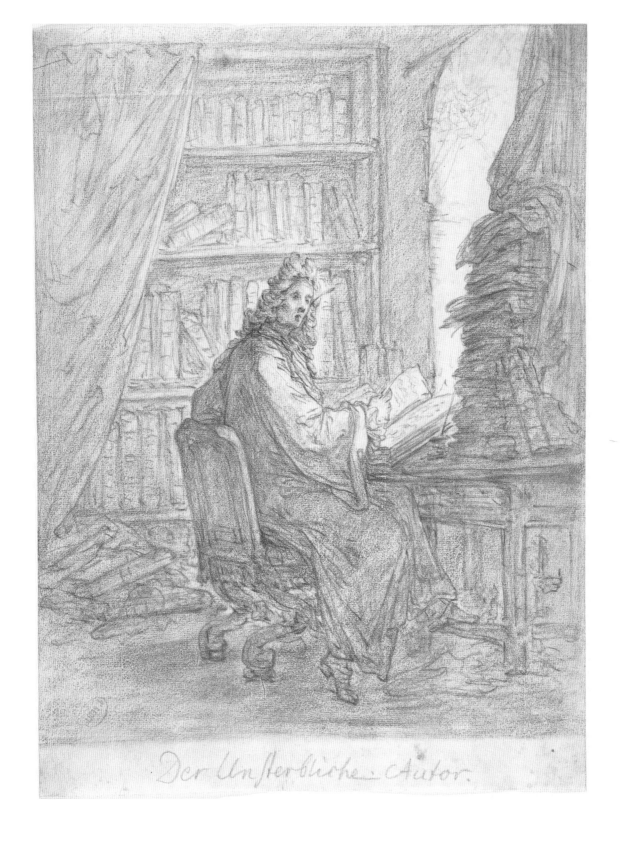

불멸의 작가

The Immortal Author

크리스티안 베른하르트 로데Christian Bernhard Rode, 1740·1790년, 28.2×21cm, 뉴욕, 메트로폴리탄 미술관.

1740년, 프리드리히 2세(프리드리히 대왕, Friedrich II, 혹은 Frederick the Great)가 프로이센 왕위에 올랐다. 프리드리히 2세는 군사적 성공뿐 아니라 학문과 예술의 후원에도 앞장서서 계몽군주로 불렸다. 그의 치세에는 베를린 계몽기 혹은 독일 계몽주의라고 불리는 학문과 예술의 황금기가 펼쳐졌다. 그 당시 주요 문화계 인물로는 출판으로 명성을 날린 크리스토프 프리드리히 니콜라이(Christoph Friedrich Nicolai), 극작가 고트홀트 에프라임 레싱(Gotthold Ephraim Lessing), 시인 카를 빌헬름 람러(Karl Wilhelm Ramler), 철학자 모제스 멘델스존(Moses Mendelssohn), 요한 게오르크 줄저(Johann Georg Sulzer) 등이 있다. 다수의 역사화를 그린 크리스티안 베른하르트 로데(Christian Bernhard Rode, 1725~1797)도 당시 문화계의 중요 일원이었다. '불멸의 작가(The Immortal Author)'라는 그림 제목은 글쓰기에 담긴 불멸의 열망을 보여준다.

바니타스 정물

Vanitas still life
시몬 뤼티하위스Simon Luttichuys, 1635~1640년경, 47×36cm, 그단스크, 국립박물관.

1635~1640년경에 그려졌으리라 추정되는 시몬 뤼티하위스(Simon Luttichuys, 1610~1661)의 작품. 뤼티하위스는 런던에서 태어나서 1649년경 암스테르담으로 이주한 뒤, 그곳에서 유행하던 바니타스(Vanitas) 장르의 회화를 다수 그렸다. 바니타스 회화의 주제는 허무다. 학식이나 예술도 영원할 수 없다는 취지를 담기 위해 책, 예술품, 해골 같은 물건들이 바니타스 회화에 단골로 등장한다. 뤼티하위스의 이 그림도 예외가 아니다. 이 그림의 특이한 점은 렘브란트 하르먼스 판 레인(Rembrandt Harmensz van Rijn, 1606~1669)과 얀 리번스(Jan Lievens, 1607~1674) 같은 저명한 화가의 작품과 더불어 자기 자신을 비추는 거울이 등장한다는 점이다. 렘브란트와 리번스 같은 천재들이나 자신이나 모두 죽을 수밖에 없는 필멸자라는 점을 말하고 있다. 동시에 예술가들 간에 상상의 네트워크가 존재한다는 것 역시 확인할 수 있다. 모든 것이 허무할 때 할 만한 유일한 일은 모든 것이 허무하다는 취지의 그림을 그리는 것인지도 모른다.

어린 작가

Le petit écriveur

장 자크 에네(Jean Jacques Henner, 1869년, 58.5×67cm, 파리, 프티 팔레(파리 시립미술관).

인물화로 유명한 장 자크 에네(Jean Jacques Henner, 1829~1905)가 그린 어린 작가의 초상. 그림 속 인물은 화가의 조카인 쥘 에네(Jules Henner, 1858~1913)이다. 다소 과장된 듯한 아이의 머리 크기와 시선, 그리고 검은 배경은 글쓰기에 동반되는 몰입감을 나타내는 듯하다.

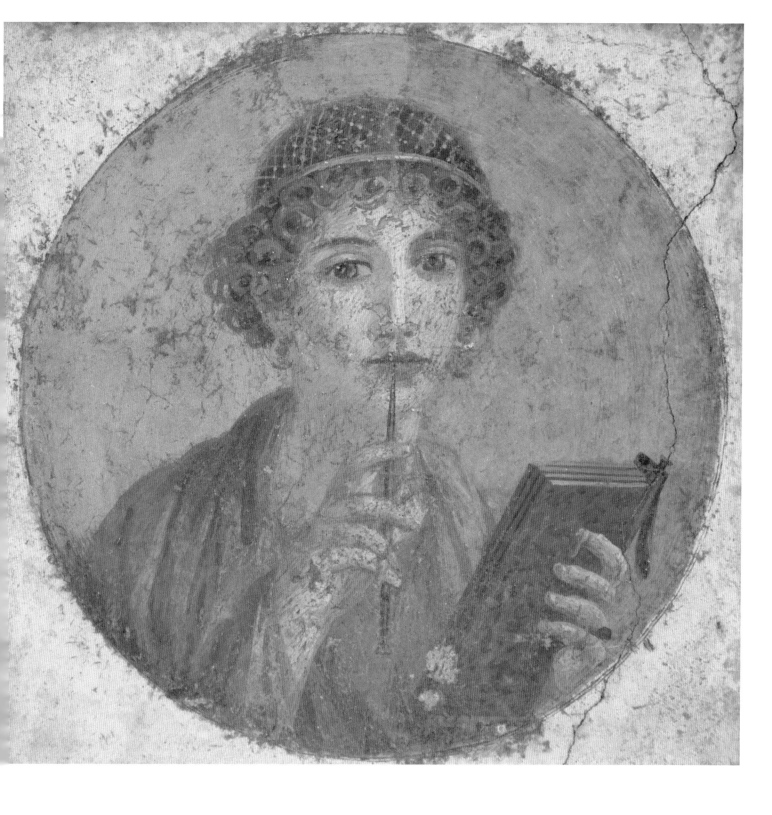

사포

Sappho
작자 미상. 폼페이 유적에서 발굴된 벽화의 부분, 1세기경, 37×38cm. 나폴리, 국립고고학박물관.

이 그림은 1760년 폼페이의 북서쪽 구석에서 발견된 프레스코화이다. 필기구를 든 그림의 주인공은 고대 그리스의 서정시인
사포(Sappho, B.C. 612?~?)로 알려져 있으나, 확실하지는 않다. 만약 고대의 시인이 아니라 당시 폼페이에 살던 여성 작가가
주인공이라면 더 흥미롭다. 그 당시는 글을 쓰는 여성이 많지 않았던 시대였으므로.

31

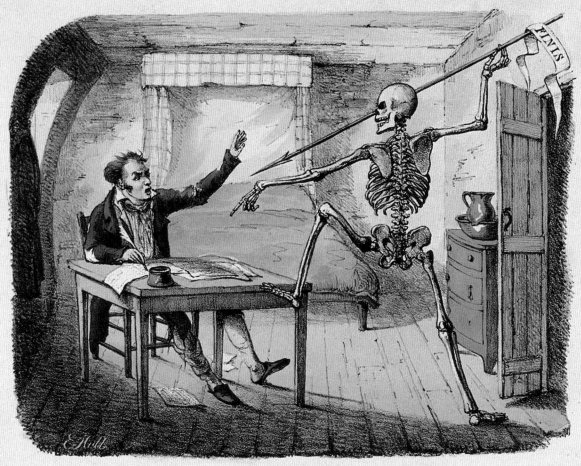

Designed & done on Stone by E. Hull. Printed by C. Hullmandel.

Death found an Author writing his Life,
But he let him write no further;
For Death who strikes whenever he likes,
Is jealous of all Self-Murther.

Published at the Gallery N° 27. Regent S.t corner of Jermyn S.t Dec.r 1827.

The dance of death: Death finds an author writing his life
에드워드 헐Edward Hull, 1827년, 웰컴컬렉션.

영국의 판화가 에드워드 헐(Edward Hull, 1820~1834년경 활동)의 채색 석판화. 느닷없이 문을 열고 들어와 작가를 습격하는 해골의 모습을 그렸다. 그림 아래 적혀 있는 다음과 같은 글 때문에, 이 그림은 일종의 자살 노트라고 여겨지기도 한다. "작가는 자기 인생을 쓴다. 죽음은 그 작가를 찾아와 더 이상 쓰지 못하도록 한다. 죽음은 자기가 내킬 때 찾아오는 법. 죽음은 자살하는 사람을 시기한다.(Death found an author writing his life, but he let him write no further; for death who strikes whenever he likes, is jealous of all self-murther.)"

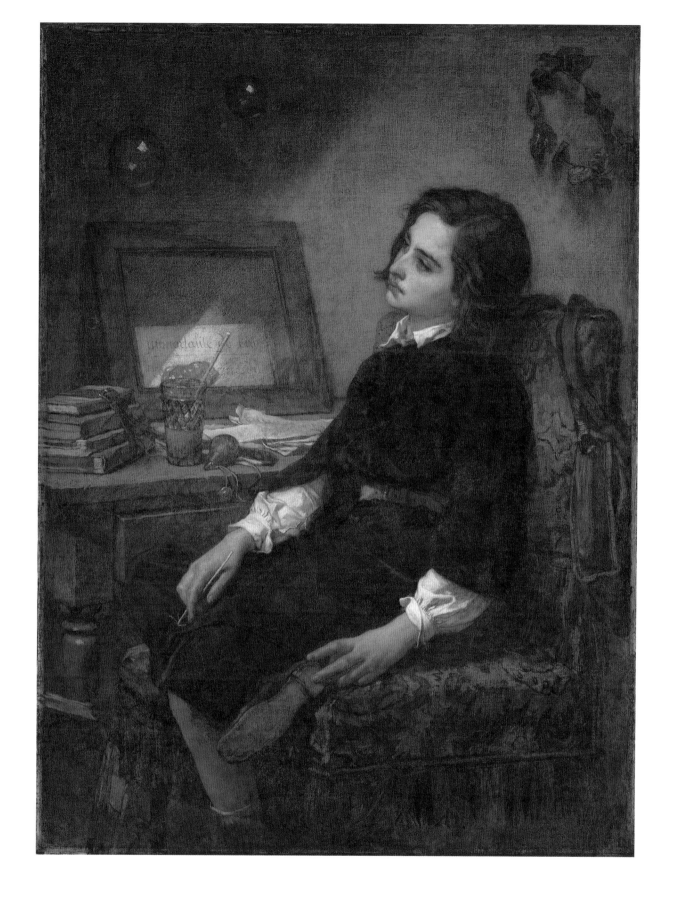

비누 거품

Soap Bubbles

토마 쿠튀르Thomas Couture, 1859년경, 130.8×98.1cm, 뉴욕, 메트로폴리탄 미술관.

유명한 화가 에두아르 마네(Edouard Manet, 1832~1883)의 스승이었던 토마 쿠튀르(Thomas Couture, 1815~1879)는 넋
놓고 있는 젊은 학생을 채색과 흑백으로 그렸다. 그림의 주인공은 멍한 표정으로 덧없음을 상징하는 거품을 보며 묵상에 잠겨
있다. 벽에 걸려 있는 월계관은 이 학생이 이미 받았거나 앞으로 받을 수 있는 찬사와 명예를 상징한다. 책상 위 거울에는 "불멸
(immortalité)"이라고 적힌 종이가 놓여 있다. 그러나 주인공이 바라보고 있는 거품은 이 모든 것이 헛되다고 말하는 듯하다.

폐허를 응시하다

공권력은 폐허를 감춘다. 폭력과 재난이 발생한 곳의 삶은 폐허일 수밖에 없지만, 공권력의 화장술은 폐허의 사금파리들을 시야에서 흔적도 없이 치워버린다. 공권력이 폐허를 가리고 덮어 사람들의 망각을 부추길 때, 예술가들은 사람들에게 폐허를 애써 상기시킨다. 영화 〈벌새〉(2019) 역시 그런 폐허로 초대한다. 1994년 10월 21일, 한강에 위치한 성수대교의 상부 트러스가 무너지며 총 49명의 사상자가 발생했다. 오늘날 말끔해진 성수대교를 달리는 차량 운전자 중 1994년의 폐허를 상상하는 사람은 드물다. 그러나 영화 〈벌새〉는 폐허가 된 과거의 성수대교 앞으로 관객들을 불러모은다.

상영 시간 내내 〈벌새〉는 한국의 건물이나 교량 안전에 대해서 일언반구도 하지 않는다. 〈벌새〉는 성수대교 붕괴와 같은 어처구니없는 비극이 왜 일어나야만 했는지를 탐구하지 않는다. 대신 우리가 살아온 일상이 일견 깔끔해 보여도 사실 폐허임을 꼼꼼히 증명한다. 상처받은 자존심으로 일그러진 가장, 폭력으로 얼룩진 남매, 거짓과 관성 속에서 나날을 이어가는 부부, 교육목표에서 한참이나 멀어진 학교, 그 모든 삶의 국면에서 버티고 있는 사람들의 표정마저 모두 폐허임을 상기시키는 긴 여정을 거쳐, 성수대교는 비로소 무너진다. 그리하여 관객들은 성수대교가 하나의 부실한 물리적 구조물에 그치는 것이 아니라 우리 삶 전체를 상징하는 폐허임을 납득하게 된다. 〈벌새〉를 본다는 것은 이 사회가 폐허가 되는 과정을 추적하는 일이 아니라, 이미 폐허였는데, 아 폐허였구나 하고 새삼 깨치는 과정에 가깝다.

〈벌새〉의 세계에 희망이 있다면, 이 폐허의 흔적을 서둘러 치우기 때문이 아니라, 폐허의 주인공들이 스스로 폐허를 보러 가기 때문이다. 성수대교 붕괴로 〈벌새〉의 주인공 은희의 언니는 학교 친구들을 잃고, 은희는 유일하게 의지했던 사람인 한문학원 영지 선생님을 잃는다. 선생님이 아직 이 세상에서 담배를 피우고 있던 때, 은희는 선생님께 물은 적이 있다. "자신이 싫어질 때도 있나요?" 선생님은 말했다. "자신을 좋아하게 되기까지는 시간이 걸리는 것 같아. 내 자신이 싫어질 때면, 그러는 내 마음을 가만히 들여다봐."

어느 날 은희는 가정폭력의 여파로 깨져 나갔던 스탠드 조각을 우연히 발견하게 된다. 폭력의 흔적이 깨끗이 치워진 줄 알았건만 유리 조각이 소파 밑에 남아 과거의 재난을 증명한다. 그제서야 폐허는 당장 눈에 보이지 않아도 어딘가에 존재하고 있다는 섭리를 받아들인 양, 은희는 성수대교로 향한다. 자신이 가장 사랑했던 선생님을 어느 날 예고 없이 수장한 그 폐허를 보러 나선다. 새벽에 한강으로 달려간 은희, 은희의 언니, 언니의 남자 친구는 동이 터오는 어스름 무렵 무너진 성수대교를 묵묵히 바라본다. 그때 성수대교는 곧 치워져야 할 잔해가 아니라 스스로 폐허를 찾아온 이들을 위한 묵상의 대상이 된다.

부서진 성수대교는 말한다. 삶은 온전하지 않다고, 이 세상에 온전한 것은 없다고, 과거에 무엇인가 돌이킬 수 없이 부서져버렸다고, 현재는 상처 없이 주어진 말끔한 시간이 아니라 부서진 과거의 잔해라고, 그러나 그 현재에 누군가 살고 있다고, 폐허를 돌이킬 수는 없으나 폐허를 응시할 수는 있다고, 폐허를 응시했을 때 인간은 관성에서 벗어나 간신히 한 뼘 더 성장할지 모른다고, 성장이란 폐허 속에서도 완전히 무너지지 않은 채 폐허를 바라볼 수 있게 되는 일이라고. 마치 W. G. 제발트의 소설이 그러한 것처럼, 〈벌새〉는 우리를 폐허 속으로 데려가고, 그 폐허 속에서 우리는 영지 선생님이 태우는 담배 연기처럼 고양된다.

누가 폐허에 서 있는가

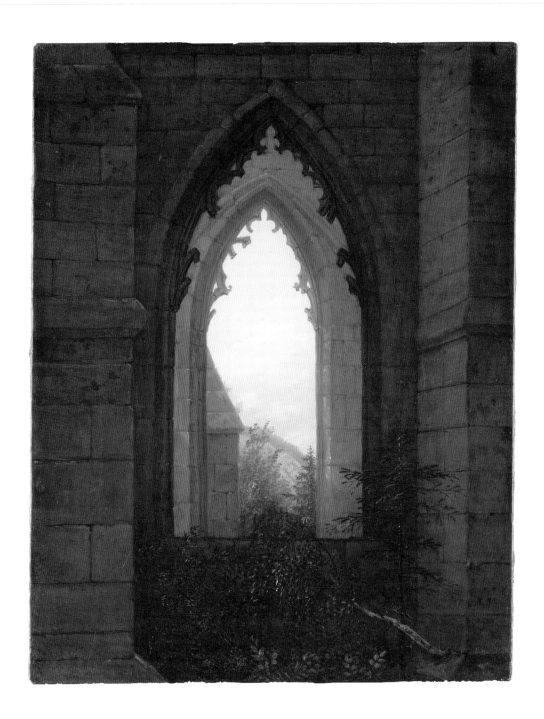

오이빈 수도원 폐허의 고딕 창

Gothic Windows in the Ruins of the Monastery at Oybin

카를 구스타프 카루스Carl Gustav Carus, 1828년경, 43.2×33.7cm, 뉴욕, 메트로폴리탄 미술관.

독일의 철학자이자 화가인 카를 구스타프 카루스(Carl Gustav Carus, 1789~1869)는 폐허를 즐겨 그렸다. 1828년경에 그린 것으로 추정되는 이 작품은 독일 오이빈(Oybin)에 있던 수도원의 고딕 양식 창문을 그렸다. 이 수도원은 1369년에 세워졌으나 1546년경에 이미 폐허가 되었다. 카루스는 1820년 8월에 이 폐허를 방문한 뒤, 1828년에 그림을 완성했다. 이 그림의 구성상 특징은 두 개의 창문을 겹쳐 그려서 깊이 있는 공간감을 창출했다는 점에 있다. 폐허 속에서도 죽지 않은 나무가 전면에 배치되어 있고, 창문이 밝은 외부를 향하고 있다는 점에서 이 그림은 절망이 아니라 절망 속의 희망을 묘사하고 있다.

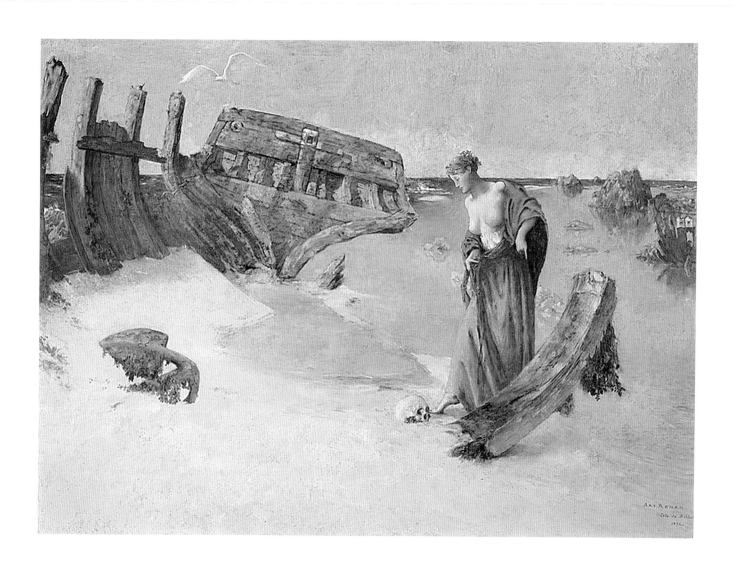

바닷가 난파선 근처에서 해골을 바라보는 소녀

Jeune fille contemplant un Crâne près d'un Bateau naufragé au Bord de la Mer
아리 르낭Ary Renan, 1892년, 94×130cm, 알라미 스톡 포토.

아리 르낭(Ary Renan, 1857~1900)이 1892년에 그린 난파선에서 해골을 묵상하는 소녀. 아리 르낭은 그 유명한 『예수의 생애』와 『민족이란 무엇인가』를 쓴 19세기 프랑스 사상가 조제프 에르네스트 르낭(Joseph Ernest Renan, 1823~1892)의 아들이다. 아리 르낭은 신체장애에도 불구하고 아시아와 알제리 등 여러 곳을 여행했다. 그 여행 경험이 그림에 큰 영향을 끼친 것으로 알려져 있다. 이 그림은 죽음을 묵상하는 미인 장르와 폐허 장르를 결합한 것으로 볼 수 있다. 아름다운 여성이 해골을 보고 묵상하는 이미지는 막달라 마리아의 초상 등을 통해 널리 알려져 있다. 이 그림의 특이점은 하필 난파한 선박의 폐허를 배경으로 삼고 있다는 사실이다. 소녀가 발을 딛고 있는 폐허는 마치 거인의 부서진 갈비뼈처럼 느껴진다.

수평선을 보다

한반도 삼면이 바다라고는 하지만, 바다를 보려면 큰마음 먹고 먼 길을 떠나야 한다. 상당한 시간과 돈을 들여 호젓한 바닷가에 도착해 마침내 텅 빈 바다, 텅 빈 하늘, 그리고 하늘과 바다가 만나 만드는 간명한 수평선을 본다. 이 단순한 풍경을 오래도록 보는 것도 아니다. 잠시나마 그 무심한 풍경을 눈에 담기 위해서 기꺼이 먼 거리를 달려서 온 것이다. 아무것도 없는 것 같기도 하고, 모든 게 다 있는 것 같기도 한 풍경. 그 풍경을 보면서 나는 잠시 종교적인 사람이 된다.

물성이 없거나 희박해서 그리기 어려운 대상들이 있다. 그 대표적인 예가 바람이다. 아무 색깔도 형체도 없는 바람을 도대체 어떻게 그리나? 바람의 효과를 그리면 된다. 바람으로 인해 흩날리는 물체를 그리면 되는 것이다. 스위스 출신으로 파리에서 활약한 화가 펠릭스 발로통(Félix Vallotton)의 그림 〈바람(The Wind)〉을 보라. 일제히 옆으로 쏠린 나무들을 보면서 관객들은 왜 그림의 제목이 '바람'인지를 납득한다. 그들은 바람을 보지는 못했을지언정, 바람의 효과는 본 것이다.

미국 화가 에드먼드 타벨(Edmund C. Tarbell)이 1898년에 그린 〈파란 베일(The Blue Veil)〉도 마찬가지다. 제목이 시사하듯, 그림의 주인공은 옆모습을 한 여성이라기보다는 그 여성이 두르고 있는 파란 베일이다. 베일의 일렁임은 바로 그 순간 바람이 불고 있었음을 나타낸다.

비록 물리적 형상과 색채는 없을지라도 바람은 그 실체가 있기에 그리기 상대

적으로 쉽다. 정말 그리기 어려운 대상은 '없음' 혹은 '부재(不在)'다. 존재하지 않는 것을 그려내야 하는 어려움이라니. 캔버스를 그냥 비워두면 되지 않냐고? 그러면 아무것도 그리지 않은 것이지, 부재를 그린 것은 아니다.

작고한 문학평론가 김현은 언젠가 이런 말을 한 적이 있다. 비질 자국이 남아 있는 마당이 비질 자국조차 없는 마당보다 깨끗해 보인다고. 아무것도 남기지 않는 것보다 비질 자국을 남기는 것이 더 깨끗해 보인다니, 그게 정말일까? 일본 교토(京都)에 있는 료안지(龍安寺)의 '가레산스이(枯山水, 마른 정원)'를 본 사람은 김현의 말에 공감할 것이다. 선(禪)의 정신을 구현하고 있다는 물 한 방울 흐르지 않는 메마른 인공 정원. 그 모래와 돌 위에는 정원을 다듬을 때 지나갔던 써레질 자국이 남아 있다. 아무 자국이 없는 것보다는 그 쓸린 자국이 료안지의 마른 정원을 선적(禪的)으로 만든다. 불필요한 잡것을 비워내고자 했던 노력의 흔적이 료안지를 한층 더 선적인 공간으로 만드는 것이다.

인간의 경우도 마찬가지 아닐까. 인간을 혐오한 나머지 인간이 단 한 명도 없는 정글을 마냥 그린다고 해서 인간의 부재가 잘 묘사되는 것은 아니다. 오히려 인간이 만든 문명의 흔적을 그리되 인간은 그리지 않을 때, 인간의 부재가 한층 더 도드라진다. 거대한 건물의 잔해 그림이 전하는 기묘한 감동은 바로 그러한 인간의 효과적 부재에서 오는 것이다.

소리의 경우도 마찬가지 아닐까. 정말 아무 소리도 없는 정적 상태는 고요하기보다는 고요함이 시끄럽게 설치고 있는 상태처럼 느껴진다. 차라리 백색소음이 있는 것이 어떨까. 아무 소리도 없는 것보다는 백색소음이 있어야 마음이 더 안정된다고 호소하는 사람들이 있다. 백색소음이 있어야 집중이 더 잘되고, 잠도 더 잘 온다는 사람들도 있다.

토론의 경우도 그렇지 않을까. 정말 아무 이야기도 오가지 않는 상황은 실로 견디기 어렵다. 그 침묵이 견디기 어려워 마침내 말을 꺼내는 사람들이 하나둘씩 나타난다. 적당한 백색소음 혹은 개소리들이 오가고 있으면, 오히려 사람들이 안심하게 된다. 지성의 부재도 마찬가지 아닐까. 아예 아무 말도 하지 않는 것보다 틀린 이야기를 열심히 하는 상태가 지성의 부재를 웅변한다.

사정이 이와 같다면, 부재의 묘사는 단순히 아무것도 안 그린다고 달성되는 것은 아니다. 그래서일까. 나는 아무것도 그리지 않은 화폭보다는 수평선을 그리거나 찍은 작품에 매료된다. 이를테면, 뉴욕에서 활동하는 일본 출신 사진작가 히로시 스기모토

(Hiroshi Sugimoto)의 바다 사진들이 그렇다. 그는 배나 고래나 새나 인간 같은 것이 완전히 소거된 바다와 하늘을 찍는다. 수십 년간 세계 곳곳을 다니며 바다와 하늘이 마주치는 장면들을 집요하게 찍어왔다. 간명한 수평선만 남은 풍경. 그 풍경은 단지 수평선을 묘사 혹은 재현하는 데 그치지 않는다. 나는 그 이미지들이 수평선을 활용해서 부재를 묘사하고 있다고 생각한다. 구상(具象)에서 마침내 추상(抽象)으로 초월해버린 종교적인 이미지들이다.

　　그러한 수평선에 어떤 의미가 있다고 굳이 강변할 필요가 있을까. 거기에는 아무것도 없다. 아무것도 없기에 원한다면 당신이 무엇인가 담을 수도 있다. 인생에 정해진 의미가 없기에, 각자 원하는 의미를 인생에 담을 수 있듯이. 그래서였을까. 요하네스 스코투스 에리우게나(Johannes Scotus Eriugena)나 안겔루스 질레지우스(Angelus Silesius) 같은 신비주의자들은 모든 존재하는 것의 부재 혹은 없음 속에서 하느님이 인식된다고 보았다. 그리하여 그들은 전지전능의 하느님을 '없음'이라고 불렀다. 무엇인가 있다고 하면, 그것은 곧 어떤 한계와 장애를 의미하므로.

바람
The Wind
펠릭스 발로통Félix Vallotton, 1910년, 89.2×116.2cm, 워싱턴, 내셔널 갤러리.

파란 베일
The Blue Veil
에드먼드 타벨Edmund C. Tarbell, 1898년, 73.7×61cm, 샌프란시스코, 드 영 미술관.

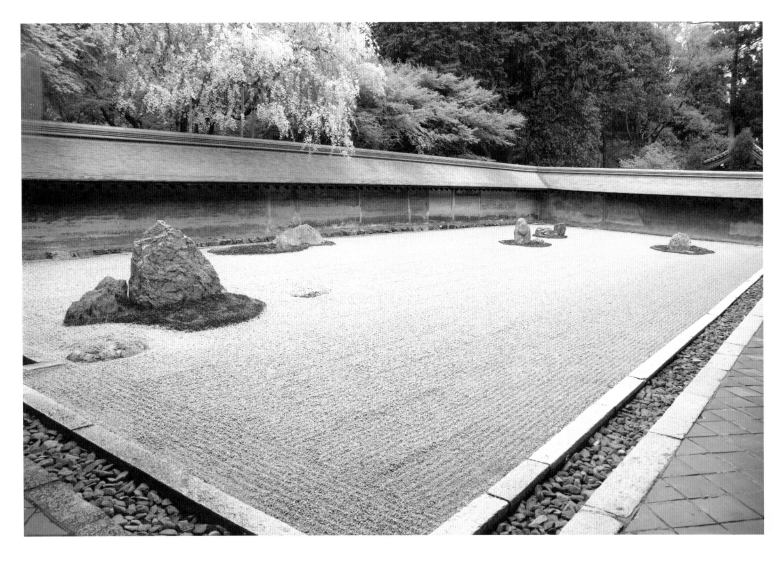

枯山水, 마른 정원
일본 교토 료안지龍安寺.

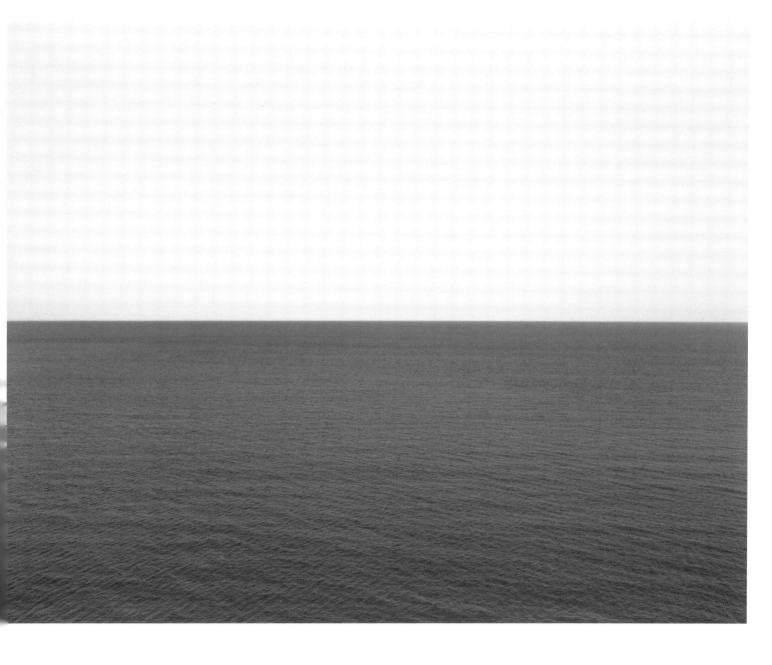

가리브해, 자메이카
Caribbean Sea, Jamaica
히로시 스기모토Hiroshi Sugimoto, 1980년.

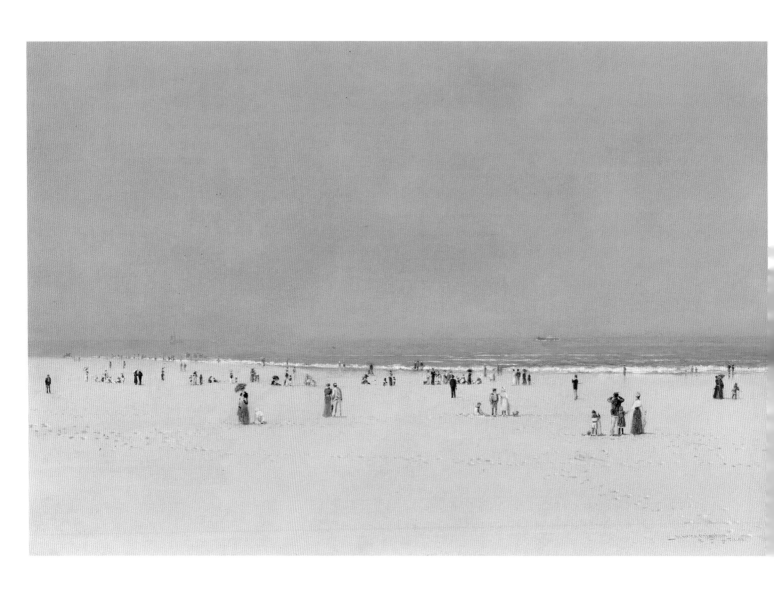

모래, 바다, 그리고 하늘, 여름 판타지
Sand, Sea and Sky, a Summer Phantasy
존 앳킨슨 그림쇼John Atkinson Grimshaw, 1892년, 30.5×45.5cm, 개인 소장.

영국 화가 존 앳킨슨 그림쇼(John Atkinson Grimshaw, 1836~1893)의 백사장 그림. 이 작품은 백사장의 사람들로 인해 여
전히 구상의 단계에 머물러 있다고 할 수 있지만, 단순화된 백사장과 수평선은 추상의 잠재력을 보여준다.

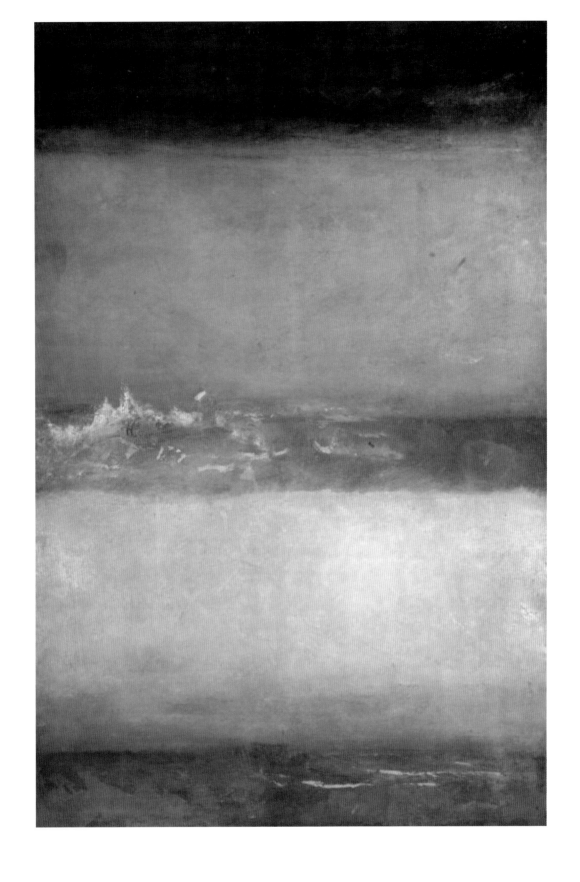

세 개의 바다 풍경

Three Seascapes

조지프 말러드 윌리엄 터너Joseph Mallord William Turner, 1827년경, 30.5×45.5cm, 런던, 테이트 브리튼.

조지프 말러드 윌리엄 터너(Joseph Mallord William Turner, 1775~1851)는 바다 위 선박 그림으로 유명하지만, 이 작품에서 선박은 모두 소거되어 있다. 추상에 접근하는 이 작품은 마치 다음에서 살펴볼 마크 로스코(Mark Rothko, 1903~1970) 작품의 선구처럼 보인다.

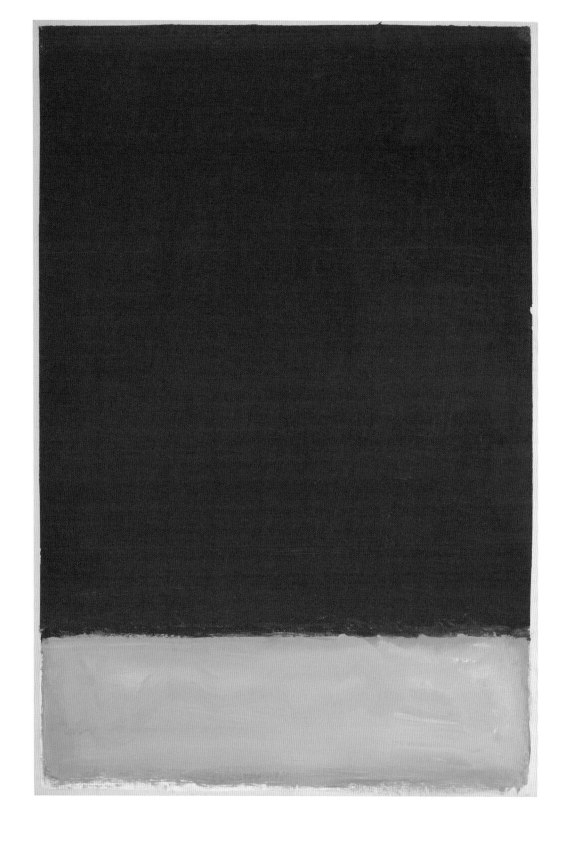

무제

Untitled

마크 로스코Mark Rothko, 1969년, 182.5×122.5cm, 시카고 미술관.

로스코의 작품들은 바다가 추상화된 결과처럼 보인다. 인간의 마음은 종종 바다에, 그리고 번뇌는 파도에 비유되곤 한다는 점에서 로스코는 바다의 추상인 동시에 마음의 추상이기도 하다. 검은색과 회색을 쓴 이 작품은 그 색깔을 감안한다면 마음의 지평선이라고 해도 좋다.

무제

Untitled

로버트 마더웰Robert Motherwell, 1970년, 66×53.3cm, 뉴욕, 브루클린 미술관.

이것은 추상인가, 구상인가? 이 질문은 무의미하다. 이 그림을 보여주자 총이라고 한 사람도 있었고, 손도끼라고 한 사람도 있었고, 유명 가수의 가발이라고 평한 사람도 있었고, "오른쪽을 바라보고 있는 프랑켄슈타인 머리 부분만" 그렸다고 농담을 한 사람도 있었다. 그들은 모두 이 그림을 일종의 구상화로 본 것이다. 반면, 이 그림을 일종의 추상화로 보며 감탄한 사람들도 있었다. 어떤 그림이 추상이냐 구상이냐 여부도 상당 부분 보는 자의 눈에 달린 것이다.

갱생을 위하여

열반에 이르지 않은 사람의 마음에는 파도가 가득하다고 했던가. 마음속 파도가 높아 질식할 것 같을 때, 죽음보다 삶이 자신에게 더 많은 상처를 준다고 느낄 때, 평온해 보이던 사람도 물속으로 자진하여 걸어 들어간다. 그러나 이러한 입수(入水)가 반드시 자살의 길을 뜻하는 것은 아니다.

작가 블라디미르 나보코프(Vladimir Nabokov)는 『창백한 불꽃』에서 다양한 자살 이미지를 검토하며 장단점을 논한 바 있다. 자신의 관자놀이에 총구를 겨눈 신사, 독약을 마시는 숙녀, 욕조에서 정맥을 긋는 삼류시인 등. 나보코프가 생각하는 가장 이상적인 자살 방법은 항공기에서 떨어지는 것이다. 그러나 승무원이 말리지 않을까? 물에 빠지는 것은 어떤가? 나보코프에 따르면 물에 빠지는 것은 항공기에서의 추락보다 열악한 방법이다. 자칫 살아남을 가능성이 있기 때문에.

죽음에 다가서긴 하되 살아날지도 모른다는 점에서, 물에 빠지는 일은 갱생(更生)의 상징으로 적합하다. 실로 물을 갱생의 상징으로 활용한 사례는 여러 문화권에서 폭넓게 발견된다. 구약의 「출애굽기」에는 파라오의 탄압을 피해 물에 떠내려온 어린 모세가 갱생하는 이야기가 나온다. 그러한 물과 갱생의 이야기는 기원전 24세기~기원전 23세기 수메르 도시 국가들을 정복한 것으로 알려진 '아카드의 사르곤(Sargon of Akkad)'의 출생 신화에까지 소급된다. 갱생 이미지로의 물은 「심청전」을 접해온 한국의 독자에게도 익숙하다. 심청은 인당수에 빠진 뒤, 그것을 계기로 새로운 삶을 살게 된다.

현대의 비디오 아티스트 중에서 이러한 물의 이미지를 가장 적극적으로 활용한 사람이 빌 비올라(Bill Viola)이다. 어렸을 때 실제 익사할 뻔했던 빌 비올라는 〈교차(The Crossing)〉(1996), 〈도치된 탄생(Inverted Birth)〉(2014), 〈물 순교자(Water Martyr)〉(2014) 등 여러 작품에서 물을 갱생의 상징으로 도입한다. 그의 작품 속에서는 왠지 쓸쓸해 보이는 사람이 갑자기 등장하고, 그는 조만간 물 세례를 겪는다. 관객들은 그러한 과정을 통해 어딘가 다른 단계로 진입하는 모습을 보며, 자신들도 정화되는 느낌을 받는다.

　　영화 〈보희와 녹양〉(2019)은 한 사내가 평상복을 입은 채 입수하는 장면으로 시작한다. 그것은 옷만 물에 잠기는 빨래나, 평상복을 벗고 하는 수영과는 다르다. 평상복을 입은 채 물속으로 걸어 들어간다는 것은 자신의 일상을 통째로 물속에 집어넣는 일이다. 그것은 우는 것이 금지된 다 큰 어른이 크게 우는 방식이다. 어른은 아이와는 달라 비상벨처럼 울어댈 수는 없으므로, 눈물을 보다 큰 물로 가릴 수 있는 강이나 바다 속으로 들어간다. 나보코프가 말한 대로, 물에 빠진다고 반드시 죽는 것은 아니므로, 그리고 물에 빠지는 일은 때로 갱생을 의미하므로, 이 첫 장면은 관객에게 질문을 던진다. 물에 빠진 이 사내는 과연 죽을 것인가, 아니면 갱생할 것인가?

　　영화의 나머지 부분은 이 질문에 대한 대답이다. 대답하는 과정에서 〈보희와 녹양〉은 성(性) 정체성을 재고하고(그 점에서 〈꿈의 제인〉을 잇고), 가족의 재구성을 고민하고(그 점에서 〈가족의 탄생〉을 잇고), 성장의 의미에 대해 묻고(그 점에서 〈어른도감〉을 잇고), 급기야는 예술의 의미를 환기한다. 자신을 집요하게 따라다니며 다큐멘터리를 찍는 녹양에게 보희가 묻는다, 그걸 뭐에다 쓰려고? 녹양이 대답한다, 그냥. 그러나 '그냥' 만드는 예술이 때로 인간을 구원한다. 〈보희와 녹양〉이 21세기의 어느 여름밤 나를 잠시 구원했던 것처럼.

오시오쿠리하토우츠센노즈
가쓰시카 호쿠사이葛飾北齋, 1800~1805년, 도쿄, 국립박물관.

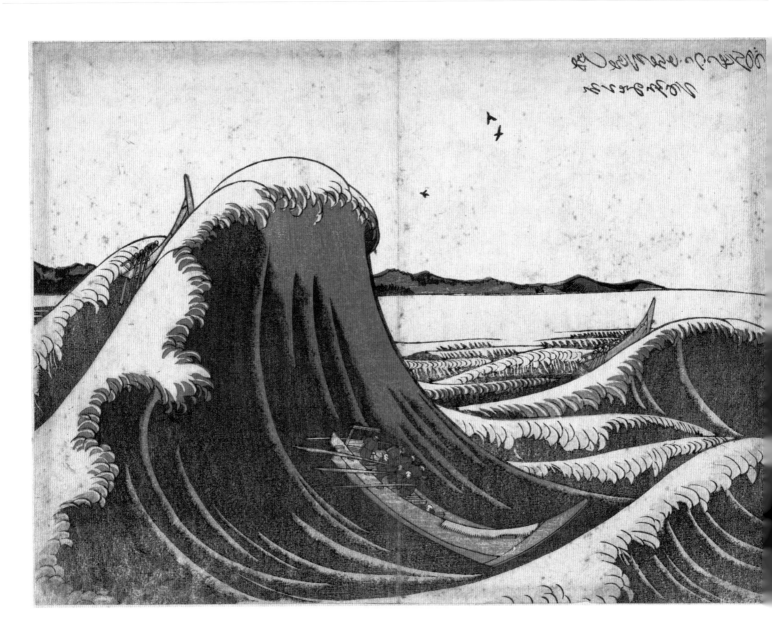

파도와 싸우는 배
おしおくりはとうつうせんのづ

가쓰시카 호쿠사이葛飾北齋, 1800~1805년, 도쿄, 국립박물관.

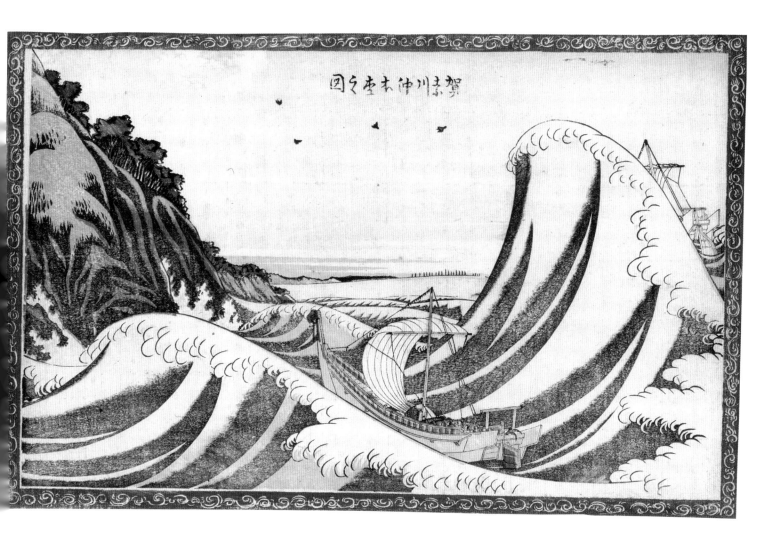

가나가와 혼보쿠곶의 광경

賀奈川沖本牧之圖

가쓰시카 호쿠사이葛飾北齋, 1803년, 19.5×32cm, 도쿄, 스미다호쿠사이 미술관.

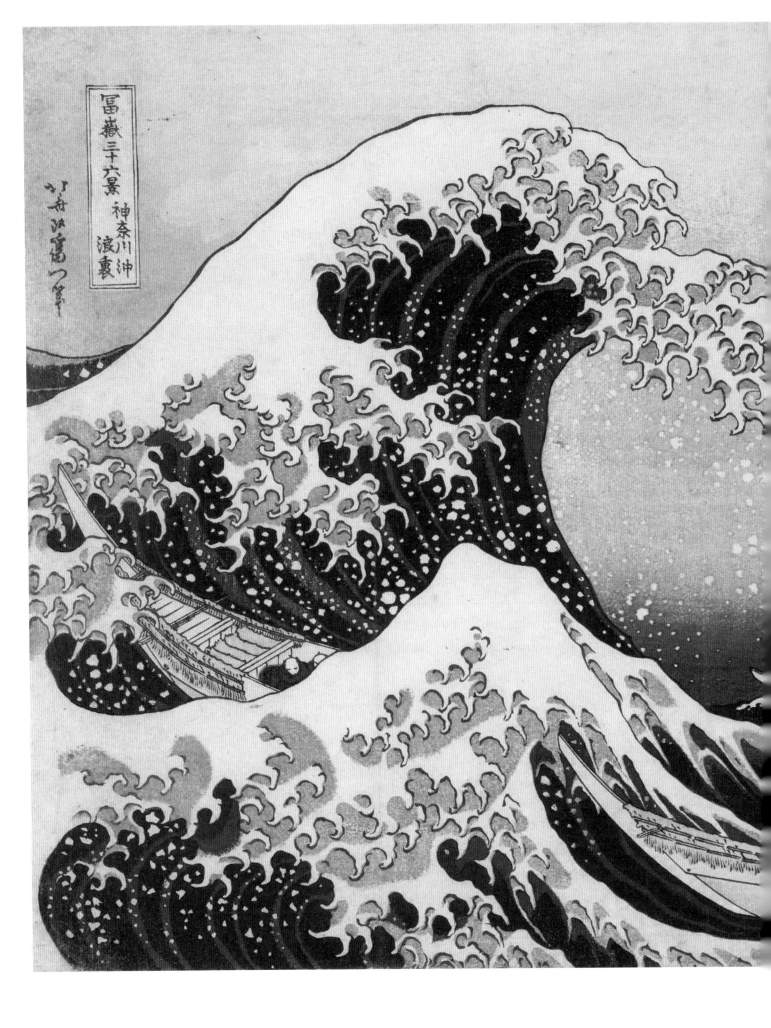

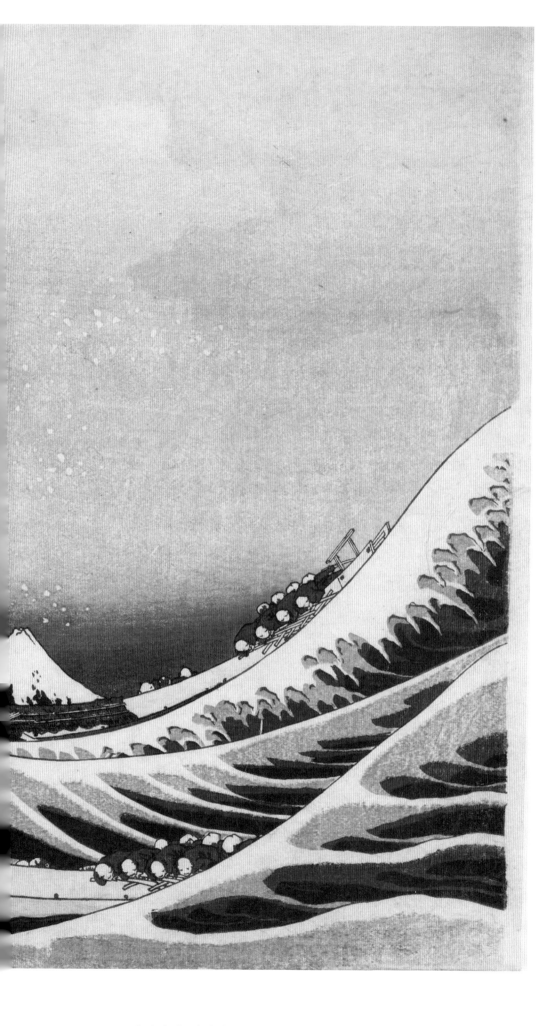

가나가와 해변의 높은 파도 아래

神奈川沖浪裏

가쓰시카 호쿠사이葛飾北齋, 《후가쿠 36경富嶽三十六景》 연작 중, 1831년, 25.8×37.9cm, 런던, 대영박물관.

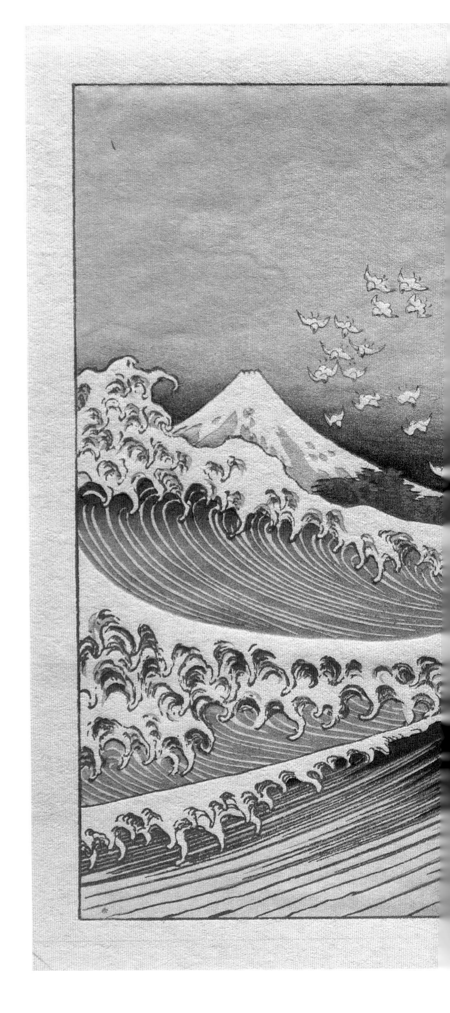

바다 위에서는 둘이 아니다
海上の不二
가쓰시카 호쿠사이葛飾北齋, 《후가쿠 100경富嶽百景》 연작 중,
채색본, 1950년대 중반 출간, 19.5×26.7cm, 도쿄, 다카미자와 목판사.

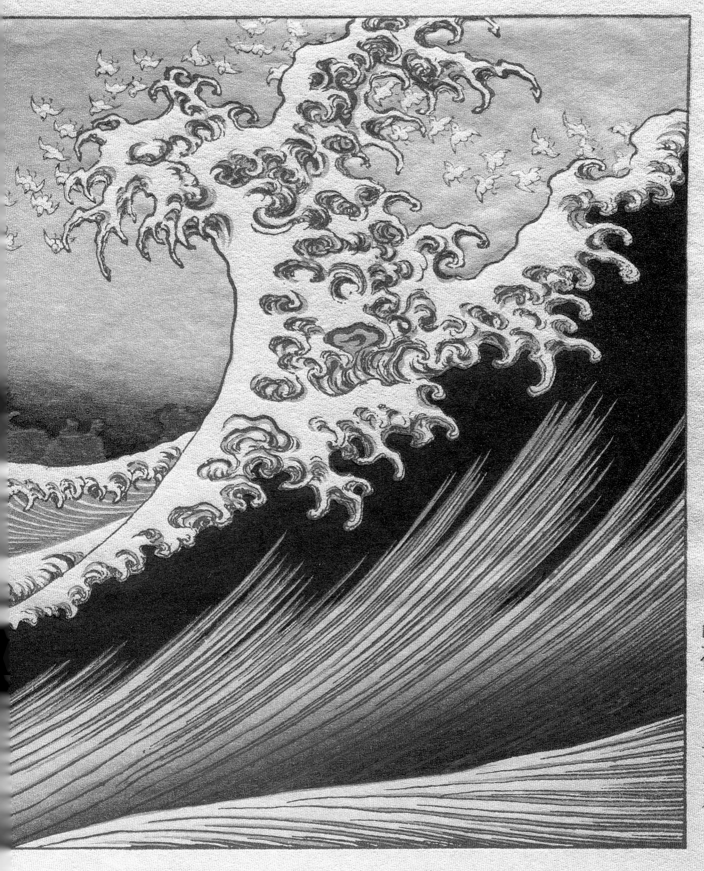

監修　高見澤忠雄

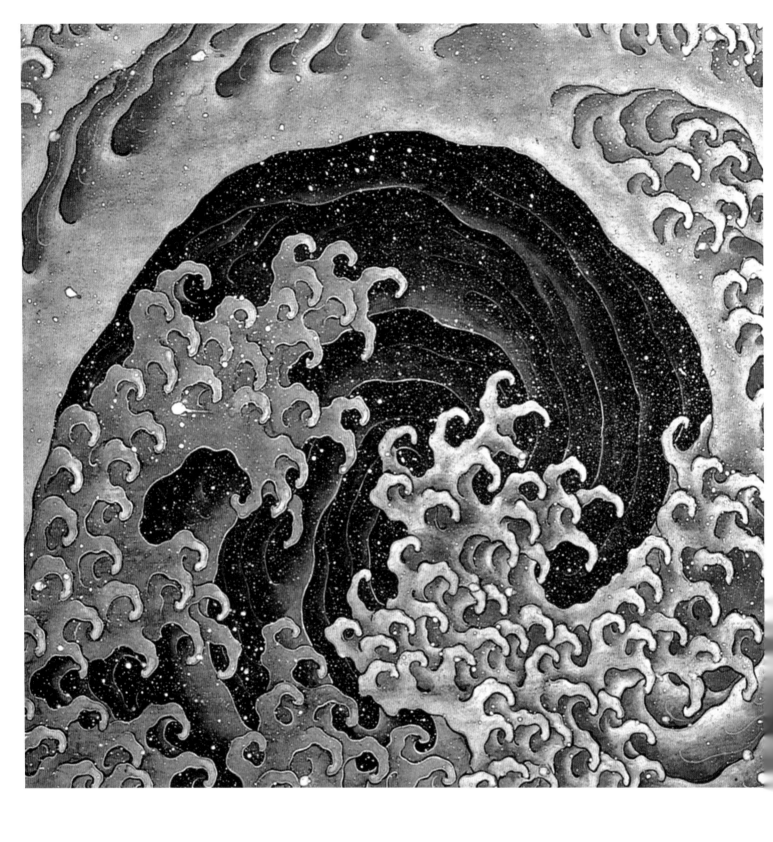

성난 파도: 여성 파도

怒濤圖: 女浪

가쓰시카 호쿠사이葛飾北齋, 1845년, 118×118.5cm, 나가노현, 호쿠사이칸.

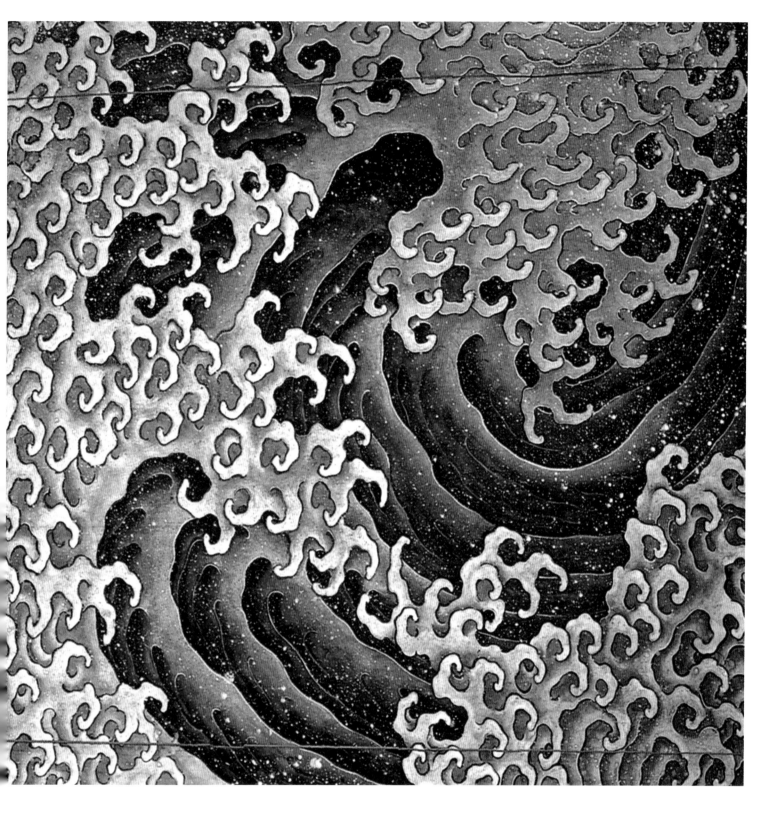

성난 파도: 남성 파도

怒濤圖: 男浪

가쓰시카 호쿠사이葛飾北齋, 1845년, 118×118.5cm, 나가노현, 호쿠사이칸.

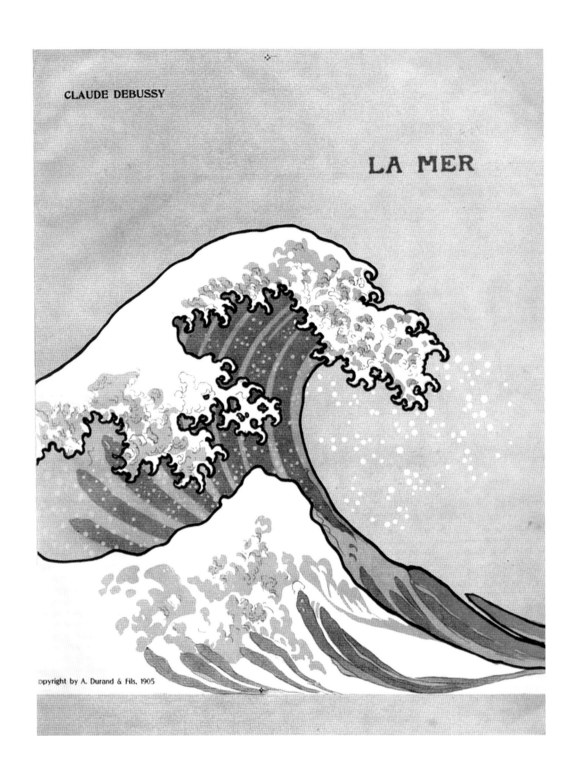

클로드 아실 드뷔시의 교향곡 〈바다〉 악보 초판 표지
뒤랑 에 피스Durand & Fils 발행, 1905년, 로체스터, 이스트먼 음악대학 시블리 음악도서관.

클로드 아실 드뷔시(Claude Achille Debussy, 1862~1918)의 교향곡 〈바다(La Mer)〉 악보 초판(1905)의 표지 그림으로, 가쓰시카 호쿠사이의 〈가나가와 해변의 높은 파도 아래〉를 선택했다.

江ノ島春望
가쓰시카 호쿠사이葛飾北齋, 1797년, 24.9×38cm, 런던, 대영박물관.

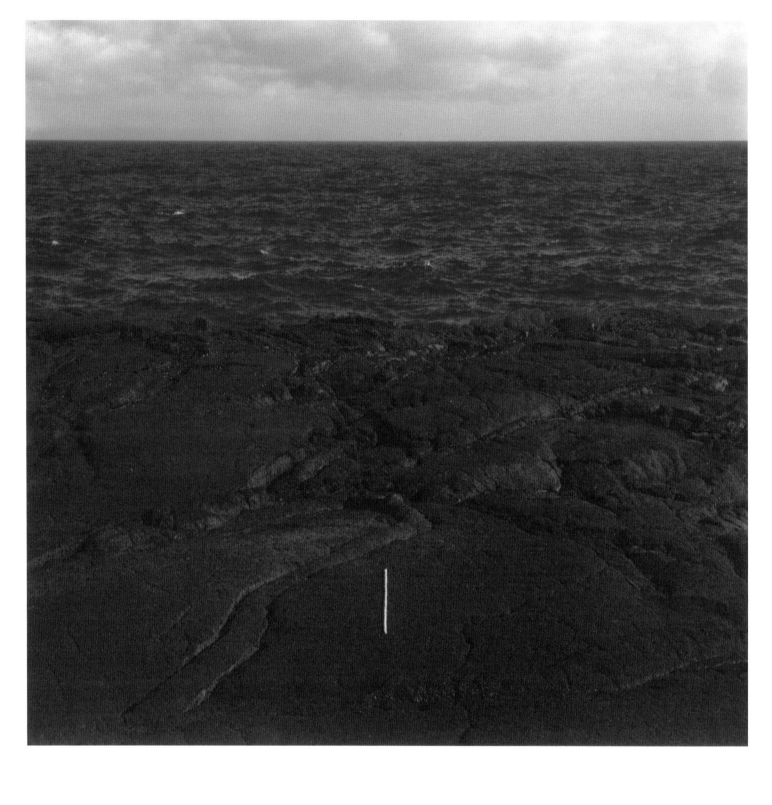

파도 이론 I, 푸나 코스트, 하와이

Wave Theory I, Puna Coast, Hawaii
존 팔John Pfahl, 1978년, 20.2×21cm, 로스앤젤레스, J. 폴 게티 미술관.

미국의 사진가 존 팔(John Pfahl, 1939~2020)이 찍은 하와이 해변의 파도. 사진 상단에서 하단으로의 흐름은 구상에서 추상으로의 흐름에 조응한다.

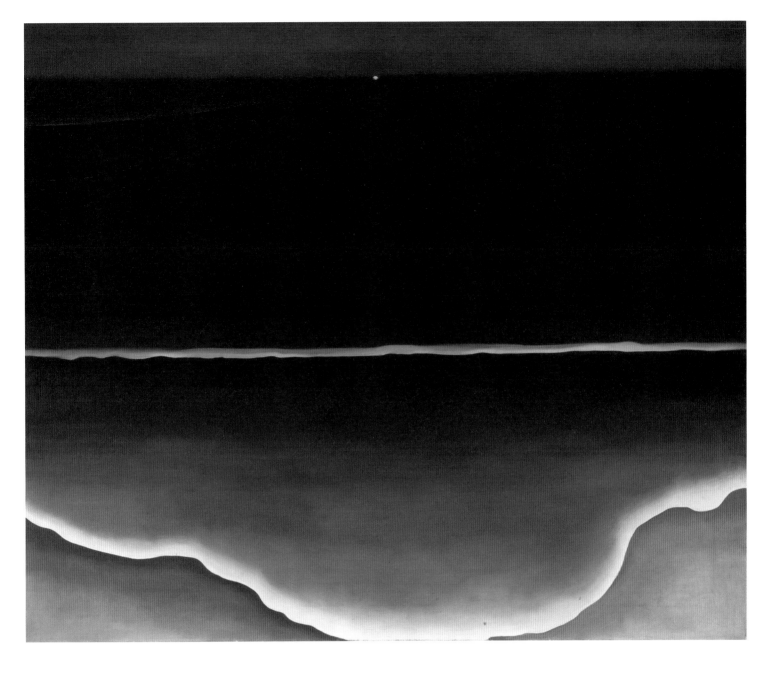

파도, 밤

Wave, Night
조지아 오키프Georgia O'Keeffe, 1928년, 76.2×91.44cm, 앤도버, 애디슨 미국미술관.

특유의 꽃 그림으로 널리 알려진 미국 화가 조지아 오키프(Georgia O'Keeffe, 1887~1986)의 밤의 파도 그림. 요크 해변
(York Beach)을 방문해서 그린 그림이지만, 어느 특정 해변의 파도라고 할 수 없을 만큼 디테일이 지워져 있다. 그러나 한 세
계가 다른 세계로 진입하는 동학을 잘 느낄 수 있다.

'달이 밝아 별이 희미한데 까마귀와 까치가 남쪽으로 날아가네.' 이것은 조조의 시가 아닌가? 서쪽 하구를 바라보고 동쪽 무창을 바라보니, 산천이 서로 얽혀 울창하고 푸르다. 이곳은 조조가 주유에게 곤욕을 치렀던 곳이 아닌가. 형주를 막 격파하고, 강릉으로 내려와 물결을 따라 동쪽으로 진군할 때 배들은 천 리에 걸쳐 꼬리를 물고 깃발은 창공을 덮었다. 술을 부어 강가에 나가 창을 비껴들고 시를 읊조릴 때, 조조는 정녕 일세의 영웅이었지. 그런데 지금 그는 어디에 있는가?

月明星稀, 烏鵲南飛, 此非曹孟德之詩乎. 西望夏口, 東望武昌, 山川相繆, 鬱乎蒼蒼, 此非孟德之困於周郎者乎. 方其破荊州, 下江陵, 順流而東也, 舳艫千里, 旌旗蔽空. 釃酒臨江, 橫槊賦詩, 固一世之雄也, 而今安在哉.

2

부, 명예, 미모의 행방

인생은 거품이다

　　간밤에도 착실하게 늙어갔다. 얼굴에 비누 거품을 칠하고 세면대 거울 앞에 선다. 그리고 거품에 대해 생각한다. 거품은 묘하구나. 내실이 없구나. 지속되지 않는구나. 터지기 쉽구나. 존재하기는 하는구나. 확고하게 존재하는 건 아니구나. 그러나 아름답구나. 지상에서 천국으로 가는구나. 그러나 천상에 닿기 전에 꺼져버리는구나.

　　무엇이 거품에 비유되어왔나. 투기로 인해 가격이 치솟은 주식 같은 것들. 이유 없이 오른 가격은 곧 꺼져버릴 것이다. 상처를 남길 것이다. 선망으로 인해 치솟은 인기 같은 것들. 곧 꺼져버릴 것이다. 상처를 남길 것이다. 최고의 배우였던 고(故) 최진실마저도 "거품 인생 살았다"라는 말을 남겼다. 희망이나 계획이 무너졌을 때, 우리는 수포로 돌아갔다는 표현을 쓴다. 어디 그뿐이랴. 인생 자체가 거품에 비유된다. 고대 로마 네로 황제 시대의 작가 티투스 페트로니우스 니게르(Titus Petronius Niger)는 기상천외한 풍자소설 『사티리콘(Satyricon)』에서 이렇게 말했다. "우리는 파리보다도 저열하다. 파리들은 그들 나름의 덕성이라도 있지, 우리는 거품에 불과하다." 일본 만화 『죠죠의 기묘한 모험(ジョジョの奇妙な冒険)』에 등장하는 시저 안토니오 체펠리는 "인생을 거품처럼 살다간 사나이"라는 평을 받았다.

　　인생의 덧없음을 표현한 말로 '호모 불라(homobulla, 인간은 거품이다)'가 있다. 호모 불라를 소재로 한 작품은 꽤 오래전부터 존재해왔고 오늘날까지 면면히 이어지는데, 그 전성기는 아무래도 17세기 네덜란드라고 할 수 있다. 이른바 호모 불라 그림들에서는

예외 없이 누군가 비누 거품을 불고 있고, 그 거품은 곧 꺼질 인생의 덧없음을 상징한다.

누가 거품을 부는가? 가장 많이 등장하는 주인공은 어린이다. 왜 하필 어린이일까? 어린이는 점점 자랄 테고, 희망에 차서 꿈을 꿀 것이기 때문이다. 어린이는 아직 천진하여 자신의 꿈과 희망이 언젠가 산산조각 날 줄을 모른다. 동글동글 방울진 비누 거품은 아름답게 두둥실 허공을 배회한다. 거품에 매혹된 아이의 시선은 거품을 따라간다. 17세기 후반 암스테르담에서 활동한 화가 힐리암 판 데르 하우언(Gilliam van der Gouwen)의 작품 배경에는 시간을 상징하는 해시계가 그려져 있다. 아이의 뒤에서 시간은 착실히 흘러갈 것이다. 시간이 흐르면 거품은 터지고, 꿈은 사라질 것이다.

노인이라면 결국 거품은 터지고, 꿈은 사라질 거라는 사실을 잘 알고 있을 것이다. 고대 로마의 작가 바로(Marcus Terentius Varro)는 말했다. "인간이 거품이라면, 노인이야 말할 것도 없겠지." 그러나 호모 불라를 다룬 작품에서 노인이 거품을 부는 모습은 발견하기 어렵다. 인생의 허무를 이미 알고 있는 상태가 호모 불라의 주제는 아니기 때문이다. 인생의 허무를 모른 채, 마냥 거품을 불어대는 것이 호모 불라의 주제다. 따라서 그림의 주인공은 노인이 아니라 아이여야 한다. 노인의 역할은 그 그림을 보면서 자기가 어린 시절 좇았던 꿈을 떠올리는 것이다.

수많은 아이 중에서 하필 큐피드가 등장하는 호모 불라 그림들이 있다. 역시 17세기 암스테르담에서 활약한 화가 이삭 더 야우데르빌러(Isaac de Jouderville)는 아이 대신 큐피드를 그려 넣었다. 왜 하필 큐피드인가? 큐피드는 성애를 상징한다. 성애는 시간과 싸워야 한다. 계속 감정의 고조 상태를 유지할 방법이 없기 때문이다. 아무리 열정적인 성애도 시간이 흐르면 거품처럼 사라지고 만다. 학교 선생직을 때려치우고 여생을 그림과 시 창작에 몰두하며 보낸 독일 작가 프란츠 비트캄프(Frantz Wittkamp)는 노래한다. "말해주세요, 얼마나 오랫동안 나를 사랑할 수 있나요?"

호모 불라의 마지막 주인공은 해골이다. 독일 밤베르크의 미하엘스베르크(Michaelsberg) 수도원의 천장을 보라. 거기에 해골이 등장하는 이유는 자명하다. 인간에게 죽음은 불가피하고, 죽음으로 인해 인생은 거품이 되기 때문이다. 그래서 어쩌라고? 계속 거품을 불 뿐이다. 노벨티 오케스트라 밴드의 1919년 히트곡 〈난 영원히 거품을 불 거예요(I'm Forever Blowing Bubbles)〉의 후렴은 다음과 같다. "난 영원히 거품을 불 거예요/허공의 예쁜 거품들/그들은 높이 날아가/거의 하늘에 닿지요/그런 다음 내 꿈처럼/시들

어 죽지요/우연은 언제나 숨어 있어/난 영원히 거품을 불 거예요/허공의 예쁜 거품을."

인간이 시간 속에서 살아가는 존재인 한 인생은 거품이다. 그러나 거품은 저주나 축복이기 이전에 인간의 조건이다. 적어도 인간의 피부는. 과학자 몬티 라이먼(Monty Lyman)은『피부는 인생이다』에 이렇게 썼다. "한 사람의 몸에서 매일 떨어져 나가는 피부 세포는 100만 개 이상이고 이는 보통 집에 쌓인 먼지의 절반가량을 차지할 정도의 규모인데, 표피 전체가 매월 완전히 새로운 세포들로 교체되며 심지어 이런 흐름이 멈추지 않고 이루어지면서도 피부 장벽에 샐 틈도 생기지 않는다. … 즉, 인간의 피부는 가장 이상적인 거품 형태라고 밝혀졌다."

아침이 오면 거품 같은 인간이 세면대 앞에서 비누 거품을 칠하고, 자신의 오래된 거품인 피부를 씻는다. 또 하루가 시작된 것이다. 부풀어 오르지만 지속되지 않을, 매혹적으로 떠오르되 결국 하늘에 닿지는 못할 하루가 시작된 것이다. 또 하루가 시작된 것이다.

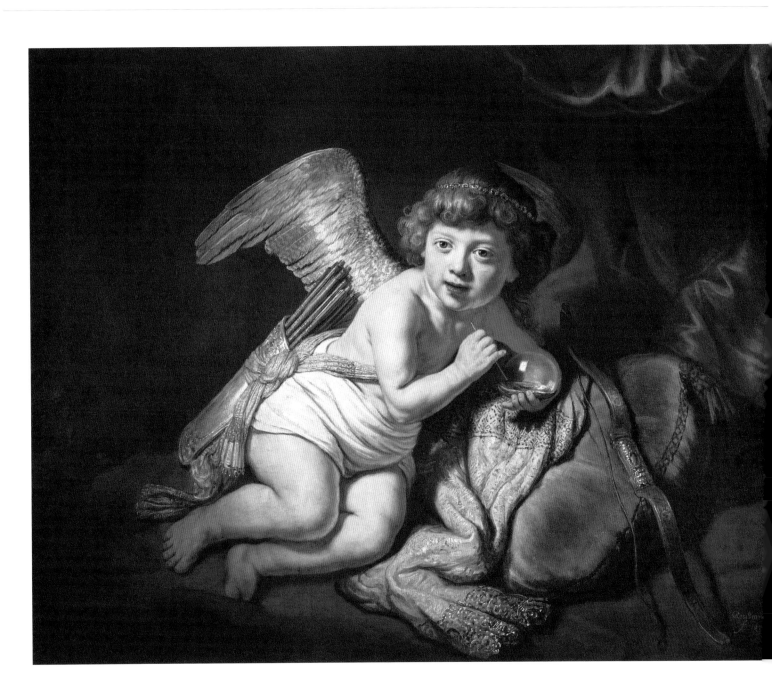

비누 거품을 부는 큐피드 (왼쪽)
Cupid with the soap bubble
렘브란트 하르먼스 판 레인Rembrandt Harmensz van Rijn, 1634년, 75×93cm, 빈, 리히텐슈타인 박물관.

비누 거품을 부는 큐피드 (오른쪽)
Rustende Cupido
이삭 더 야우데르빌러Isaac de Jouderville, 1623~1647년, 8.9×11.9cm, 암스테르담, 국립미술관.

거품은 부박한 존재로 보다. 허무와 직면한 존재이다. 아이는 자신이 상대하는 것이 아직 허무라는 것을 모르는 상태에 있고, 노인은 그것이 허무라는 것을 자각한 상태에 있다. 영웅은 자신이 상대하는 패악과 질서의 위대함이 허무를 극복한 것이라고 믿고 있다. 그리고 해골은 그 모든 존재들이 결국에 가서는 죽을 수밖에 없는 한낱 존재라는 사실을 나타낸다.

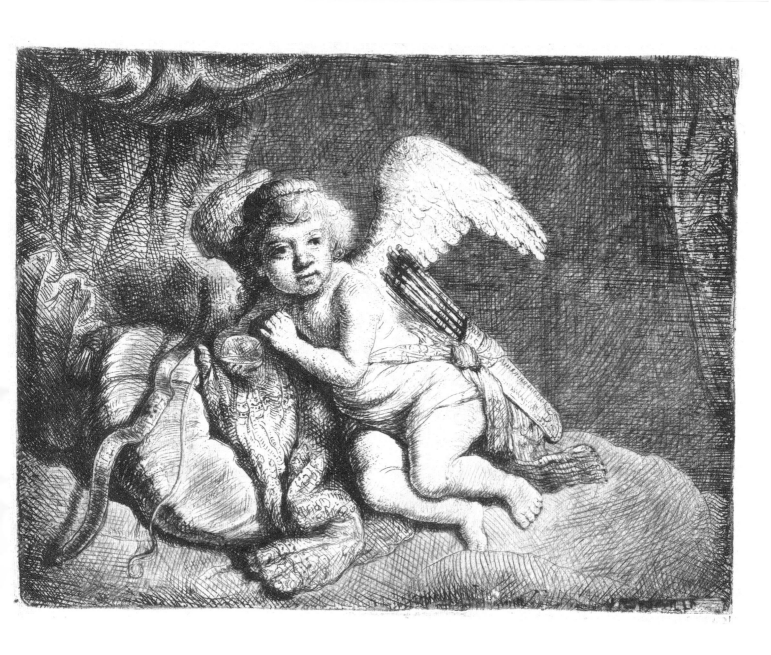

렘브란트의 채색 작품으로 추정되는 호모 불라 그림(왼쪽)과 그 그림을 바탕으로 만들어진 이삭 더 야우데르빌러(Isaac de Jouderville, 1612~1645)의 판화(오른쪽). 호모 불라 그림에 전형적으로 등장하는 아이가 이 그림에서는 큐피드의 형상을 하고 있다. 큐피드가 쏘는 화살을 맞게 되면 누구나 사랑에 빠지게 된다. 그러한 큐피드가 거품을 분다는 것은, 사랑 역시 언젠가는 거품처럼 사라질 것이라는 사실을 암시한다. 영원한 사랑 같은 것은 없으며, 특히 성애는 시간을 견디지 못한다고 웅변하는 듯하다.

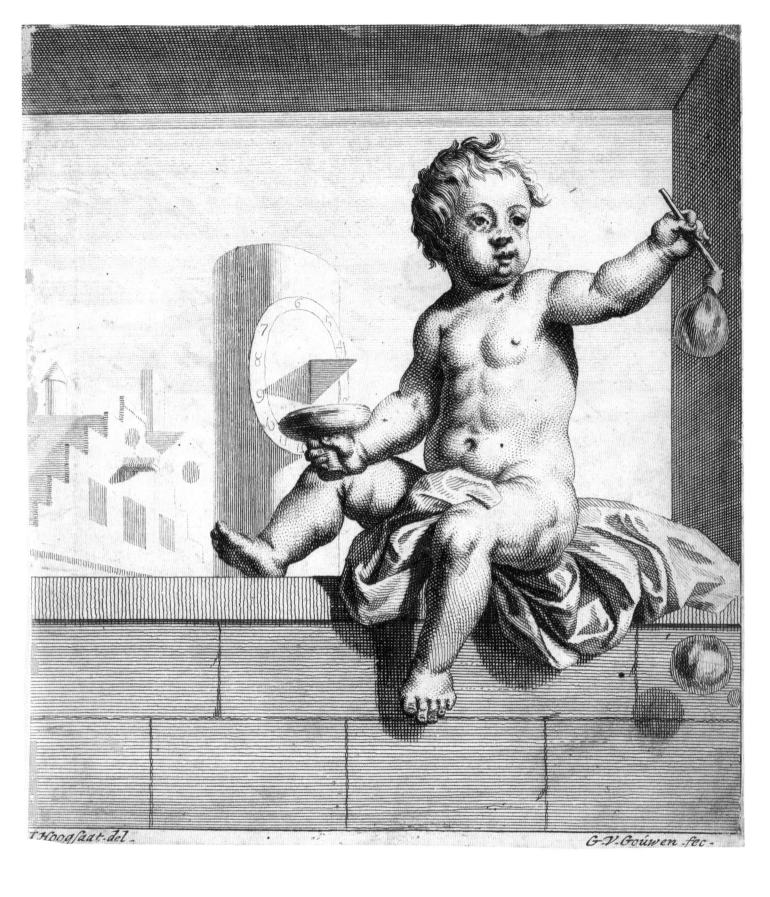

앉아서 비누 거품을 불고 있는 어린아이

Gezeten putto die bellen blaast

힐리암 판 데르 하우언Gilliam van der Gouwen, 1670~1740년경, 15×13.6cm, 암스테르담, 국립미술관.

17세기 후반에서 18세기 전반에 걸쳐 네덜란드에서 판화가로 활동했던 힐리암 판 데르 하우언(Gilliam van der Gouwen, 1657~1716)의 작품. 아이가 파이프를 사용해서 부는 거품은 쾌락과 덧없음을 동시에 상징한다. 이 어린아이조차도 언젠가는 거품처럼 소멸할 것이다. 왜냐하면 아이 역시 시간 속의 존재이므로. 배경에 그려져 있는 해시계는 인간은 누구나 다 시간 속의 존재라는 점을 나타낸다.

비누 거품을 부는 병사

Death Blowing Bubbles

요한 게오르크 라인베르거Johann Georg Leinberger, 1729~1731년, 밤베르크, 미하엘스베르크 수도원 천장화.

로코코 스타일로 만들어진 미하엘스베르크 수도원의 호모 불라. 죽음을 상징하는 해골이 덧없음을 상징하는 거품을 불고 있다.

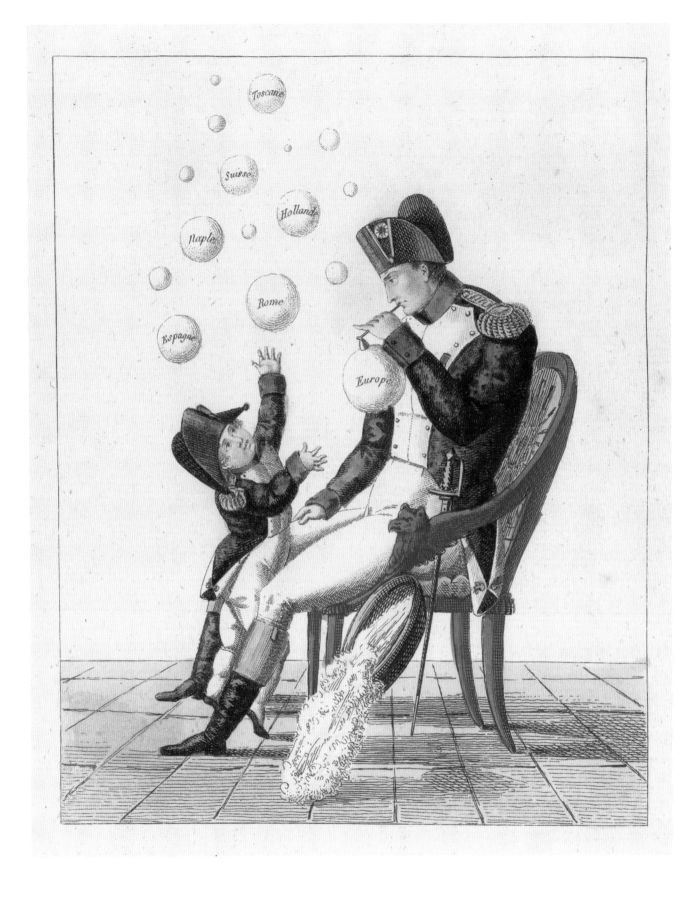

거품을 부는 나폴레옹, 1813

Bellenblazende Napoleon, 1813
작자 미상, 1813~1814년, 16×13cm, 암스테르담, 국립미술관.

1814년경 제작된 판화로, 제작자의 신원은 알려져 있지 않다. 의자에 앉은 나폴레옹(Napoléon I, 1769~1821) 황제가 늦둥이 아들 나폴레옹 프랑수아 샤를 조제프 보나파르트(Napoléon François Charles Joseph Bonaparte, 1811~1832)에게 거품을 불어주고 있다. 나폴레옹 2세로 불리게 될 아들이 아직 어렸을 때, 이미 나폴레옹의 제국은 쇠락의 길을 걷기 시작했다. 로마, 토스카나 등 유럽 여러 지역이 나폴레옹의 손아귀에서 벗어나면서, 제국은 거품처럼 무너져갔던 것이다.

Bellenblazend jongetje

테오도르 더 브리Theodor de Bry, 1592~1593년경, 8×10.5cm, 암스테르담, 국립미술관.

16세기의 세공인이자 출판가였던 테오도르 더 브리(Theodor de Bry, 1528~1598)가 제작한 것으로 알려진 판화. 그림 중앙
에는 아이가 거품을 불고 있고, 오른쪽에는 길쌈 도구 한가운데 여성이, 왼쪽에는 목공 도구 한가운데 남성이 앉아 있다. 그림
배경 왼쪽에는 한 노인이 서 있는 세 사람에게 신에 대해 이야기하는 구약성서 「욥기」의 내용이 그려져 있고, 배경 오른쪽에는
아담과 이브가 에덴동산에서 쫓겨나는 구약성서 「창세기」의 내용이 그려져 있다. 에덴동산에서 쫓겨난 인간은 목공과 길쌈으
로 상징되는 노동의 수고를 하며 생식을 거듭하게 된다. 그 결과 태어난 아이는 허무를 상징하는 거품을 분다.

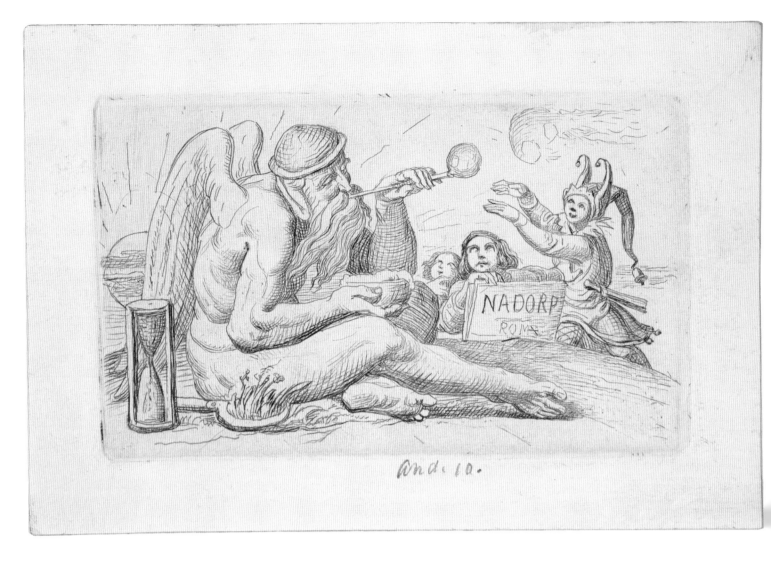

비누 거품을 부는 크로노스

Saturn Blowing Bubbles

프란츠 요한 하인리히 나도르프Franz Johann Heinrich Nadorp, 1830년경, 7.6×11.4cm, 필라델피아 미술관.

호모 불라 장르화에서는 꼭 아이만 거품을 부는 것이 아니다. 노인도 거품을 분다. 독일의 화가 프란츠 요한 하인리히 나도르프(Franz Johann Heinrich Nadorp, 1794~1876)가 1830년경에 그린 이 신년 카드에서는 아이가 아니라 노인이 거품을 불고 있다. 이 노인은 바로 그리스 신화에 나오는 크로노스(Cronos 혹은 Koronos. 새턴Saturn이라고도 함)다. 티탄신족의 신이었던 크로노스는 헤스티아, 데메테르, 헤라, 하데스, 포세이돈, 제우스 등 여섯 명의 자식을 두었지만, 자기 자식에게 권력을 뺏긴다는 신탁을 받게 된다. 이 때문에 크로노스는 태어난 자식들을 삼켜버리기 시작한다. 자식마저 마구 잡아먹었다는 점에 착안하여, 크로노스는 만물을 먹어 치우는 시간을 상징하게 되었다. 유럽 점성술 전통에 따르면, 토성(saturn)은 12월과 1월을 연결하는 전갈자리를 다스린다. 그래서 신년 카드에 크로노스(새턴)의 이미지가 등장한 것이다.

Coupe du monde ou l'on voit une idée des Tourbillons qui le composent dans le milieu des eaux.

A. Nôtre tourbillon. BB. Les tourbillons du Firmament. CC. Les eaux au dessus du firmament. DD. Le vuide au de la du monde.

기품을 부는 천사와 거품으로 채워진 병으로 묘사된 지구의 단면

Doorsnede van de Aarde met bellenblazende engel en fles met bubbels

세바스티앵 르클레르 1세Sébastien Leclerc I, 1706년, 15.9×9.5cm, 암스테르담, 국립미술관.

이 그림에도 예외 없이 거품과 거품을 부는 아기 천사가 등장한다. 그런데 흥미로운 것은 거품으로 가득한 지구 혹은 천체가 전면에 제시된다는 점이다. 단순히 인생뿐 아니라 이 세계 전체가 거품이라는 점을 시사하는 것은 아닐까.

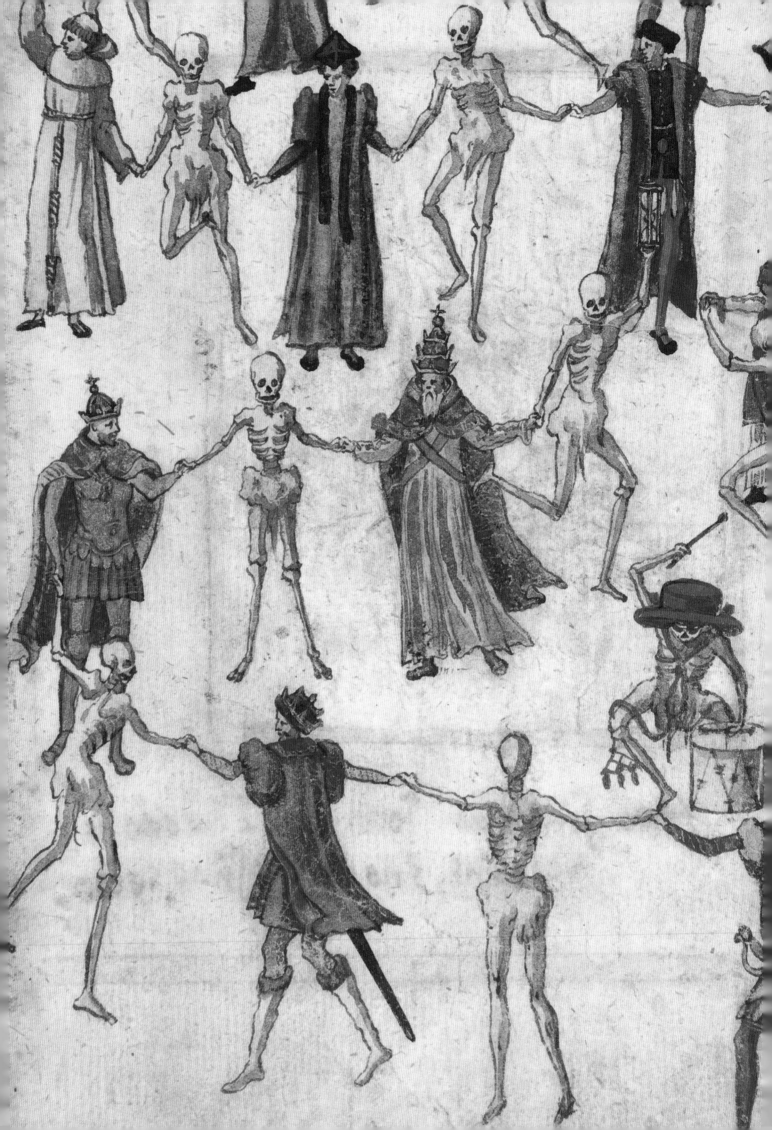

죽음과 함께 춤을 추다

　　불확실성으로 가득한 이 삶에서 그래도 확실한 것이 하나 있다. 좋건 싫건 이 삶이 언젠가는 끝난다는 것이다. 그래서 중세 유럽의 몇몇 광장에는 "죽음은 확실하다. 다만 그 시기만 불확실하다(mors certa hora incerta)"라고 적혀 있곤 했다.

　　죽음은 어쩔 수 없지만, 죽음에 대한 태도는 어쩔 수 있다. 죽음이야 신의 소관이겠지만, 죽음에 대한 입장만큼은 인간의 소관이다. 즐거운 인생을 사는 이에게야 죽음은 더없이 안타까운 일이겠지만, 고단한 인생을 사는 이에게는 죽음이 반가운 소식일 수도 있다. 오스트리아 메트니츠(Metnitz) 납골당 외벽에는 이렇게 적혀 있다. "산 자들이 당신에게 잘해주지 않았겠죠. 그러나 죽음은 당신에게 특별한 은총을 베풀어요." 이런 글귀는 사회가 그에게 얼마나 가혹했는지 암시한다.

　　실로 죽음의 의미는 받아들이기 나름이다. 영원히 살 수 없으니 매 순간 열심히 살아보자고 할 수도 있고, 부, 명예, 권력 같은 세속적 가치가 덧없다고 여길 수도 있고, 어차피 죽는 인생을 쾌락으로 가득 채워보자고 마음먹을 수도 있고, 현세의 즐거움에 한계가 있다고 깨달을 수도 있다. 스페인의 몬세라트(Montserrat) 수도원이 소장하고 있는 무도가(舞蹈歌) 필사본에는 이렇게 적혀 있다. "우리는 서둘러 죽음을 맞이하러 가네. 더 이상 죄를 범하고 싶지 않아서."

　　언젠가는 닥칠 죽음에 압도당하지 않으려면, 죽음을 '대상화'할 필요가 있다. '죽음의 춤(Danse Macabre)'이라는 예술 장르는 바로 그런 대상화의 산물이다. 이 장르에

속하는 작품에는 대개 춤추는 해골이 등장한다. 해골은 죽음의 소식을 가져오는 사자(使者)를 의미할 때도 있고, 의인화된 죽음을 나타낼 때도 있다. '죽음의 춤'은 유럽 중세 후기에 크게 유행했다. 그 작품들에서 자주 반복되는 메시지가 있다. 가장 흔한 것은 삶이란 결국 허망한 것이라는 메시지다. 그에 못지않게 자주 등장하는 메시지는 평등이다. 살면서 어떤 향락을 누리고 어떤 고귀한 신분을 가졌든 죽음 앞에서는 모두 같다. 신분 사회에서 이 평등의 메시지는 한층 강렬하게 다가왔을 것이다. 독일 화가 한스 홀바인 2세(Hans Holbein the Younger)의 작품에 보이는 것처럼, 용맹한 기사나 신실한 성직자도 죽음을 무찌를 수 없다. 이 16세기 작품에 나타난 것처럼, 신분이 고귀하다고 죽음을 피할 수 있는 것도 아니다. 별개의 인생 행로를 걷던 이들이 마침내 하나 되는 길이 바로 죽음이다.

죽음은 왜 춤을 추고 있는가? 죽음의 춤을 집중적으로 연구한 학자 울리 분덜리히(Uli Wunderlich)조차도 이 장르에 체계적인 요소는 없다고 단언할 정도이니, 시대를 초월하여 그 춤의 의미를 규정할 수는 없다. 춤에는 주술적 성격이 있으니, 죽음의 춤은 생사가 갖는 비합리성이나 불경함을 뜻할 수도 있다. 죽음이라는 게 슬퍼할 일이 아니라, 춤추며 기뻐할 일이라는 역설적인 의미를 담고 있을 수도 있다. 춤이 동반하는 움직임이란 결국 생명의 표현이니, 마지막 생명의 약동을 나타낸 것인지도 모른다.

이 중에서 가장 의미심장한 것은 죽음의 춤이 다름 아닌 배움의 대상이라는 점이다. 파리의 생이노상(Saints-Innocents) 수도원 벽화에 적힌 대화시(對話詩)에는 이런 대목이 있다. "여기에 유한한 인생을 올바르게 마치기 위해/명심할 교훈이 있네/그것은 바로 죽음의 춤/누구나 이 춤을 배워야 하네." 배워야 한다는 말은 거저 얻어지지 않는다는 뜻이다. 거저 얻어지지는 않지만, 노력하면 얻을 수 있다는 것을 의미하기도 한다. 인간은 누구나 죽는다는 점에서 죽음의 춤은 죽기 전에 꼭 배워야 하는 필수과목이다.

그래서일까. 스오 마사유키(周防正行) 감독의 영화 〈쉘 위 댄스(Shall we ダンス?)〉(1996)의 주인공 스기야마는 중년이 되어 느닷없이 춤을 배우기 시작한다. 사회에서 요구하는 나이에 결혼하고, 사회에서 요구하는 대로 자식을 낳고, 사회에서 기대하는 대로 은행융자를 받아 집 장만을 한 나름 성공적인 직장인 스기야마. 그는 어느 날 사교댄스를 배우기 시작하고, 그러지 않고는 찾지 못했을 자신을 찾게 된다.

이미 중년이 된 스기야마가 춤을 배우는 일은 쉽지 않다. 몸과 마음이 경직되어 있기 때문이다. 사회에서 요구하는 규범대로 살아온 그의 마음이 유연할 리 없다. 출퇴근

에 급급했던 그의 몸도 유연함과는 거리가 멀다. 그러나 춤을 추기 위해서는 몸과 마음이 유연해져야 한다. 나이가 들수록 경직이란 과제와 싸워야 한다. 몸이든 마음이든. 죽은 뒤에야 비로소 사후 경직이 찾아온다.

춤에는 흥과 리듬이 필수다. 그뿐이랴. 막춤 아사리판이 아니라, 사교댄스에는 파트너가 필요하다. 파트너란 합을 맞추어야 하는 존재. 파트너와 조화를 이루려면 어느 정도 정신줄을 놓되 완전히 놓지는 않아야 한다. 춤은 배우기 쉽지 않은 고난도의 예술이지만, 동시에 즐길 수 있는 유희이기도 하다. 인생 행로에서 맞닥뜨리는 모든 것을 댄스 파트너로 간주할 수 있다면 얼마나 좋을까. '죽음의 춤' 장르에 따르면, 인생의 마지막 댄스 파트너는 다름 아닌 죽음이다. 심신이 유연하다면, 심지어 죽음마저도 유희의 대상으로 삼을 수 있겠지.

시대마다 달리 추는 죽음의 춤

작자 미상, 15세기 말~16세기 초, 총길이 2,500cm, 라 페르테-루피에르, 생제르맹 교회 벽화.

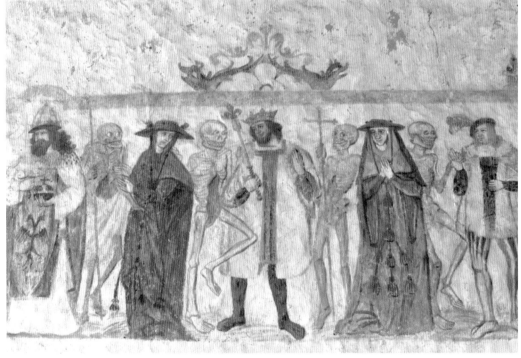

la Danse macabre

작자 미상, 15세기 말~16세기 초, 총길이 2,500cm, 라 페르테-루피에르, 생제르맹 교회 벽화.

죽음의 춤 장르화로 분류될 수 있는 작품은 동서고금에 많지만, 작품의 모티브는 지역에 따라, 그리고 매체에 따라 다양하게 변주되어왔다.

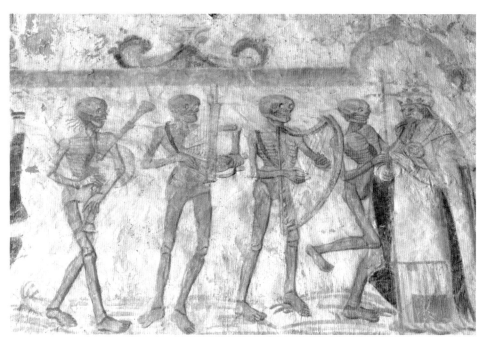

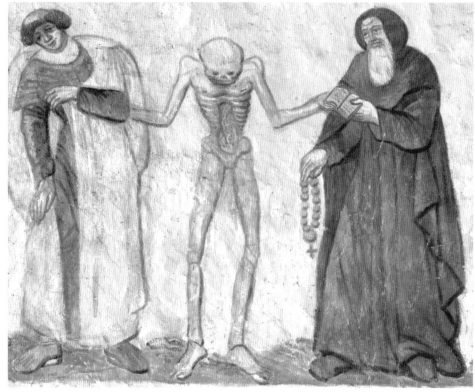

프랑스 라 페르테 루피에르(La Ferté-Loupière) 지역 생제르맹 교회(The Saint-Germain church) 벽화 중에 있는 죽음의 춤. 15세기 말~16세기 초에 제작된 것으로 알려진 이 벽화는 프레스코가 아닌 마른 석고 위에 그려졌다.

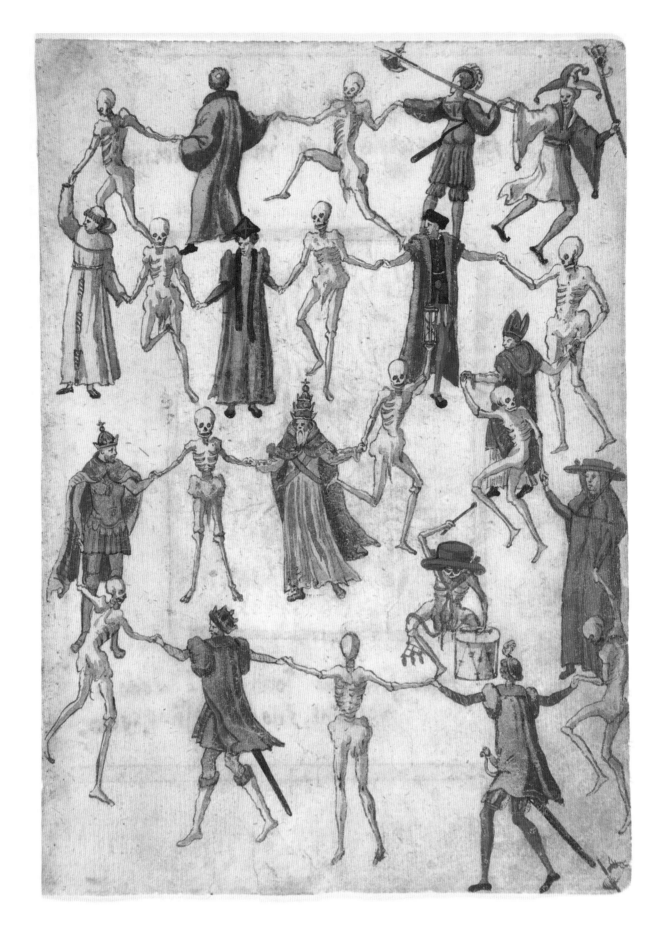

죽음의 춤

The Dance of Death
작자 미상, 16세기, 18.9×13.6cm, 뉴욕, 메트로폴리탄 미술관.

16세기경에 제작된 독일 작가의 작품. 창작자의 이름은 알려져 있지 않다.

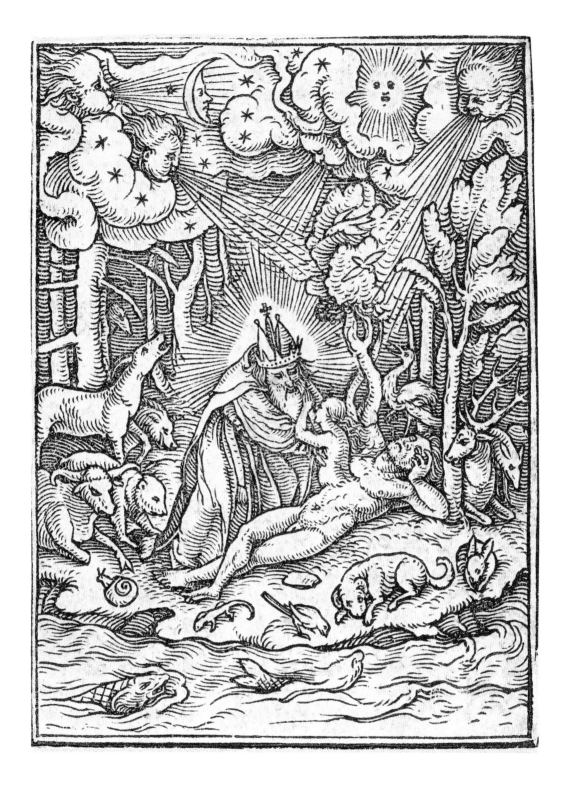

판화집 『죽음의 춤』

The Dance of Death
한스 홀바인 2세Hans Holbein the Younger, 1538년, 6.5×5cm, 뉴욕, 메트로폴리탄 미술관.

1526년경에 제작되어 1538년에 출판된 한스 홀바인 2세(Hans Holbein the Younger, 1497/1498~1543)의 '죽음의 춤' 목판화. 벽화의 경우 감상자가 작품 소재지에 방문해야만 하지만, 목판화는 낱장이나 책의 형태로 널리 유통할 수 있다. 홀바인 2세는 40개의 각기 다른 인물과 상황 속에 난입한 죽음의 모습을 그렸다.

이브를 만드시다
The Creation of Eve

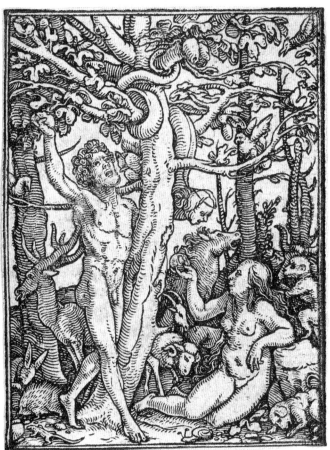

타락(혹은 유혹에 빠진 아담)

Fall(or Temptation of Adam)

낙원에서 쫓겨나다

Expulsion from Paradise

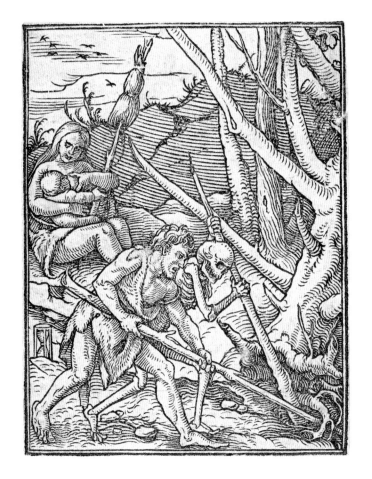

땅을 경작하는 아담

Adam Ploughing

음악을 연주하는 해골들

The Skeletons Making Music

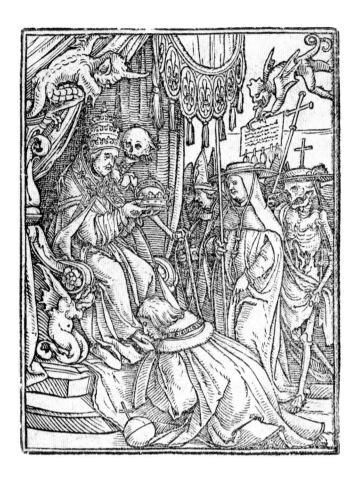

교황
The Pope

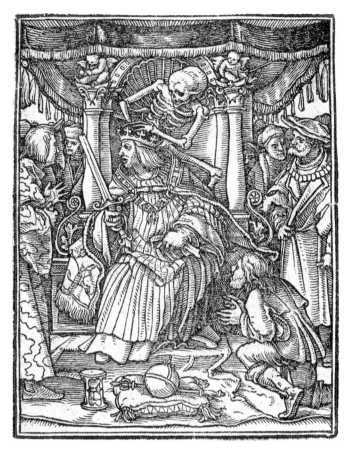

황제
The Emperor

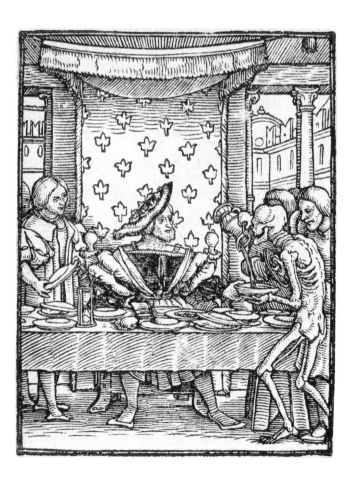

왕
The King

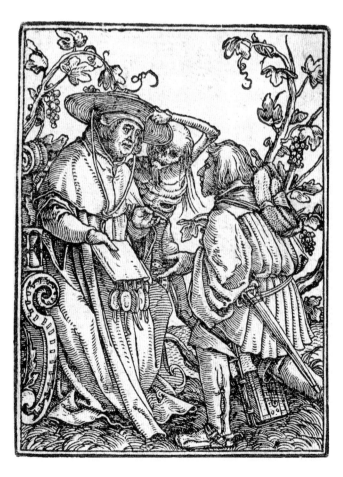

추기경
The Cardinal

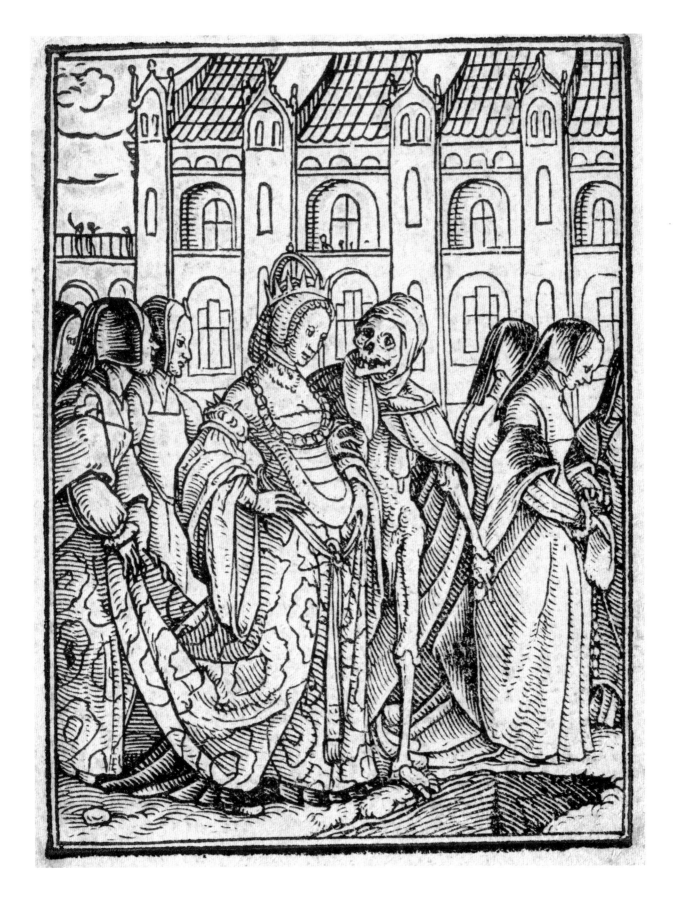

황후
The Empress

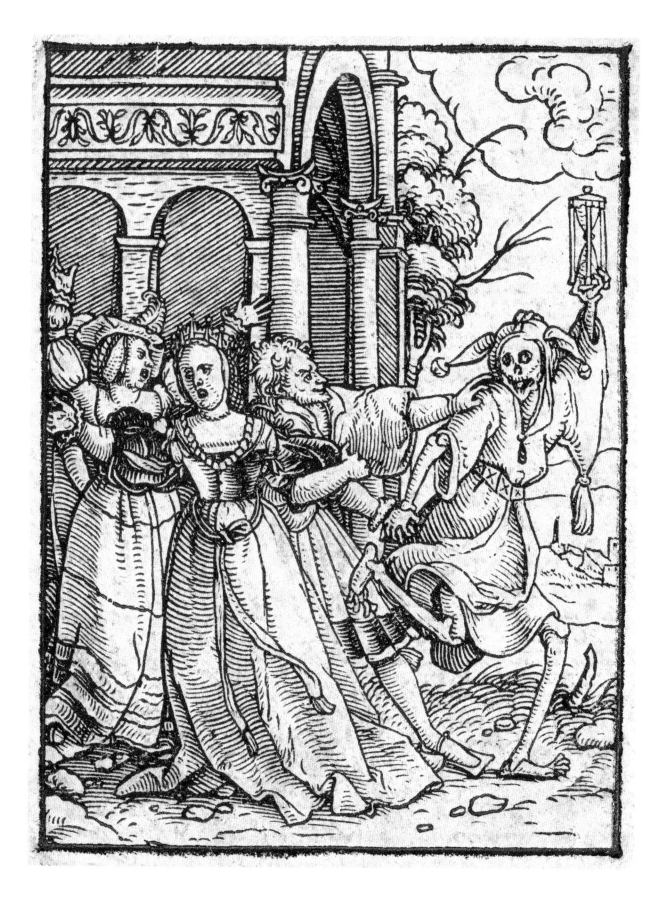

여왕

The Queen

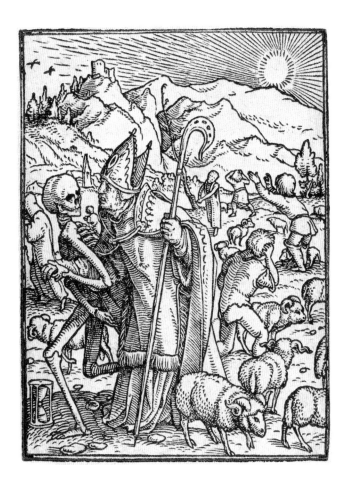

주교
The Bishop

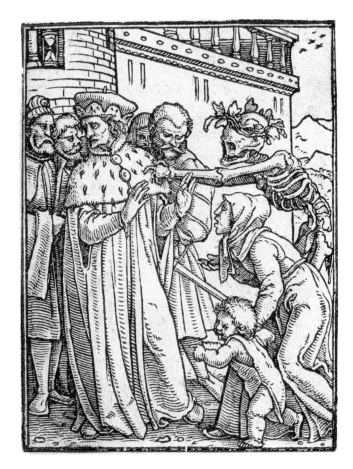

공작
The Duke

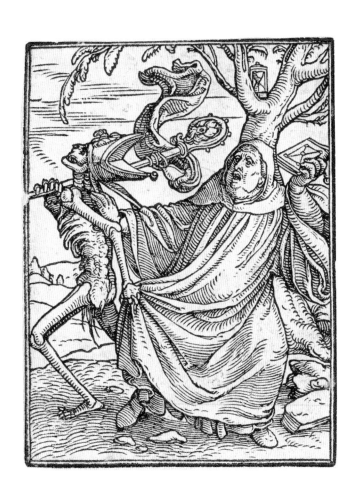

수도원장
The Abbot

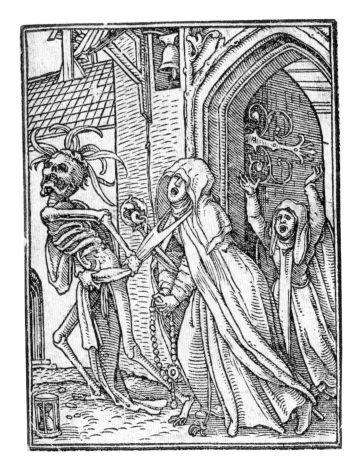

수녀원장
The Abbess

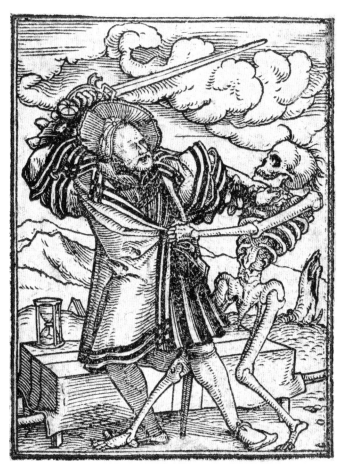

귀족

The Nobleman

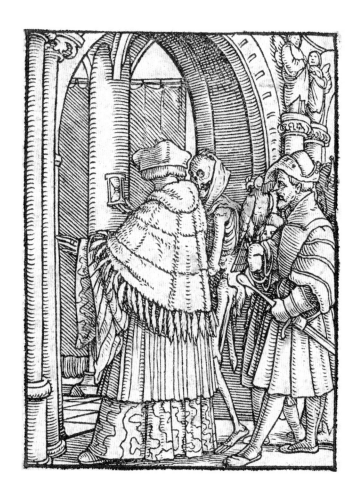

주임 사제

The Dean

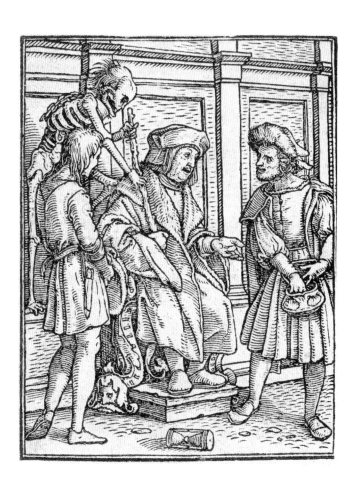

판사

The Judge

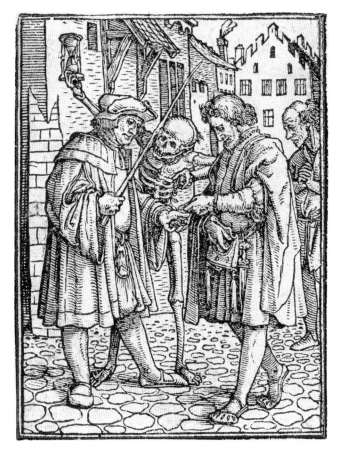

변호사

The Lawyer or Advocate

91

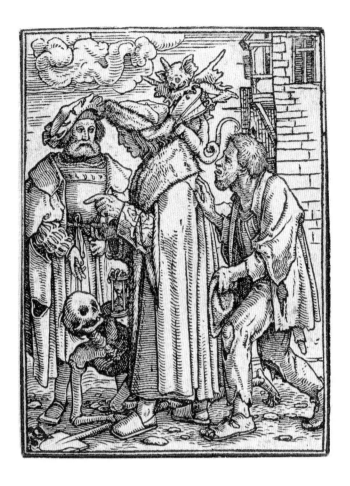

참사관
The Councillor

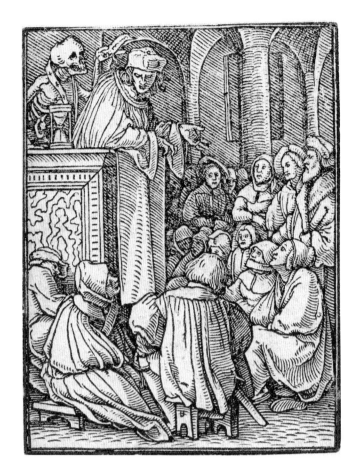

성직자
The Clergyman

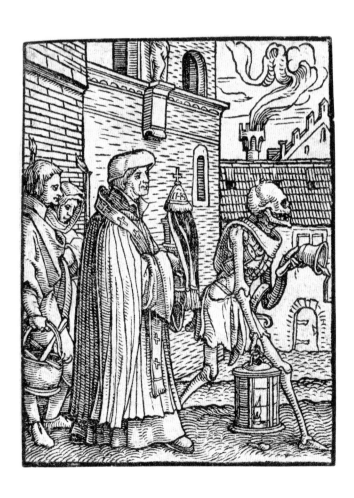

사제
The Priest

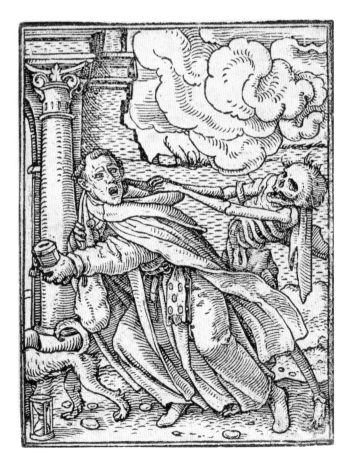

수도사
The Monk

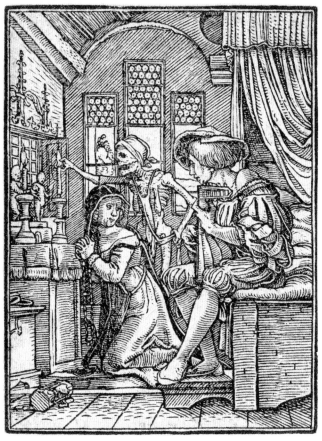

수녀
The Nun

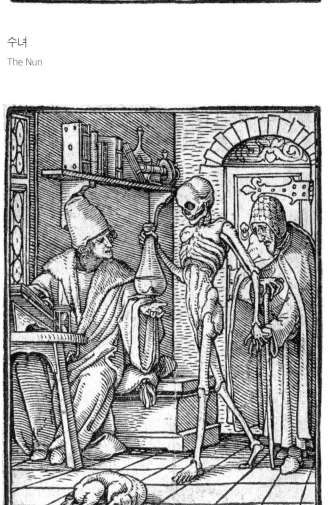

의사
The Doctor

노파
The Old Woman

부자
The Rich Man

상인
The Merchant

선장(혹은 선원)

The Skipper(or Sailor)

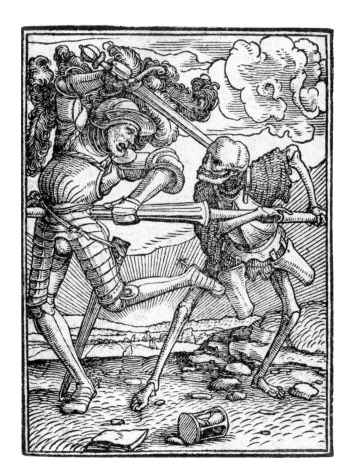

기사

The Knight

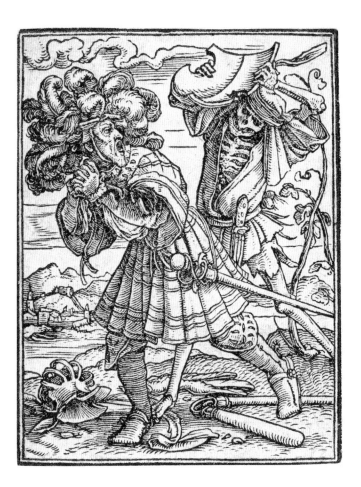

백작

The Count

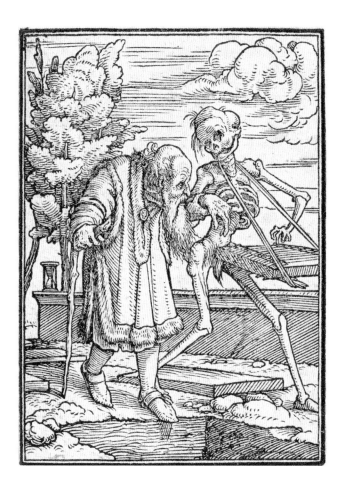

늙은 남자

The Old man

백작 부인
The Countess

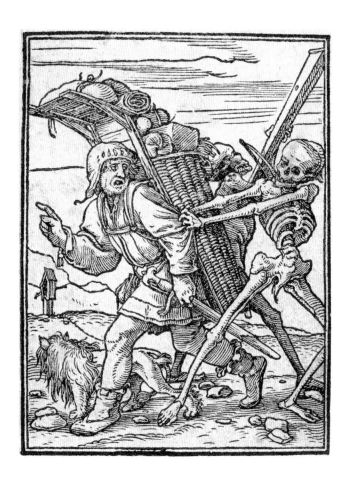

귀족 부인
The Noblewoman

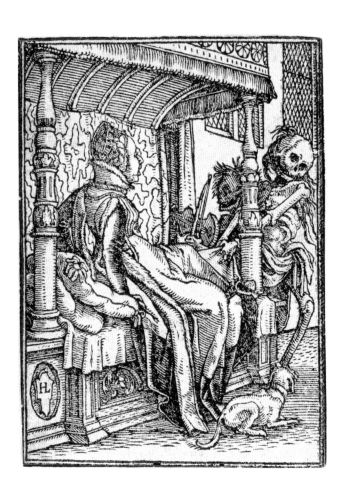

공작 부인
The Duchess

가게 주인
The Shop-Keeper

소작농

The Peasant

어린아이

The Child

최후의 심판

The Last Judgment

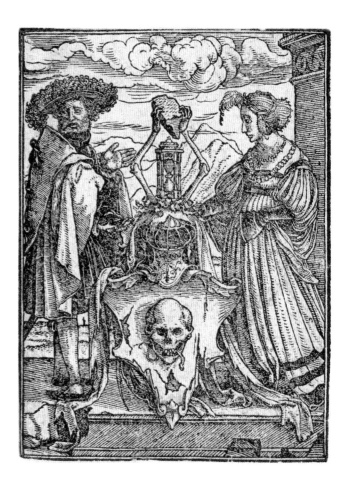

죽음의 문장

Coat-of-Arms of Death

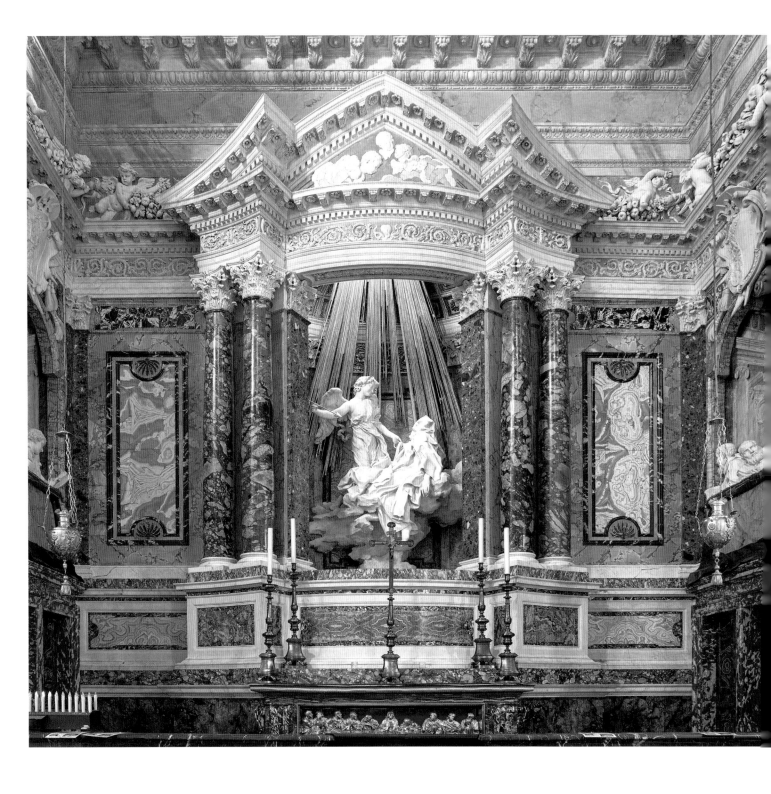

성 테레사의 환희(왼쪽)

The Ecstasy of Saint Teresa
조반니 로렌초 베르니니Giovanni Lorenzo Bernini, 1652년, 로마, 산타마리아 델라 비토리아 성당의 코르나로 예배당.

코르나로 예배당 우측 바닥(오른쪽)

Right Side of Mortuary Pavement in the Cornaro Chapel

조반니 로렌초 베르니니Giovanni Lorenzo Bernini, 1645~1652년, 로마, 산타마리아 델라 비토리아 성당의 코르나로 예배당.

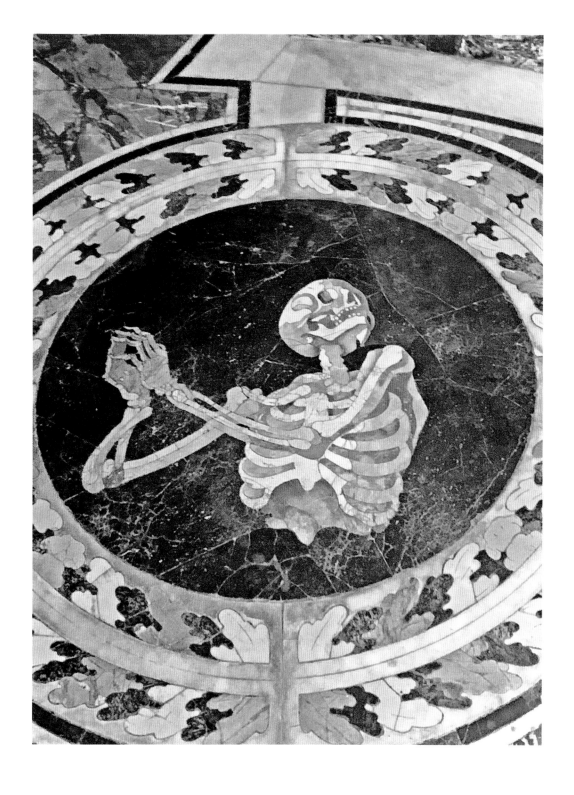

로마의 산타마리아 델라 비토리아 성당의 코르나로 예배당에 있는 조반니 로렌초 베르니니(Giovanni Lorenzo Bernini, 1598~1680)의 유명한 조각품 〈성 테레사의 환희〉. 관광객들은 베르니니의 이 유명한 초창기 작품을 보기 위해 모여들지만, 이 책의 관심은 그 조각품 아래 차가운 대리석 바닥에서 그 모습을 바라보며 기도하는 해골에 있다. 살 한 점 없이 뼈로만 이루어진 해골이건만, 혹은 그러한 해골이기에 구원을 갈구하는 열망으로 가득 차 보인다.

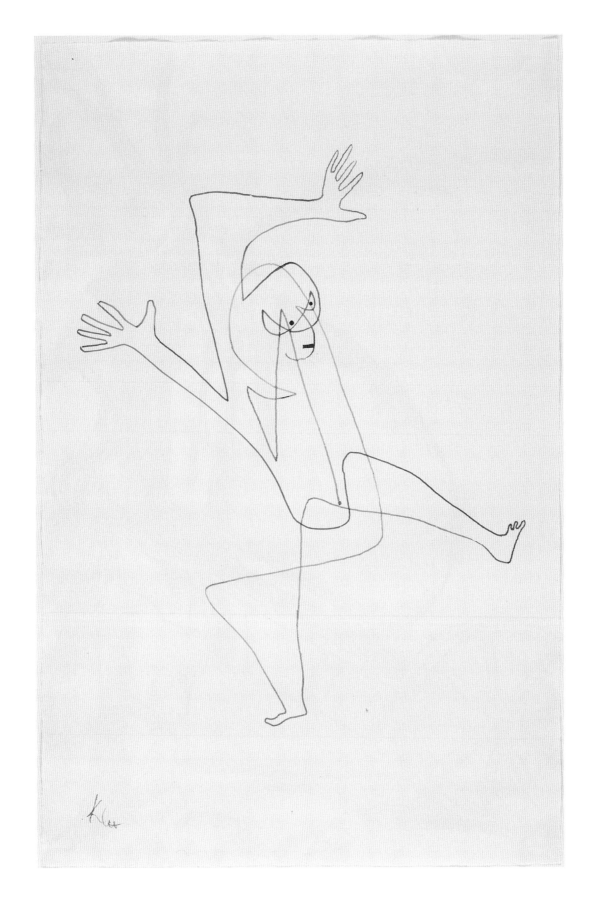

죽음의 춤

Tanzt Entsetzen
파울 클레Paul Klee, 1931년, 47.9×31.4cm, 보스턴 미술관.

파울 클레(Paul Klee, 1879~1940)가 그린 죽음의 춤. 간명한 선으로 죽음의 춤사위를 표현하고 있다. 거의 추상화에 접근한
이 그림의 주인공이 과연 해골인지, 아니면 죽음을 앞둔 사람인지 알 수 없다.

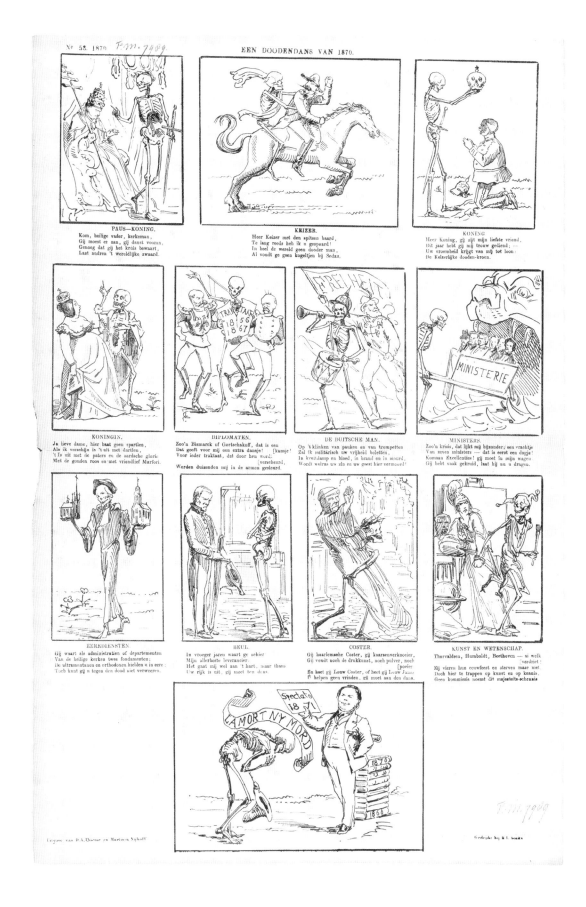

1870년의 죽음의 춤

Een doodendans van 1870

요한 미하엘 스미트 크란스Johan Michaël Schmidt Crans, 1870년, 41.5×27.5cm, 암스테르담, 국립미술관.

주간지 『네덜란드 스펙테이터(De Nederlandsche Spectator)』에 실린 카툰. '죽음의 춤' 형식을 이용해서 1870년에 일어난 열두 가지 정치적 사건들을 묘사하고 풍자했다. 상하위 문화를 막론하고 '죽음의 춤' 장르가 얼마나 면면히 지속되고 있는지를 보여주는 사례다.

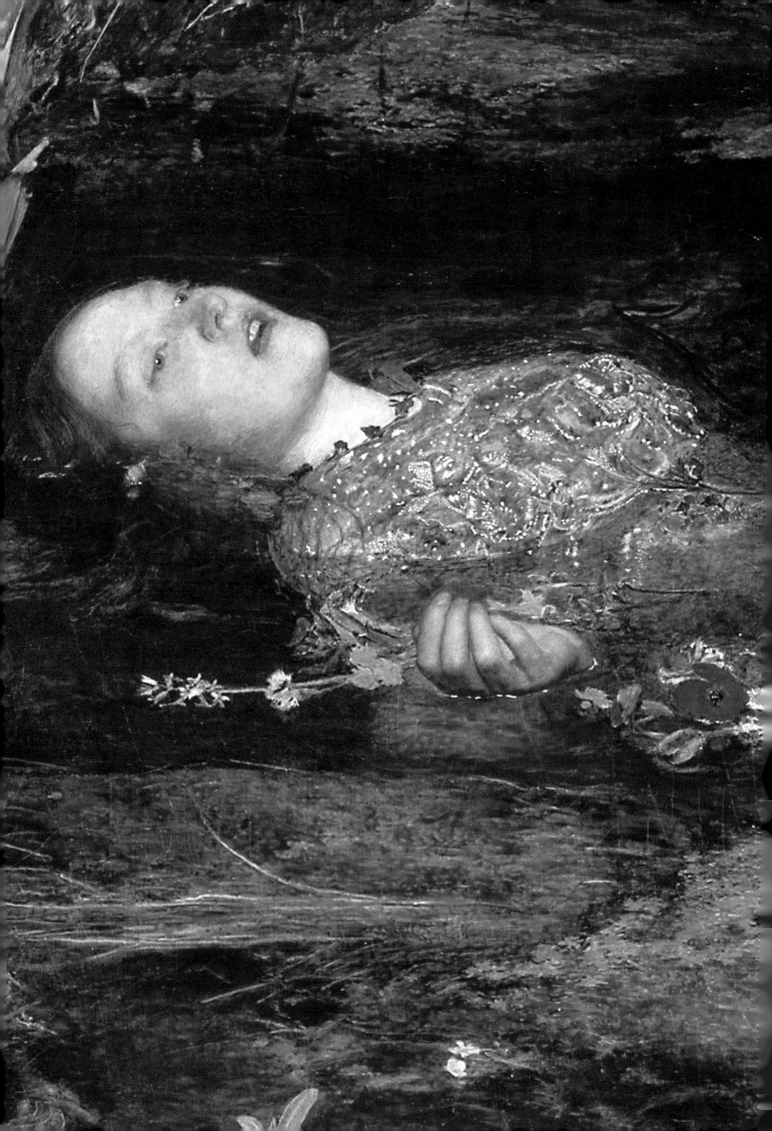

시체를 보다

 장의사나 장례지도사처럼 직업상 시체를 자주 대해야 하는 이들 말고, 일반인이 시체를 보게 되는 경우는 드물다. 그리고 대개 시체를 마주하는 것을 원하지 않는다. 누구도 야산에서 변사체를 발견하거나 문을 열었을 때 목맨 시체가 매달려 있기를 원하지 않을 것이다.

 그러나 어떤 이들은 시체 그림이라도 보기를 원한다. 영국 화가 존 에버렛 밀레이(John Everett Millais)가 좋은 예다. 그의 가장 유명한 작품 〈오필리아(Ophelia)〉가 바로 시체를 그린 그림이다. 오필리아는 윌리엄 셰익스피어(William Shakespeare)의 비극 「햄릿」에 나오는 주인공 햄릿의 연인이다. 사랑하는 햄릿의 칼에 아버지가 살해되었다는 것을 알게 되자, 그 충격을 이기지 못하고 오필리아는 물에 빠져 죽어간다. 시리도록 창백한 얼굴 묘사는 오필리아가 얼마나 실의에 빠진 상태인지 보여주고, 힘없이 벌린 팔은 오필리아가 살려고 발버둥치는 게 아니라 힘없이 죽음을 받아들이고 있음을 나타낸다. 그리고 그 모든 요소는 죽어가는 이 젊은 여성이 얼마나 아름다운 존재인지를 표현하는 데 봉사하고 있다.

 밀레이가 갓 죽은 혹은 죽어가는 상태를 포착한 데는 이유가 있다. 미모와 죽음을 병치하여 상황의 비극성과 여성의 아름다움을 두드러지게 하려는 것이다. 가장 비극적이지만 가장 아름답기도 한 이 오필리아의 마지막 순간을 다 함께 보자고 밀레이는 관객을 초대한다. 이 초대장의 유효기간은 길지 않다. 시간이 조금만 지나도 밀레이의 목적은

달성될 수 없다. 아무리 아름다운 여성의 시체도 곧 부패하기 때문이다. 누구도 부패해서 추해진 그 시체를 보고 싶지 않을 것이다.

그러나 삶의 진실을 직시한다는 것은 바로 그런 추한 장면을 직시하는 일이라고 생각한 이들이 있다. 중세의 어떤 수도자는 이렇게 말했다. "육체의 아름다움이라는 것은 피부 껍데기의 아름다움일 뿐이다. … 만약 누군가가 여자의 콧구멍, 목구멍, 똥구멍에 있는 것을 상상해본다면, 더러운 오물밖에 떠오르는 게 없을 것이다." 그리하여 수도자들은 아름다운 여인의 모습 대신, 아름다운 여자 시체를 벌레가 파먹고 있는 모습을 구태여 그리고 보았다.

일본에도 아름다운 여인의 시체가 어떻게 부패해가는지를 두 눈 똑똑히 뜨고 보라고 권하는 그림이 있다. 방치된 시체가 들짐승에게 먹히고 결국 뼈와 가루만 남게 되는 과정을 아홉 단계로 나누어 그린 '구상도(九相圖)'가 바로 그것이다. 일본 승려들은 이 구상도를 통해서 모든 것이 무상(無常)하다는 불교의 가르침을 전달하고 싶어 했다. 아름다운 여성을 보면 그 몸에 있는 해골을 상상하라! 아무것도 실체가 없다!

그림으로 그려지기 전, 이 구상도의 가르침은 일찍이 인도에 존재했다. 석가모니 사후 100년 사이에 고대 팔리어로 작성되었다는 인도 불교 경전 『맛지마니까야(Majjhima Nikāya)』, 그중에서도 『대념처경(大念處經)』에 바로 구상도의 가르침이 실려 있다. 그에 따르면, 승려들은 몸과 자아가 영원하지 않다는 깨달음을 새기기 위해 시체가 썩고 분해되어가는 과정을 지켜보게 된다.

당시만 해도 시체의 성별이나 신분은 중요하지 않았다. 그러던 것이 시간이 지나면서 시체의 성별이 여성으로 특정된다. 마침내 시리마(Sirima)라는 이름을 가진 아름다운 여인의 시체가 등장한다. 왜 아름다운 여체가 등장한 것일까? 여체를 등장시킴으로 인해 존재의 무상함뿐 아니라 욕망의 덧없음에 대해 말할 수 있게 되었다.

이 변태적인(?) 가르침이 일본의 구상화 전통이 되면서, 그 시체의 주인공으로 높은 지위를 가진 아름다운 여성, 이를테면 미녀로 유명했던 단린 황후(檀林皇后, 다치바나노 가치코橘嘉智子, 52대 사가 덴노의 정실)나 궁정 시인 오노노 고마치(小野小町) 등이 그림의 주인공으로 등장한다. 평민이 아니라 귀족의 여인이라는 점은 아무리 지위가 높아도 결국 해골이 된다는 가르침을 전달하는 데 효과적이다.

어떤 구상도에는 '구상시(九相詩)'라는 이름으로 한시가 첨부되어 있기도 하다.

그 작자는 일본 고승 구카이(空海)와 중국 문인 소식이라고 되어 있는데, 물론 이들이 실제로 쓴 작품은 아니다. 그들이 유명한 인물이고, 또 그들의 생각이 구상도의 메시지와 통하는 면이 있어서 이름을 빌린 것에 불과하다.

시체를 직면하는 전통은 현대에도 지속된다. 1986년 개봉한 로브 라이너(Rob Reiner) 감독이 만든 영화 〈스탠 바이 미(Stand by me)〉에는 실종자의 시체를 찾아 떠나는 네 명의 철부지 소년이 나온다. 천신만고 끝에 소년들은 마침내 시체를 발견한다. 막상 시체를 두 눈으로 보고 나자 그들의 마음은 더 이상 시체를 보기 이전으로 돌아갈 수 없게 된다. 인생이란 유한하며, 언제 죽을지 모른다는 엄연한 사실, 모두 자신이 통제할 수 없는 우연과 허무의 물결을 이럭저럭 헤쳐나가고 있음을 철부지들조차 깨닫게 된 것이다.

21세기 한국, 나도 가끔 내 십이지장과 대장에서 조용히 썩어가고 있을 오물과, 희고 고운 피부에 가려져 있는 내 해골바가지를 떠올리곤 한다. 물론 직접 보고 싶지는 않다. 상상만으로도 똥과 뼈는 세속의 허영으로 향하던 내 마음을 가만히 돌려세운다.

미인도 죽으면 썩는다

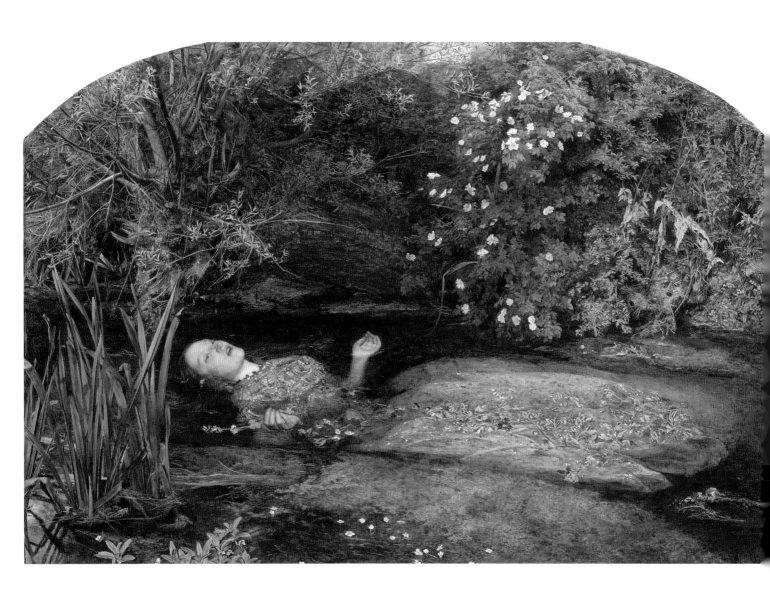

오필리아
Ophelia
존 에버렛 밀레이John Everett Millais, 1851~1852년, 76.2×111.8cm, 런던. 테이트 브리튼.

기독교 전통에서 신은 부활한다. 인간은 그렇지 않다. 인간은 죽으면 흙으로 돌아간다. 부활하는 것은 신성을 구현하는 일이고, 죽어 사라지는 것은 인간성을 구현하는 일이다. 이 점은 구상도에 나온 시체의 모습과 죽은 예수의 모습을 대비하면 분명히 드러난다.

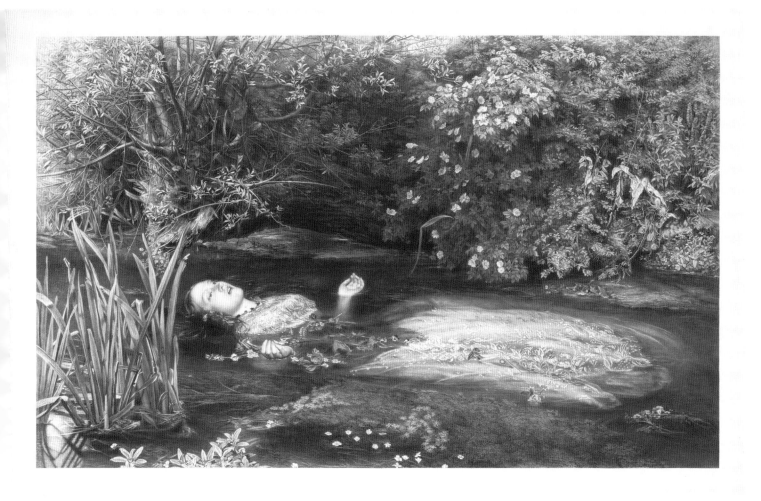

오필리아

Ophelia

제임스 스티븐슨James Stephenson, 1866년, 52.5×86.3cm, 뉴욕, 메트로폴리탄 미술관.

1866년 제임스 스티븐슨(James Stephenson, 1808~1886)이 존 에버렛 밀레이(John Everett Millais, 1829~1896)의 〈오필리아〉를 동판화로 복제한 것이다. 밀레이 그림의 영향력을 추측할 수 있다.

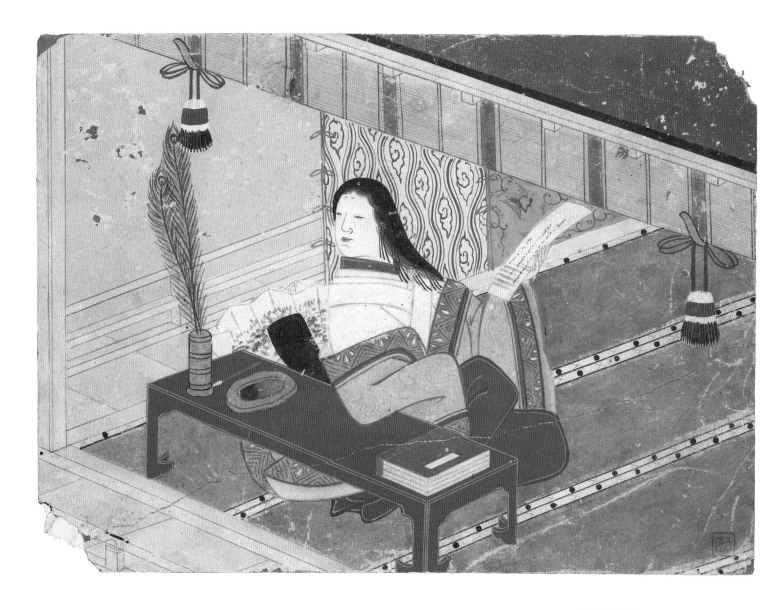

생전의 귀부인

九相圖
하나부사 잇초英一蝶, 18세기 초, 각 17×24cm, 웰컴 컬렉션.

에도시대 가노파(狩野派)의 화가였던 하나부사 잇초(英一蝶)가 미인이었던 궁정 시인 오노노 고마치(小野小町)를 주인공
으로 해서 그린 구상도(九相圖). 가노파는 일본 무로마치(室町) 후기(15세기)부터 메이지(明治) 시기까지 일본의 회화 양식
을 주도한 유파를 일컫는다.

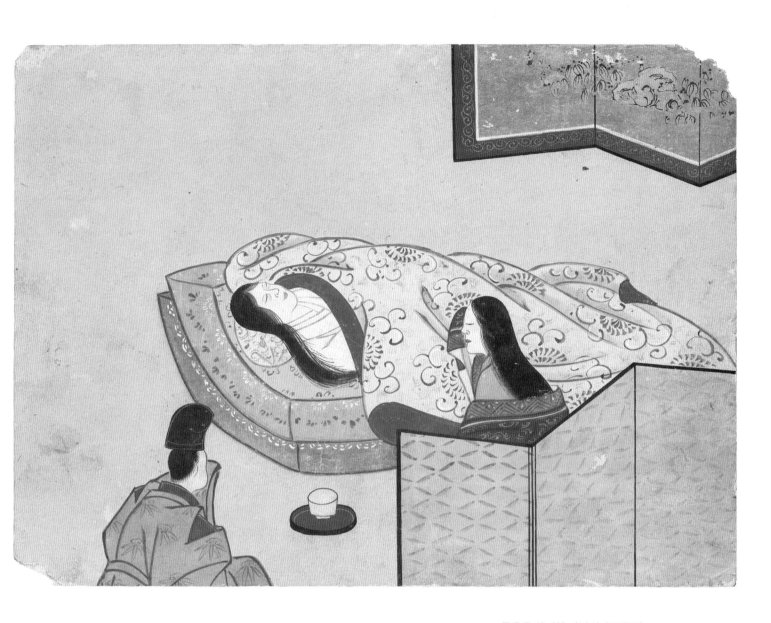

죽음을 맞이한 귀부인과 조문객

『대지도론(大智度論)』, 『마하지관(摩訶止觀)』 등의 불경에 따르면, 죽은 뒤 시체의 양상은 다음 9단계로 구분할 수 있다. 구상도가 엄격히 이 단계에 맞추어 그려지는 것은 아니지만, 대체로 이 순서를 따른다. 살아생전의 모습으로 시작하는 구상도도 있다.

1. 창상(脹相): 시체의 부패가 시작되어 가스가 발생하여 몸이 부풀어 오르는 단계
2. 괴상(壞相): 시체의 부패가 진행된 나머지 겉모양이 붕괴되는 단계
3. 혈도상(血塗相): 시체가 부패하여 내장이 외부로 나오는 단계
4. 농란상(膿爛相): 시체가 부패된 끝에 녹아내리는 단계
5. 청어상(靑瘀相): 시체가 검푸른색으로 변하는 단계
6. 담상(噉相): 벌레와 짐승에 의해 시체가 훼손당하는 단계
7. 산상(散相): 벌레와 짐승이 먹어서 시체가 흩어진 단계
8. 골상(骨相): 살과 뼈가 없어지고 뼈만 남은 단계
9. 소상(燒相): 먼지 혹은 재가 되어버린 단계

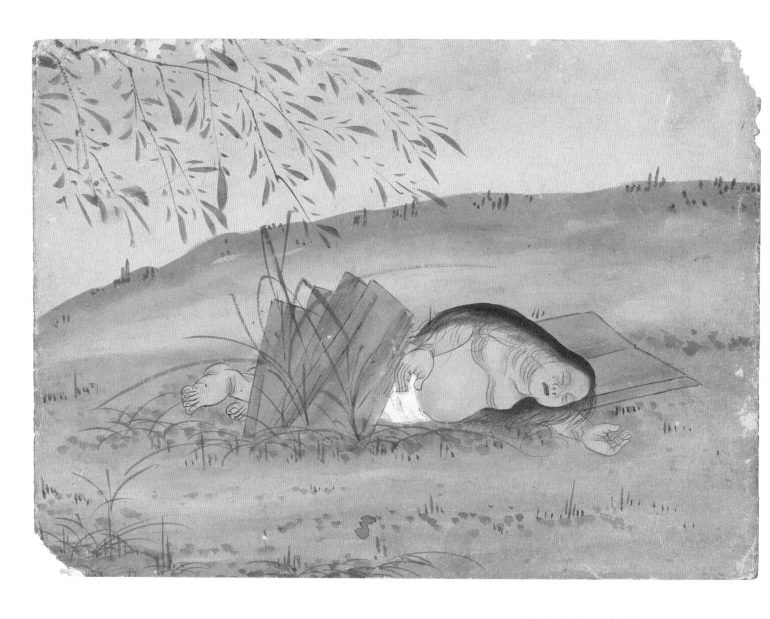

부풀어 오른 귀부인의 시신

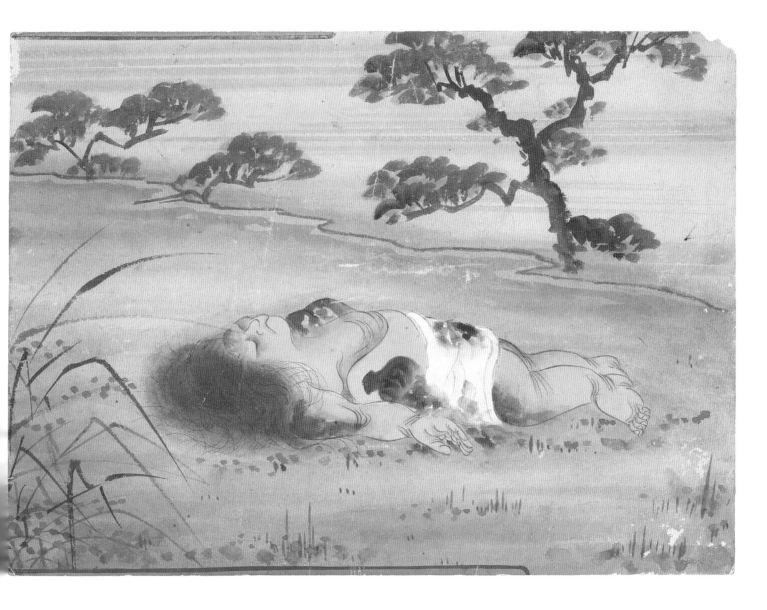

짓무르고 썩어가는 시신

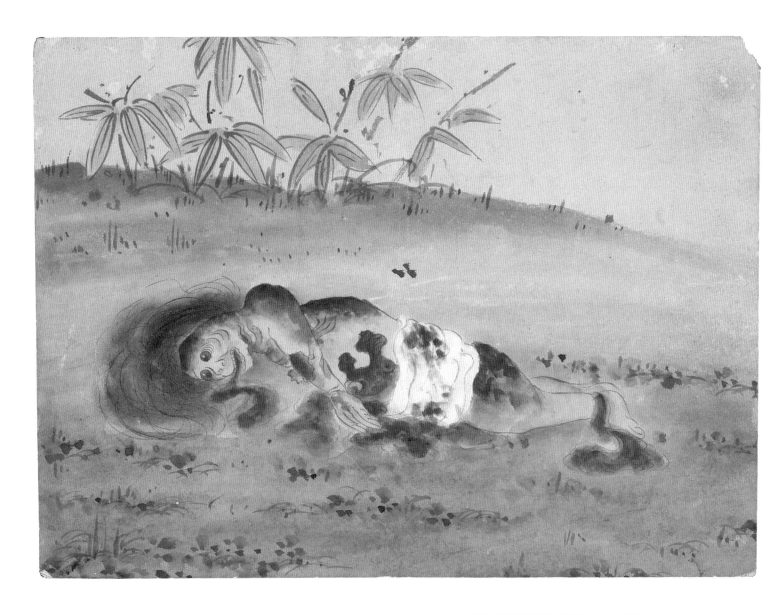

부패해 혈액과 체액이 흘러나오는 시신

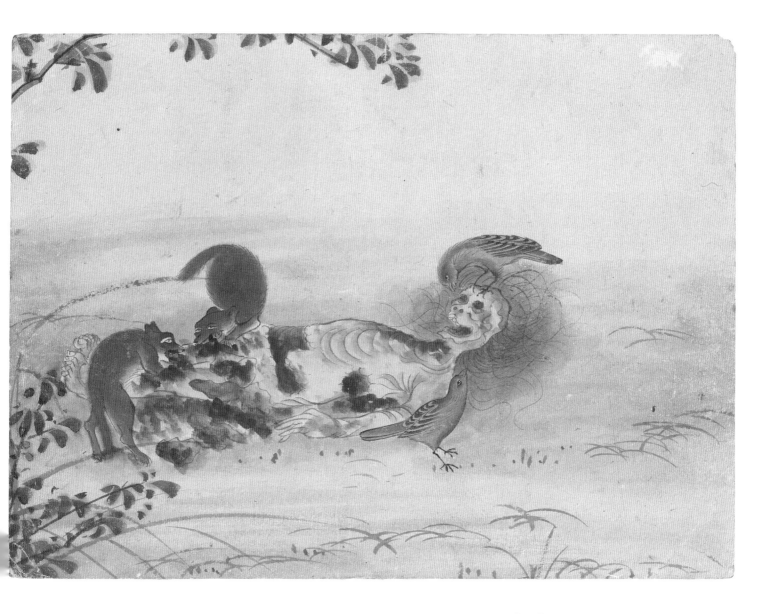

새와 짐승들에게 훼손된 시신

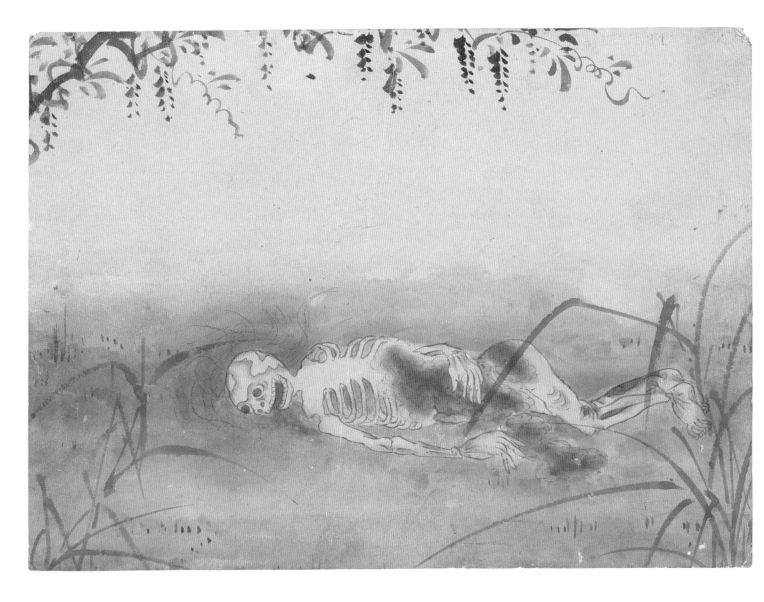

살이 사라지고 흐트러진 시신

뼈만 남은 시신

귀부인의 무덤

구상도권

九相圖卷
고바야시 에이타쿠小林永濯, 1870년대, 25.5×501.5cm, 런던, 대영박물관.

에도시대 말기와 메이지 초기에 활약한 화가 고바야시 에이타쿠(小林永濯, 1843~1890)가 그린 구상도. 두루마리 형태의 그림으로, 여인의 생전 모습부터 죽음을 맞이한 이후 시신이 부패하는 과정을 단계적으로 보여준다. 고바야시 에이타쿠는 태어나면서부터 병약했고 결벽증이 있었다고 전하는데, 그러한 경향이 그림에 반영되었는지도 모른다. 부패해가는 시체의 모습조차도 정교한 붓질로 표현된 것이 특징적이다.

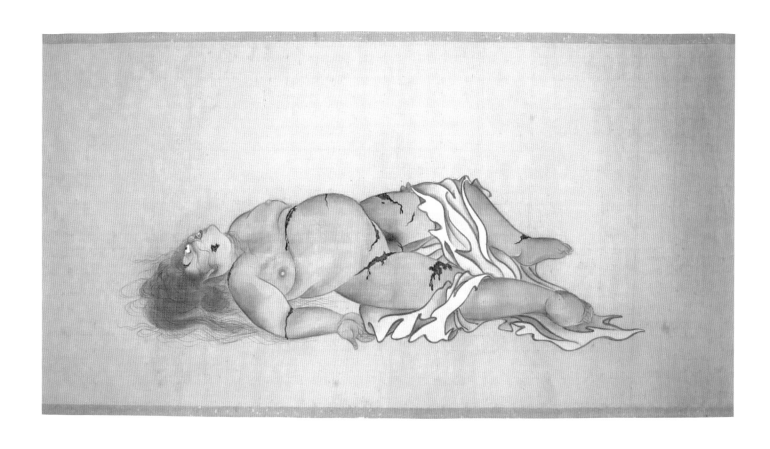

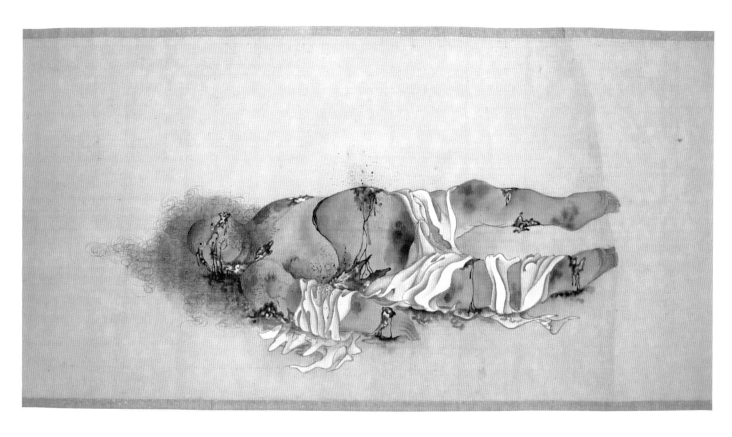

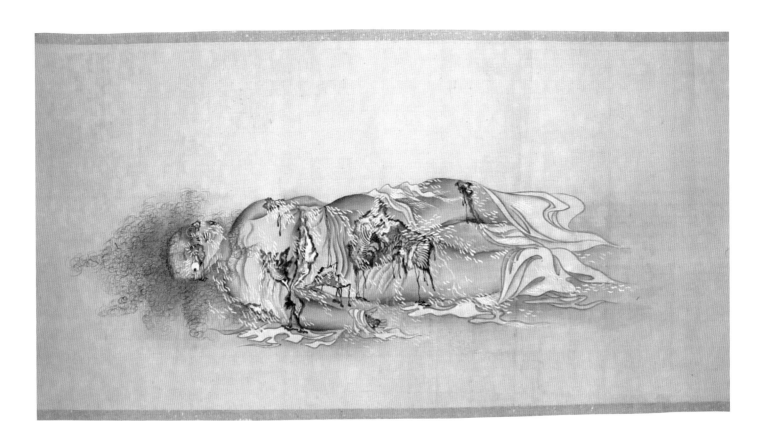

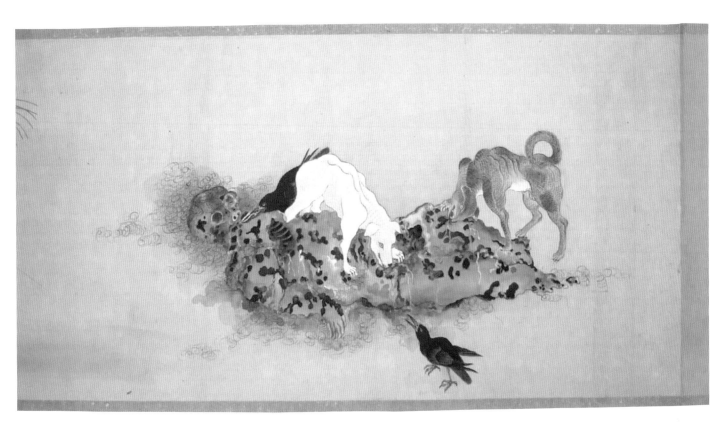

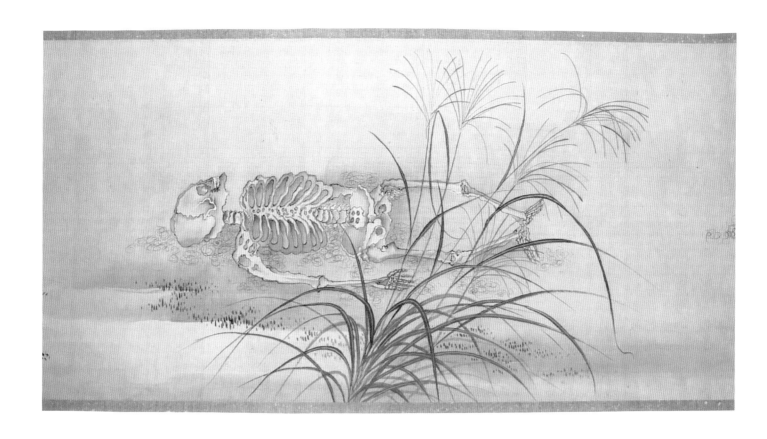

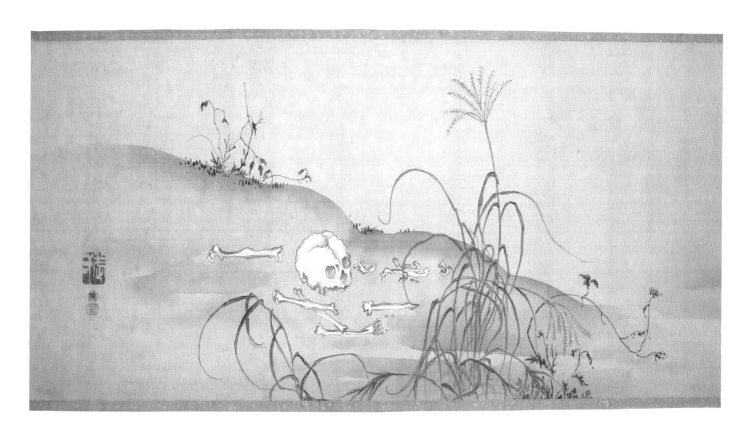

九相圖
기쿠치 요사이菊池容齋, 1800년대 중기, 116.5×53.7cm,
보스턴 미술관.

에도시대 말기와 메이지 초기에 활약한 화가 기쿠치
요사이(菊池容齋, 1788~1878)의 구상도. 이른바
구상도의 9단계가 한 폭의 그림에 들어가 있다.

인도부 정상도

人道不淨相圖
작자 미상, 육도회六道繪 연작 중, 13세기, 사가현 오쓰시, 쇼주라이코지.

일본 국보로 지정되어 있는 쇼주라이코지(聖衆來迎寺) 소장 작품으로, 현재 나라(奈良) 국립박물관에 기탁되어 있다. 버려진 시체가 썩어가는 경과를 9단계에 걸쳐 그린 불교 회화로, 그 모습을 보고 관상하는 것을 구상관(九相觀)이라고 한다. 이는 불교 수행 중 하나로, 젊고 아름다운 여자가 죽어 육체가 부패하고 뼈가 되어가는 과정을 9단계로 그린 구상도 그림을 보며 번뇌를 잊고 현세의 육체가 부정한 것, 무상한 것임을 깨닫게 한다. 육도회(六道繪)는 '지옥도, 아귀도, 축생도, 아수라도, 인도, 천도'의 여섯 세계를 그린 불화를 일컫는다.

123

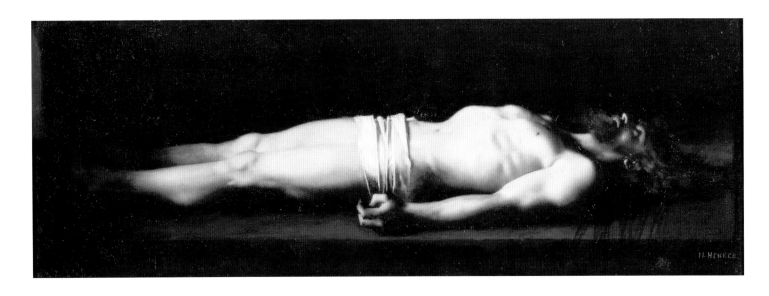

관에 모시진 죽은 예수
Jesus in the tomb
장 자크 에네Jean Jacques Henner, 1879년경, 71×198cm, 파리, 오르세 미술관.

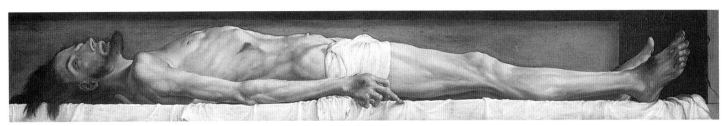

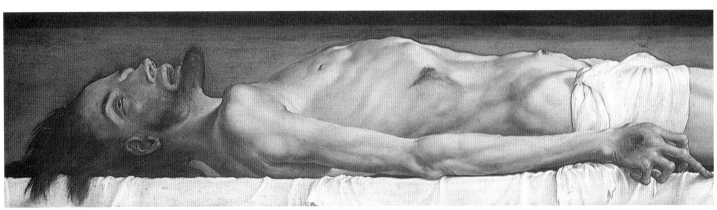

관에 모시진 죽은 예수의 몸
The Body of the Dead Christ in the Tomb
한스 홀바인 2세Hans Holbein the Younger, 1520~1522년, 30.5×200cm, 바젤, 시립미술관.

예수의 일생은 탄생부터 부활까지 중요한 순간들이 집중적으로 묘사되어왔다. 인생의 마지막 순간을 둘러싼 상황만 해
도, 십자가에 매달림(crucifixion), 십자가에서 내려짐(descent from the Cross), 피에타(pieta), 애도(lamentation), 매장
(entombment), 부활(ressurection) 등 장면마다 그에 해당하는 회화 전통이 있다. 그중 '관에 모셔진 죽은 예수'를 묘사한 그
림은 인간과 달리 썩지 않는 신의 몸을 보여준다.

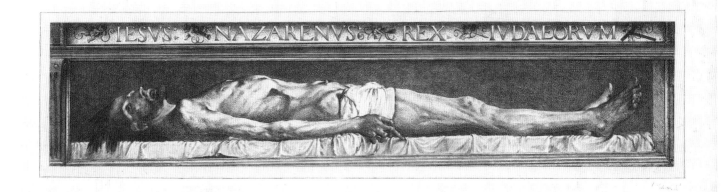

관에 모셔진 죽은 예수의 몸
The Body of the Dead Christ in the Tomb
앙리 오귀스탱 발랑탱Henry Augustin Valentin, 19세기, 18×34.8cm, 워싱턴, 내셔널 갤러리.

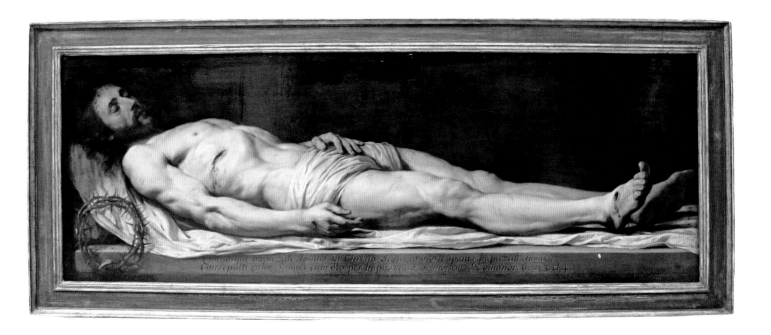

죽은 예수
The Dead Christ
필리프 드 샹파뉴Philippe de Champaigne, 1650년경, 68×197cm, 파리, 루브르 박물관.

해골에게 묻는다

　　스위스 바젤의 도미니쿠스(Dominicus) 수도원 공동묘지에는 '죽음의 춤'을 소재로 한 벽화가 있었다. 그중 하나는 해골 둘이 아이를 둘러싸고 춤추며 노래하는 그림이다. 해골이 노래한다. "아장거리는 아가야, 너 역시 춤을 배워야 해/네가 울든 웃든 네 자신을 지킬 수 없어/네가 젖먹이라고 할지라도 죽음의 순간에는 아무 소용이 없지." 아이가 놀라서 말한다. "아, 엄마. 어쩌면 좋죠/앙상한 사람이 절 데려가려고 해요/엄마 절 지켜줘요/전 춤을 배워야 하는데, 죽기엔 아직 일러요."

　　이 노래가 그토록 강렬하게 들리는 이유는 어린아이에게도 죽음이 닥칠 수 있다는 엄연한 사실 때문이다. 죽음은 대체로 노인에게 찾아오긴 하지만, 남녀노소를 가리지 않는 게 죽음이기도 하다. 18세기 독일 화가 다니엘 니콜라우스 호도비에츠키(Daniel Nikolaus Chodowiecki)의 1780년 동판화 역시 그런 냉정한 사실을 주제로 삼는다. 엄마 혹은 유모가 졸고 있는 틈을 타서 해골 모습의 사신(死神)이 아이를 빼앗아 가고 있다. 이 그림을 보고 있노라면, 당신 아이가 죽음의 위험에 빠지지 않도록 조심하라는 경고가 들리는 듯하다.

　　어른뿐 아니라 아이도 죽을 수 있다는 사실을 상기시키는 그림은 중국에도 있다. 그중에서도 남송(南宋) 시기 궁정화가였던 이숭(李嵩)의 〈고루환희도(骷髏幻戲圖)〉가 단연 주목할 만하다. 커다란 해골이 작은 해골 인형을 가지고 아이를 꾀어내고 있다. 해골의 신기한 인형 놀이에 매혹된 아이가 다가가자, 누이 혹은 유모로 보이는 이가 아이 뒤를

부랴부랴 쫓는다. 왼편에는 결코 아이를 뺏기지 않겠다는 듯 엄마가 단호한 자세로 아이를 꼬옥 끌어안고 있다.

이 흥미로운 그림은 도대체 어떤 장면을 묘사한 것일까? 일설에는 이 그림이 가설무대의 인형극 공연 모습을 묘사했다고 하나, 그림에 가설무대는 없다. 해골이 속이 훤히 보이는 얇은 옷을 걸친 것을 보면, 늦봄이나 여름날의 한 장면 같다. 그래서 이 그림이 단오절의 한 장면을 묘사한 거라고 보기도 한다. 생명 에너지가 넘치는 아이가 죽음을 상징하는 해골에게 다가가고 있으니, 이것은 혹시 생명과 죽음의 거리가 멀지 않다는 사실을 말하려는 것일까, 아니면, 생과 사의 충돌 혹은 모순을 상징한 것일까? 그림 왼쪽 위에 있는 '오리(五里)'라는 길 표지판은 인생이란 결국 하나의 여행이라는 말을 전하는 것일까? 아니면 진정한 도(道)를 찾으라는 뜻의 제안일까?

왼쪽에 그려진 물건들을 감안할 때, 이 그림은 일단 화랑도(貨郎圖) 장르의 연장선에 있다. '화랑'이란 거리를 다니면서 일용잡화류를 파는 행상을 말한다. 이숭은 저명한 궁정화가였지만, 화랑도 같은 풍속화 역시 즐겨 그렸다. 궁정화가 이종훈(李從訓)에게 배워 저명한 화가가 되기 전에는 소박한 목수에 불과했으니, 그 풍속화들은 젊은 시절 삶의 체험을 반영한 것인지도 모른다.

그러나 〈고루환희도〉는 단순한 화랑도가 아니다. 〈고루환희도〉에 나오는 '고루'라는 말이 나타내듯이, 이 그림의 가장 중요한 소재는 해골이다. 실로 이숭은 해골에 지속적인 관심을 보였던 것 같다. 이숭이 그린 화랑도에는 아이들, 아이 엄마, 행상뿐 아니라 해골이 종종 등장한다. 명나라 기록에 의하면, 이숭은 〈고루환희도〉나 화랑도 이외에도 해골이 수레를 끄는 모습의 〈고루예거도(骷髏拽車圖)〉, 동전 한가운데 해골이 앉아 있는 모습의 〈전안중좌고루도(錢眼中坐骷髏圖)〉 같은 해골 소재 그림들을 다수 그렸다. 동서고금을 막론하고 해골은 죽음을 상징하니, 이숭이 죽음이라는 주제에 천착했던 것은 틀림없는 것 같다.

이 특이한 해골 그림을 통해서 이숭은 무엇을 말하려는 것일까? 보는 즉시 관객의 눈을 사로잡는 〈고루환희도〉의 궁극적 의미에 대해서는 아직도 이견이 분분하다. 죽음은 부귀와 귀천을 가리지 않는다는 취지의 '죽음의 춤' 장르화라는 해석, 단오절의 의미를 새기고 있는 그림이라는 해석, 남송 황실의 퇴폐적인 향락 문화를 에둘러 비판하는 그림이라는 해석, 힘겨운 백성들의 삶에 동정을 표하는 그림이라는 해석, 전진교(全眞敎)라는 종

교의 교의를 구현한 그림이라는 해석 등 그간 제출된 해석만 해도 다양하기 이를 데 없다.

　중국 문화 전통에서 해골 이야기는 『장자(莊子)』 「지락(至樂)」 편에서 먼저 나온다. 장자가 해골에게 다시 삶을 받겠느냐고 권하자, 해골은 군주도 신하도 없는 죽음의 세계에 머물겠노라며 그 제안을 사양한다. "내 어찌 인간 세상의 고단함을 다시 반복하겠는가.(復爲人間之勞乎.)" 이러한 메시지를 계승한 전진교의 가르침에 따르면, 현실은 환상이고 인간은 결국 백골이 되기 마련이니, 너 나 할 것 없이 미망(迷妄)을 버리고 깨달음을 얻어야 한다.

　아직 미망에 사로잡힌 (우리) 보통 사람들은 오늘도 허무한 일상 속을 그림자처럼 걷는다. 마치 셰익스피어의 희곡 「맥베스」의 주인공처럼. "인생이란 걸어 다니는 그림자, 불쌍한 연극배우에 불과할 뿐/무대 위에서는 이 말 저 말 떠들어대지만/결국에는 정적이 찾아오지, 이것은 하나의 이야기/바보의 이야기, 분노에 차 고함치지만/아무 의미도 없는."

작자 미상, 15세기 초 제작된 도미니쿠스 수도원 공동묘지의 벽화를 수채화로 그린 사본, 1600년, 워싱턴, 스미스소니언 도서관.

바젤의 죽음의 춤: 어린아이
Danse Macabre of Basel: The Child

해골은 인간의 필멸성을 상징한다. 특히 해골이 아이와 병치될 때, 죽음은 불가피하며 언제 닥칠지 모른다는 취지가 강화된다. 따라서 예술의 역사에서 아이와 해골의 대비는 꾸준히 반복되고 변주되어왔다.

죽음의 춤: 어린아이
The Dance of Death: The Child
다니엘 니콜라우스 호도비에츠키Daniel Nikolaus Chodowiecki, 1791년, 88.5×5cm, 프린스턴 대학교 아트 뮤지엄.

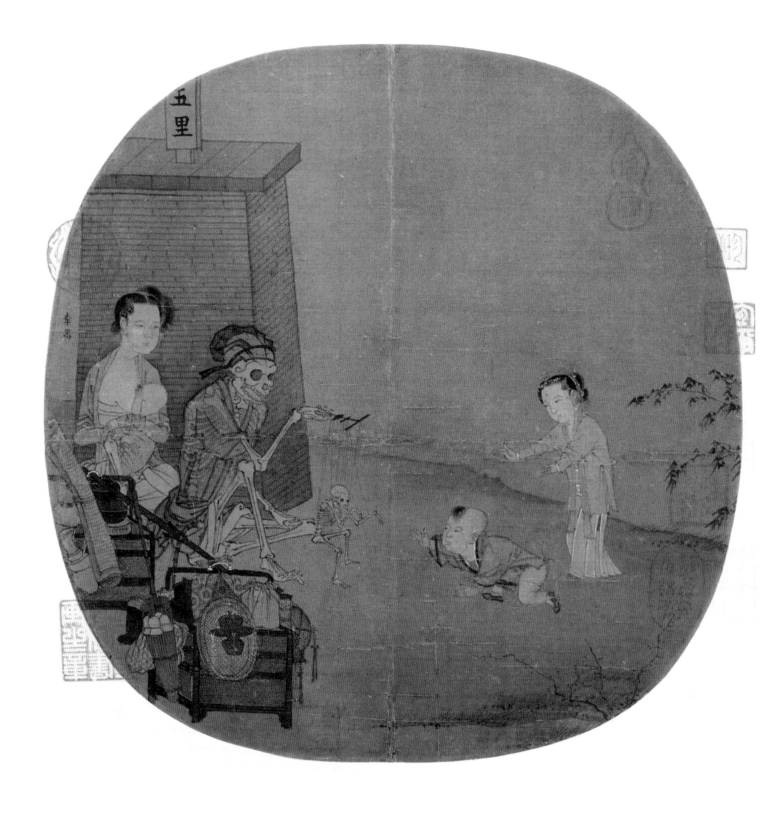

骷髏幻戲圖

이숭李嵩, 송대宋代, 27×26.3cm, 베이징, 고궁박물원.

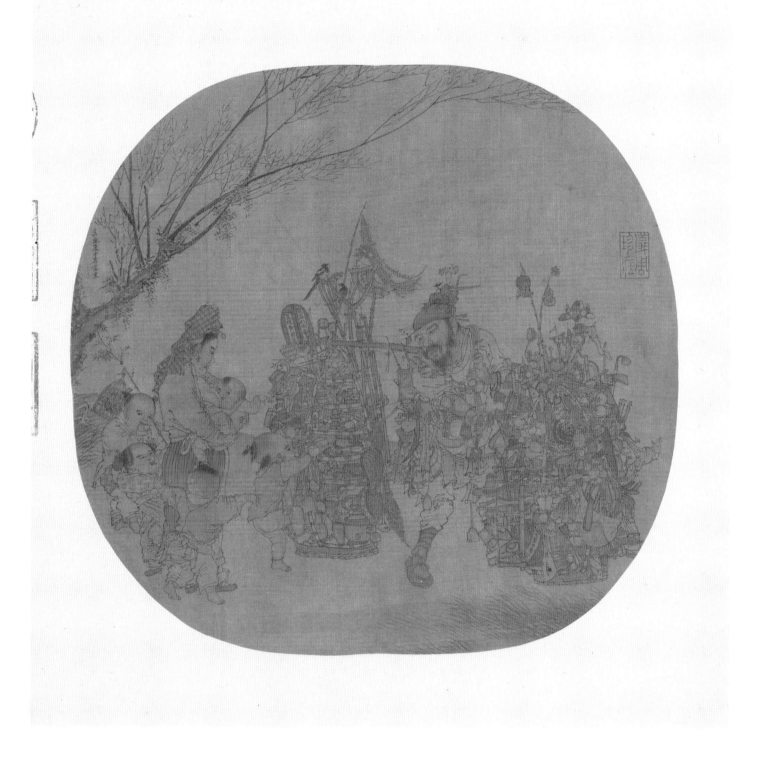

시담영희도

市擔嬰戱圖
이숭李嵩, 송대, 25.8×27.6cm, 타이베이, 국립고궁박물원.

이숭(李嵩, 1166~1243)의 〈시담영희도(市擔嬰戱圖)〉는 물건을 파는 행상의 모습을 그린 화랑도(貨郎圖)의 일종이다. 화랑도
에는 행상이 가지고 다니는 다양한 물건들이 묘사되기 때문에 당시의 물질문화를 엿볼 수 있는 중요한 자료이기도 하다.

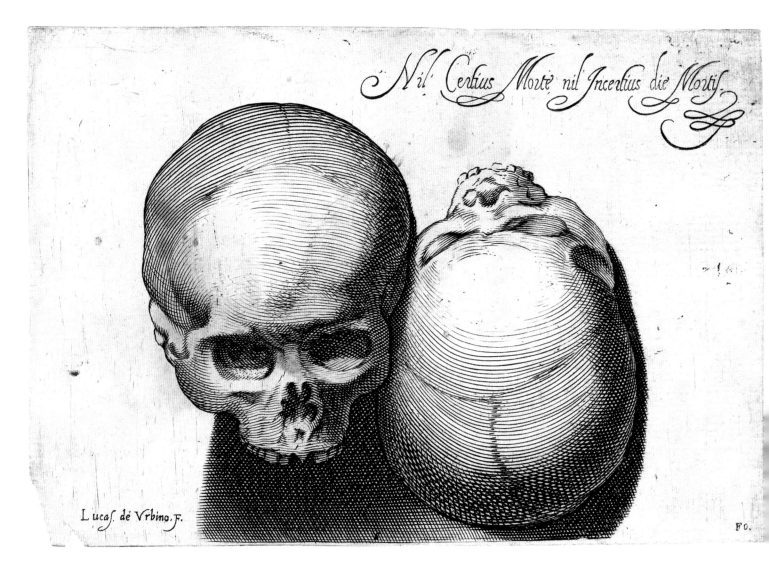

Nil Certius Morte nil Incertius die Mortis.

Lucas. de Vrbino. F.

F O.

무제

Untitled

루카 참베를라노Luca Ciamberlano, 1600~1630년경, 11×16cm, 런던, 대영박물관.

루카 참베를라노(Luca Ciamberlano, 1575~1646)는 16세기 후반에 우르비노(Urbino)에서 태어나 17세기에 로마에서 주로 활동한 이탈리아 판화가다. 참베를라노는 자신의 판화뿐 아니라 다른 작가들의 판화도 제작하여 유통했다. 이 그림은 다른 작가들이 해골 그림을 그릴 때 참고하기 위한 견본이었다고 전문가들은 판단한다. 아마 그와 같은 이유 때문에, 해골은 각기 다른 면을 드러내게끔 배치되어 있을 것이다. 오른쪽 상단에 적힌 "Nil Certius Morte nil Incertius die Mortis(가장 확실한 것은 죽음, 가장 불확실한 것은 죽음의 때)"라는 라틴어 문장은 이 해골 그림이 갖는 상징적 의미를 단적으로 드러낸다.

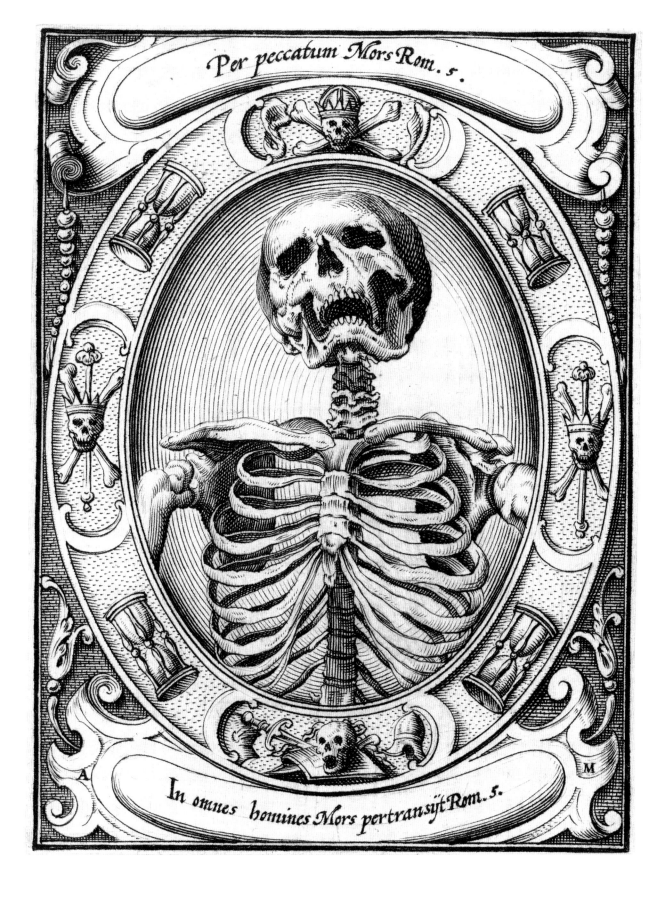

메멘토 모리
Memento Mori
알렉산더 마이어Alexander Mair, 1605년경, 8.6×6.5cm, 런던, 대영박물관.

아우크스부르크(Augsburg)에서 주로 활동한 예술가 알렉산더 마이어(Alexander Mair, 1559~1620?)의 해골 판화. 마치 실존 인물의 초상화처럼 해골을 프레임에 넣어 배치한 것이 특이하다. 그러나 위에 적힌 "Per peccatum Mors(죄에 의한 죽음-)" 이나 아래에 적힌 "In omnes homines Mors pertransijt(죽음은 모두에게 닥친다)"와 같은 문장을 보면, 이 해골 초상은 특정 인간이 아니라 인간 일반을 상징한다고 할 수 있다. 즉 이것은 인간 일반의 초상화이다.

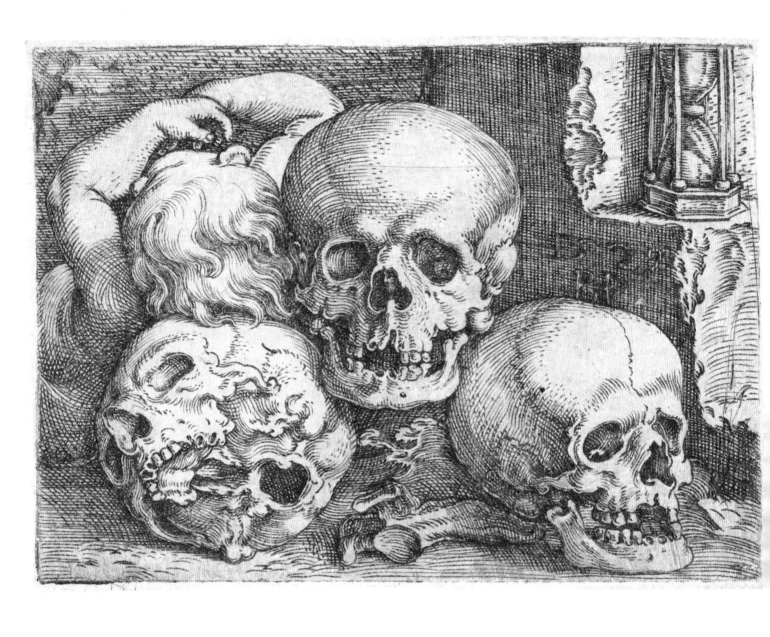

어린아이와 세 개의 해골(왼쪽)

Child with Three Skulls
바르텔 베함Barthel Beham, 1529년, 4.2×5.8cm, 워싱턴, 내셔널 갤러리.

죽은 어린아이와 네 개의 해골(오른쪽)

Dead Child with Four Skulls
바르텔 베함Barthel Beham, 16세기 중반, 5.4×7.6cm, 뉴욕, 메트로폴리탄 미술관.

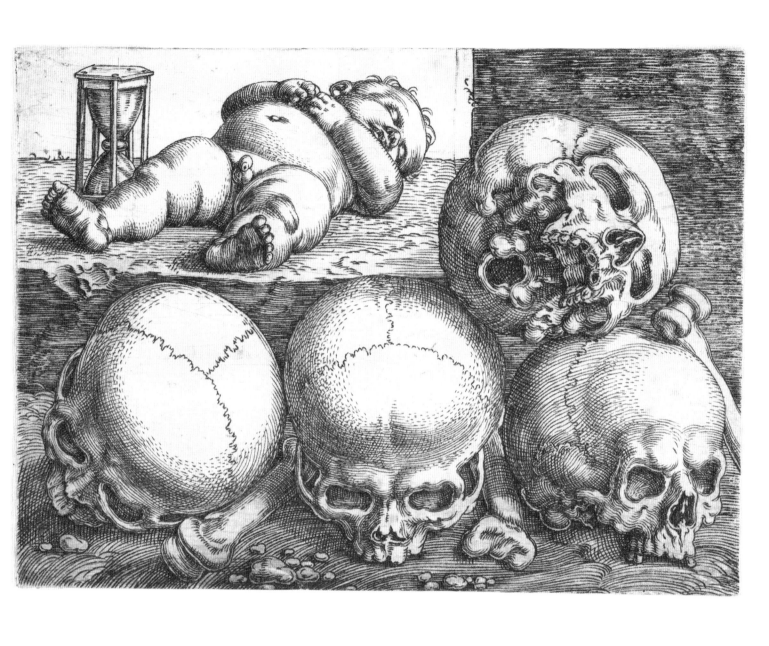

16세기 뉘른베르크에서 주로 활동한 바르텔 베함(Barthel Beham, 1502~1540)의 판화들. 베함은 유명한 알브레히트 뒤러
(Albrecht Dürer, 1471~1528)의 제자이기도 하다.

소녀와 해골

Boy with Skull
마그누스 엥켈Magnus Enckell, 1893년, 66×95cm, 헬싱키, 국립박물관.

핀란드의 상징주의 화가 마그누스 엥켈(Magnus Enckell, 1870~1925)의 작품. 소년이 난생처음으로 필멸자라는 인간 조건과
직면한 듯하다.

파도 위 백골의 좌선(부분)

波上白骨座禪圖
마루야마 오쿄円山應擧, 1787년경, 효고현 가미정, 다이조지.

18세기 후반에 주로 활약한 일본의 예술가 마루야마 오쿄(円山應擧, 1733~1795)의 1787년경 작품. 백골이 된 자기 모습을
그려달라는 어느 스님의 요청에 따라 그렸다고 한다. 배경에 그려진 파도는 불교에서 번뇌의 비유이다.

하물며 그대와 나는 강가에서 낚시하고 나무하며, 물고기와 새우와 짝하고 고라니와 사슴과 벗하고, 일엽편주를 타고 술잔을 들어 서로에게 권하는 처지라네. 천지에 하루살이가 깃들어 있는 것이요, 넓은 바다에 낟알 하나에 불과할 뿐. 우리 인생이 잠깐임을 슬퍼하고 장강이 무궁함을 부러워하네.

況吾與子, 漁樵於江渚之上, 侶魚鰕而友糜鹿, 駕一葉之扁舟, 擧匏樽以相屬. 寄蜉蝣於天地, 渺滄海之一粟. 哀吾生之須臾, 羨長江之無窮.

3

시간 속의 필멸자

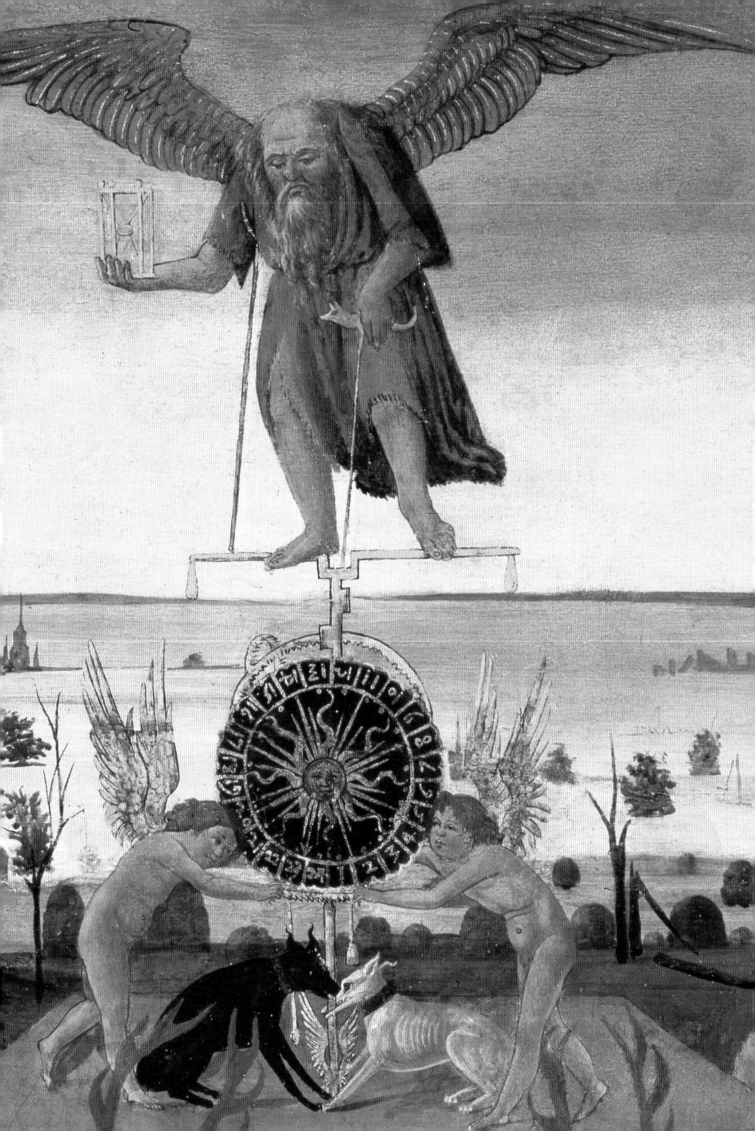

시간이란 무엇인가

왜 시간은 한 곳에서는 영원히 정지하거나 점차적으로 사라지고, 다른 장소에서는 곤두박질을 치나요? 우리는 시간이 수백 년 혹은 수천 년 동안 일치하지 않았다고 말할 수는 없을까요.

— W. G. 제발트, 『아우스터리츠』

지난 세기 많은 서구 지식인이 이성을 통해 역사가 진보했다고 믿었다. 그 주된 근거는 압도적인 생산력이다. 인간이 이성에 따라 자연을 '지배'하자, 전과는 비할 수 없을 정도로 많은 생산물을 얻게 되었다. 기아로 죽는 사람들의 비율도 현격히 줄었고, 평균 수명도 부쩍 늘어났으며, 보통 사람들도 귀족이나 먹었을 요리를 즐기게 되었다. 현대의 풍요로움은 놀랍기 짝이 없다.

이러한 진보의 환상을 깨뜨린 상징적인 사건이 나치에 의한 홀로코스트다. 서구 문명 한복판에서 벌어진 홀로코스트로 인해, 사람들은 현대 문명의 정당성에 대해서 심각한 회의를 품게 되었다. W. G. 제발트의 작품 『아우스터리츠』의 주인공도 그중 하나다. 나치의 유대인 박해를 피해 생면부지의 사람 손에 성장해야 했던 아우스터리츠는 말한다. "인간의 최선의 계획들은 실현되는 과정에서 언제나처럼 정반대로 흘러갔다."

최대치의 생산력을 뽑아내려는 시간의 음모가 현대 문명의 저변에 도사리고 있다. 현대의 풍요를 누리기 위해 사람들은 초 단위, 분 단위로 시간을 쪼개서 자신을 통제한

다. 그러한 문화에 맞서 아우스터리츠는 '시간 외부에 있는 존재(Das Außer-der-Zeit-Sein)'가 되기로 마음먹는다. 그는 일단 시계를 가지고 다니는 일을 거부한다. 그리고 시간의 정체에 대해 묻는다. "왜 시간은 한 곳에서는 영원히 정지하거나 점차적으로 사라지고, 다른 장소에서는 곤두박질을 치나요?" "우리는 시간이 수백 년 혹은 수천 년 동안 일치하지 않았다고 말할 수는 없을까요."

이러한 문제 제기에는 과학적 근거가 있다. 뉴턴(Isaac Newton)은 시간이 사물과 독립적으로 균질하게 흐른다고 보았지만, 뉴턴 이후 물리학 성과에 따르면 그것은 사실과 다르다. 세상의 시간은 결코 똑같이 흐르지 않는다. 위치와 이동 속도에 따라 시간은 달라진다. 시간은 위쪽보다는 아래쪽에서 느리게 간다. 그리고 많이 움직일수록 시간은 더디게 흐른다. 그 차이가 너무 미세하여 일상에서 느낄 수 없을 뿐. '현재의 경험'이란 말에도 어폐가 있다. 빛의 이동에는 시간이 필요하기 때문이다. 당신이 보는 저 별빛은 오래 전에 그 별이 폭발하면서 발산한 것이다. 그 빛이 지구까지 오는 데 오랜 시간이 걸려서 이제야 그 빛을 경험하는 것일 뿐. 엄밀하게 따지면 모든 경험이 그렇다. 눈앞의 사물에서 나온 빛은 금방 망막에 도달하기 때문에 그 시간차를 느끼지 못할 뿐, 사실 동시에 일어나는 현상은 아니다. 한반도에 산다고 해서 모두 같은 시간대를 사는 게 아니다. 편의상 같은 시간대를 산다고 할 뿐이다.

그러니 세상에는 사실 수많은 시간이 존재하는 셈이다. 그 흩어진 시간을 연결하여 일정한 흐름으로 인지하는 것은 다름 아닌 인간이다. 연, 월, 일, 시, 분, 초로 시간을 나누는 것도 인간이고, 과거, 현재, 미래로 시간을 구획하는 것도 인간이다. 물리학자 카를로 로벨리(Carlo Rovelli)가 설파했듯이, 시간이 인간 앞에서 흐르고 있는 게 아니다. 인간이 시간을 조직한 결과가 시간의 흐름이다.

아니, 과거-현재-미래가 인간이 만든 거라고? 원래 존재하는 게 아니라? 그렇다. 누구나 자연스럽게 시간이 과거에서 현재를 거쳐 미래로 흐른다고 생각하는 것은, 인간이 관점을 가지는 동물이기 때문이다. 일정한 기억을 바탕으로 미지의 사태를 전망하는 와중에 부지불식간에 조직해내는 것이 이른바 시간의 흐름이다. 관점을 갖지 않는 존재는 시간의 흐름을 느끼지 않을 것이다.

관점을 갖는다고 해서 반드시 과거-현재-미래라는 흐름이 느껴지는 것은 아니다. 시간의 입자들과 일정 정도 거리를 두어야 흐름을 인지할 수 있다. 거리를 두지 않으면

어떤 흐름도 인지할 수 없다. 거리를 두고 구름을 바라볼 때야 비로소 구름을 볼 수 있듯이. 정작 그 구름 안으로 들어가보면 구름은 온데간데없고 수증기의 입자들만 있다. 무지개도 마찬가지다. 거리를 두고 봐야 무지개가 보이지, 무지개에 접근하면 무지개는 사라지고 없다. 시간의 흐름도 마찬가지다. 거리를 두고 보아야 시간의 흐름을 체험할 수 있다.

당연해 보이는 시간의 흐름마저도 인간이 취한 관점과 거리의 소산이라는 것을 깨달아야 비로소 시간의 노예가 되지 않을 수 있다. 우리가 인생이 짧다고 느끼는 것도 결국 관점의 소산이다. 길다면 길고 짧다면 짧은 것이 인생이다. 관점을 자유로이 운용할 수 있다면, 특정 관점으로 인해 굳어져버린 시간의 족쇄로부터도 자유로워질 수 있을 것이다. 그러나 그것이 어디 쉬운가. 실체라고 믿었던 것이 사실 인간의 관점과 조건의 소산이라는 '불교적' 깨달음이 중요하다.

이런 취지로 평소에 구상해둔 슈퍼히어로 블록버스터 영화가 있다. 거기에는 사람들을 과로로 내모는 악당이 등장한다. 그에 맞서 사람들을 보호하기 위해 슈퍼히어로가 매주 출동한다. 악당 이름은 먼데이(Monday). 그와 싸우는 슈퍼히어로 이름은 위켄드(weekend). 먼데이와 위켄드의 싸움은 끝이 없다. 먼데이가 인간을 지배할 듯하면, 어느덧 위켄드가 도착한다. 그러나 위켄드도 오래가지 않는다. 다시 먼데이가 역습한다.

시간 구분은 다름 아닌 인간이 스스로 만든 거라는 점을 깨달았을 때야 비로소 이 싸움은 끝날 것이다. 깨달은 사람은 사리가 생기고, 그 사리의 내공에 힘입어 먼데이를 물리친다. 깨닫지 못한 사람들은 사리 대신 요로결석이 생길 뿐. 먼데이가 오면 할 수 없이 출근해야 한다. 그뿐이랴. 아까운 월차를 내서 요로결석 치료를 받아야 한다.

이번 주말에도 변함없이 나는 이 철학적 블록버스터의 투자자를 기다린다.

시간의 경쟁자들

시간의 경쟁자들

호모 볼라 그림에서 등장한 바 있는 크로노스 혹은 새턴은 그리스 신화에 나오는 신이다. 그는 헤스티아, 데메테르, 헤라, 하데스, 포세이돈, 제우스 등 여섯 명의 자식을 두었는데, 그만 자기 자식에게 권력을 뺏긴다는 신탁을 받고 만다. 이 때문에 크로노스(새턴)는 자식들이 태어나는 족족 삼켜버린다. 시간처럼 모든 것을 파괴하는 존재라는 점에서 크로노스(새턴)는 시간을 상징하게 되었다.

14세기 이탈리아의 인문주의자 프란체스코 페트라르카(Francesco Petrarca, 1304~1374)는 사랑, 명예, 정절, 죽음, 시간, 영원이 경쟁하던 와중에 결국 '영원'이 최후의 승리를 거둔다는 내용의 장시 「개선(凱旋)」이란 작품을 썼다. 이 시는 모두 여섯 가지 승리를 묘사한다. 처음에는 사랑이 승리한다. 그다음에 정절이 사랑에 승리를 거둔다. 이어서 죽음이 승리를 거둔다. 죽음 뒤에는 명예가 와서 승리를 거둔다. 그러나 명예도 시간에게 무릎을 꿇는다. 그 강한 시간마저도 신이 관장하는 영원의 세계에는 패배한다. 이러한 각축 과정의 일단을 묘사하거나 변주한 조각 및 회화 작품들이 존재한다.

시간의 승리

The Triumph of Time
필립스 갈러Philips Galle, 1574년, 22.3×31.5cm, 뉴욕, 메트로폴리탄 미술관.

필립스 갈러(Philips Galle, 1537~1612)가 16세기 후반에 제작한 동판화. 수레에 탄 노인이 바로 시간을 나타낸다. 크로노스(새턴) 신화에 나온 대로 아이를 잡아먹는 모습을 묘사하였다.

명예에 대한 시간의 승리

The Triumph of Time over Fame
작자 미상, 1500~1530년, 381.6×376.6cm, 뉴욕, 메트로폴리탄 미술관.

16세기에 남부 네덜란드 지역에서 만들어진 태피스트리. '명예에 대한 시간의 승리'를 주제로 하고 있다. 시간을 상징하는
노인이 수레에 타고서 명예를 깔아뭉개고 있다. 주변의 네 인물은 성서에 나오는 아담(Adam, 상단 왼쪽에서 네 번째), 노
아(Noah, 상단 왼쪽에서 두 번째), 므두셀라(Methuselah, 하단 왼쪽에서 첫 번째), 그리고 그리스 신화에 나오는 네스토르
(Nestor, 상단 왼쪽에서 첫 번째)다.

시간에 대한 사랑의 승리
The Triumph of Love over Time
장 바티스트 르포트Jean Baptiste Lepaute, 1780~1790년, 94×104.1×31.8cm, 뉴욕, 메트로폴리탄 미술관.

'시간에 대한 사랑의 승리'를 주제로 만든 시계. 18세기에 활동한 프랑스의 시계 장인인 장 바티스트 르포트(Jean Baptiste Lepaute, 1727~1802)가 만든 것이다. 횃불과 화살을 쥐고 있는 이가 바로 사랑(에로스)이다. 그리고 오른쪽 하단에 우울한 표정으로 앉아 있는 노인이 바로 패배한 시간이다.

명예의 승리

The Triumph of Fame
조반니 디 세르 조반니 귀디Giovanni di ser Giovanni Guidi, 1449년경, 지름 92.7cm, 뉴욕, 메트로폴리탄 미술관.

15세기 중반, 유력 정치가이자 예술과 문화 후원자로 유명했던 로렌초 데 메디치(Lorenzo de Medici, 1449~1492)의 생일을
축하하기 위해 제작된 원형 패널(Tondo) 회화 작품이다. 화면 중앙에 한 손에는 칼을 쥐고 다른 손에는 화살을 쏘려는 큐피
드를 올려놓은 존재가 바로 명예이다. 명예가 출현하자, 기사들이 그를 향해 충성 맹세를 하듯 팔을 뻗고 있다.

The Triumph of Fame

작자 미상, 1502~1504년, 359.4×335.3cm, 뉴욕, 메트로폴리탄 미술관.

16세기 초 브뤼셀에서 제작된 것으로 추정되는 태피스트리.

시간의 승리

Triumph of Time
야코포 델 셀라이오Jacopo del Sellaio, 1485~1490년, 75×90cm, 피에솔레, 반디니 박물관.

야코포 델 셀라이오(Jacopo del Sellaio, 1441/1442~1493)가 그린 이 그림에서도 시간은 크로노스(새턴)를 연상시키는 노
인으로 묘사되어 있다.

A · SATVRNO · XXXXVII | 47

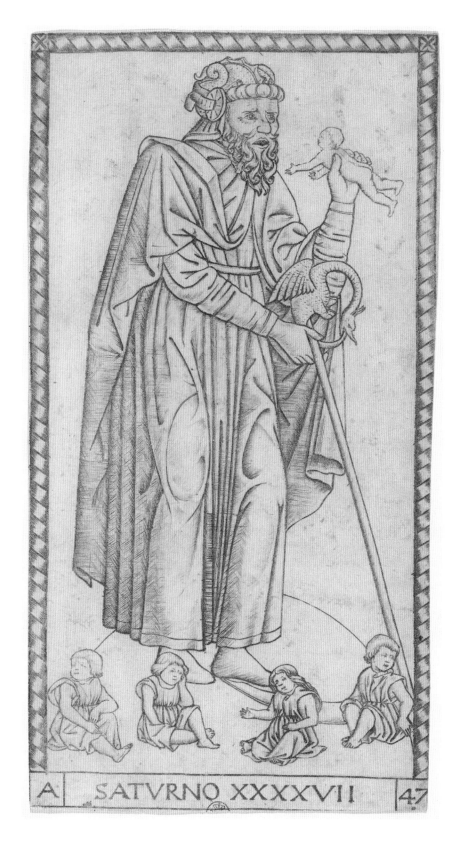

이 두 이미지는 15세기 무명의 예술가들이 만든 만테냐 스타일의 타로 카드 세트(Mantegna Tarocchi)에 나온 시간의 모습이다. 자식을 잡아먹는 사투르노(새턴)의 모습으로 의인화되어 있다.

시간 속의 삶

연말연시가 되면 잡지사에서 연락이 오곤 한다. 한 해를 보내고 새해를 맞으며, '독자에게 위로와 희망을 줄 수 있는 글'을 써달라는 원고 청탁이다. 답장을 쓴다. "절망을 밀어낼 희망과 위로를 말할 자신이 없어 사양합니다. 너른 양해 바랍니다." 희망이 없어도, 누구나 자기 삶의 제약과 한계를 안고 또 한 해를 살아가야 한다. 묵묵히 자신의 전장에서 발걸음을 옮겨야 한다. 지상의 천국은 새해에도 오지 않을 것이므로, 자신의 사적인 평화는 스스로 지켜야 한다. 나 자신을 위로하기 위하여 짐 자무시(Jim Jarmusch)의 영화 〈패터슨(Paterson)〉(2016)을 본다.

영화의 주인공 패터슨은 미국 뉴저지주의 소도시 패터슨에 산다. 패터슨은 패터슨시 출신 시인 윌리엄 카를로스 윌리엄스(William Carlos Williams)의 시를 좋아한다. 버스 드라이버인 패터슨을 영화배우 애덤 드라이버(Adam Driver)가 연기한다. 이러한 반복이 이 영화에서는 중요하다. 반복이 패턴을 만들고, 패턴이 패터슨의 일상을 견딜 만한 것으로 만든다. 패턴은 일상의 행동에 작은 전구를 일정한 간격으로 달아놓는 일이기에, 삶은 패턴으로 인해 조금이나마 빛나게 된다. 이 반복과 패턴이 자아내는 아름다움과 리듬은 뭔가 지금 제대로 작동 중이라는 암묵적인 신호를 보낸다. 그 규칙적으로 작동되는 세계 속에서 당신도 무엇인가를 하고 있다는 신호를 전해온다. 그 신호에 반응하는 마음이야말로 일상의 어둠에서 인간을 잠시 구원할 것이다. 자기 안에서 무엇인가 정처 없이 무너져내릴 때, 졸렬함과 조바심이 인간을 갉아먹을 때, 목표 없는 분노를 통제하지 못할 때,

자기 확신이 그만 무너져내릴 때, 인간을 좀 더 버티게 해줄 것이다.

　　그러기에 패터슨은, 아침 6시 조금 넘어 일어나, 시리얼로 아침을 먹고, 옷을 입고, 출근하고, 근무하고, 퇴근하고, 동네 바에 들러 한잔한다. 돌아와 집안일을 하고, 씻고, 잠자리에 든다. 그 일상은 영화 내내 반복된다. 흔히 영화라고 하면, 대개 이러한 일상 활동 끝에 발생하는 극적인 일이나 과잉된 감정을 다루기 마련이지만, 〈패터슨〉은 일상의 반복 그 자체를 다룬다. 그 반복되는 일상은 어떤 절정으로도 시청자를 인도하지 않는다. 그러나 그 일상은 조용히 진행되는 예식처럼 잔잔히 아름답기에, 시청자는 몰입해서 영화를 볼 수 있다. 일상에의 몰입감, 그것이 이 영화의 정체다.

　　패터슨에게 그나마 특별한 점이 있다면, 시를 쓴다는 사실이 아닐까. 그는 일정한 시간에 비밀 노트를 펼치고 자신의 시를 적는다. 출판을 염두에 두고 쓰는 것이 아니므로, 복사본을 만들어놓지도 않는다. 그래도 그에게 시 쓰기는 중요하다. 인세를 받고 문학상을 탈 수 있기에 중요한 것이 아니라, 정돈된 일과 속에 고요한 시간의 자리를 남기는 일이기에 중요하다.

　　〈패터슨〉에 그나마 극적인 사건이 있다면, 반려견이 패터슨의 비밀 시 노트를 갈가리 찢어버렸다는 것이다. 바로 그날 밤 패터슨은 잠을 잘 이루지 못한다. 일찍 깬 패터슨은 그래도 하루를 다시 시작한다. 평소에 시를 쓰던 벤치에 망연히 앉아 있노라니, 누군가 다가와 빈 노트를 건넨다. 새 노트를 받아든 패터슨은 다시 쓰기 시작한다. 패터슨의 표현에 따르면, 자신이 쓰는 시란 결국 물 위의 낱말일 뿐이다.

　　나도 패터슨처럼 일정한 시간에 잠자리에 든다. 잠자리에 들기 전 산책을 하고, 샤워를 한 뒤, 페이스북에 그날 밤에 들을 음악을 올리고, 그날 갈무리한 책과 영상을 보다 잠든다. 그리고 일정한 시간에 일어나 달걀을 삶는다. 타원형의 껍질 안에 액체가 곱게 담겨 있다는 사실에 감탄한다. 오랫동안 해온 일이기에, 나는 내가 원하는 정도로 달걀을 잘 익힐 수 있다. 오래도록 이 일상을 지속할 수 있기를 바란다. 목표를 달성할 수 없어 오는 초조함도, 목표를 달성했기에 오는 허탈감도 없이, 지속할 수 있기를 바란다. 물처럼 흐르는 시간 속에 사라질 내 삶의 시를 쓸 수 있기를 바란다.

일상의 신성함을 그리다

부엌 내부
The Interior of a Kitchen
피터르 코르넬리스 판 슬링어란트Pieter Cornelisz van Slingelandt, 1659년경, 44×37cm, 루이빌, 스피드 미술관.

일상이 신성한 것이라면, 부엌이야말로 성소다. 그 부엌에서 일하는 이야말로 일상의 성직자다. 성당이 초월적인 세계에서 신
성함을 구현한다면, 17세기에 많이 그려진 부엌은 일상의 세계에서 신성함을 구현한다.

이 실내 그림이 흥미로운 것은 화가의 전력 때문이다. 에마뉘얼 더 비터(Emanuel de Witte, 1617~1691/1692)는 주로 성당 내부를 그린 화가로 유명한데, 이번에는 일부러 여염집 부엌을 대상으로 선택했다. 인물을 전면에 내세우지 않고 뒷모습만 그렸기 때문에, 인물조차도 부엌의 자연스러운 한 부분으로 보인다. 창을 통해 들어오는 빛은 부엌에 입체적인 공간감을 창출한다.

부엌 내부
Kitchen Interior
에마뉘얼 더 비터Emanuel de Witte, 1665년경, 48.6×41.6cm, 보스턴 미술관.

이 실내 그림이 흥미로운 것은 화가의 전력 때문이다. 에마뉘얼 더 비터(Emanuel de Witte, 1617~1691/1692)는 주로 성당 내부를 그린 화가로 유명한데, 이번에는 일부러 여염집 부엌을 대상으로 선택했다. 인물을 전면에 내세우지 않고 뒷모습만 그렸기 때문에, 인물조차도 부엌의 자연스러운 한 부분으로 보인다. 창을 통해 들어오는 빛은 부엌에 입체적인 공간감을 창출한다.

주전자와 냄비, 사람을 그린 부엌 정물화
A kitchen still life with pots and pans on a stone ledge and animated figures in the background
플로리스 판 스호턴Floris van Schooten, 1615~1656년, 52×83cm, 개인 소장.

플로리스 판 스호턴(Floris van Schooten, 1585?~1656)의 부엌 그림이 흥미로운 것은 전면에 그릇을 배치하고, 배경에 사람을 그렸다는 점이다. 즉 사람이 아니라 그릇이 그림의 주인공이다. 예전 그림에서 향로 같은 성물들이 주인공이 되었듯이, 이제 부엌 그릇들도 당당히 그림의 주인공이 된다.

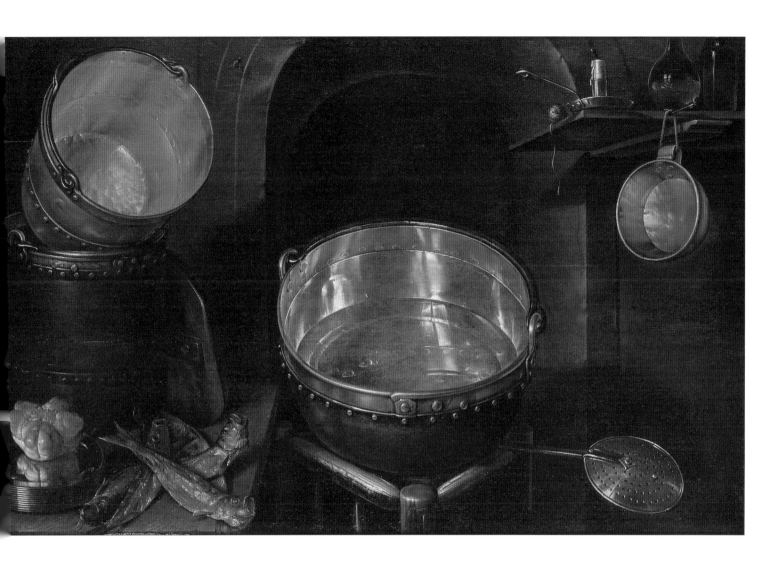

조리 도구들을 그린 정물화

Still Life of Kitchen Utensils

코르넬리스 야코프스 델프Cornelis Jacobsz Delff, 1610~1643년, 66×100cm, 옥스퍼드 대학 애슈몰린 박물관.

이 부엌 풍경에서 인간은 완전히 소거되어 있다. 이 그림에는 오직 조리 도구와 식재료만 존재한다. 이 그림에서 특히 집요하게 묘사하는 것은 일상의 용기들이 발산하는 빛이다. 마치 이 부엌 사물들도 성스러워질 자격이 있다는 듯 환하게 빛난다.

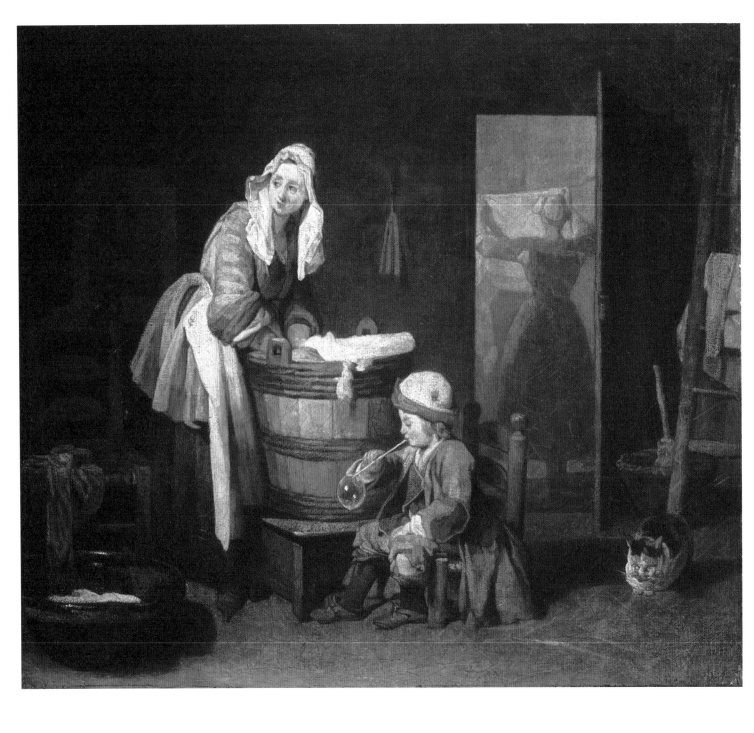

세탁부

The Laundress

장 바티스트 시메옹 샤르댕Jean Baptiste Siméon Chardin, 1730년대, 37.5×42.7cm, 상트페테르부르크, 예르미타시 미술관.

프랑스의 화가 장 바티스트 시메옹 샤르댕(Jean Baptiste Siméon Chardin, 1699~1779)이 그린 세탁부 그림. 이 그림의 특이점은 정면에 있는 아이에 있다. 거품을 불고 있는 아이의 모습은 호모 불라 장르의 전형적인 표지다. 샤르댕은 세탁부라는 소재와 호모 불라라는 주제를 결합하고자 시도한 것은 아닐까.

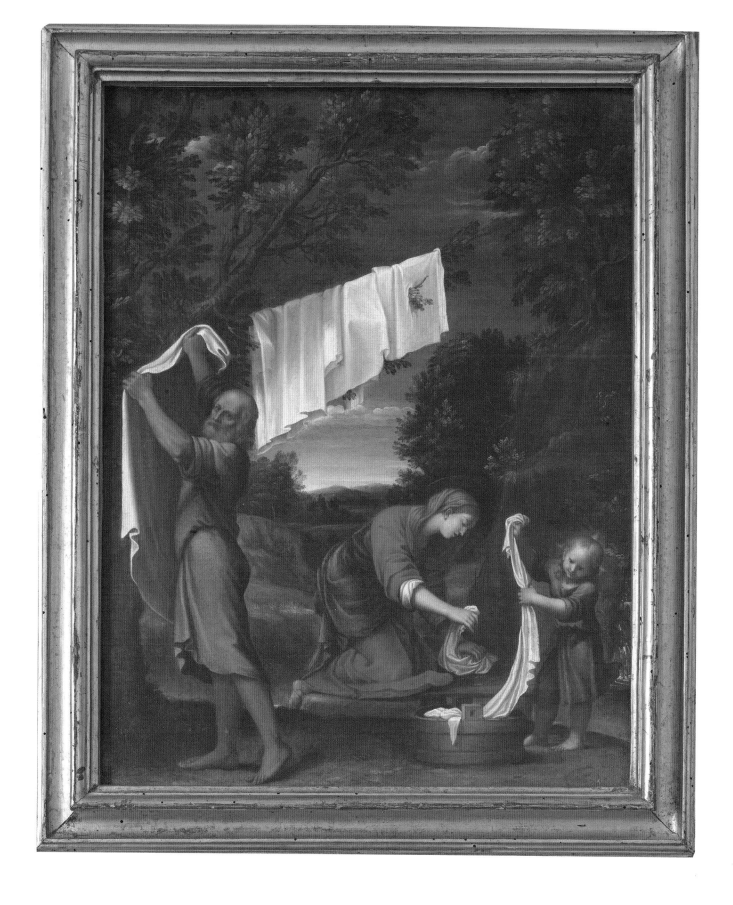

'세탁부 마리아'로 알려진 성가족

Sacra Famiglia detta "Madonna del bucato"
루초 마사리Lucio Massari, 1620년경, 피렌체, 우피치 미술관.

매너리스트이자 초기 바로크 화풍을 지녔다고 평가되는 루초 마사리(Lucio Massari, 1569~1633)가 16세기 후반에 그린 성
가족. 성가족을 그린 그림은 이루 헤아릴 수 없이 많다. 아마도 가장 유명한 것이 영아 학살을 피해 성가족이 이집트로 피신하
는 장면일 것이다. 그런데 이 작품은 드물게 성가족의 평범한 일상을 그린 작품이다. 마리아는 무릎을 꿇고 빨래에 열중하고
있고, 요셉은 빨래를 널고 있으며, 어린 예수는 부모를 돕고 있다. 일상을 그린 많은 작품들이 일상을 성화했다면, 이 작품은 성
화의 주인공들을 일상으로 초대하고 있다.

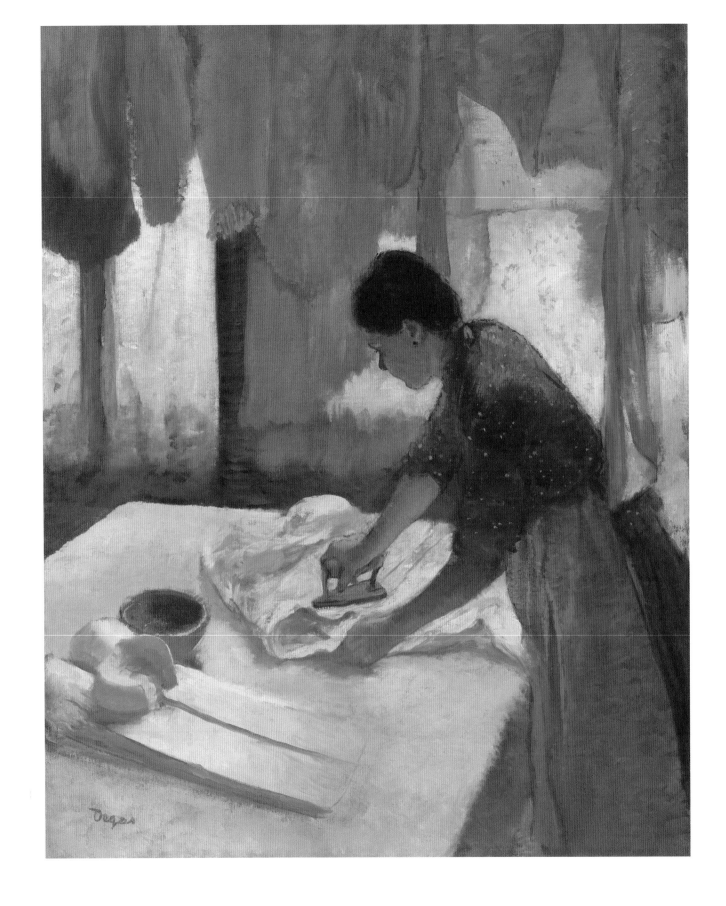

다림질하는 여성(왼쪽)

A Woman Ironing
에드가르 드가Edgar Degas, 1876~1887년경, 81.3×66cm, 워싱턴, 내셔널 갤러리.

다림질하는 여성(오른쪽)

A Woman Ironing
에드가르 드가Edgar Degas, 1873년, 54.3×39.4cm, 뉴욕, 메트로폴리탄 미술관.

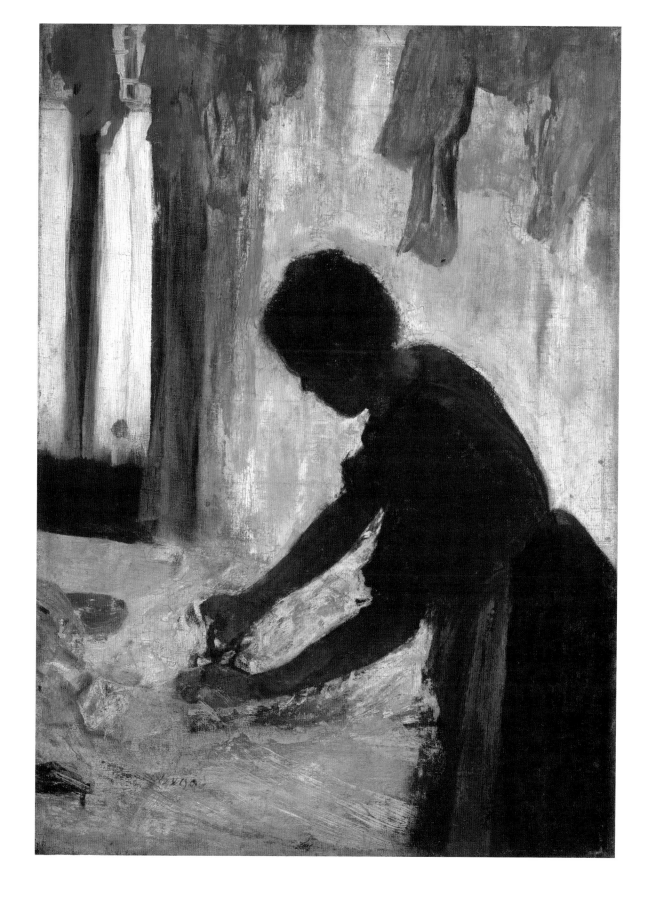

에드가르 드가(Edgar Degas, 1834~1917)는 발레리나 그림으로 유명하지만, 일상 속 인물도 많이 그렸다. 드가 특유의 부드러운 질감은 오히려 이런 세탁부 그림에 더 잘 어울리는 듯하다. 발레리나 그림의 경우와 마찬가지로 드가는 인물의 배경보다는 인물의 반복적인 동작에 집중한다. 반복은 그 동작을 일종의 예식처럼 만든다.

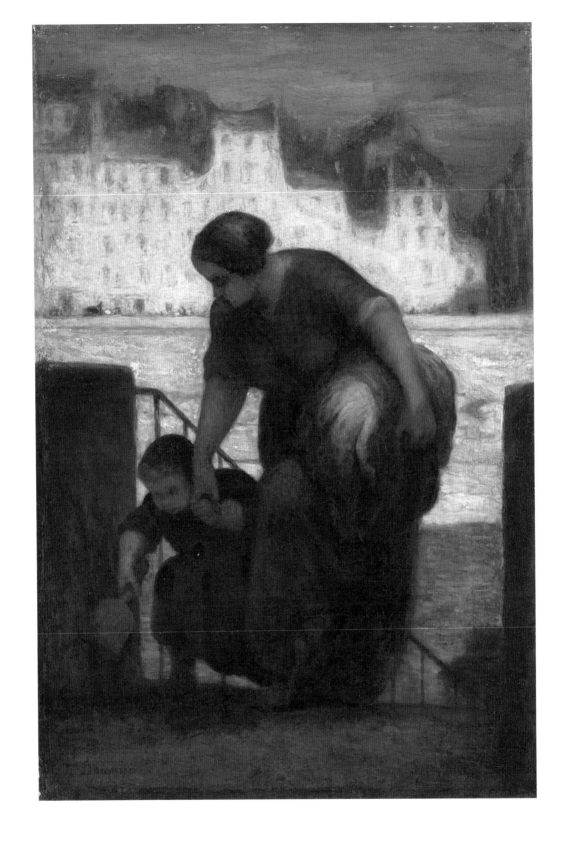

세탁부

The Laundress
오노레 도미에(Honoré Daumier, 1863년경, 48.9×33cm, 뉴욕, 메트로폴리탄 미술관.

오노레 도미에(Honoré Daumier, 1808~1879)가 그린 세탁부. 다부진 체형의 이 세탁부는 무거운 세탁물을 한 손으로 어렵지 않게 부릴 뿐 아니라, 다른 한 손으로는 계단을 오르는 아이를 돕고 있다. 자신에게 할당된 노동에 압도되지 않은 강인한 사람이 취할 수 있는 동작이다.

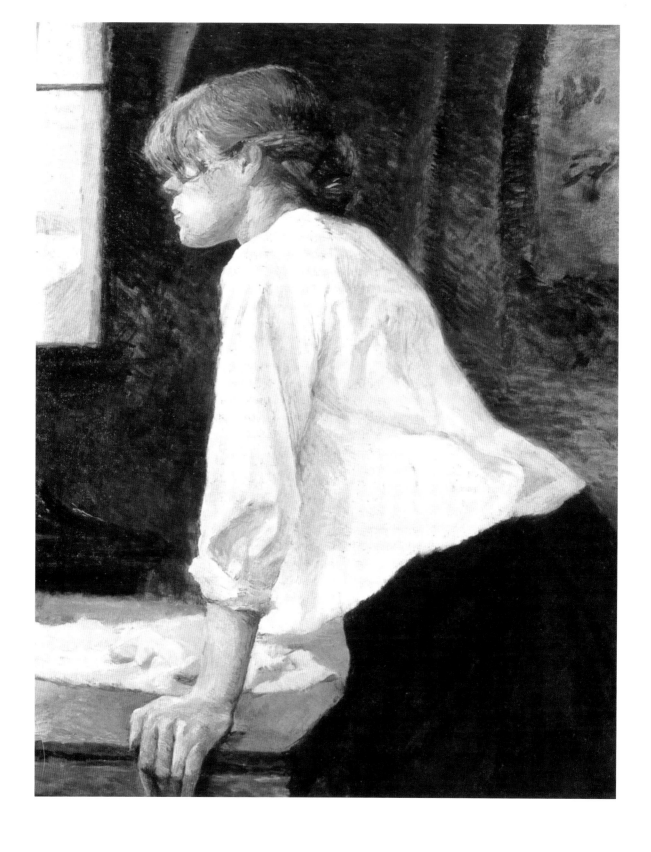

세탁부

The Laundress

앙리 드 툴루즈 로트레크Henri de Toulouse Lautrec, 1886년, 93×75cm, 개인 소장.

프랑스의 화가 앙리 드 툴루즈 로트레크(Henri de Toulouse Lautrec, 1864~1901)가 그린 세탁부. 창문은 여기와 여기 너머라는 두 차원을 묘사할 수 있기에 예술가들이 즐겨 찾는 소재다. 창문 너머를 보는 시선은 지금 여기 이 순간이 아닌 또 다른 시공간을 꿈꾼다는 점에서 매력적이다. 이 그림의 경우, 주인공의 계급으로 인해 유사한 다른 그림에는 없는 사회경제적 함의가 깃들게 된다. 당시 세탁 일은 경제적 궁핍에 시달리는 이들이 주로 떠맡았다. 이 그림의 모델은 실제로 세탁 일과 매춘을 겸했던 카르멘 고댕(Carmen Gaudin, 1866?~1920)이다. 작품의 어두운 배경은 결코 고단한 일상을 미화하지 않는다. 동시에 흑백의 대조는 화려한 색채에서 볼 수 없는 담백한 기품을 전달한다.

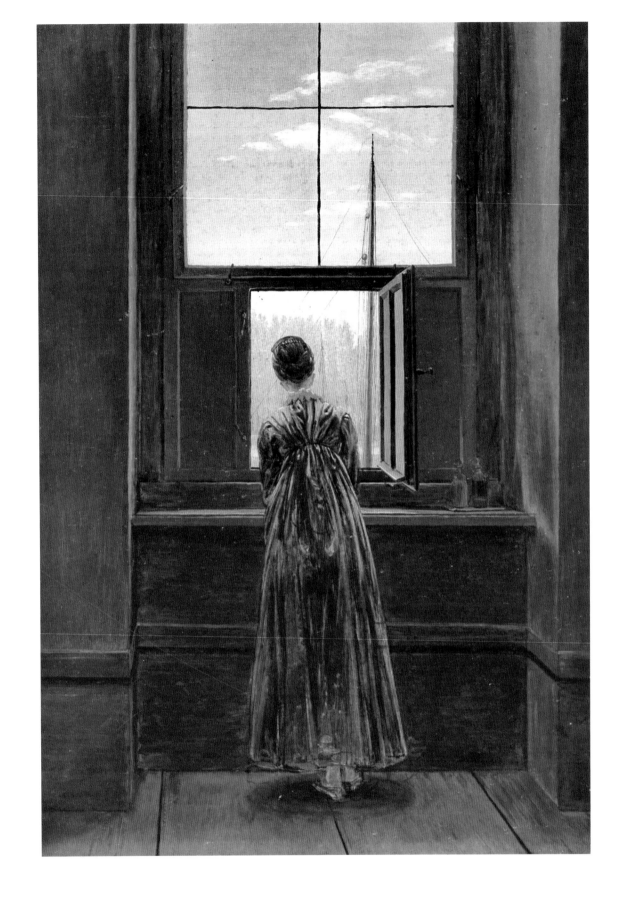

창가의 여인

Woman at a Window

카스파르 다비트 프리드리히Caspar David Friedrich, 1822년, 73×44.1cm, 베를린, 구국립미술관.

낭만주의 화가 카스파르 다비트 프리드리히(Caspar David Friedrich, 1774~1840)가 1822년에 아내 카롤리네 프리드리히
(Caroline Friedrich, 1793~1847)를 모델로 해서 그린 그림이다.

장기의 소녀

Young Woman at a Window
살바도르 달리Salvador Dalí, 1925년, 105×74.5cm, 마드리드, 레이나 소피아 국립미술관.

초현실주의 화가 살바도르 달리(Salvador Dalí, 1904~1989)가 젊은 시절인 1925년에 여동생 안나 마리아(Anna Maria)를
모델로 그린 그림이다.

삶은 악보가 아니라 연주다

유학 시절에 공부를 지나칠 정도로 치열하게 하는 후배를 만난 적이 있다. 왜 그토록 열심히 공부하느냐고 물으니까, 그는 서슴지 않고 대답했다. 좀 더 근사한 배우자를 만나기 위해서! 오, 그런가. 이 대답은 오래 뇌리에 남았다. 공부를 잘할수록 좋은 배우자를 만나게 될 거라는 확신이 느껴지는 대답이었다. 인간이 짝짓기에 골몰하는 생물의 일종이라는 것을 상기하는 간명한 대답이었다.

세월이 지나 유부남이 된 그를 다시 만났다. 그는 여전히 공부를 열심히 하고 있었다. 아니 그토록 멋진 배우자를 만나 결혼까지 했는데, 왜 여전히 공부를 열심히 하고 있어? 어라, 그는 머뭇거릴 뿐 선뜻 대답하지 못했다. 만약 그 후배가 불의의 사고라도 당해서 결혼하기 전에 죽었다면 그 치열한 삶은 무의미한 것이었을까? 만약 그렇다면, 우리 삶은 너무 위태롭지 않은가. 사실 우린 언제 죽을지도 모르는데. 목표 달성 전에 갑자기 죽었다고 그 삶이 싹 무의미해져버리다니. 그래도 되는 것일까?

디즈니·픽사 애니메이션 〈소울(Soul)〉(2020)은 바로 이 질문을 다룬다. 〈소울〉의 주인공 조 가드너는 미국 뉴욕에서 파트타임 음악 교사로 일하고 있다. 학생들을 열심히 가르친 덕분일까. 마침내 정규직 교사 제안을 받는다. 성공하지 못한 예술가 남편과 사는 데 지친 어머니는 그 누구보다도 이 소식을 기뻐한다. 그러나 조의 진짜 꿈은 다른 곳에 있다. 그의 삶의 불꽃은, 즉 소울은, 바로 재즈에 있다. 갈채를 받는 재즈 피아니스트로서 멋진 공연을 하는 것이 그의 꿈이다.

조는 좀처럼 자신의 소울을 실현할 기회를 얻지 못한다. 어느 날 옛 제자의 주선으로 평소 흠모하던 도러시아 윌리엄스 사중주단의 피아니스트 오디션 기회를 잡는다. 그리고 합격한다! 마침내 인생의 목표를 달성하고, 삶이 의미로 충만하게 되는 날이 온 것이다. 이런! 합격 소식을 듣고 기뻐 날뛰며 집에 돌아오다가 조는 그만 하수구에 빠져 죽고 만다. 저승에 간 조는 목표 달성 직전에 물거품이 되고 만 자기 인생을 납득할 수 없다. 그는 수단과 방법을 가리지 않고 갱생을 추구한다. 천신만고 끝에 조는 이승으로 돌아와 도러시아 윌리엄스 사중주단 연주에 참여하게 된다.

이승으로 다시 돌아왔을 때 조의 갱생이 시작된 것은 아니다. 삶이란 미리 정해놓은 목표의 수단이 아니라는 것을 깨달았을 때, 소울은 찾아내야만 할 기성의 불꽃 같은 게 아니라는 것을 깨달았을 때, 비로소 제2의 인생이 시작되었다. 유명한 연주자가 되는 데 삶의 의미가 있지 않다는 것을 깨달았을 때 갱생이 시작되었다. 이 삶은 그가 전부터 살고 싶어 했던 그 삶이 아니라, 새로운 철학에 기초한 새로운 삶이라는 점에서 진짜 갱생이다.

그 새로운 철학이란 바로 소울 재즈다. 재즈는 즉흥이다. 재즈의 핵심은 악보에 집착하는 데 있는 것이 아니라, 순간을 즐기고 궤도를 이탈해가면서 즉흥 연주를 얼마나 유연하게 해내느냐에 있다. 삶도 소울 재즈라면, 미리 정해둔 목표 따위는 임시로 그어놓은 눈금에 불과하다. 관건은 정해둔 목표의 정복이 아니라, 목표에 다가가는 과정에서 자기 스타일을 갖는 것이다.

선생이 되고 나서 공부를 지나칠 정도로 치열하게 하는 학생을 만난 적이 있다. 왜 그토록 열심히 하느냐고 물으니까, 그는 서슴지 않고 대답했다. 공부하는 순간이 좋아서요. 오, 그런가. 이 대답은 오랫동안 뇌리에 남았다. 언제 올지 모르는 영광된 내일을 위하여 오늘을 포기하지는 않겠다는 의지가 느껴지는 대답이었다. 인간은 우연의 동물이며, 순간을 살다가 가는 존재라는 것을 상기하는 간명한 대답이었다. 삶을 연주하는 재즈 피아니스트의 대답이었다.

재즈 연주

다음 작품들은 흔히 야수파 화가로 분류되는 앙리 마티스(Henri Matisse, 1869~1954)의 만년 대표작 『재즈(JAZZ)』다. 만년에 붓질을 하기 어려울 정도로 건강이 악화된 마티스는 다양한 종이 오리기 기법(Découpage, 데쿠파주)에 몰두했다. 아트북 『재즈』에 실린 작품들은, 바로 그 종이 오리기 기법을 구현한 것으로 유명하다. 동시에 이 작품들 전체를 관통하는 제목이 '재즈'라는 사실에 주목하면, 이 작품들은 음악을 시각화한 사례이기도 하다. 실제로 이 작품들이 보여주는 형태와 색채 구성은 재즈 음악을 연상케 한다.

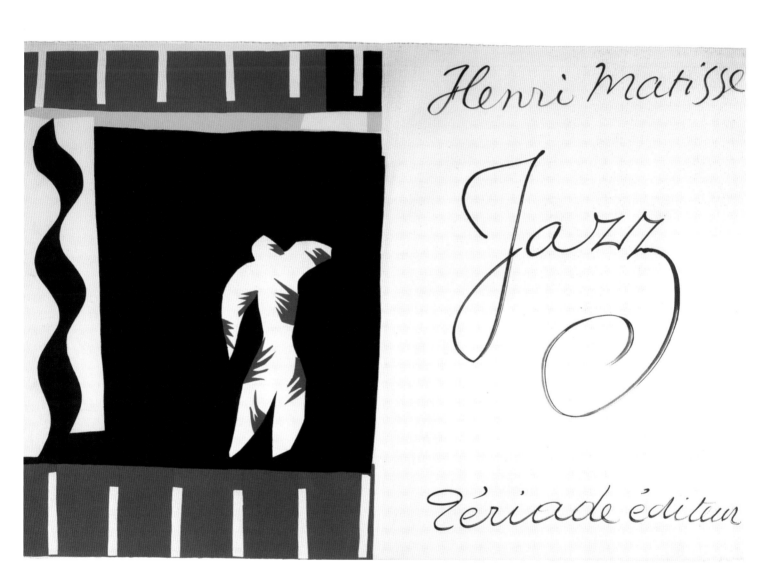

어릿광대
The Clown

Ces pages ne
servent donc
que d'accompa-
gnement-à
mes couleurs,
comme des
asters aident
dans la compo-
sition d'un
bouquet de

18

서커스 (위)

The Circus

므슈 루아얄 (아래)

Monsieur Loyal

하얀 코끼리의 악몽(위)

The Nightmare of the White Elephant

말, 기수 그리고 어릿광대(아래)

The Horse, the Circus Rider, and the Clown

늑대(위)

The Wolf

하트(아래)

The Heart

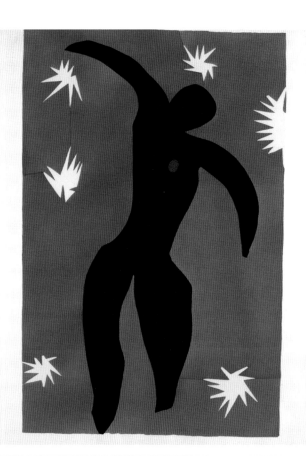

un moment di libres.
Ne devrait-on
pas faire ac.
complir un
grand voyage
en avion aux
jeunes gens
ayant terminé
leurs études.

54

이카루스(위)

Icarus

형태(아래)

Forms

175

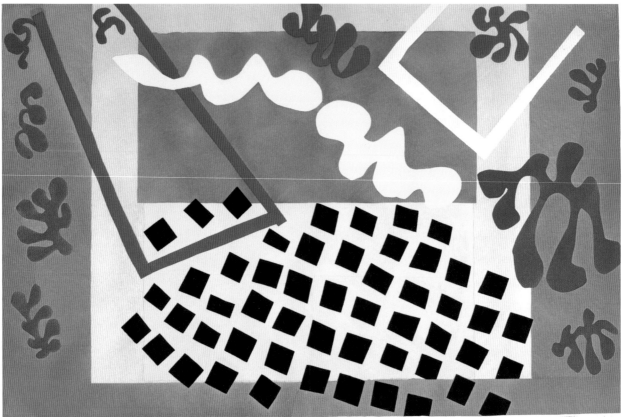

피에로의 장례식(위)
Pierrot's Funeral

코도마(아래)
The Codomas

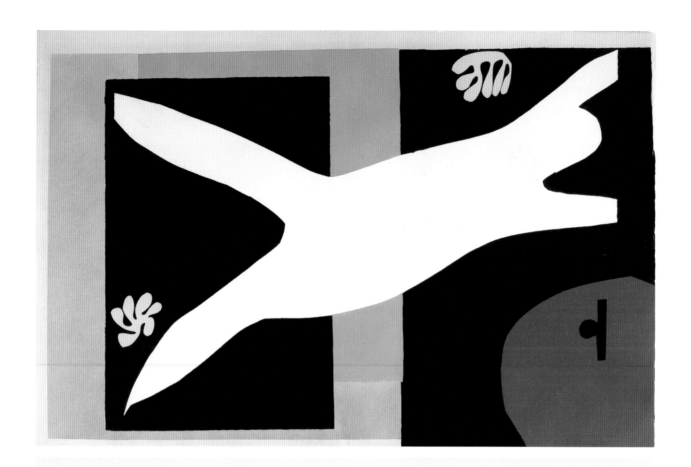

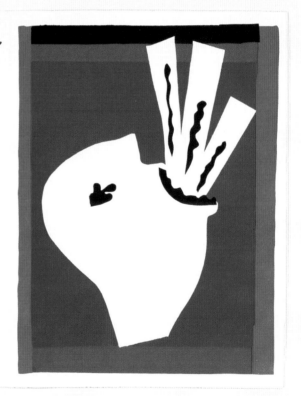

수족관에서 수영하는 사람(위)

The Swimmer in the Aquarium

검을 삼키는 자(아래)

The Sword Swallower

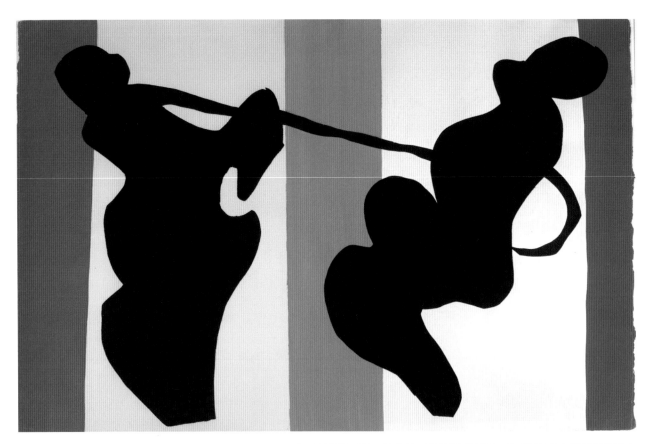

카우보이 (위)
The Cowboy

칼 던지는 사람 (아래)
The Knife Thrower

운명(위)

라군(아래)

라군(위)
The Lagoon

라군(아래)
The Lagoon

de contes
populaires
ou de voyage.
J'ai fait ces
pages d'écri-
tures pour
apaiser les
réactions,
simultanées

142

급락
The Toboggan

정체성은 시간을 견디기 위한 '허구'다

고대에서 시작된 역사가 중세를 거쳐 근대를 지나 현대로 흘러왔다고 생각하는 사람들. 그리하여 고대나 중세는 먼 과거에 불과하다고 생각하는 사람들. 성 베네딕도회 왜관 수도원에 가보라. 그곳에는 여전히 '중세'를 마음에 담고서 현생과의 불화를 고요히 견디는 이들이 있다. 그처럼 오래도록 중세를 사는 사람들에게 이 세속적인 현대 세계는 결코 보편적이고 영원한 가치가 실현되는 장소가 아니다. 그러한 가치는 사후의 천국에서나 온전히 실현될 것이기에, 그때가 올 때까지 그들은 이 현세에서 묵상에 임하고 전례를 행한다.

실로 가톨릭 수도원 사람들은 매일 하느님께 성무일도(聖務日禱)라는 기도의 전례를 바친다. 성무일도 기도는 보통 기도보다 훨씬 길기에, 신심이 깊지 않고 전례에 익숙하지 않은 범용한 사람들은 감히 시도하기 어려운 과업이다. 오래전 성 베네딕도회 왜관 수도원에서 유숙하던 차에, 나 역시 이 전례에 한 번 참여해본 적이 있는데, 전례가 끝나자마자 지쳐 쓰러져 잔 기억이 있다. 이 고된 성무일도는 특정한 시간에 맞춰서 하는 기도이기에 '시간경(時間經)'이라고도 부른다. 수도원 사람들은 영원하고 보편적인 세계에 대한 믿음을 가지고 있기에, 이 '시간'은 무상한 시간이 아니라, 전례에 리듬을 주는 이음매에 가깝다.

중세의 공동체에서 나와 세속의 도시로 돌아오면, 영원의 세계는 간 곳이 없고, 모든 것이 속절없이 바뀌는 현대의 시간이 흐른다. 무엇엔가 쫓기듯 일어나 출근하고, "투

자에는 나중이 없습니다"라는 문자를 받고, 주식 시황을 살펴보고, 아파트 청약 상황을 점검하다가, 치주염을 다스리기 위해 치과에 다녀오다 보면, 어느덧 해가 뉘엿뉘엿 진다. 그렇게 일용할 무의미와 고통을 모두 소진한 뒤에야 비로소 귀가하는 인간의 등 뒤로 덧없는 시간은 어김없이 흐른다. 입을 아무리 앙다물어도 이빨 사이로 속절없이 흐른다. 눈물과 위로 사이를 비집고 뱀처럼 흐른다. 때가 오면 삶은 간신히 맞춘 퍼즐 조각처럼 결국 무너질 것이다. 사후에 펼쳐질 천국에 대한 믿음 같은 것은 없다. 그러니 모든 현대적 가치는 이 덧없는 현세 속에서 실현되어야 한다. 그 어떤 것도 사후로 유예할 수 없으므로, 개별적 존재들이 우연 속에서 엉켜 몸부림치는 이 현세의 비빔밥 속에서 자신의 가치를 실현하고자 분투해야 한다. 이것이 중세가 아닌 현대를 사는 세속인에게 내려진 시간의 형벌이다.

자, 집을 사라. 당신이 실현할 가치가 무엇이든 일단 집을 사라. 그러지 않으면 가치의 실현은커녕 너를 지탱하는 경제 기반은 비빔밥 속 밥알처럼 흩어지고 말 거야. 이렇게 한국 사회는 말한다. 당신의 부모가 특별히 부유하고 관대하다면 모를까, 이 과업은 불가능에 가깝다. 개울가에 떠도는 낙엽 같은 월급을 차곡차곡 모아서는 도저히 직장 근처에 집을 살 수 없다. 집값은 계속 오르기에 무한정 기다릴 수도 없다. 집을 사기 위해 어서 돈을 은행에서 빌려야 한다. 돈 빌리러 왔는데요. 아, 그러세요. 그럼 고객님의 신용(credit)에 대해 먼저 알아보겠습니다.

신용이라니? 역사가 포콕(J. G. A. Pocock)에 따르면, 신용이란 것이 그 존재감을 확실히 한 것은 17세기 후반 이래 각종 전쟁 비용을 감당해야 했던 영국 자본주의 사회에서였다. 대출을 위한 신용이 날로 중요해지자 토리당원이던 찰스 대버넌트(Charles Davenant)는 이렇게 우려한다. 신용이란 토지처럼 확실한 가치를 가진 자산이 아니라, 다른 사람의 의견에 의존하는 가변적이고 추상적인 형태의 자산에 불과하다고.

그도 그럴 것이, 토지와는 달리 신용은 손에 잡히는 대상이 아니다. 토지에 비해 뭔가 '리얼'하지 않다. 신용이란 결국 타인들의 변화무쌍한, 변덕스러운, 불특정 견해에 의존하는 존재인 것이다. 지주들은 불안을 느낀다. 뭔가 엉터리 같은 허구(fiction)가 마치 토지처럼 자산 행세를 하고 있어! 그러나 신용이라는 것이 현실에서 작동하는 그 나름의 '실재'임에는 틀림없다. 신용에 기초해서 돈을 빌릴 수도 있고, 빌린 돈으로 밥을 먹을 수도 있고, 밥을 먹으며 연애를 할 수도 있고, 연인과 함께 집을 살 수도 있고, 그 집을 팔아 사

업을 할 수도 있으며, 그 결과 파산을 할 수도 있다. 이처럼 신용은 실재한다.

　　토지 기반 사회와 양상이 다를 뿐 신용에 기초한 자본주의 사회 역시 사람들이 실제로 살아가는 사회다. 영문학자 샌드라 셔먼(Sandra Sherman)에 따르면, 자본주의 사회에서 한층 큰 역할을 하게 된 신용이라는 허구에 대해 사람들이 불안감만 느끼는 것은 아니다. 사람들은 허구를 즐기며, 나아가 그것을 삶의 동반자로 삼기조차 한다. 소설을 읽을 때 독자가 그 허구를 (잠정적) 실재라고 믿음으로써 이야기를 즐기게 되는 원리와도 같다. 이번 페이지의 사태를 일단 믿지 않고는 다음 페이지에서 전개될 사태를 즐길 방법이 없는 것이다. 마찬가지로 신용이라는 허구를 믿지 않고는 경제인들은 미래의 자산을 끌어다 쓸 수 없다.

　　사실, 인생이란 한 치 앞을 모르는 게임이 아닌가. 그러나 이 신용이라는 허구로 말미암아 현대인은 우연으로 점철된, 불확실하고 덧없는 시간을 견딜 수 있게 된다. 신용은 아직 실현되지 않은 누군가의 미래를 '대표(represent)'한다. 만약 현재의 '나'와 미래의 '나'가 근본적으로 다른 존재라면, 신용이라는 것은 아예 존재할 수도 없을 것이다. 오늘 돈 빌리러 온 사람이 10년 뒤 돈을 갚을 사람과 별개라면, 대체 누굴 믿고 돈을 빌려주겠는가. 인간은 찰나를 사는 존재가 아니라 제법 긴 시간에 걸쳐 같은 정체성을 유지하는 존재이기에 신용은 성립하고, 자금은 대출될 수 있다. 정체성이라는 허구를 통해 인간은 미래로 뻗어 있는 긴 시간을 견디는 존재가 될 수 있고, 신용이라는 허구를 통해 당장 돈이 없는 사람도 미래의 자산을 끌어다 쓸 수 있게 되는 것이다. 정체성과 신용을 가진 나는 빈털터리가 아니라, 미래에 이자까지 쳐서 빚을 갚을 자산가다.

　　자산가 '나'는 이제 보무도 당당히 주택담보대출을 하러 은행에 간다. 그러나 '나'의 신용이라는 것이 내가 사려는 아파트 담벼락만큼 단단한 것은 아니다. 내 신용은 나에 대한 타인의 견해에 달려 있다. 특히 정부는 금리를 통해 내 신용과 주택담보대출 액수를 쥐락펴락할지 모른다. 그리하여 나는 끝내 직장 근처에 집을 구하는 데 실패하게 될지 모른다. 그러면 한 시간이 넘는 긴 시간을 길바닥에 뿌려가며 출퇴근하게 될 것이다. 한동안은 버틸지 모르나 결국 체력이 바닥나고 말 것이다. 체력이 고갈되면 성질도 더러워질 것이다. 성질이 더러워지면 주변 사람들이 하나둘 떠나기 시작할 것이다. 외롭겠지. 외로움을 달래느라 가정을 꾸리고 아이를 낳은들, 그 아이는 이 고된 삶의 환경을 대물림할 가능성이 크다.

내세에 대한 믿음이 없기에, 많은 이들이 채 100년도 못 되는 인생의 외로움과 덧없음을 견딜 수 없다. 자신이 순간을 살다 가는 불나방 같은 존재라는 사실을 참을 수 없기에, 자기 닮은 자식을 상상한다. 너는 내 자식이란다. 너와 나는 한배를 탔단다. 정체성을 공유한단다. 내가 너이고, 네가 나란다. 신용이라는 허구를 통해 자신의 존재를 미래로 확장했듯이, 미래의 자식을 상상하며 자신을 다음 세대로 연장한다. 아직 도래하지 않은 미래의 자식을 상상하며, 오늘 하루도 힘을 내어 고된 삶을 견디어 나간다. 정기 예금을 알아보고, 주식시장을 점검하고, 주택담보대출 조건을 꼼꼼히 따져본다. 정체성이라는 허구가 없었더라면, 차마 감당하지 않았을 노고를 기꺼이 감당한다. 그로부터 생겨나는 의미에 힘입어 개별자의 숙명인 우연의 허망함을 견디어 나간다. 이것이 오늘도 산산이 흩어지는 시간의 입자를 견디는 어떤 현대의 방식이니, 메마른 현대인의 입술을 통해 고백하게 하라. 내 인생의 진정한 적은 시간이었다고.

테세우스 배의 정체성을 찾아서

작자 미상, 나폴리에서 발굴된 고대 로마 시대 벽화, 기원전 1세기경, 44.56×46.50cm, 런던, 대영박물관.

테세우스는 고대 그리스 신화에 등장하는 아테네 왕이다. 그에 관련된 일화 중 가장 유명한 것이 괴물 미노타우로스를 죽인 이야기다. 크레타의 왕 미노스의 아내 파시파에는 황소와 교접하여 몸은 사람이지만 머리는 소인 괴물 미노타우로스를 낳는다. 이에 미노스는 다이달로스에게 한번 들어가면 쉽게 나올 수 없는 미궁(迷宮)을 만들게 하고, 거기에 미노타우로스를 가두고 젊은 남녀를 각각 일곱 명씩 제물로 바쳤다.

당시 아테네의 왕자였던 테세우스는 미노타우로스를 죽이려고 크레타섬에 도착했다. 미노스의 공주 아리아드네가 테세우스에게 반한 나머지, 미노타우로스를 죽인 칼과 미궁에서 빠져나올 수 있도록 붉은 실타래를 준다. 아리아드네의 도움으로 테세우스는 미노타우로스를 죽이고 마침내 미궁에서 빠져나오는 데 성공한다. 그다음 전개는 스토리마다 차이가 있다. 가장 널리 알려진 스토리는 테세우스가 아리아드네가 잠든 틈을 타서 혼자 크레타섬을 떠났다는 것이다.

마침내 테세우스가 배를 타고 귀환한 이후, 아테네 사람들은 그가 타고 온 배를 보존하기로 결정했다. 배의 판자가 썩으면, 썩은 판자를 새 판자로 교체하면서까지 오랜 시간 보존했다. 그런데 오랜 세월 그 작업을 반복하다 보면 결국 그 배의 모든 판자는 새 판자로 교체될 것이 아닌가. 모든 판자가 다 교체될 때, 그 배를 여전히 테세우스의 배라고 할 수 있을까? 과연 테세우스 배의 정체성은 어디에 있는가? 『영웅전』으로 유명한 플루타르코스(Plutarchos, 46?~120?)는 테세우스의 배를 사례로 들어 정체성에 관한 본격적인 질문을 던진 바 있다.

낙소스 해안에서 깨어난 아리아드네
Ariadne waking on the shore of Naxos
작자 미상, 나폴리에서 발굴된 고대 로마 시대 벽화, 기원전 1세기경, 44.56×46.50cm, 런던, 대영박물관.

기원전 1세기경에 제작된 나폴리 지역 벽화. 아리아드네는 잠에서 깨어났지만, 테세우스의 배는 이미 떠난 뒤였다.

테세우스와 아리아드네
Theseus and Ariadne
스테파노 델라 벨라Stefano della Bella, 『신화의 게임Game of Mythology』에 실린 삽화, 1644년, 4.6×5.8cm, 뉴욕, 메트로폴리탄 미술관.

17세기 프랑스의 출판인 앙리 르 그라(Henri Le Gras)가 1644년에 출판한 『신화의 게임』에 실린 동판화이다. 자신을 버리고 떠나는 테세우스의 배를 향해 아리아드네가 애타게 손을 흔들고 있다.

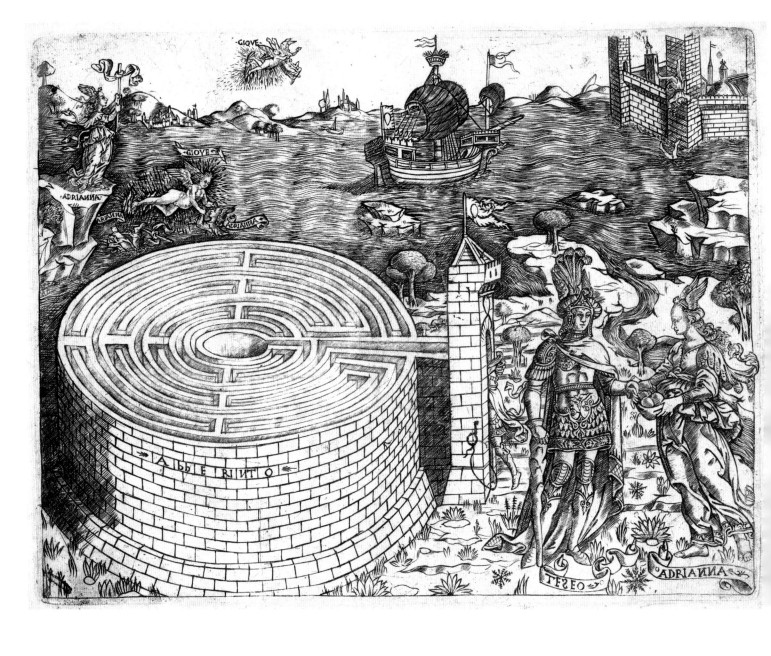

테세우스와 아리아드네 이야기에 등장하는 크레타의 미로

The Cretan labyrinth with the story of Theseus and Ariadne
작자 미상, 1460~1470년경, 20.1×26.4cm, 런던, 대영박물관.

15세기에 피렌체 지역에서 제작된 판화. 전면 왼쪽에 거대한 미궁이 있고, 그 옆에는 테세우스와 아리아드네가 서 있다. 배경
에는 아리아드네를 버리고 떠나는 테세우스의 배가 묘사되어 있다.

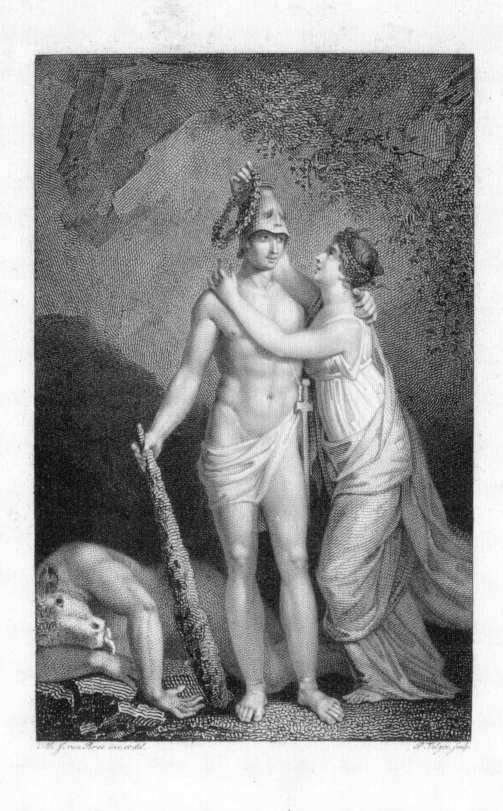

미노타우로스를 물리친 뒤 아리아드네의 찬사를 받는 테세우스
Theseus wordt gelauwerd door Ariadne na het verslaan van de Minotaurus
필리퓌스 벨레인Philippus Velijn, 1793~1836년, 19.2×12.8cm, 암스테르담, 국립미술관.

미노타우로스를 때려잡은 테세우스에게 아리아드네가 승리의 월계관을 씌워주고 있다. 이러한 다정한 순간도 잠시, 아리아드
네가 잠든 틈을 타서, 테세우스는 자신의 배를 타고 몰래 떠나게 된다.

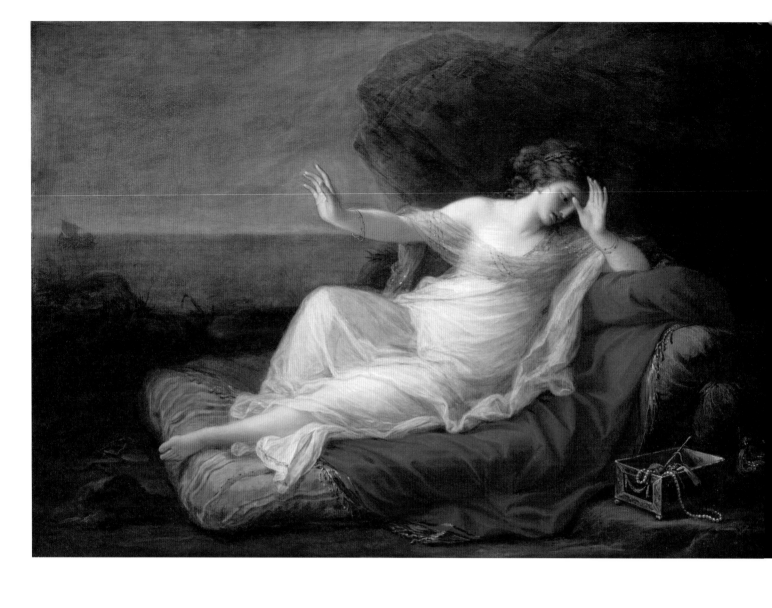

테세우스에게 버림받은 아리아드네

Ariadne Abandoned by Theseus
앙겔리카 카우프만Angelica Kauffmann, 1774년, 63.8×90.9cm, 휴스턴 미술관.

스위스에서 태어나 이탈리아에서 훈련받고 영국에서 유명해진 신고전주의 화가 앙겔리카 카우프만(Angelica Kauffmann, 1741~1807)이 1774년에 그린 아리아드네. 상심한 아리아드네의 손 너머로 저 멀리 테세우스의 배가 보인다.

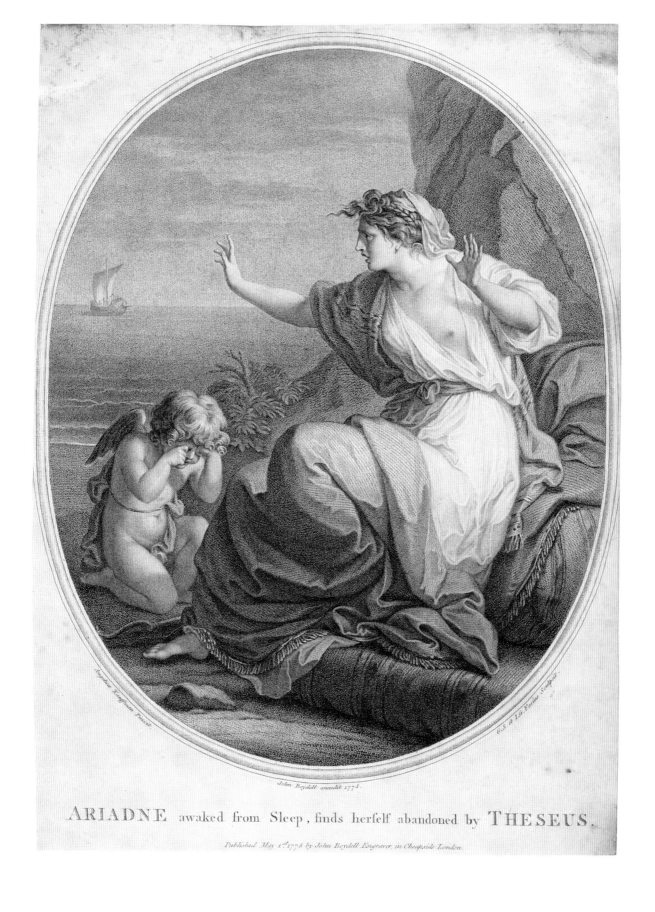

ARIADNE awaked from Sleep, finds herfelf abandoned by THESEUS.

Published May 1st 1778 by John Boydell Engraver, in Cheapside London.

테세우스에게 버림받은 아리아드네
Ariadne abandoned by Theseus
게오르크 지그문트 파시우스Georg Siegmund Facius·요한 고틀리프 파시우스Johann Gottlieb Facius, 1778년, 31.2×25.2cm, 런던, 왕립미술아카데미.

앙겔리카 카우프만이 1774년 이후에 다시 한번 그린 아리아드네 그림을 동판화로 제작한 것이다. 저 멀리 떠나가는 테세우스의 배가 보인다. 이루어지지 못한 사랑을 탄식하듯, 에로스가 옆에서 울고 있다.

날아다니는 신선을 끼고서 노닐며, 밝은 달을 품고서 길게 마치려 하지만 갑작스레 얻을 수 없음을 알고서 슬픈 바람(통소 소리)에 여운을 맡겨보았네.

挾飛仙以遨遊, 抱明月而長終. 知不可乎驟得,
託遺響於悲風.

4

오래 살아 신선이 된다는 것

노년을 변호하다

> 인생 행로는 정해져 있다. 자연의 길은 하나뿐이며, 그 길은 단 한 번만 가게 되어 있다. 그리고 인생의 각 단계에는 고유한 특징이 있다. 소년은 허약하고, 청년은 저돌적이고, 장년은 위엄 있고, 노년은 원숙하다. 이 특징들은 제철이 되어야 거둘 수 있는 자연의 결실이다.
>
> ― 키케로(Marcus Tullius Cicero), 『노년에 관하여』

오늘날처럼 사람들이 노후 대책을 마련하느라 분주하면, 16세기 프랑스의 사상가 몽테뉴(Michel de Montaigne)는 이렇게 중얼거렸을 것이다. "당신이 늙어 죽는다는 보장이 어딨어." 그가 보기에 노년을 맞는다는 것은 희귀하고 특별한 일이다. 인간은 사고로든 질병으로든 혹은 알 수 없는 이유로든 아무 때나 죽을 수 있다. 마치 자기만큼은 자연스레 늙어서 죽을 것처럼 구는 것은 터무니없다.

인생은 고해라고 말들 하지만, 대개 죽기 두려워서 늙도록 오래 살고 싶어 한다. 이상하지 않은가. 인생이 고해라면서 오래 살고 싶어 하다니. 영화 〈애니 홀(Annie Hall)〉(1977)의 대사처럼, 그것은 음식이 맛없다면서 더 먹고 싶어 하는 것과 같다. 현자들이 말했다. 죽음은 두려워할 만한 게 아니라고. 살아 있을 때는 죽음을 경험할 수 없고, 정작 죽으면 죽음을 경험할 사람이 이미 존재하지 않는다고.

그러나 노년은 두렵다. 고대 로마의 사상가 루크레티우스(Titus Lucretius Carus)

는 말한다. "시간의 가혹한 공격이 우리 육신을 후려치고/사지는 허약해서 지탱할 힘이 없고/판단력은 오락가락하고 정신은 헤맨다." 노년이 두려운 것은 그것이 쇠퇴와 허약과 결핍을 뜻하기 때문이다. 그러나 또 한 명의 로마 사상가 키케로는 동의하지 않는다. "삶의 이점이 대체 무엇이란 말인가. 삶이란 오히려 노고 아닌가." 청년들에게는 넘치는 에너지가 있지만, 그 에너지를 소진하며 살아가야 할 고된 삶이 남아 있다. 노인은 바로 그 노고로부터 면제된 것이다.

키케로는 그러한 노년을 변호하는 과업에 착수한다. 그에 따르면, 육체적 활력은 관리만 잘하면 노년에도 크게 떨어지지 않는다. 그뿐 아니라 육체적 활력 없이도 노인이 잘 해낼 수 있는 여러 활동이 있다. 특히 '계획과 명망과 판단력'이 필요한 일들. 공부랄지, 교육이랄지, 상담이랄지 하는 것들. 한가해졌으므로 그런 일에 더욱 집중할 수 있게 된다. 그것이 너무 즐거운 나머지 "공부와 연구를 하는 사람에게는 노년이 언제 슬그머니 다가오는지 알아차리기 어렵다". 과연 그런가. 세상에는 공부와 담을 쌓은 노인들이 적지 않던데.

사람들이 젊음을 동경하는 이유는, 그 시절 특유의 활력과 감각적인 쾌락 때문이다. 키케로가 보기에 활력과 쾌락은 오히려 족쇄다. 욕망은 존재하는데 그 욕망을 채우지 못할 때가 많으므로. 노인이 되면 욕망 자체가 줄어들기 때문에 욕망의 족쇄로부터 해방된다. 쾌락을 그다지 원하지 않게 되니 아쉬움도 크지 않단다. 과연 그런가. 세상에는 노욕으로 가득한 원로들이 적지 않던데. 키케로인들 고약한 노인네들을 겪어보지 않았겠는가. 그 역시 고집 세고, 불안하고, 걸핏하면 화를 내는 괴팍한 노인들을 많이 알고 있다. 그러나 키케로가 보기에 그건 그 사람의 성격상 결함이지 노화 때문에 생긴 문제가 아니다.

키케로는 노인이 결핍 상태에 있다는 것도 부정한다. 젊은이는 뭔가를 원하지만, 노인은 그 청년이 원하는 걸 이미 얻은 상태다. 젊은이는 오래 살기를 원하지만, 노인은 이미 오래 살았다. 게다가 노인들만 누릴 수 있는 것들이 있다. 이를테면 명망이나 권위 같은 것들. 명망이나 권위는 쌓는 데 시간이 걸리므로 청년은 쉽게 누리기 어렵단다. 과연 그런가. 세상에는 무시당하는 노인들이 적지 않던데. 내가 아는 대기업 임원 한 분은 은퇴를 앞두고 미리 모욕당하는 훈련을 해야 한다고 역설한다. 직함을 내려놓는 순긴 그간 빌아왔던 대접들이 일제히 사라질 테니까. 교수들도 마찬가지다. 은퇴와 동시에 아무도 당신의 재미없는 아재 개그에 웃어주지 않을 것이다. 누가 당신에게 섭섭한 소리를 했다고

느닷없이 울지 않도록 훈련해야 한다.

키케로에 따르면, 노인들만 누릴 수 있는 또 하나의 특권이 있다. 다름 아닌 훌륭하게 살았다는 기억이다. 젊은이는 일단 기억해야 할 내용을 쌓아야 하는 나이니, 이러한 성취와 행복에 대한 회고의 즐거움이 잘 허락되지 않는다.

이와 같은 노년의 변호에는 중요한 전제가 있다. "이 토론이 진행되는 동안 내 내 자네들은 내가 칭송해 마지않는 것이 어디까지나 젊었을 적에 기초를 튼튼하게 다져놓은 노년이라는 점을 명심해두게나." 그렇다. 노년에 건강하려면 젊은 시절부터 건강 관리를 잘해야 한다. 노년에 공부를 즐기려면 젊은 시절부터 공부에 습관을 들여야 한다. 노년에 청년들을 가르치려면 젊은 시절부터 지식을 쌓아야 한다. 노년에 쾌락에 빠지지 않으려면 젊은 시절에 놀 만큼 놀아보아야 한다. 노년에 멋진 추억에 잠기려면 젊은 시절에 멋지게 살아야 한다.

이처럼 키케로는 노인도 퇴행하지 않거나 퇴행을 보완할 수 있다고 역설한다. 그러나 내 생각은 다르다. 늙으면 퇴행한다. 퇴행하지 않을 수 없다. 그러니 퇴행을 적극적으로 즐길 필요가 있다. 바로 그 점에 노년 특유의 즐거움이 있다. 어떻게 퇴행을 즐길 수 있느냐고? 자신이 이미 이룬 것을 새삼 바라는 것이다.

박사 노인은 제발 박사학위가 있었으면 하고 바라는 거다. 그런데 이미 박사학위를 가지고 있다! 추가로 더 수고를 하지 않아도 학위가 바로 거기에 있는 것이다. 얼마나 즐거운가. 기혼자 노인은 아내와 평생을 같이하고 싶어서 아내에게 청혼하는 거다. 제발 나와 결혼해줘. "이 사람이 노망이 났나. 우린 부부잖아." 이미 결혼했다니! 이미 평생을 같이했다니! 청혼을 거절당할 두려움을 느낄 필요도 없고, 애써 짝을 찾아 헤맬 필요도 없다. 얼마나 즐거운가. 오랜 친구에게 간청하는 거다. 나와 사귀어주게. 친구가 당황하며 대꾸한다. "우린 이미 친구잖아!" 우린 이미 친구였다니! 얼마나 즐거운가. 칼럼 마감을 연장해달라고 신문사에 요청한다. "무슨 소리 하세요. 칼럼 원고 이미 보내주셨어요." 이미 원고를 보냈다니! 너무 즐겁다. 이미 이루어진 것을 소원으로 빌기. 그것이 내가 노년에 기대하는 즐거움이다.

결국 다가오는 노년

이 그림은 라파엘로 산치오(Raffaello Sanzio, 1483~1520)가 같은 주제의 프레스코화를 본격적으로 그리기 전에 준비용으로 그린 작품이라고 여겨져왔다. 노화와 더불어 올 수밖에 없는 인간의 취약함, 그리고 그러한 인간적 취약함을 다름 아닌 인간의 힘에 의해 보완하고자 하는 노력이 두드러지는 작품이다.

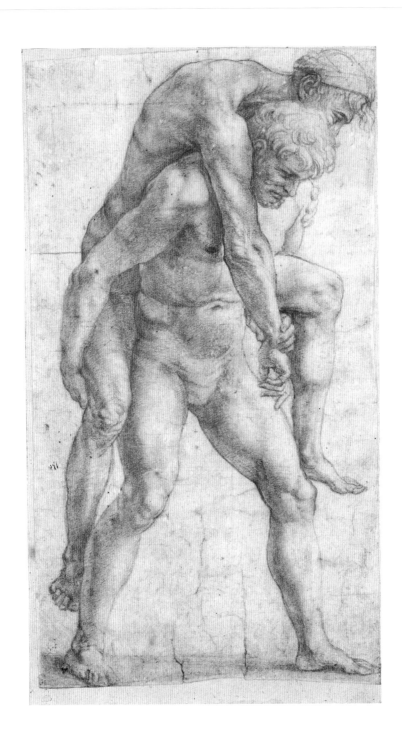

노인을 업고 있는 젊은이
Young Man Carrying an Old Man on His Back
라파엘로 산치오Raffaello Sanzio, 1514년경, 30×17.3cm, 빈, 알베르티나 미술관.

이 그림은 라파엘로 산치오(Raffaello Sanzio, 1483~1520)가 같은 주제의 프레스코화를 본격적으로 그리기 전에 준비용으로 그린 작품이라고 여겨져왔다. 노화와 더불어 올 수밖에 없는 인간의 취약함, 그리고 그러한 인간적 취약함을 다름 아닌 인간의 힘에 의해 보완하고자 하는 노력이 두드러지는 작품이다.

인생의 세 시기와 죽음
Die drei Lebensalter und der Tod
한스 발둥 그린Hans Baldung Grien, 1509~1510년경, 48.2×32.8cm, 빈, 미술사박물관.

젊은 여성이 거울 속 자신의 이미지를 보며 만족스러운 표정을 짓고 있다. 그러나 그녀에게 죽음이 다가온다. 죽음을 상징하는 해골은 모래시계를 치켜들고서 너의 젊음은 끝나가고 있다고 외치는 듯하다. 죽음은 앞이 아니라 뒤에서 다가오므로 그녀는 죽음의 접근을 알아차리지 못한다. 늙은 여성은 죽음의 접근을 알아차렸기에 안타까운 표정을 지으며 죽음의 접근을 막고 있다. 아이는 이 모든 것이 두려워 베일로 얼굴을 가리고 싶어 하는 것처럼 보인다. 베일로 눈을 가린 아이는 자신에게도 결국 닥칠 죽음을 볼 수 없을 것이다.

이성의 삶과 죽음

The Ages of Woman and Death

한스 발둥 그린Hans Baldung Grien, 1541~1544년, 151×61cm, 마드리드, 프라도 미술관.

앞에서 살펴본 한스 발둥 그린(Hans Baldung Grien, 1484/1485~1545)의 〈인생의 세 시기와 죽음〉과 함께 보면 의미가 좀 더 분명해진다. 어린아이와 젊은 여성, 늙은 여성, 해골이 다시 한번 등장한다. 맨 오른쪽에 죽음을 상징하는 해골이 시간을 상징하는 모래시계를 들고 서 있다. 가운데 있는 늙은 여성은 젊은 여성을 죽음 쪽으로 끌어당기고 있다. 젊은 여성은 그쪽으로는 가고 싶지 않다는 듯 불만스러운 표정이다. 그림 아래쪽 배경에는 악마가 사람들을 고문하는 지옥이 그려져 있고, 위쪽 배경에는 십자가에 매달린 예수가 승천하고 있다. 지혜의 상징인 올빼미가 심각한 눈으로 관람자들을 바라보며 이렇게 말하는 듯하다. 모두 늙어 죽기 마련이니 지옥에 떨어지지 말고, 천국의 길을 가라고.

200

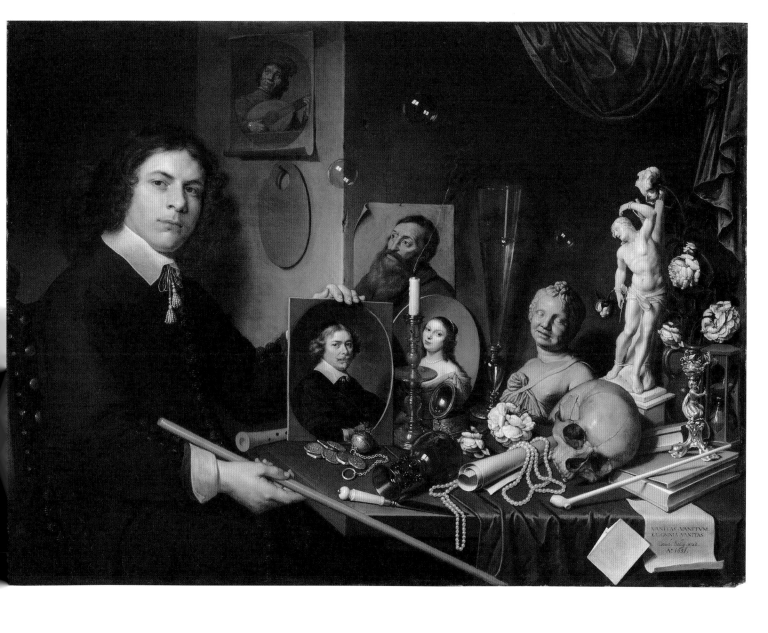

자화상이 있는 바니타스 정물

Vanitasstilleven met zelfportret
다비트 바일리|David Bailly, 1651년, 89.5×122cm, 라이덴, 라켄할 시립박물관.

네덜란드 지역에서 활동한 화가 다비트 바일리(David Bailly, 1584~1657)는 인생의 덧없음을 주제로 한 그림을 많이 남겼다.
이 그림 역시 시들어가는 꽃, 촛불, 해골, 모래시계 등 인생의 덧없음과 필멸성을 상징하는 물건들로 가득 차 있다. 한 걸음 더
나아가 베일리는 이 그림을 복합적인 자화상으로 만든다. 한 사내가 타원형으로 된 자화상을 들고 있다. 자화상 속 노인과 자
화상을 든 젊은이 중 누가 현재의 바일리일까? 이 그림이 완성된 1651년에 바일리의 나이 67세였으니, 타원형 자화상 속에
있는 인물이 바로 그림을 그릴 당시의 바일리다. 이처럼 젊었던 자신과 늙어버린 자신을 병치함으로써 노화의 불가피성을 강
조한다. 바일리의 초상화 옆에 다소 빛바랜 색채로 그려져 있는 여성은 일찍 죽은 아내이다.

자각에 이른 치매 노인 이야기

　　나도 치매가 두렵다. 죽음은 그만큼 두렵지 않다. 죽음에 대해 잘 알지 못하므로 그에 대해 정교하게 두려워하기도 어렵다. 의식이 소멸한 죽음 상태에서는 기쁠 것도 슬플 것도 없을 것 같다. 그러나 치매는 다르다. 인지 기능은 현격히 저하되었는데, 의식은 소멸하지 않았다. 여기에서 감당하기 어려운 문제가 시작된다.

　　플로리안 젤러(Florian Zeller) 감독의 영화 〈더 파더(The Father)〉(2020)는 치매 노인 이야기다. 우리는 치매 노인에 관련된 슬프고 힘든 이야기들을 이미 많이 알고 있다. 자기 삶을 멸시해온 사람들도 정작 치매 노인을 보면, 자신이 누려온 삶의 위엄을 새삼 깨닫는다. 가능한 한 자기 의식주와 생리현상을 스스로 해결하고자 하며, 되도록 민폐를 끼치는 혹 덩어리가 되지 않고자 하는 의지는 인간의 삶을 위엄 있게 만든다. 치매를 겪는다는 것은 그런 삶의 위엄을 땅에 내려놓는 일이다.

　　치매 노인은 대체로 기억이 온전하지 않고, 사람들을 알아보지 못하며, 절제되지 않은 언행을 일삼는다. 자기 한 몸 건사하지 못하다가 결국 돌보아주는 주변 사람들을 지치게 한다. 급기야는 하나, 둘, 가족마저 곁을 떠나버린다. 〈더 파더〉도 이러한 익숙한 치매 에피소드를 나열한다. 여기 한 사람이 있다. 그의 이름은 안소니.

　　안소니가 가장 아끼는 물건은 시계다. 바니타스(vanitas) 회화가 보여주듯이, 시계는 삶의 시간이 유한하다는 사실을 상징하는 물건이다. 안소니는 한정 자원인 그 아까운 시간을 집을 마련하는 일에 투자했다. 현대 한국인들이 아파트를 사기 위하여 막대한

시간을 쓰는 것처럼. 그 안온한 집에서 오래오래 살 수 있었으면 좋으련만, 어느 날 안소니에게 치매가 온다. 그리고 치매 노인의 일상이 시작된다. 안소니의 통제 불가능한 언행에 지친 방문 간병인은 모두 그의 곁을 떠나버린다. 이제 안소니는 인생을 바쳐 마련한 자기 집을 떠나 낯선 요양 병동에서 죽어가게 될 것이다.

현실에도 괴로운 일들이 넘쳐나는데, 굳이 영화에서까지 이런 에피소드를 보아야 할까. 〈더 파더〉는 치매 환자의 일상 에피소드 이상의 것을 담고 있기에 볼 가치가 있다. 영화의 오프닝 시퀀스와 마지막 시퀀스를 비교해보자. 영화 시작부. 아버지를 방문하러 또각또각 걸어오는 딸의 발걸음을 따라 오페라 음악이 흐른다. 마침내 딸이 아버지 안소니를 만나는 순간 그 음악은 '객관적으로' 울려 퍼지던 음악이 아니라 안소니가 헤드폰을 쓰고 듣고 있던 음악이었음이 판명된다.

치매란 헤드폰을 쓰고 음악을 듣고 있으면서 남들도 그 음악을 듣고 있다고 착각하고 있는 상태다. 인지 기능이 저하된 치매 노인에게 일상은 헤드폰 속 음악처럼 흐른다. 이 음악 좋지 않니? 무슨 음악 말씀이죠? 이 음악 소리 너무 크지 않니? 아무 소리도 들리지 않는데요. 음악 소리 볼륨 좀 키워봐. 무슨 음악 소리요? 방금 일어난 일상을 왜 너는 모르는 척하니? 영화는 자신이 치매인 줄 모르는 치매 환자의 일상을 충실하게 따라간다. 과거와 현재를 잇는 기억의 다리가 불타버린 일상, 자신과 타인을 잇는 인지의 다리가 부서져버린 일상을 보여준다. 그 파편화된 세계를 견디지 못한 딸은 아버지를 요양원에 두고 파리로 떠나버린다.

마침내 영화의 마지막 시퀀스. 안소니는 자기 집이 아니라 요양원 침대에서 눈을 뜬다. 눈을 뜬 안소니에게 간호사는 딸이 보내온 엽서를 보여준다. 그 엽서의 뒷면에는 꽃그림이 화려하다. 봄을 상징하는 아름다운 여인이 꽃바구니를 안고 있는 로마시대 프레스코. 그 엽서를 읽은 뒤, 안소니는 자기 인생의 잎은 다 떨어졌다며, 삶의 겨울이 왔다며, 집에 가고 싶다며 울음을 터뜨린다. 이 슬프지만 냉정한 현실 아래로 음악이 나직하게 '객관적으로' 흐른다. 간호사는 안소니를 달랜다. 화창한 날은 오래가지 않아요. 함께 산책이나 해요.

흐느끼는 안소니는 단순히 감정 조절에 실패한 치매 노인이 아니다. 마침내 자신이 치매임을 깨달은 치매 노인이다. 안소니의 울음은 자신이 누구인지 모르는 상태가 되었다는 것을 자각한 자의 울음이다. 안소니는 셰익스피어의 리어왕처럼 묻는다. 내가

누군지 모르겠다. 나는 누구인가. 자신은 그 누구도 아닌 존재가 되었다는 메타 의식을 보여주는 것이 〈더 파더〉의 핵심이다.

삶의 행복을 겪으면서 동시에 자신이 행복을 겪고 있다는 것을 아는 것은 두 배로 행복한 일이라고 나는 생각해왔다. 영화감독 아녜스 바르다(Agnes Varda)도 〈로슈포르, 25년 후(The Young Girls Turn 25)〉(1993)에서 말하지 않았던가. 행복의 기억은 아마도 여전히 행복일 거라고. 그러나 치매는 어떤가. 치매를 겪으면서 자신이 치매를 겪고 있다는 사실을 아는 것은 바람직한가. 자신이 한때 누리던 존엄을 잃은 상태라는 것을 자각하는 것은 바람직한가. 메타 의식은 상황의 개선에 공헌할 때나 유효하다. 자기 상황을 객관화할 때 비로소 개선책을 찾을 수 있기 때문이다. 그러나 어떤 개선으로도 이르지 못할 자의식을 갖는 것은 과연 바람직한가. 치매는 자의식마저 공포스러운 것으로 만든다.

삶의 계절을 상징하는 꽃

안 판 케설 1세Jan van Kessel the Elder, 1665~1670년, 20.3×15.2cm, 워싱턴, 내셔널 갤러리.

질 청춘을 상징한다.

바니타스 정물

Vanitas Still Life

안 판 케설 1세Jan van Kessel the Elder, 1665~1670년, 20.3×15.2cm, 워싱턴, 내셔널 갤러리.

안 판 케설 1세(Jan van Kessel the Elder, 1626~1679)의 바니타스 회화에 나오는 꽃과 모래시계. 여기서 꽃은 조만간 사라질 청춘을 상징한다.

세절마다 그에 맞는 꽃이 피기 마련이지만, 꽃은 대체로 봄을 상징한다. 그리고 인생에서 봄은 청춘이다. 그리스·로마 신화에 나오는 플로라(Flora) 혹은 클로리스(Chloris)는 꽃과 봄을 주관하는 여신이다. 서양 회화사에는 이 플로라 여신 전통을 활용해서 실존하는 미인을 묘사하곤 했다. 봄은 동양에도 플로라 여신 테마를 연상하게 하는 그림들이 존재한다.

꽃의 여신 플로라의 모습을 한 초상화
Idealised Portrait of a Young Woman as Flora
바르톨로메오 베네토Bartolomeo Veneto, 1520년경, 43.7×34.7cm, 프랑크푸르트 암 마인, 스타델 미술관.

16세기 이탈리아 베네토와 롬바르디아 지역에서 활약한 화가 바르톨로메오 베네토(Bartolomeo Veneto, 1502~1546년 경 활동)의 그림. 가슴을 드러낸 모습은 플로라가 꽃의 어머니임을 뜻한다. 한때 이 그림의 주인공은 교황 알렉산데르 6세 (Alexander VI)의 악명 높은 딸 루크레치아 보르자(Lucrezia Borgia, 1480~1519)라고 여겨졌다. 당시 루크레치아가 다수의 남자와 비윤리적 관계를 맺은 팜므파탈로 유명했지만, 고귀한 신분의 여성을 저렇게 가슴을 드러낸 상태로 묘사하기는 어려 웠을 것이다. 그래서 지금은 여신 플로라에 가탁해서 당시 한 매춘부를 그린 것으로 추정한다.

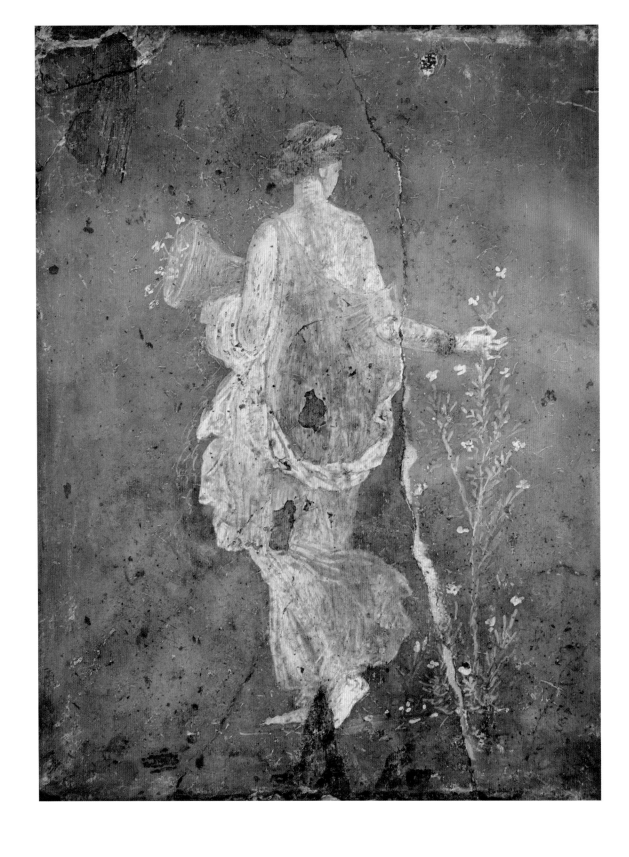

플로라

Flora

작자 미상, 폼페이 유적에서 발굴된 벽화의 부분, 1세기경, 38×32cm, 나폴리, 국립고고학박물관.

나폴리만 동쪽 해안에 있는 빌라 아리아나(Villa Arianna)에서 발견된 플로라 여신 프레스코화. 여신처럼 보이는 맨발의 여성이 가벼운 베일을 걸치고 꽃을 따서 바구니에 담고 있다. 이 그림이 여신을 묘사한 것인지, 아니면 여신에 가탁하여 실존 인물을 묘사한 것인지는 확실하지 않다.

Flora
주세페 아르침볼도Giuseppe Arcimboldo, 1589년, 74.5×57.5cm, 개인 소장.

Flora

티치아노 베첼리오Tiziano Vecellio, 1517년경, 79.7×63.5cm, 피렌체, 우피치 미술관.

Vere viret tellus, placido perfusa liquore. Flora modo veris, Titiani pectus amore
A Zephyro, et blando turgida flore viget: Implet, et huic similes, illaqueare parat.

ILLVSTRISSIMO DÑO MICHAELI LE BLON REGIÆ MAIESTATIS SVECIÆ DE:
LEGATO AD SERENISSIMVM MAGNÆ BRITANIÆ REGEM etc.MEOQ: ARTEM
IN APELLIAM ADHORTATORI PRVDENTISSIMO GRATIANIMI REGO HANC FLORÆ IMAGINEM.D.D.Ioachinus Sandrart.
Ioachimus Sandrart incid: et excud. Amsterd: E: Titiani Prototypo . in ædibus Alph:Lopez.

플로라

Flora

요아힘 폰 잔드라르트Joachim von Sandrart, 1626~1688년, 25.4×18.9cm, 뉴욕, 메트로폴리탄 미술관.

티치아노 베첼리오(Tiziano Vecellio, 1490?~1576)의 〈플로라〉의 영향을 확인할 수 있다.

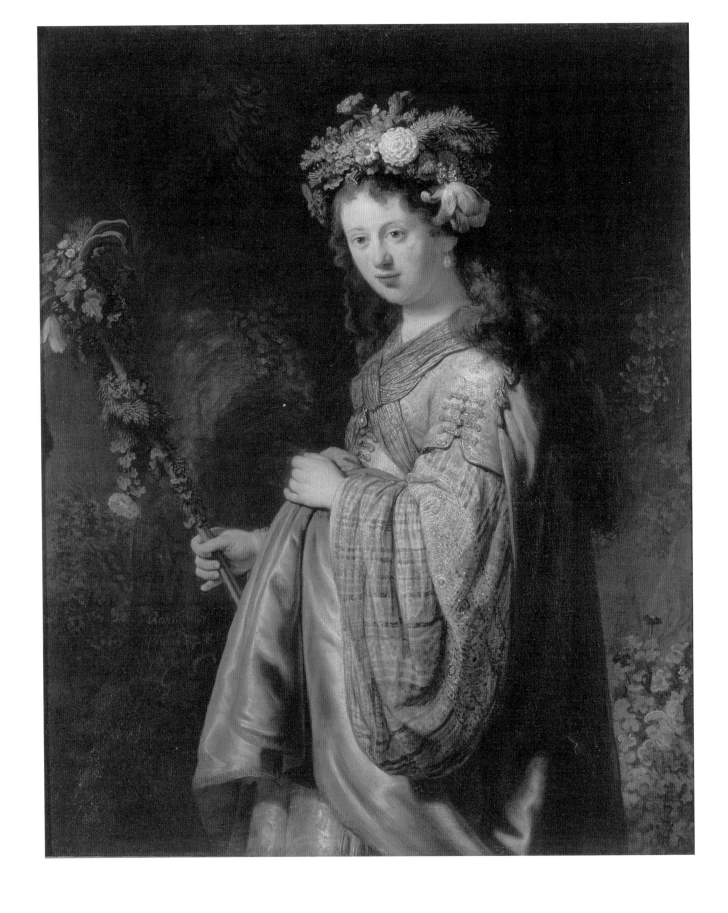

Flora

렘브란트 하르먼스 판 레인Rembrandt Harmensz van Rijn, 1634년, 125×101cm, 상트페테르부르크, 예르미타시 미술관.

렘브란트가 그린 여신 플로라. 렘브란트의 플로라 그림들은 같은 소재의 티치아노 베첼리오의 그림에서 영감을 얻었다고 한다.

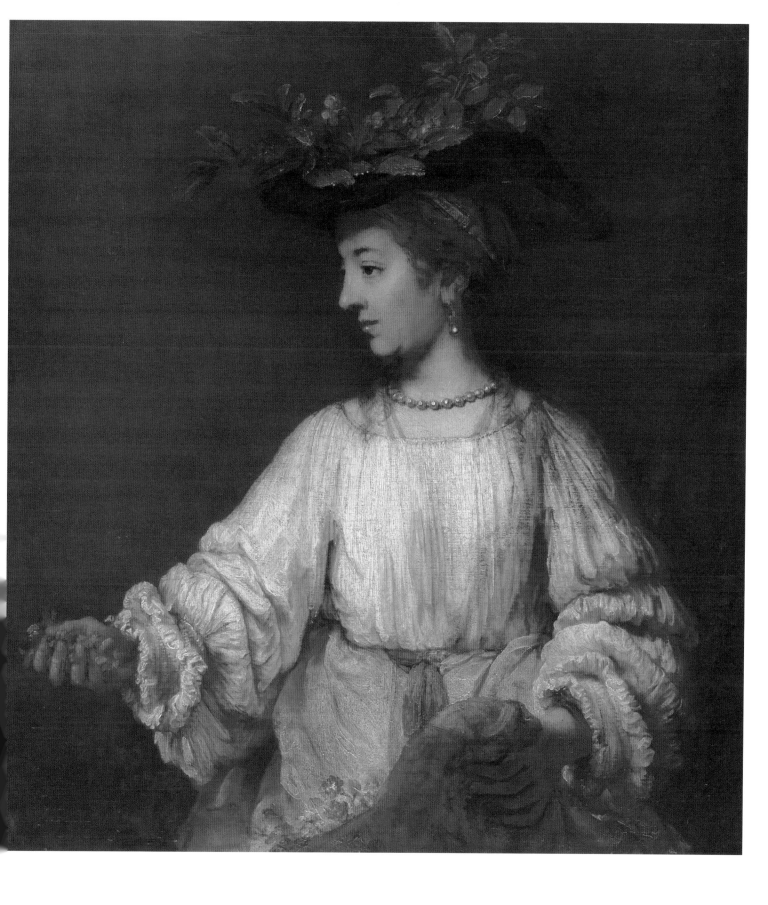

플로리

Flora

렘브란트 하르먼스 판 레인Rembrandt Harmensz van Rijn, 1654년경, 100×91.8cm, 뉴욕, 메트로폴리탄 미술관.

렘브란트가 그린 여신 플로라. 사별한 부인 사스키아(Saskia)의 외모를 닮았다.

Viewing Ikebana

우타가와 도요히로歌川豊廣, 1802년경, 38.5×24.8cm, 시카고 미술관.

일본 회화에도 플로라 테마를 연상시키는 그림이 많다. 흥미로운 점은 그러한 그림 다수가 야생의 꽃보다는 꽃꽂이한 꽃들과
여성을 병치시킨다는 사실이다. 일본어로 이케바나(生け花, 活け花)라고 하는 꽃꽂이는 헤이안시대(794~1185)까지 거슬러
올라가는 유구한 예술 전통이다.

유곽의 세가와

扇や内瀬川

우타가와 도요쿠니歌川豊國, 19세기 초, 37.3×25.1cm, 뉴욕, 메트로폴리탄 미술관.

에도시대 화가 우타가와 도요쿠니(歌川豊國, 1769~1825)의 판화. 이 그림의 주인공은 유곽(오기야扇屋)에서 미인으로 유명
했던 기생 세가와(瀬川)이다. 꽃무늬 기모노를 입은 모습이 유럽 회화사의 여신 플로라를 연상케 한다. 그녀 앞에 걸려 있는
족자에는 지팡이를 짚은 할머니가 그려져 있다. 헤이안시대 미인으로 유명했던 시인 오노노 고마치(小野小町)의 노년 모습이
다. 현재의 미인과 과거의 미인을 병치하여 언젠가는 현재의 아름다움도 결국 시들고 말 것이라는 사실을 암시한다.

신윤복申潤福, 『신윤복 필 여속도첩申潤福筆女俗圖帖』 수록작, 조선시대, 28.2×19.1cm, 국립중앙박물관.

신윤복(申潤福, 1758~?)의 『여속도첩(女俗圖帖)』에 있는 그림. 젊은 여성과 늙은 여성이 대비되어 있는 점이 우타가와 도요
쿠니의 그림을 연상시킨다. 젊은 여성의 망태기에는 채소가 풍성한 반면, 늙은 여성의 망태기에는 아무것도 보이지 않는다. 겉
모양으로 봐서는 뭐가 들어 있다 하더라도 양이 많은 것 같지는 않다.

Old Age in Search of Youth
다비트 테니르스 2세|David Teniers the Younger, 1650년대, 22.8×17cm, 뉴욕, 메트로폴리탄 미술관.

오늘날의 네덜란드와 벨기에 지역에서 활약한 바로크 화가 다비트 테니르스 2세(David Teniers the Younger, 1610~1690)가 1650년대에 그린 유화. 그림의 주인공인 늙은 여성은 사랑을 갈구하는 듯, 밖에 있는 에로스를 애타게 바라본다. 파트너로 보이는 늙은 남자가 곁에 있지만 그에게는 아무 관심이 없다. 에로스는 그녀를 힐끗 보기는 하지만, 그녀에게 사랑의 화살을 쏘려 들지 않는다.

자유인과 호구 사이에서

손님이 와서 물었다. 그대는 이 세상에서 자유로운 사람이요, 아니면 절도 있는 사람이요? 자유로운 사람이라고 하기에는 뭔가 못 미치고, 절도 있는 사람이라고 하기에는 욕망이 깊소. 지금은 고삐 매인 말처럼 이쪽도 아니고 저쪽도 아닌 상태로 멈추어서 있으니 뭔가를 얻은 것이요, 잃은 것이요?

客有至而問者曰, 子世之散人耶, 拘人耶. 散人也而未能, 拘人也而嗜慾深, 今似繫馬止也, 有得乎, 而有失乎.

— 소식, 「설당문반빈로(雪堂問潘邠老)」

나는 큰 나무를 좋아한다. 아름드리나무를 두 팔 벌려 안고 있으면 온 우주를 안은 것 같다. 현지 답사를 가서도 큰 나무를 만나면 살포시 안아본다. 그 모습을 보는 학생들은, 오늘도 선생님이 은은하게 미쳤구나, 하는 눈초리를 하며 잠시 기다려준다. 언젠가 내 마음을 이해하는 사람들과 함께 세계 곳곳의 큰 나무를 안아보러 즐거운 답사를 떠날 것이다.

『장자』「인간세(人間世)」편을 보면, 바로 그러한 큰 나무 이야기가 나온다. 제사 지내는 곳에 심어져 있는 거대한 나무를 보고 제자가 아주 좋은 재목이라고 감탄하자, 목수인 스승이 말한다. "그러지 마라. 그렇게 말하지 마라. 저건 성긴 나무다. 저걸로 배를 만들면 가라앉고, 저걸로 관을 만들면 빨리 썩고, 저걸로 그릇을 만들면 빨리 부서지고, 저

걸로 문을 만들면 진물이 흐르고, 저걸로 기둥을 만들면 좀이 슬 것이다. 재목으로 쓸 수 있는 나무가 아니다. 쓸데가 없다. 그래서 이처럼 오래 살 수 있었던 것이다.(已矣. 勿言之矣. 散木也. 以爲舟則沈, 以爲棺槨則速腐, 以爲器則速毁, 以爲門戶則液樠, 以爲柱則蠹. 是不材之木也. 無所可用, 故能若是之壽.)"

자신을 쓸모없는 '산목(散木)', 즉 '성긴 나무'라고 부른 것이 기분 나빴을까. 그 큰 나무는 목수의 꿈에 나타나서 일장 연설을 늘어놓는다. 맛있는 과실이 달리는 나무는 바로 그 이유 때문에 사람들이 가지를 꺾고 괴롭히니, 제명대로 죽지 못한다고. 자신은 그 꼴이 되기 싫어서 일부러 쓸모없는 존재가 되기를 원했다고. 이 쓸모없음이야말로 자신의 큰 쓸모(予大用)라고. 그러고는 목수에게 되묻는다. "내가 자잘하게 유용했으면 이렇게 커질 수 있었겠는가?(使予也而有用, 且得有此大也邪.)"

그 나무가 감탄스러울 정도로 커질 수 있었던 것은 쓸모가 없었기 때문이다. 그리고 그것은 무능해서 그리된 것이 아니라, 자청해서 그리된 것이다. 그 결과, 자신은 오래 살고 이렇게 커질 수 있었다고. 이런 쓸모없음이야말로 어쩌면 큰 쓸모일 거라고. 이런 심오한 가르침을 남긴 뒤, 거대한 나무는 다음과 같은 말로 마무리한다. "너나 나나 다 사물이다. 어찌 사물끼리 이러쿵저러쿵하리오. 너도 죽음에 다가가는 산인(散人), 즉 성긴 사람이니 어찌 산목을 알겠는가?(且也若與予也皆物也, 奈何哉其相物也, 而幾死之散人, 又惡知散木.)"

너나 나나 결국 하나의 사물에 불과하다. 바로 이 말을 통해서 큰 나무는 인간이 나무를 향해 누리는 평가 권력을 박탈한다. 눈앞의 나무를 멋대로 베고 자를 수 있는 권력을 인정하지 않는다. 너도 나처럼 하나의 사물에 불과하다고 말하는 것이다. 나무나 인간이나 결국 하나의 성긴 존재에 불과한 이유는 궁극적으로 죽게 되어 있는 필멸자이기 때문이다. 이 필멸자라는 자각은 여러 세속적 가치나 명예로부터 거리를 둘 수 있게 해준다.

'산목'이라고 불렸던 저 거대한 나무는 이제 거꾸로 목수를 '산인'이라고 부른다. 고대 중국에서 이 산인이라는 말은 일종의 욕이었다. 『묵자(墨子)』 「비유(非儒)」 편에 이런 대목이 나온다. "군자들이 비웃자 화를 내면서 말했다. '이 산인아, 좋은 선비를 몰라보다니!(君子笑之. 怒曰: 散人, 焉知良儒.)'" '산(散)'이란 글자는 성글다, 띄엄띄엄하다, 치밀하지 못하다, 질서가 없다, 야무지지 못하다, 절도와 훈육이 결여되어 있다는 뜻을 담고 있다. 그래서 산인이란 쓸모없는 사람을 지칭한다.

막말에 가까웠던 이 '산인'이라는 단어는 점점 그럴듯한 뜻을 갖게 된다. 관직이 없는 지식인, 정치 권력에 다가가지 못한 선비, 은거하는 예술가 등이 겸양의 뜻을 담아 산인을 아호로 사용하게 된 것이다. 예컨대, 당나라 때 시인 육구몽(陸龜蒙)은 '강호산인(江湖散人)'을 자처했다.

실제로 관직이 없는 지식인, 정치 권력에 다가가지 못한 선비, 은거하는 예술가 등은 일상생활에서 자칫 쓸모없는 존재가 되기 쉽다. 아침에 일어나서 집을 환기하는 데 한 시간 정도 시간을 쓰고, 산책에 진지하게 골몰하며, 특별한 결과를 내지 못할 창작 활동에 몰두하기도 하는데, 정작 집 밖에 나가면 매사에 서툴러서 호구 취급을 받기 십상이다. 어느 직장에서나 위장 취업자 같은 느낌을 물씬 풍긴다. 기껏 집 안이나 학교 안에서나 인간 꼴을 간신히 유지할 뿐이다.

이러한 산인이라는 말에 좀 더 심오한 의미를 부여한 사람이 바로 송나라 문인 소식이다. 소식의 세계에 이르면, 산인은 거의 자유인이라고 부를 만한 높은 경지의 인물이 된다. 소식이 생각하는 산인은 세속의 명예 따위는 잡을 수 없는 바람이나 그림자 같은 걸로 치부한다. 그러나 현실에 완벽한 자유인이 어디 있으랴. 소식은 손님의 입을 빌려 자문한다. 나는 자유로운 사람인가, 아니면 절도 있는 사람인가? 자유로운 사람이라고 하기에는 뭔가 못 미치고, 절도 있는 사람이라고 하기에는 여전히 욕망이 깊지 않은가.

산인이 되고 싶으나 감히 산인을 자처할 깜냥이 되지 않는 나는 산인 대신 '마구'를 아호로 사용하곤 한다. 말의 입을 닮아서 마구라고 하는 것도 아니고, 야구장에서 마구(魔球)를 던지는 강력한 투수이기에 마구라고 하는 것도 아니다. '마'포구에 사는 호'구'라는 뜻으로 마구라고 한다. 어디 음식점에 가면 나는 종업원에게 묻곤 한다. "뭘 먹으면 좋은지 추천 좀 해주세요." 그러면 동행이 이런 호구를 봤나, 하면서 타박을 한다. "식당 입장에서야 안 팔려서 재고가 가장 많이 쌓인 음식을 추천하겠지. 다시는 추천해달라고 하지 마." 정말 그런가. 식당에서는 재고가 많은 음식을 추천하는가. 정말 그렇다면 나는 호구일 것이다. 마포구에 사는 거대한 호구, 마구 김영민 선생.

그 자체로 존재하는 나무

늙은 참나무, 오르낭(왼쪽)
The Old Oak, Ornans
귀스타브 쿠르베Gustave Courbet, 1841년경, 39.9×60.9cm, 개인 소장.

큰 떡갈나무(오른쪽)
Le Gros Chêne

귀스타브 쿠르베Gustave Courbet, 1843년, 29.21×32.39cm, 워터빌, 콜비 대학교 미술관.

나무는 반드시 특정 목적에 봉사하는 목재에 불과한 것이 아니다. 아주 큰 나무는 일시적인 유용함을 초월한 존재이기에 신앙의 대상이 될 때도 있다. 특히 소나무와 참나무는 역경에도 불구하고 지속하는 강건함을 상징하는 나무이다. 그래서일까, 19세기 프랑스 화가 귀스타브 쿠르베는 커다란 참나무를 즐겨 그렸다. 나무가 작품 배경이 아니라 작품의 주인공으로 등장하는 사례는 동양에도 다수 있다.

귀스타브 쿠르베(Gustave Courbet, 1819~1877)는 흔히 사실주의 화가로 분류된다. 그러나 자연의 대상을 사실적으로 그릴 때조차 그의 묘사 속에는 어떤 정서가 들끓고 있는 것처럼 느껴진다. 쿠르베가 묘사한 큰 나무들은 마치 희노애락을 품은 존재, 그리고 그 희노애락을 오랫동안 삭이며 살아온 존재, 한 걸음 더 나아가 그 희노애락을 어떤 숭고한 상태까지 끌어올린 존재들처럼 보인다.

오르낭의 큰 떡갈나무

Le Chêne de Flagey
귀스타브 쿠르베(Gustave Courbet, 1864년, 89×111.5cm, 오르낭, 쿠르베 박물관.

쿠르베가 플라제(Flagey) 마을에 있는 가족 농장 근처의 떡갈나무를 그린 것이다. 이 떡갈나무는 벼락을 맞아 더 이상 존재하지 않는다.

무화과나무

Fig Tree
파울 클레Paul Klee, 1929년, 28×20.8cm, 개인 소장.

1929년에 파울 클레(Paul Klee, 1879~1940)가 수채화로 그린 무화과나무. 어두운 배경 속에서 밝게 빛나는 나무는 역경 속에서도 그 생명력을 잃지 않는 존재처럼 보인다. 나무의 외관은 상당히 추상화된 상태지만, 그 추상성이 역설적으로 생명력을 표현한다.

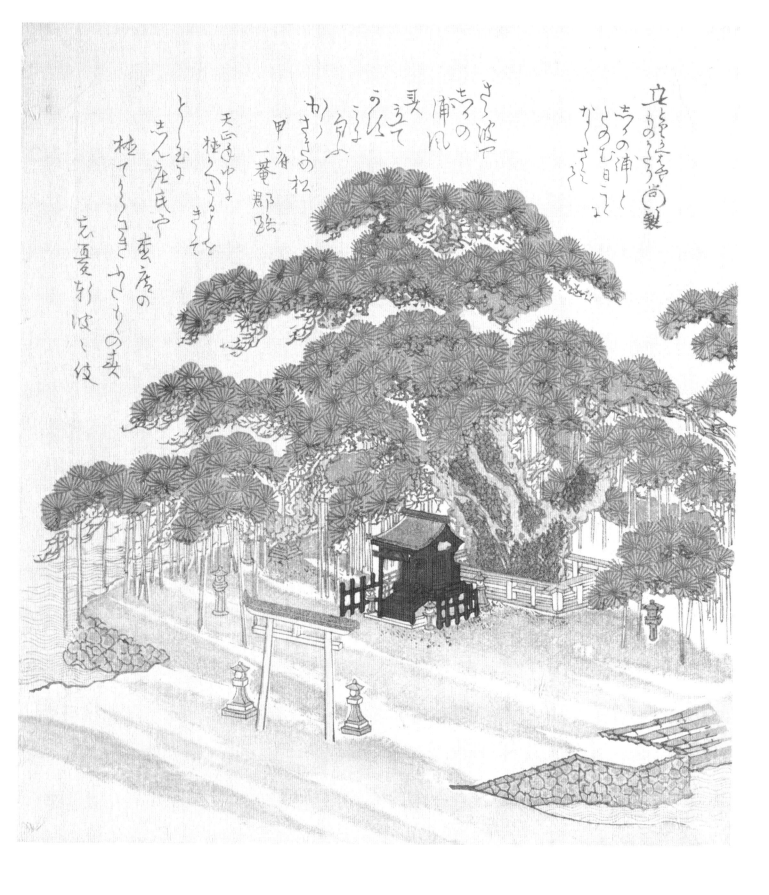

커다란 소나무 밑 신사

Shrine Under a Big Pine Tree

구보 슌만窪俊滿, 19세기, 20.3×18.4cm, 뉴욕, 메트로폴리탄 미술관.

에도시대 화가이자 작가였던 구보 슌만(窪俊滿 1757~1820)의 목판화. 이 그림의 명시적인 주인공은 신사(神社)이다. 따라
서 이 그림을 보는 사람은 화가가 과연 어떻게 신성(神性)을 표현했을까, 라는 질문을 던질 수 있다. 신사에서 섬기는 신은 사당
안에 있겠지만, 이 그림에서는 신사 전체를 뒤덮고 있다시피 한 거대한 소나무가 그 신성을 물질적으로 구현하고 있는 것 같다.

宋李成寒林平野圖
작자 미상, 중국 명대, 137.8×69.2cm, 타이베이, 국립고궁박물원.

명나라 때 무명 화가의 작품. 북송 시기 화가인 이성(李成, 919~967?)의 작품을 모사한 것이다. 그림 오른쪽 상단에 "이성한림평야(李成寒林平野)"라고 쓰여 있다. 이성은 화가가 모사한 작가의 이름이며, 한림평야는 그림의 배경이 되는 황량하고 추운 들판, 그리고 그곳에 서 있는 나무를 뜻한다.

고목록

Blasted Tree
재스퍼 프란시스 크롭시Jasper Francis Cropsey, 1850년, 43.2×35.6cm, 시카고 미술관.

거친 환경에 굴하지 않고 꼿꼿한 나무의 자태만 경탄의 대상이 되어온 것은 아니다. 어떤 경우에는 끝내 버티지 못하고 부러져
버린 나무 역시 숭고한 감정을 불러일으킨다. 재스퍼 프란시스 크롭시(Jasper Francis Cropsey, 1823~1900)의 이 손상된
나무 그림은 비참한 패배라기보다는 장엄한 저항의 결과를 보여주는 것 같다.

The Oak Tree in the Snow
카스파르 다비트 프리드리히Caspar David Friedrich, 1829년, 71×48cm, 베를린, 구국립미술관.

In the Wild North
이반 이바노비치 시시킨Ivan Ivanovich Shishkin, 1891년, 161×118cm, 키이우, 우크라이나 국립미술관.

위엄은 평상시보다 그것을 시험할 수 있는 역경을 만날 때 비로소 그 존재감이 두드러진다. 김정희(金正喜, 1786~1856)의
〈세한도(歲寒圖)〉에서 보듯이, 동서양을 막론하고 추운 겨울에 꼿꼿한 나무는 역경 속에서도 변치 않는 절개나 위엄을 상징
한다. 역경과 위엄의 만남을 극적으로 표현하기 위해서는 흰 눈과 어두운 나무를 병치하는 것이 효과적이다. 카스파르 다비트
프리드리히(Caspar David Friedrich, 1774~1840)와 이반 이바노비치 시시킨(Ivan Ivanovich Shishkin, 1832~1898)의 그림
에서 눈의 흰색과 나무의 어두운 색은 그런 대조적 효과에 이바지한다.

신선을 보았는가

대중매체에 글을 쓰다 보면 독자 편지를 받을 때가 있다. 그중에는 단순히 자기 독후감을 적은 것도 있고, 오탈자를 지적하는 것도 있고, 일방적인 비방을 늘어놓은 것도 있고, 황홀한 찬사를 써서 잠시 숙연하게 만드는 것도 있다. 그리고 도대체 무슨 뜻인지 알 수 없는 수수께끼 같은 편지도 있다. 이를테면 다짜고짜 "지난밤에 고마웠어요"라는 메시지. 아니, 이게 무슨 소린가. 편지 보낸 사람이 누군지 모를 뿐 아니라, 지난밤에 나는 혼자 누워 만화책을 보고 있었는데 이게 무슨 말이람.

이런 수수께끼 같은 편지를 이해하려면 인간이 반드시 과학적이거나 합리적인 존재가 아니라는 점을 상기할 필요가 있다. 과학과 합리성은 인간에게 많은 혜택을 주었지만, 그것은 어디까지나 인간 삶의 일부다. 인간은 하루 24시간을 보내면서 잠깐 의식적으로 합리적인 행동을 할 뿐, 대부분 습관적인 행동이나 망상이나 실없는 농담을 하면서 보낸다. 적어도 나와 내 주변 사람은 그렇다. 그중 어떤 망상은 해롭기도 하지만, 또 다른 망상은 예술이 되기도 하고, 또 어떤 헛소리는 삶의 활력이 되기도 한다.

신선도 그런 망상 중 하나다. 필멸자인 인간이 불사의 존재인 신선이 되겠다는 게 망상이 아니면 뭔가. 무병장수라는 인간의 소망을 인격화한 존재인 신선. 신선은 그야말로 인간 육체의 한계를 초월해버린 불사의 존재다. 마침내 득도해서 신선이 되는 것을 우화등선(羽化登仙)이라고 표현하곤 한다. 마치 애벌레가 나비가 되는 것처럼, 지상의 존재가 날개 달린 존재로 변하는 모습을 묘사한 표현이다. '우화'라는 표현에서 신선이란 단

지 정신적 변화만 아니라 육체적 변화도 동반함을 알 수 있다.

그러니 신선에게는 물리적 이미지가 중요하다. 사실, 고도로 진화한 신선의 외모는 거지와 잘 구별되지 않는다. 미세하지만 중요한 차이는 그 외모에 권위가 깃들어 있느냐 여부다. 권위적 이미지 창출에는 장발이나 삭발이 제격이다. 나는 아직 한 번도 TV에 출연해본 적 없지만, 성공한 사업가 한 분이 내게 이런 충고를 한 적이 있다. "김 교수, 혹시 셀럽으로 출세하고 싶소? 그러려면 TV에 나가야 하오. 헤어스타일도 바꿔야 하오. 확 다 밀어버리거나, 장발을 해야 하오. 수염도 기르면 좋고. 책 표지에도 그런 얼굴을 떡 하고 박아 넣는 거지." 그에 따르면, 내용보다는 이미지가 중요하다는 거였다. 뭔가 생로병사를 초월하여 미래를 예지하고 있는 현대판 도사나 신선 이미지가 세간에 "먹힌다"는 거였다. 아닌 게 아니라, 각종 신선도에 나오는 신선들은 다 그렇게 생겼다.

현대가 되어 자칭 신선은 줄었으나, 신선 비슷한 역할을 하는 사람들은 여전히 존재한다. 앞일을 예언하기도 하고, 점을 보아주기도 하며, 사람들의 존경과 돈을 끌어모으는 이들. 즉 도사나 점쟁이나 재야의 지략가다. 자기 현재가 불안하고, 미래가 궁금한 사람들은 그들을 찾아가 아낌없이 복채를 지불하고, 자기 팔자를 알고자 들고, 한국의 앞날에 대한 조언을 듣기도 한다. 이들은 논리적 토론을 하기 위해 온 것이 아니라 권위적인 진단과 예언을 듣고자 온 것이므로, 도사나 점쟁이도 그에 걸맞은 외모를 갖추는 것이 좋다. 머리를 확 밀거나, 아니면 길게 기르거나.

외모만큼 중요한 것이 수사법이다. 아까 그 사업가는 내게 강연할 때 수사법도 바꾸라고 조언했다. 대학교수랍시고 논리적인 주장을 조목조목 늘어놓으면 사람들이 경청하지 않는다는 거였다. "사람들 마음을 휘어잡으려면, 논리적이 아니라 권위적으로 말해야 하오." 현대판 도사 혹은 점쟁이의 경우도 마찬가지가 아닐까. 불안에 시달린 나머지 생면부지의 사람을 찾아온 이에게 논리적인 말을 늘어놓아보아야 별 소용 없다.

그래서일까. 시중의 점쟁이들은 대개 자신을 찾아온 사람들에게 일단 반말을 한다. 문 열고 들어오는 고객에게 대뜸 그러는 거다. "왔어?" 점쟁이가 반말을 한다고 해서, "응, 왔어" 이렇게 반말로 응답할 고객은 드물다. 누구는 반말을 하고 누구는 존댓말을 한다면, 그 둘 사이에 위계가 이미 생긴 것이다. 이제 윗사람이 하는 말은 어지간하면 다 그럴듯하게 들린다.

점쟁이가 고객의 과거, 현재, 미래에 대해 단정하듯이 떠들어댄다. 오, 그럴듯한

데. 역시 용해. 거기에 그치지 않고 남편에 대해서도 한마디 한다. "당신 남편, 외롭고 소심하기 이를 데 없는 사람이야. 잘 보살펴." 고객이 의아해서 반문한다. "우리 그이는 사람들과 잘 어울리는 적극적인 성격인데요?" 자기 단언이 틀렸다고 이 대목에서 점쟁이가 위축되면 권위가 실추된다. 차라리 냅다 소리를 지르는 거다. "네가 남편에 대해 뭘 알아! 같이 산다고 다 아는 줄 알아!"

　　현대판 신선을 찾아 점집에 가지 말라는 말이 아니다. 누구에게나 꿈꿀 권리가 있듯이, 오늘날에도 신선을 상상하고, 그 상상 속에서 자기 삶을 풍요롭게 할 권리가 있다. 다만 문제는 그것에 과학의 지위를 부여할 때 생긴다. 일본의 극작가 데라야마 슈지(寺山修司)는 「미신을 믿을 권리」라는 글에서, 꿈에서 이웃집 부인의 엉덩이를 만졌다고 다음 날 아침 이웃집에 찾아가 사과할 필요는 없다고 말한 바 있다. 내게 "지난밤에 고마웠어요"라고 말한 독자는 지난밤 꿈속에서 도대체 내게 무슨 일을 한 것일까.

白殷培筆白描神仙圖
백은배白殷培, 조선시대, 43.9×31.1cm, 국립중앙박물관.

신선 회화 전통은 중국 남북조시대(386~589)에 확립되었다. 이후 이러한 양식의 회화에는 특정 소재가 그림에 반복적으로 나타나게 된다. 불로장생의 음식을 상징하는 복숭아, 오래 사는 생물을 상징하는 거북이, 수명을 관장하는 수노인(壽老人) 등이 그러한 예들이다. 수노인은 수성(壽星) 혹은 남극노인(南極老人)이라고 불리는데, 여기서 수성이란 인간의 수명을 관리하는 남극성(南極星)을 가리킨다. 신선 이미지는 장수를 기원하거나 축하하는 데 활용하기 유용했기에 귀족층이나 서민층을 가리지 않고 널리 유포되었다.

 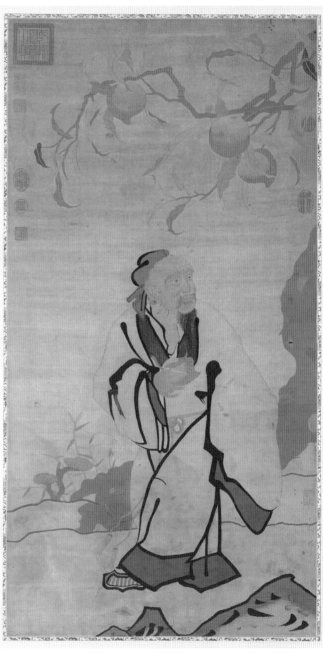

신선(왼쪽)

神仙

김홍도金弘道, 조선시대, 131.5×57.6cm, 국립중앙박물관.

복숭아를 들고 있는 동방삭(오른쪽)

Immortal Holding a Peach

작자 미상, 16세기, 116.8×61cm, 뉴욕, 메트로폴리탄 미술관.

소동파 선생이 말했다. "손님도 물과 달에 대해서 아시는가? 물의 경우 가는 것은 이와 같지만, 일찍이 아예 가버린 적은 없고, 달의 경우 차고 기우는 것이 저와 같지만 끝내 사라지거나 더 커진 적은 없다네."

蘇子曰, 客亦知夫水與月乎. 逝者如斯, 而未嘗往也, 盈虛者如彼, 而卒莫消長也.

5

하루하루의 나날들

시시포스 신화는 계속된다

그리스 신화에는 감히 신에게 도전한 이들이 나온다. 제우스의 아내 헤라를 유혹한 익시온, 인간에게 불을 건네준 프로메테우스의 증손자답게 죽음의 신을 능멸한 시시포스, 신들을 시험하기 위해 아들 펠롭스를 삶아서 대접하려고 한 탄탈로스. 19세기에 출판된 호라티우스 작품집 속 삽화에 나오는 것처럼, 이 불온한 삼인방은 각기 가혹한 형벌을 받았다. 익시온은 불붙은 수레를 영원히 끌게 되었고, 탄탈로스는 눈앞에 먹을 것을 두고도 영원히 먹고 마실 수 없는 처지가 되었다. 그리고 시시포스는 지하 세계에서 하염없이 다시 굴러떨어지는 바위를 밀어 올리는 형벌을 받았다.

이 삼인방 중에서 시시포스가 그림의 역사에서 누리는 생명력은 인상적이다. 먼저 기원전 510년경 고대 그리스시대에 제작된 저장 용기, 암포라(Amphora)를 보자. 맨 오른쪽에 가파른 언덕 위로 바위를 굴려 올리고 있는 시시포스를 발견할 수 있다. 그로 인해 이 그림의 배경이 지하 세계임을 알 수 있다. 일단 지하 세계라는 것을 알게 되면, 맨 왼쪽에 흰 턱수염을 한 이가 지하 세계를 관장하는 신 하데스라는 것도 간취할 수 있다.

그리스 신화에서 지상의 신들은 열정적으로 사랑하고 질투하고 희희낙락하며 하루하루를 보낸다. 반면, 하데스는 지하에서 고독하고 어두운 나날을 보낸다. 그러던 어느 날 하데스는 수선화를 따라 나온 곡물의 신 데메테르의 딸 페르세포네를 납치하여 왕비로 삼는다. 화가 난 데메테르의 강력한 요구로 페르세포네는 1년 중에서 3분의 2는 어머니와 함께 지상에서 생활하고 나머지 3분의 1은 지하에서 하데스와 보내게 된다. 페르

세포네가 지하로 돌아갈 때가 되면 데메테르가 근심해서 추운 겨울이 오고, 페르세포네가 지상으로 돌아올 때가 되면 데메테르가 기뻐해서 화창한 봄이 온다. 암포라 그림 한가운데서 곡물 신의 딸답게 곡물을 들고 서 있는 이가 바로 페르세포네이다.

신화 세계의 주인공이던 시시포스는 어느덧 인간 세계를 묘사하는 데도 등장하기 시작한다. 암스테르담에서 활동하며 3,000여 점의 판화를 제작한 판화가 얀 라위컨(Jan Luyken)의 1689년 작품을 보자. 여기서 시시포스 이미지는 인간 세계를 묘사하기 위해 적극적으로 활용된다. 바윗돌 굴리는 이가 신화 속 존재가 아니라 평범한 인간들이라는 사실은 복수의 사람들이 바윗돌을 굴리고 있다는 점에서 잘 드러난다. 게다가 그림의 배경에 묘사된 햇볕은 이곳이 시시포스가 바윗돌을 굴리던 지하 세계가 아니라 인간들이 하루하루를 살아가는 지상 세계임을 일러준다.

그러나 햇볕은 뒤에서만 화창할 뿐 그림 전면부는 여전히 어둡다. 인간들이 고단한 노역에 시달리고 있기 때문이다. 노동하고 있다는 사실 자체가 그 세계를 어둡게 만드는 것은 아니다. 그림을 좀 더 자세히 들여다보면, 오른쪽에는 화창한 날씨 속에서 사냥을 즐기거나 나무 그늘에 앉아 휴식을 취하는 인간들이 묘사되어 있다. 이 대조적인 모습이 인간 세계를 한층 더 어두운 곳으로 만든다. 즉 고단한 노역이 인간을 괴롭힐 뿐 아니라, 노역을 면제받은 타인이 취하는 휴식이 한층 더 그 세계를 어둡게 만든다. 바위를 굴리는 사람들은 자문할지 모른다. 왜 이 고통의 공동체에서 저들만 예외가 될 수 있는가, 모두 휴식할 수 있는 세계가 아니라면 차라리 모두 노역하는 세계를 다오. 이렇게 묻는 그들의 마음은 인간 세계만큼이나 어둡다.

얀 라위컨은 바위 굴리는 모습을 묘사하는 데 그치지 않고, 바위가 다시 굴러떨어지는 모습에 초점을 맞춘다. 르네상스 시기 이탈리아 화가 티치아노 베첼리오(Tiziano Vecellio)는 시시포스가 바위를 들어 올릴 때 짓는 어두운 표정과 불거진 근육에 집중했다. 그러나 얀 라위컨은 바위가 다시 굴러떨어지는 순간을 포착한다. 이것은 얀 라위컨이 노역의 고단함뿐 아니라 노역의 덧없음에도 주목했음을 보여준다.

바위가 그렇게 덧없이 굴러떨어진 뒤 터덜터덜 다시 걸어 내려와야 하는 과정에 주목한 사람이 바로 20세기 프랑스 문단의 총아 알베르 카뮈(Albert Camus)다. 터덜터덜 걸어 내려오는 시시포스가 무슨 생각을 하는지 탐구한 결과가 바로 카뮈의 그 유명한 『시시포스 신화』다. 카뮈에 따르면, 인간은 자살하지 않고 그 끝나지 않는 고통을 향해서

다시 걸어 내려올 수 있다. 거기에 인간 실존의 위대함이 있다.

21세기가 되었어도 시시포스 신화는 계속된다. 끝을 모르는 과학기술의 진보는 인간이 신에게 도전하는 과정인지도 모른다. 인간의 수명은 계속 연장되고 있으며, 인공지능의 발달은 인간을 노역으로부터 마침내 해방시킬지도 모른다. 늘어난 여가가 모두에게 고루 돌아가는 사회를 창출하고 실천할 수만 있다면. 정말 그런 세상이 온다면 꿈에도 그리던 유토피아가 펼쳐질지 모른다. 인간은 마침내 시시포스의 형벌에서 벗어나게 되는 것이다. 바위를 산정에 올려다 놓고 시야에 펼쳐지는 파노라마를 감상하기만 하면 될 것이다. 그러나 일이 없어진 인간에게는 권태가 엄습하기 마련. 아무도 시키지 않았는데, 이제 시시포스는 자기가 알아서 바위를 산 아래로 굴리기 시작한다. 권태를 견디기 위해서 다시 일하기 시작하는 것이다.

노역이 너희와 함께하리라

존 머레이John Murray, 『퀸투스 호라티우스 플라쿠스의 작품The Works of Quintus Horatius Flaccus』에 실린 삽화, 1849년, 16.7×19.5cm, 런던, 대영박물관.

빌거빗은 시시포스, 익시온, 탄탈로스
Three nude men, Sisyphus, Ixion and Tantalus
존 머레이John Murray, 『퀸투스 호라티우스 플라쿠스의 작품The Works of Quintus Horatius Flaccus』에 실린 삽화, 1849년,
16.7×19.5cm, 런던, 대영박물관.

하루도 빠짐없이 계속되는 노역은 인간의 조건이다. 구약성서 『창세기』에 따르면, 인간이 원래 그랬던 것은 아니다. 에덴동산에서 아담과 이브는 노역 없는 행복한 나날을 보냈다. 그러다가 그만 신의 뜻을 어기고 에덴동산에서 쫓겨났다. 그 이후, 인간이라면 그 누구도 노역으로부터 완전히 자유로울 수 없게 되었다. 아담과 이브를 소재로 한 그림은 부지기수다. 아담님이 아담과 이브를 창조하는 모습, 뱀의 유혹을 받는 그림, 에덴동산에서 쫓겨나는 그림 등, 그 중에서도 비교적 드물지만 흥미로운 것이 바로 에덴동산에서 쫓겨난 뒤의 아담과 이브를 묘사한 그림이다.

암포라
Amphora

손에서 미끄러져 산 아래로 굴러가는 큰 바위를 보고 있는 남성

Man kijkt grote steen na die uit zijn is handen geglipt en van de berg rolt

얀 라위컨Jan Luyken, 1689년, 8.8×7.8cm, 암스테르담, 국립미술관.

시시포스
Sisyphus
티치아노 베첼리오Tiziano Vecellio, 1548~1549년, 237×216cm, 마드리드, 프라도 미술관.

아담(왼쪽)

Adam

안토니오 델 폴라이우올로Antonio del Pollaiuolo, 1470년대, 28.3×17.9cm, 피렌체, 우피치 미술관.

이브와 이브의 아이들(오른쪽)

Eve and her Children

안토니오 델 폴라이우올로Antonio del Pollaiuolo, 1470년대, 27.6×18.2cm, 피렌체, 우피치 미술관.

산드로 보티첼리(Sandro Botticelli, 1445?~1510)를 가르치기도 했던 15세기 이탈리아 예술가 안토니오 델 폴라이우올로
(Antonio del Pollaiuolo, 1431/1432~1498)가 그린 아담과 이브. 지속적인 노동에 시달린 탓인지 아담의 표정은 우울하기
그지없다.

아담과 이브는 에덴동산에서는 부끄러움을 모르다가, 선악과를 먹고 쫓겨난 뒤로는 알몸의 부끄러움을 알아 옷을 입게 되었
다고 구약성서 「창세기」에 적혀 있다. 그러나 에덴동산 이후의 아담과 이브도 종종 벌거벗은 모습으로 그려지곤 했다. 그러한
모습은 인간이 앞으로 만들어나가야 할 문명을 예비하는 모습이라고 해석될 수 있다.

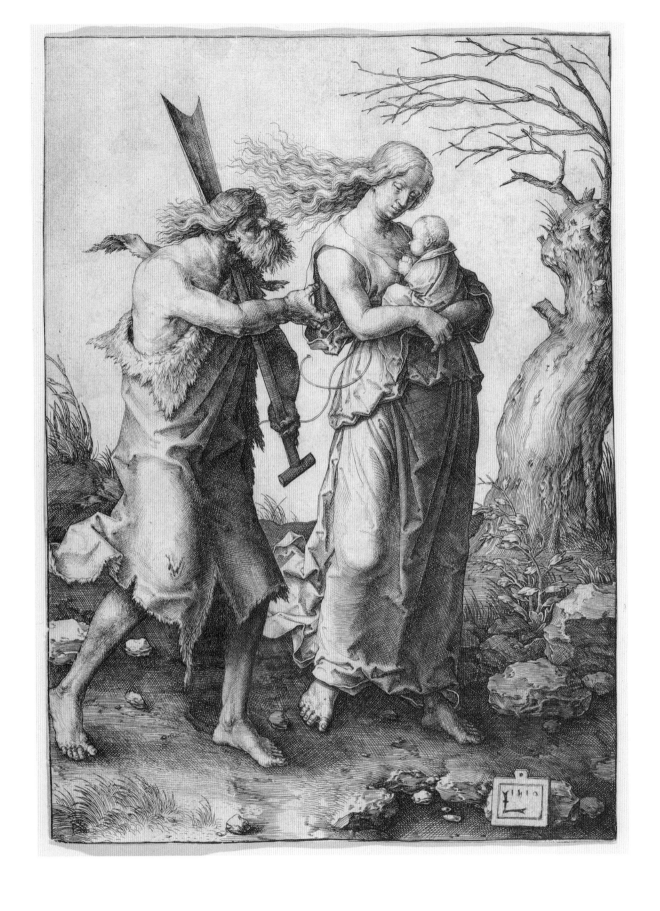

쫓기난 이후의 아담과 이브

Adam and Eve after the Expulsion
뤼카스 판 레이던Lucas van Leyden, 1510년, 16.3×11.8cm, 뉴욕, 메트로폴리탄 미술관.

에덴동산에서 쫓겨난 아담과 이브. 아담은 노동을 상징하는 도구를 메고 있고, 이브는 출산을 상징하는 아기를 안고 있다. 그
들의 표정은 밝지 않다.

Adam and Eve at Work

하인리히 알데그레버Heinrich Aldegrever, 《아담과 이브 이야기The Story of Adam and Eve》 연작 중, 1540년, 8.7×6.4cm, 뉴욕, 메트로폴리탄 미술관.

에덴동산에서 쫓겨난 아담과 이브는 노역에 시달려야 한다. 이 판화에서 노동하는 모습으로 그려진 아담의 표정은 우울하다 못해 당혹스럽다고 할 정도다.

삶의 쳇바퀴를 사랑하기 위하여

일하는 사람은 일할 기운을 줄 양식을 얻으려고 매일 기를 쓰며 일한다. 그리고 그 일하는 과정에서 다시 그 기운을 소진한다. 일하기 위해 살고, 살기 위해 일하는 슬픔의 쳇바퀴를 돌린다. 마치 매일의 양식이 노곤한 삶의 유일한 목적이고, 노곤한 인생 속에서만 매일의 양식이 얻어지는 것처럼.

영국의 작가이자 언론인 대니얼 디포(Daniel Defoe)의 『로빈슨 크루소』는 알다시피 무인도에 불시착한 로빈슨 크루소가 개고생하는 이야기다. 남들은 꿈도 못 꿀 희한한 체험과 고생 끝에 로빈슨 크루소는 28년 만에 귀국한다. 그런데 이게 끝이 아니다. 『로빈슨 크루소』가 그만 엄청난 베스트셀러가 되어버린 것이다. 열광적인 반응에 고무된 작가 대니얼 디포는 내친김에 속편 『로빈슨 크루소의 다음 여행(The Farther Adventures of Robinson Crusoe)』을 쓴다. 이제 로빈슨 크루소는 다시 떠나야 한다. 앞의 문장은 바로 그 속편에 나온다.

떠나는 사람들은 대개 자신이 속해 있던 세계에 불만을 가지고 있기 마련이다. 로빈슨 크루소가 또 먼 길을 떠나야 하는 이유를 설명하기 위해서, 대니얼 디포는 남아 있는 자들이 견뎌야 하는 고단한 일상을 보여준다. 일하는 사람들 대부분이 매일매일 얼마나 슬픈 쳇바퀴를 돌리고 있는지를 냉정하게 묘사한다. 목숨을 부지하기 위해서는 양식이 필요하고, 양식을 얻기 위해서는 일해야 하고, 그 일이 반복되다 보면 그저 양식을 벌기 위

해서 삶을 지속하는 자신을 발견한다. 살기 위해 먹고, 먹기 위해 산다. 대니얼 디포가 살던 18세기 영국은 이미 분업에 기초한 산업화와 상업화가 상당히 진행된 사회였다. 분업화된 세계의 한 부속품으로서 사람들은 점점 더 노동과 삶으로부터 소외되었다. 정도 이상으로 상업화된 사회에서 살아남기 위해서는 자신을 상품으로 만들어야 하고, 상품이 된 자신은 내다 팔기 위한 상품을 만들기 위해서 원하지 않는 노동에 종사해야 한다. 그러한 노동으로부터 보람이나 의미나 즐거움을 찾기는 쉽지 않다.

이 메마르고 고단한 삶으로부터 어떻게 벗어날 수 있을까? 쉬기만 하면 되는 것일까? 각종 기술혁신을 통해서 노동 시간을 최대한 줄이고, 긴 여가를 확보하기만 하면 되는 것일까? 로빈슨 크루소의 아버지는 기나긴 여가에 반대한다. 여가가 넘치는 상류층이 되면 오만과 사치와 야심으로 마음이 쑥대밭이 되고 말 터이니 평범하게 일하는 사람으로 살아가라고 아들에게 충고한다. 지나친 여가에 반대하기는 제2차 세계대전 이후 일본 문화계에서 활약한 아베 고보(安倍公房)도 마찬가지다. 아베 고보는 대표작 『모래의 여자』에서 정처 없는 시간을 견디게 하는 힘이 노동에 있다고, 노동만이 노동을 극복할 수 있다고 말한 적이 있다.

그 무엇으로도 채워지지 않는 공허한 시간은 실로 공포스럽다. 미국의 싱어 송라이터, 패티 스미스(Patti Smith)가 말한 대로 우리는 그냥 살기만 할 수는 없기에 무엇인가 해야 한다. 공허한 시간의 검은 입이 당신을 삼키기 전에 일을 해야 한다. 19세기 영국의 디자이너 윌리엄 모리스(William Morris) 역시 여가는 인간을 구원하지 못한다는 것을 잘 알고 있었다. 지나친 여가는 인간을 공허하고, 무료하고, 빈둥거리고 낭비하게끔 만든다. 노동을 없애는 것이 구원이 아니라 노동의 질을 바꾸는 것이 구원이다. 일로부터 벗어나야 구원이 있는 것이 아니라, 일을 즐길 수 있어야 구원이 있다. 공부하는 삶이 괴로운가? 공부를 안 하는 게 구원이 아니라, 재미있는 공부를 하는 게 구원이다. 사람을 만나야 하는 게 괴로운가? 사람을 안 만나는 게 구원이 아니라, 재미있는 사람을 만나는 게 구원이다.

그렇다면 젊었을 때 적성에 안 맞고 재미없는 일을 참아가며 해서 큰돈을 번 뒤, 여생을 여가를 즐기며 느긋하게 살겠다는 계획은 근본적으로 문제가 있다. 적성에 안 맞고 재미없는 일이라면, 그저 돈 때문에 해야 하는 노동이라면, 과정 자체가 불행할 것이다. 그러한 과정을 통해 결국 돈을 모으지 못해도 불행하지만, 계획대로 큰돈을 벌어 긴 여

가를 누리게 되어도 불행하다. 긴 세월 그를 기다려준 것은 정작 뭘 해야 할지 모르는 긴 여가일 터이므로. 인간은 일을 하며 살아야 한다.

그러면 어떻게 해야 일을 즐길 수 있나? 윌리엄 모리스는 1879년 2월 19일 버밍엄 예술협회와 디자인학교 학생들을 대상으로 한 강연에서 바로 저 『로빈슨 크루소의 다음 여행』의 구절을 인용하며 주장한다. 예술이 우리를 구원할 것이라고. 급조된 마을 벽화나 빌딩 앞에 의무적으로 설치된 어리둥절한 대형 조형물이 우리를 구원할 거라는 말이 아니다. 단지 팔기 위해 허겁지겁하는 노동이 아니라, 실생활에 필요한 좋은 물건을 만들기 위한 공들인 노력, 그리하여 일상의 디테일이 깃든 작은 예술과 그 아름다움이야말로 우리를 구원할 거라는 말이다. 그것들이야말로 우리의 노동을 즐길 만한 것으로 만든다.

그리하여 윌리엄 모리스는 인간을 비천한 노동으로 내모는 무지막지한 산업화와 상업화에 저항하며, 사회주의의 기치를 내세웠다. 그렇지만 혁명의 구호가 울려 퍼질 광장에 세워질 거대한 이념적 조각 작품을 만들거나, 대형 운동장에서 행해질 집단 체조 디자인에 종사하지 않았다. 그 대신 일상을 채우는 벽지, 직물, 가구 등의 디자인과 생산에 주력했다. 일상의 물품에 깃든 아름다움이야말로, 그런 아름다움을 만들기 위해 하는 공들인 노동이야말로, 삶을 결국 구원하리라고 굳게 믿으면서.

꿈속에서 울다가 아침이 되어 깨어나면, 여느 때와 마찬가지로 해야 할 일이 놓여 있을 것이다. 누군가 시킨 일이기에 자발성을 느낄 수 없는 일, 굶어 죽지 않기 위해서 마지못해 해야 하는 일, 인생을 파멸의 구덩이로 밀어 넣지 않기 위해서 하지 않을 수 없는 일, 의미도 즐거움도 없는 일, 하고 싶은 일이 아니라 해야만 하는 일, 아름답지 않은 일들이 우리 앞에 길게 놓여 있을 것이다. 이 길에 끝이 있기나 할까. 목표로 할 것은 이 하기 싫은 일을 해치우고 보상으로 받을 여가가 아니다. 구원은 비천하고 무의미한 노동을 즐길 만한 노동으로 만드는 데서 올 것이다.

윌리엄 모리스William Morris가 디자인한 표지, 1885년, 19×13cm.

THE MANIFESTO

OF

THE SOCIALIST LEAGUE

SIGNED BY THE PROVISIONAL COUNCIL AT THE FOUNDATION OF THE
LEAGUE ON 30th DEC. 1884, AND ADOPTED AT

THE GENERAL CONFERENCE

Held at FARRINGDON HALL, LONDON, on JULY 5th, 1885.

A New Edition, Annotated by

WILLIAM MORRIS AND E. BELFORT BAX.

LONDON:
Socialist League Office,
13 FARRINGDON ROAD, HOLBORN VIADUCT, E.C
1885.
PRICE ONE PENNY.

『사회주의자 동맹 선언』 표지

Cover of *The Manifesto of The Socialist League*
윌리엄 모리스William Morris가 디자인한 표지, 1885년, 19×13cm.

1885년 『사회주의자 동맹 선언(The Manifesto of The Socialist League)』의 표지 디자인은 윌리엄 모리스의 작품을 활용했다.

벽지 '트렐리스' 원본
Original design for *Trellis* wallpaper
윌리엄 모리스William Morris가 그린 벽지 디자인 원본, 1862년.

태피스트리 '딱다구리'의 세부
Detail of *Woodpecker* tapestry
윌리엄 모리스William Morris가 디자인한 태피스트리, 1885년.

벽지 '핑크와 로즈'
Pink and Rose wallpaper
윌리엄 모리스William Morris가 디자인한 벽지, 1890년경, 68.6×54.6cm, 뉴욕, 메트로폴리탄 미술관.

가사

袈裟

작자 미상, 19세기 말~20세기 초, 117.5×200.4cm, 뉴욕, 메트로폴리탄 미술관.

19세기 말~20세기 초에 만든 것으로 추정되는 일본 승려의 가사.

승려의 꽃무늬 가사

Buddhist Vestment with Figural Squares

작자 미상, 18세기, 116.84×208.28cm, 뉴욕, 메트로폴리탄 미술관.

18세기에 만든 것으로 추정되는 일본 승려의 꽃무늬 가사.

구름을 본다는 것은

풀밭에 누워 서너 시간 동안 하늘에 지나가는 구름을 하염없이 보곤 했다는 학생이 있었다. 그는 지금 잘 지내고 있을까. 그는 왜 그토록 오랜 시간 누워서 구름을 본 것일까. 구름에서 아름다운 여인이라도 발견한 것일까. 아닌 게 아니라, 영국 시인 퍼시 비시 셸리(Percy Bysshe Shelley)의 시집 『구름』의 1902년판 삽화에는 구름과 더불어 여인이 그려져 있다. 여인을 본 것이 아니라면, 바지 입은 남자라도 본 것일까. 러시아 시인 블라디미르 마야콥스키(Vladimir Mayakovsky)는 시 「바지를 입은 구름」에서 이렇게 노래한 적이 있다. "원한다면 / 한없이 부드럽게 되리라 / 남자가 아닌, 바지를 입은 구름이 되리라."

"전 할 만큼 했어요." 지친 나머지 이 세상으로부터 퇴장하고 싶을 때, 풀밭에 누워 지나가는 구름을 본다. 아무것도 집착할 필요가 없다는 듯, 구름은 태연하게 자신을 무너뜨리고 다른 모양의 구름으로 변해간다. 시시각각으로 바뀌는 구름의 모습을 보면서, 아무것도 영원하지 않다는 것을 실감한다. 구름은 그 무엇이든 될 수 있기에 그 어떤 것도 아니다. 초현실주의 예술가 르네 마그리트(René Magritte)의 그림 〈거짓 거울(The False Mirror)〉에 나오는 것처럼, 현실을 떠나고 싶은 눈에는 세상 대신 구름이 가득하다.

구름은 소멸의 약속이다. 구름은 언젠가 사라질 것이다. 16세기 중국의 사상가 왕수인(王守仁)은 사람에게는 예외 없이 완벽한 양심이 존재한다고 주장했다. 그러자 사람들이 어이없어하며 대꾸했다. 세상에 들끓는 저 이기적이고 욕심 많은 진상들은 다 뭐죠? 왕수인이라고 그 진상들의 존재를 모르랴. 그러나 왕수인이 보기에 그들의 욕심 뒤에

는 어김없이 도덕적인 양심이 있다. 다만 욕심에 가려 보이지 않을 뿐. 왕수인의 제자 우중(于中)이 나서서 정리했다. "양심은 안에 있으니 결코 잃어버릴 수 없습니다. 이기심이 양심을 가리는 것은 마치 구름이 태양을 가리는 것과 같습니다. 태양이 어찌 없어진 적이 있겠습니까.(良心在內, 自不會失, 如雲自蔽日, 日何嘗失了.)" 왕수인이 칭찬했다. "우중은 이처럼 총명하구나!(于中如此聰明.)" 노력하기에 따라 인간의 이기심을 없앨 수 있다고 보았기에 이기심을 구름에 비유한 것이다. 구름은 언제고 소멸할 수 있는 존재다.

인간은 영원을 바라고, 소멸을 아쉬워한다. 전부 그런 것은 아니다. 과도한 욕심이나 지독한 우울감은 빨리 소멸하는 것이 좋다. 알리스 브리에르아케(Alice Briere-Haquet)와 모니카 바렌고(Monica Barengo)의 멋진 그림책『구름의 나날』에서 구름은 우울을 나타낸다. "아침에 일어나면 햇살마저 가려버린 구름이 머릿속을 채우고 있죠." 어김없이 우울한 하루가 시작된 것이다. "구름의 그림자는 어디에나 내려앉아요. 가장 아름다운 것에도." 그렇다. 우울은 모든 것을 슬프고 어둡게 만든다. 밝은 햇살을 가리고 존재에 그늘을 드리운다. 그러나 어느 날 문득 사라지기도 할 것이다. "잠에서 깨어보니 구름은 걷혀 있어요." 구름은 소멸의 약속이기에, 우울 역시 언젠가는 소멸할 것이다. 우울의 구름이 엄습하면, 그것이 영원하리라고 속단하지 말고, "멈추어 기다리는 게 나을 거예요".

이처럼 구름에 비유된 것들은 영원하지 않다. 언젠가는 사라질 것이다. 심지어 당신이 그토록 사랑했던 남자, '바지 입은 구름'마저도. 그러나 아주 사라져버린다는 말은 아니다. 구름이 사라지고 화창한 날이 다시 오듯이, 언젠가 구름도 다시 찾아올 것이다. 날이 다시 흐려질 것이다. 그래서 셸리는 시「구름」에서 이렇게 노래했다. "구름은 대지와 물의 딸이요 / 하늘의 보배 / 구름은 바다와 강가의 틈새를 지나가며 / 변하기는 하지만 완전히 죽지는 않죠."

구름은 언젠가는 사라진다. 또 언젠가는 돌아온다. 구름은 보기에 따라 소멸하는 거 같기도 하고 영원한 거 같기도 하다. 구름에 담긴 뜻을 결정하는 것은 다름 아닌 사람의 마음이다. 구름 자체야 그저 무심하게 흘러갈 뿐. 그래서 동진(東晉) 시기 시인 도연명(陶淵明)은 그 유명한 「귀거래사(歸去來辭)」에서 구름에는 마음이 없다고 노래했다. "때마침 머리 들어 멀리 보니 / 구름은 무심하게 산봉우리에서 나오고 / 날다 지친 새들은 둥지로 돌아가네.(時矯首而遐觀, 雲無心以出岫, 鳥倦飛而知還.)"

토정비결로 유명한 토정 이지함(李之菡)의 조카 이산해(李山海)는 도연명에게

동의하지 않는다. 관직에서 쫓겨나서 은둔할 때 지은 『운주사기(雲住寺記)』에서 이렇게 말한다. "얽매이지 않는 존재라면 구름만 한 것이 없는데, 구름마저도 마음이 아예 없을 수는 없다.(物之無累者, 無過於雲, 而亦不能無心.)" 구름마저도 산정에 머물기를 좋아하는 경향이 있다. 그것이 바로 구름의 마음이다. 사물에 고유한 경향이 존재하는 한, 얽매임이 있을 수밖에 없다는 것이다. 정말 얽매임에서 벗어날 수 있는 존재는 구름 같은 사물이 아니라, 마음을 갈고 닦을 수 있는 인간이다. 마음을 잘 비워낼 수만 있다면, "만물과 서로를 잊을 뿐만 아니라 천지와 서로를 잊고, 천지를 서로 잊을 뿐만 아니라 내가 나를 잊을 것이다(不但相忘於萬物, 而與天地相忘, 不但相忘於天地, 而我自忘我.)". 구름은 있었다 없었다를 반복하며 산정에 얽매일지 몰라도, 사람의 마음만큼은 노력 여하에 따라 훨훨 자유로워질 수 있다는 것이다.

거짓 거울

The False Mirror

르네 마그리트René Magritte, 1929년, 54×80.9cm, 뉴욕, 현대미술관.

구름은 있다가 없다가 한다는 점에서 모호한 존재를 상징한다. 그리고 땅이 아닌 하늘의 존재라는 점에서 현실에서 상상하는 비현실적인 존재를 상징하기도 한다. 구름을 본다는 것은 복잡의 현실에 연연하던 존재가 현실과 잠시 거리를 두는 계기가 된다. 마치 우리가 저 창 너머에 보이는 구름을 보며, 잠시 상념에 잠기는 순간처럼.

구름
The Cloud
로버트 애닝 벨Robert Anning Bell, 퍼시 비시 셸리Percy Bysshe Shelley의 시집 『셸리Shelley』에 실린 시 「구름The Cloud」의 삽화, 1902년, 런던, 조지 벨 앤드 손스 출판사.

구름 세상: 야생화와 양치기
Cloud World: Shepherd with Wildflowers
에런 모스Aaron Morse, 2016년, 121.9×96.5cm.

사람이 그려진 그림에서는 보통 사람이 주인공이다. 에런 모스(Aaron Morse, 1974~)의 그림에서는 다르다. 그가 그린 것은
구름의 세계이고, 그 아래를 지나는 인간과 동물은 배경에 불과하다. 만약 구름이 초현실을 상징한다면, 초현실의 세계를 잠시
스쳐 지나가는 인간의 모습을 그린 셈이다. 화가는 관객이 자기 그림을 바라보는 동안만큼은 잠시 자신이 발붙이고 있는 현실
을 잊고 자신이 창조한 환상의 세계로 들어오기를 바란다.

세상극장

Theatre of the World
마르친 코우파노비치Marcin Kołpanowicz, 2002년, 80×80cm.

일상을 사는 우리에게 구름은 자주 보이기는 하지만 멀리 떨어져 있는 존재이다. 즉 관람의 대상이다. 폴란드 화가 마르친 코우파노비치(Marcin Kołpanowicz, 1963~)의 이 그림은 일단 그처럼 구름이 우리에게는 관람의 대상이라는 점을 확인해준다. 그러나 거기서 그치지 않는다. 무대 위에 있어야 할 구름이 관중석으로 난입하는 장면을 그리고 있기 때문이다. 만약 구름이 초현실을 상징한다면, 초현실이 현실로 쳐들어오는 순간이라고 해도 과언이 아니다.

구름 사냥꾼

The Cloud Hunter
마르친 코우파노비치Marcin Kołpanowicz, 2015년, 90×75cm.

폴란드 출신의 화가 마르친 코우파노비치(Marcin Kołpanowicz, 1963~)는 초현실적이고 몽환적인 그림을 많이 그렸으나, 동시에 그 그림들에는 이 세상 현실에 대한 입장이 담겨 있곤 하다. 특히 구름은 몽환적인 분위기를 자아내기 위한 소재로 자주 등장하는데, 〈구름 사냥꾼〉에서는 현실 속에 존재하기는 하지만 달아나기 쉬운 구름이라는 존재를 마침내 잡아 가둔 사냥꾼을 묘사하고 있다. 그러나 그의 사냥은 과연 성공한 것일까? 집에 돌아와서 짐을 내려놓으면, 어느새 구름이 사라져버렸다는 사실을 발견할 것이다.

서스펜션

Suspension
로버트 앤드 섀너 파크해리슨Robert & Shana ParkeHarrison, 1999년, 102.6×121.6cm.

로버트(Robert ParkeHarrison, 1968~)와 섀너(Shana ParkeHarrison, 1964~)는 미국 미주리주에 근거를 두고 활동하는
예술사진 작가 부부이다. 그들은 특정 환경 속에서 벌어지는 인간의 투쟁과 상실감을 포착하고자 한다고 말한 적이 있다. 〈서
스펜션〉도 결국 인간의 현실 속에서 부유할 수밖에 없는 존재인 구름을 붙잡아 매고자 하는 인간의 분투를 포착한 것이다.

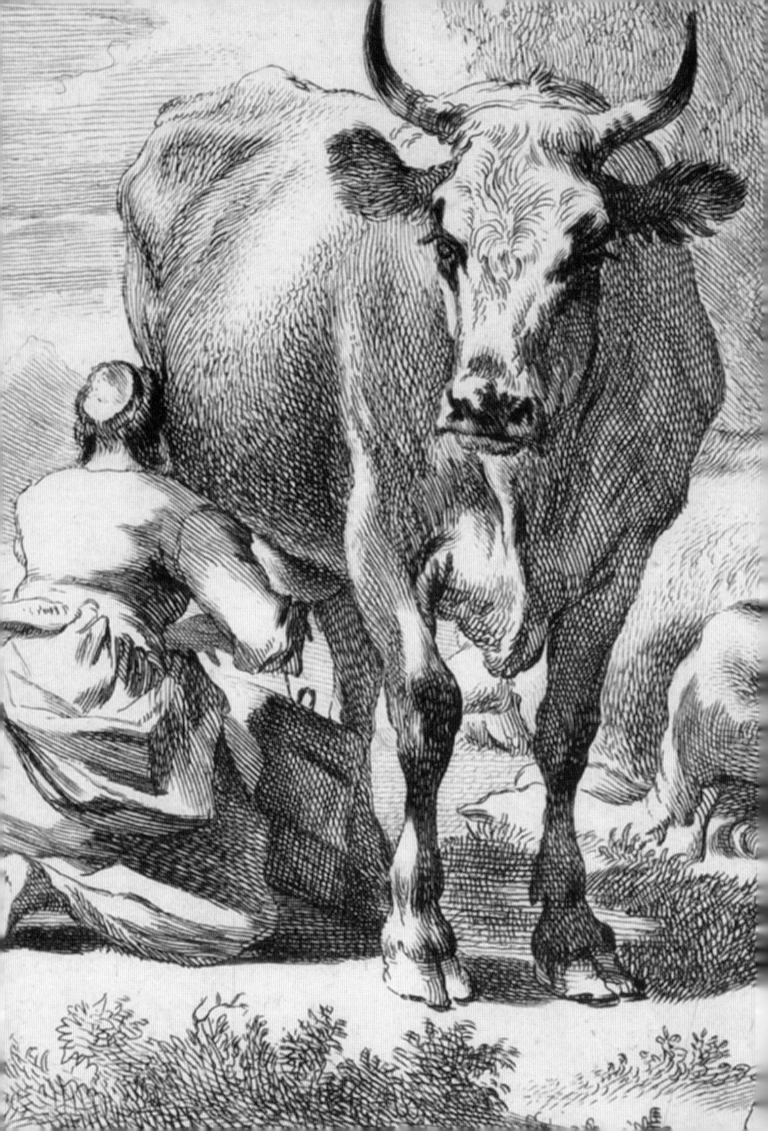

느린 것이 삶의 레시피다

보고 나면 더 이상 보기 전 마음이 아니게끔 만드는 영화가 있다. 밀가루처럼 흩날리는 마음을 부풀어 오른 빵으로 만드는 영화가 있다. 하루를 마무리할 때는 내 마음을 빵으로 만들어준 영화, 〈퍼스트 카우(First Cow)〉(2019)에 대해 생각하겠다. 켈리 라이카트(Kelly Reichardt) 감독의 〈퍼스트 카우〉는 서부 영화이기 이전에 인간이 '시간'을 어떻게 통과해야 하는지에 대한 영화다.

영화가 시작되면 강과 대지와 하늘이 수평으로 펼쳐진다. 그리고 왼편에서 거대한 선박 한 척이 등장한다. 마치 신대륙 아메리카에 낯선 문명이 밀려오는 것처럼, 배는 강과 대지와 하늘 속으로 육중하게 밀고 들어온다. 그 육중한 배는 아주 천천히 오른쪽으로 움직이고, 카메라는 미동도 없이 그 배의 느린 움직임을 응시한다. 관객은 그 배가 화면의 중앙에 올 때까지 인내하며 그 장면을 지긋이 지켜보아야 한다. 도대체 왜 이 장면을 이토록 오래 보여주는 거지? 이렇게 자문할 때야 비로소 이 난데없는 도입부 장면은 끝난다.

배가 지나간 그 강가에서 한 소녀가 두 남자의 유골을 발견한다. 도대체 누가 죽은 것일까? 이제 관객은 죽음을 생각하며 영화를 보아야 한다. 이어지는 스토리라인은 어쩌면 대수롭지 않다. 서부 개척기에 날품팔이 노동자 두 사람이 생존을 도모하다가 고생 끝에 결국 죽고 만다는 이야기다. '야만적인'(?) 신대륙에 진주한 영국 수비대장은 런던에서 먹던 우유가 그리워 소를 반입한다. 날품팔이 킹 루와 쿠키는 수비대장이 키우는 소의 젖을 몰래 짜서 케이크를 만들어 판다. 그러다가 발각되어 쫓기던 끝에 결국 숲속에서

죽는다. 여기에 현란하고 거창한 드라마 같은 건 없다.

개척 시기에 있었을 법한, 그러나 너무 소소하여 기존 서부 영화에서 주목하지 않았던 어떤 죽음, 이 영화를 통하지 않고는 아무도 기억하지 않았을 것 같은 사회적 약자의 쓸쓸한 죽음. 그러나 이 영화를 보고서 서부 개척기의 잔혹함이나 미국 문명의 더러움이나 초기 산업자본주의의 폐해 운운하고 마는 것만큼 맥 빠지는 일이 또 있을까. 이 영화에서 그런 정치적 메시지를 읽어내는 일은 어렵지 않다. 그리고 어렵지 않은 만큼이나 진부하다.

영화가 마무리되면 〈퍼스트 카우〉를 피터 허턴(Peter Hutton)에게 헌정한다는 자막이 뜬다. 피터 허턴은 이른바 '느린 영화'를 천착해온 실험 영화 감독이다. 그의 영화를 보는 관객은 거의 정지화면과도 같은, 아주 느리게 움직이는, 소리가 소거되어 묵상하는 듯한, 그러나 뭔가 절망적인 일상의 풍경을 계속 지켜봐야 한다. 그것이 피터 허턴의 영화 세계다. 2016년 피터 허턴이 암으로 사망하자, 켈리 라이카트 감독은 추모의 글에서 이렇게 말했다. 피터는 우리 눈앞의 일상을 더 깊게 보게 해주었다고. 현란한 이미지의 향연으로부터 피난할 수 있게 해주었다고. 그에게 영화란 거창한 관념의 일이라기보다는 보는 눈을 훈련하는 일이었다고. 그러니 켈리 라이카트가 피터 허턴에게 애써 헌정한 이 영화를 조야한 정치 비평으로 환원해버리는 일은 보는 눈을 퇴화시키는 일이나 다름없다.

피터 허턴의 영화를 연상시키는 〈퍼스트 카우〉의 도입부는 일종의 선언이다. 이 영화는 정치적 구호나 표어가 아니라는 선언이다. 고통스럽지만 때로 아름답기도 한 광경을 천천히 구체적으로 들여다보아 달라는 요청이다. 미국의 철학자 조지 산타야나(George Santayana)는 "말을 한다는 것은 구체적인 말을 하는 것이다. 구체적인 말을 하지 않고 그냥 말을 하려는 시도는 답이 없다"라고 말한 적이 있다. 구체적인 인물과 상황을 경유하지 않고 메마르고 일반적인 정치 비평을 반복해대는 것 역시 그만큼 답이 없다.

사태의 진실을 놓치지 않기 위해서는 천천히 보아야 한다. 천천히 본다는 것은 구체적으로 본다는 것이고, 구체적으로 본다는 것은 음미한다는 것이다. 그렇게 보았을 때, 주인공 쿠키가 소젖을 얼마나 정성스럽게 짜고 있는지, 케이크 레시피에 얼마나 최선을 다하는지 비로소 알게 된다. 소의 큰 눈과 주인공의 슬픈 눈이 얼마나 닮았는지 깨닫게 된다. 그들은 모두 삶의 전장에서 젖을 짜이고 있는 순한 동물들이었다.

주인공 쿠키는 날품팔이였지만, 날품팔이에 불과했던 사람은 아니다. 그는 누구

보다 향기로운 케이크를 굽고자 했던 사람이며, 그러기 위해 밤에 소젖을 짜고 싶었던 사람이며, 그것도 가능한 한 다정하게 짜고 싶었던 사람이다. 그의 죽음은 날품팔이 행인 A의 죽음이 아니다. 언젠가 베이커리를 열겠다는 달콤한 꿈을 가지고 있었던 구체적인 사람의 죽음이다. 이 생생한 사실을 지긋이 음미하지 않으면, 아무리 영화를 보아도 마음은 밀가루처럼 흩날리기만 할 뿐 빵처럼 부풀어 오르지 않을 것이다.

시간을 내어 피터 허턴이나 켈리 라이카트의 잔잔한 영화를 보는 일은 현란한 이미지의 야단법석으로부터 도피하는 수단이다. 끝없이 독촉해대는 생활의 속도에 굴복하지 않으려는 몸짓이다. 구체성을 무시한 난폭한 일반화에 저항하는 훈련이다. 그리고 그것은 심란한 연말의 시간을 통과하는 기술이기도 하다. 서둘러 판단하지 않고 구체적인 양상을 집요하게 응시하는 것, 그것은 신산한 삶의 시간을 견딜 수 있게 해주는 레시피이기도 하다.

천천히 흐르는 세계

퍼스트 카우

퍼스트 카우
First Cow
켈리 라이카트Kelly Reichardt 감독, 영화 〈퍼스트 카우First Cow〉(2019) 스틸컷.

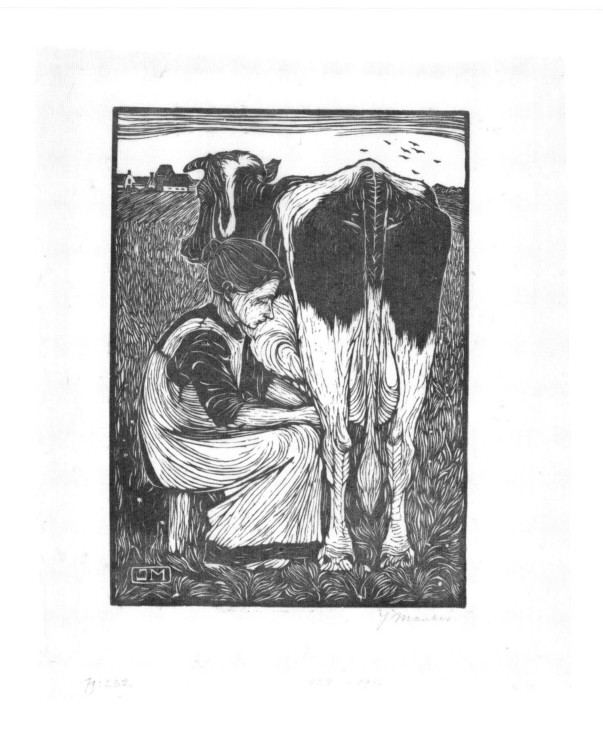

우유 짜기

Koemelkster

얀 만커스Jan Mankes, 1914년, 24×20.8cm, 암스테르담, 국립미술관.

영화 〈퍼스트 카우〉에는 주인공 쿠키가 소의 젖을 짜는 장면이 자주 등장한다. 젖짜기는 소를 잘 달래야 비로소 가능한 작업이다. 부드럽고 정성스럽게 소젖을 짜는 모습은 주인공의 성품을 드러내는 역할을 한다. 회화의 역사에도 젖 짜는 장면은 소 자체보다는 젖을 짜는 인물의 감정을 표현하기 위해 그려지곤 했다.

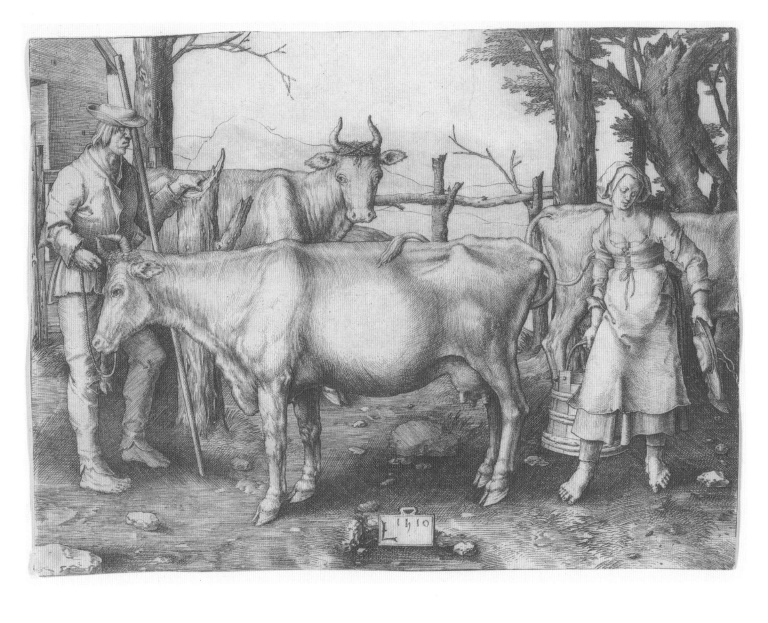

우유 짜는 여자

The Milkmaid
뤼카스 판 레이던Lucas van Leyden, 1510년, 11.4×15.5cm, 뉴욕, 메트로폴리탄 미술관.

뤼카스 판 레이던(Lucas van Leyden, 1489/1494~1533)의 이 판화는 두 남녀의 옷차림과 표정으로 인해 성적 함의를 담고
있다고 해석되어왔다.

소의 젖을 짜고 있는 여인
Woman Milking a Cow
코르넬리스 피스허르Cornelis Visscher, 1649~1658년경, 26.6×21.5cm, 시카고 미술관.

니콜라스 베르험(Nicolaes Berchem, 1620~1683)의 그림을 코르넬리스 피스허르(Cornelis Visscher, 1629?~1658)가
동판화로 제작한 작품이다. 이처럼 특정 그림이 반복된다는 사실은 소의 젖을 짜는 여인이 평화로운 정경을 묘사하기 위해 자
주 소환되는 소재임을 증명해준다. 영화 〈퍼스트 카우〉에서 역시 젖 짜는 광경은 그와 같은 효과를 내기 위해 도입된 것이다.

무릇 변화의 관점에서 보면, 천지가 한순간도 가만히 있은 적이 없고, 불변의 관점에서 보자면 만물과 나는 모두 다함이 없으니, 달리 무엇을 부러워하리오?

蓋將自其變者而觀之. 則天地曾不能以一瞬. 自其不變者而觀之, 則物與我皆無盡也, 而又何羨乎.

6

관점의 문제

슬픔으로부터 벗어나는 법

아내가 죽었을 때 나 혼자 슬퍼하지 않았을 것 같은가? 그렇지만 아내가 태어나기 이전, 태어나기 이전 정도가 아니라 아예 형태를 갖추기 이전, 형태를 갖추기 이전 정도가 아니라 아예 기(氣)가 없던 때를 생각해보았네. 뭔지 도대체 알 수 없는 신비의 한가운데서 변화가 일어나 기가 생기고, 기가 변하여 형태가 생기고, 형태가 변하여 태어나게 되었네. 그리고 이제 또 변화가 생겨 죽었네. 이는 춘하추동 사계절의 진행과 같네. 죽은 사람들은 조용히 크나큰 공간에 쉬고 있는데, 나만 슬퍼 소리 내어 운다는 것, 이것은 이치에 맞지 않는다는 생각이 들어 울기를 그만두었네.

我獨何能無概然. 察其始而本無生, 非徒無生也, 而本無形, 非徒無形也, 而本無氣. 雜乎芒芴之間, 變而有氣, 氣變而有形, 形變而有生, 今又變而之死, 是相與爲春秋冬夏四時行也. 人且偃然寢於巨室, 而我噭噭然隨而哭之, 自以爲不通乎命, 故止也.

—『장자』「지락」

이탈리아 속담에 따르면, 수도자들은 사랑하지 않고 모여 살다가 죽을 때는 한 명도 눈물 흘리는 사람 없이 죽는다지만, 보통 사람들은 그렇지 않다. 가까운 사람이 세상을 떠났을 때, 사람들은 자신을 바닥으로 끌어당기는 슬픔을 느낀다. 어떻게 하면 이 슬픔으로부터 벗어날 수 있을까. 어떻게 하면 바닥을 딛고 일어설 수 있을까. 누군가 위로한다.

"돌아가신 분, 참 대단한 분이셨어요." 그러나 정치사상가 한나 아렌트(Hannah Arendt)는 죽고 나서야 명예를 얻는 것이야말로 인간이 가장 싫어할 만한 일이라고 말한 적이 있다. "너무 슬퍼 마세요. 좋은 곳으로 가셨을 거예요." 산 사람은 살아야 하는 '지금 여기' 말고도, 인간이 가서 쉴 수 있는 좋은 곳이 있다면, 이 덧없는 인생은 슬프지 않으리라. 그 고단한 삶을 벗을 수 있으니 오히려 기쁘리라.

　　'지금 여기' 말고, 죽고 나서 가야 할 다른 곳이 정녕 있는가? 기독교에서는 천국이나 지옥과 같은 이름으로 그러한 곳이 존재한다고 가르친다. 천국이나 지옥이 있다고 하여도, 천국과 지옥은 아직 살아 있는 사람이 따라갈 수 있는 곳은 아니다. 따라서 아직 살아 있는 사람에게는 소설가 호르헤 루이스 보르헤스(Jorge Luis Borges)의 말이 마음에 와닿는다. "난 지옥을 아주 잘 알아요. … 사람들이 지옥을 장소라고 여기는 이유는 단테를 읽었기 때문인 것 같은데, 난 지옥을 상태라고 생각해요." 어떻게 하면 가까운 사람을 잃은 지옥 같은 마음 상태로부터 벗어날 것인가.

　　고대 중국의 사상가 장자는 마침내 마음의 지옥으로부터 벗어나는 방법을 찾아낸 것 같다. 아내가 죽자 장자는 슬퍼하기는커녕 통을 두드리며 노래한다. 애도는 하지 못할지언정 이건 너무 심하지 않은가. 아내의 죽음을 반길 정도로 그간 아내와 심하게 불화하며 살았단 말인가. 혹은 아내가 죽고 나서야 할 수 있는 어떤 신나는 일이라도 있단 말인가. 그럴 리가.

　　장자는 대꾸한다. 사람이 죽으면 태어나기 이전 상태로 돌아가는 법이라고. 태어나기 전이나 죽은 뒤나 모두 삶이 아니라는 점에서는 동일하다고. 태어나기 이전 상태에 대해 슬퍼한 적이 있냐고. 태어나기 이전 상태에 대해 슬퍼한 적이 없는데, 왜 죽었다고 새삼 슬퍼하느냐고. 이와 같은 장자의 위로에 공감하려면, 인생을 보다 큰 흐름의 일부로 생각할 필요가 있다. 죽은 뒤의 상태뿐 아니라 태어나기 이전의 상태까지 상상할 수 있는 마음의 힘이 필요하다. 짧은 인생에만 집중하지 말고, 인생의 이전과 이후까지 시야를 넓혀야 한다. 인생이 봄이라면, 봄이 갔다고 해서 슬퍼할 필요는 없다. 봄은 그저 순환하는 사계절 흐름의 일부일 뿐. 인생도 그저 순환하는 에너지 흐름의 일부일 뿐.

　　영국 작가 조지 기싱(George Gissing)도 장자와 비슷한 생각을 한 것 같다. 『헨리 라이크로프트 수상록』(1903)에서 기싱은 이렇게 말한다. "도대체 무엇이 문제인가? 얼굴을 가린 운명의 여신이 이 세상에 태어나게 해서 나름의 역할을 하게끔 한 뒤 다시 침묵

의 세계로 돌아가게 한 것이다. 이 운명을 수긍하거나 거역하는 것은 할 일이 아니다." 기성이 보기에 삶과 죽음이란 인간이 어찌해볼 도리가 없는 것이다. 인간을 초월한 큰 운명의 힘이 좌지우지하는 것이 인생이다. 그러니 사람이 살다 죽었다고 한들 그에 대해 수긍할 것도 거역할 것도 없다.

　　이런 관점에서 보면, 죽음을 마주하여 인간이 상심하는 것도 주제넘은 일인지 모른다. 삶과 죽음이 운명일진대, 죽음에 대해 항의하는 것은 마치 운명에 대해 항의하는 것과 같다. 슬퍼하기를 멈추고 거역하기 어려운 거대한 힘에 순응하는 것이 상책인지도 모른다. 그러나 겸허한 태도로 거대한 힘에 순응하는 데도 각별한 마음의 힘이 필요하다. 장자가 말한 대로 생사를 보다 큰 흐름의 일부로 생각하려면, 시야를 확장할 수 있는 마음의 역량이 필요하다.

　　슬픔에 지친 나머지 그러한 마음의 힘을 낼 수 없을 때는 어떻게 해야 하는가? 그때는 마음보다는 몸을 움직여 주변의 언덕을 오르는 것은 어떨까. 죽음의 기억이 자신을 압도할 때, 무의미와 슬픔이 파도처럼 들이닥칠 때, 절벽에 서 있는 것이 아니라 언덕을 오르는 중이라고 상상하라. 이렇게 시인 안희연은 권유했다. 슬픔은 마음뿐 아니라 몸을 침범하는 것이어서, 슬픈 사람은 절벽이나 수렁을 상상할 뿐, 언덕을 상상하기는 어렵다. 그러나 절벽과 달리 언덕은 그 위에 시원한 바람을 이고 있다. 그리하여 언덕에 힘들여 오른다는 것은 그 바람을 맞을 수 있다는 것, 그리하여 절망하지 않고 다시 언덕을 내려올 것임을 약속하는 것이다.

　　그리하여 나는 넓은 시야를 찾아 언덕을 찾아갈 계획이다. 언덕을 넘어 높은 산을 찾아갈 계획이다. 육신의 고단함 이외에는 어떤 다른 생각도 침범할 수 없도록 숨을 헐떡이며 아주 높은 산에 오를 계획이다. 계곡과 산마루를 지나 마침내 산정에 다다르면, 시집 『여름 언덕에서 배운 것』에 실린 '시인의 말'을 떠올릴 계획이다. 시인 안희연은 다음과 같이 썼다. "많은 말들이 떠올랐다 가라앉는 동안 세상은 조금도 변하지 않은 것 같고 억겁의 시간이 흐른 것도 같다. 울지 않았는데도 언덕을 내려왔을 땐 충분히 운 것 같은 느낌도 들고. 이 시집이 당신에게도 그러한 언덕이 되어주기를. 나는 평생 이런 노래밖에는 부르지 못할 것이고, 이제 나는 그것이 조금도 슬프지 않다."

넓은 시야를 찾아서

『장자』「추수(秋水)」편은 이렇게 시작한다. "가을에 물이 한꺼번에 불어나서 온갖 강물이 황하로 흘러들었다. 물이 질퍽하게 멀리까지 퍼져서 양쪽 강가를 보아도 소와 말을 구분할 수 없을 정도였다. 이에 황하의 신, 하백(河伯)이 기뻐서 좋아하며 온 천하의 아름다움이 자신에게 다 있다고 여겼다." 어떤 사람들은 아름다움은 디테일에 깃들기 마련이라고 생각하지만, 하백은 다르다. 물이 불어나서 사물이 잘 구분되지 않을 정도가 되어야 진정한 심미성을 얻는다고 생각한다. 그처럼 물이 불어나서 개개 사물을 분간하기 어려울 정도의 거대한 장관을 감상하려면, 그 사물들로부터 멀리 떨어져야 한다. 물이 불어난 풍경을 좋아한 하백은 어딘가 매우 높은 곳에 올라가서 그 풍경을 일제히 시야에 넣고 있었음에 틀림없다. 서양 회화사에서 그러한 넓은 시야를 탐구한 이가 바로 독일 낭만주의 화가 카스파르 다비트 프리드리히이다.

거대한 산들의 기억
Erinnerungen an das Riesengebirge
카스파르 다비트 프리드리히Caspar David Friedrich, 1835년, 72×102cm, 상트페테르부르크, 예르미타시 미술관.

안개 바다 위의 방랑자

Der Wanderer über dem Nebelmeer

카스파르 다비트 프리드리히Caspar David Friedrich, 1817년경, 94.8×74.8cm, 함부르크 미술관.

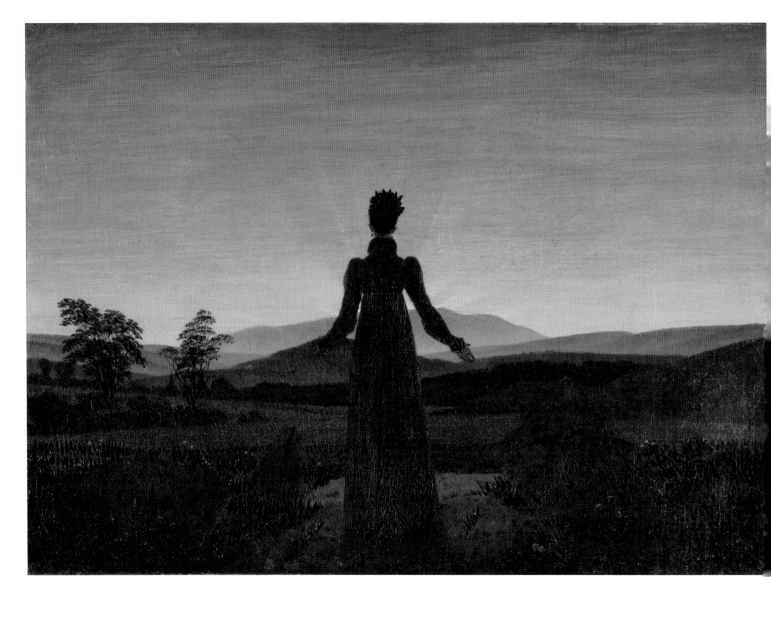

석양 앞의 여자
Frau vor der untergehenden Sonne
카스파르 다비트 프리드리히Caspar David Friedrich, 1818년, 22×30.5cm, 에센, 폴크방 미술관.

달을 사색하는 두 남자
Two Men Contemplating the Moon
카스파르 다비트 프리드리히Caspar David Friedrich, 1825~1830년경, 34.9×43.8cm, 뉴욕, 메트로폴리탄 미술관.

모사를 넘어서

한국 사람이라면 대개 신라시대 화가 솔거(率居)의 일화에 대해 들어보았을 것이다. 『삼국사기(三國史記)』에 따르면, 솔거가 황룡사 벽에 그린 '노송도(老松圖)'는 너무 진짜 같아서 까마귀, 솔개, 제비, 참새 같은 새들이 날아와 벽에 부딪혔다고 한다. 이 이야기를 들을 때, 화가 솔거보다는 머리를 벽에 쿵! 부딪힌 새를 생각한다. 얼마나 당황스러웠을까. 아파트에 입주하려고 달려갔는데, 아파트 벽화에 머리를 찧은 것 같달까. 벽에 부딪힌 새들이 비틀거리며 떨어져 내렸다고 전하는데, 너무 당황스럽고 부끄러워서 수치사(羞恥死)한 것인지도 모른다. 이런 일화는 서양에도 있다. 플리니우스(Gaius Plinius Secundus)의 『박물지(Naturalis Historia)』에 따르면, 고대 그리스의 화가 제욱시스(Zeuxis)가 포도를 그리자, 새들이 진짜 포도인 줄 알고 달려들었다. 이 이야기를 들을 때도 제욱시스보다는 입맛만 다시고 돌아서는 새들에 대해서 생각한다.

동서양 회화사에서 이 새들의 마음과 관점은 잊혔다. 새들이 느꼈을 창피함이나 난감함은 아랑곳하지 않고, 이러한 예화를 통해 천재 화가들의 묘사력만 칭송되어왔다. 훌륭한 그림은 일단 묘사 대상을 실감나게 재현할 수 있어야 한다고? 그렇다면 기념비적인 성취는 단연 플랑드르 회화(Flemish painting)다. 갓 쓰이기 시작한 유화의 장점을 활용하여, 로히어르 판 데르 베이던(Rogier van der Weyden)이나 얀 반 에이크(Jan van Eyck) 같은 거장들은 눈앞에 대상이 어른거리는 것 같은 착각이 들 정도로 실감 나는 그림을 그려냈다. 얀 반 에이크의 대표작인 벨기에 성 바프(Sint Baaf) 대성당의 제단화를 보라. 배경

에 그려진 풀숲을 보다 보면, 그만 그곳에 달려가 눕고 싶어진다. 그 풀숲에 누우려고 돌진했다가 제단화를 감싸고 있는 유리벽에 부딪혀 비틀거리며 쓰러지는 사람을 상상해본다.

핍진(逼眞)한 묘사력을 과시한 사례는 유럽에만 있는 것은 아니다. 당나라 멸망 후 송나라가 세워지기까지 기간인 오대(五代) 시기에 활동한 서희(徐熙)의 〈설죽도(雪竹圖)〉를 보라. 정교한 화훼화(花卉畫)를 잘 그렸던 것으로 알려진 이의 작품답게 이 〈설죽도〉의 대나무는 실제 대나무처럼 생생하다. 실로 이 그림은 중국 회화사에서 뛰어난 묘사력을 보여준 대표적 사례로 거론되곤 한다. 서희는 이러한 그림을 과연 어떻게 그릴 수 있었을까? 정교하게 그리기 위해 아마도 실제 대나무를 오래도록 관찰하고 모사(模寫)하지 않았을까.

외부 대상을 실감 나게 재현한 그림이라고 해서 늘 찬양만 받은 것은 아니다. 그 대단한 플랑드르 회화조차도 까다로운 감식가의 비판을 피해가지는 못했다. 예컨대 17세기 후반에 활동한 작가 샤를 페로(Charles Perrault)나 18세기의 화가 조슈아 레이놀즈(Sir Joshua Reynolds) 같은 이들은 예술이 현실을 모사하는 데 급급해서는 안 된다고 믿었다. 정치사상가 이사야 벌린(Isaiah Berlin)에 따르면, 그런 사람들의 시각에서 보면 플랑드르 회화는 원래 존재할 필요가 없는 복제물을 세상에 하나 더한 것에 불과하다. 마치 실물처럼 그림을 잘 그렸으니 대단하지 않냐고? 진짜가 있는데 뭐하러 구태여 진짜와 비슷한 것을 그리나?

11세기에 활동한 소식도 서희의 〈설죽도〉처럼 외부 대상의 모사에 치중한 그림을 달갑게 여기지 않았다. 그가 보기에 좋은 그림이란 외부 세계를 복제한 그림이 아니다. 그렇다고 해서 외부 세계를 무시하고 그저 자기 느낌대로 휘저은 그림이 훌륭하다는 것도 아니다. 소식에 따르면, 탄력 있는 마음을 가지고 외부 대상을 창의적으로 소화한 다음에 비로소 그린 그림이야말로 훌륭한 작품이다.

그런 그림은 어떻게 그려야 할까? 눈앞의 대나무를 계속 관찰해가며 모사하는 게 능사는 아니다. 그렇다고 대나무를 무시하라는 말도 아니다. 창의적인 것과 제멋대로인 것은 다르므로. 마음속에 하나의 대나무가 생겨날 때까지 대나무를 살펴보고 탐구해야 한다. 그러다 보면 마음속에 대나무가 생겨나기 시작한다. "대나무 그림을 그리려면 반드시 먼저 마음속에 대나무를 완성해야 한다.(墨竹必先得成竹於胸中.)" 대나무를 그린다는 것은 결국 외부에 있는 대나무를 그리는 것이 아니라, 그 마음속의 대나무를 그리는 것이다.

일단 마음속에 대나무가 자리 잡으면, 빨리 그릴 수 있다. 일일이 외부의 대나무와 대조할 필요가 없다. 중심이 외부 세계가 아니라 탄력 있는 마음속에 있으므로, 외부 사물에 얽매이지 않고 관점을 자유로이 이동할 수도 있다. 이를테면 노송도 이야기를 솔거의 관점에서도, 새의 관점에서도, 혹은 벽의 관점에서도 읽을 수 있다. 그렇다고 소식의 그림이 제멋대로인 것은 아니다. 대나무를 그린다고 해놓고 시금치나 쑥갓을 그리지는 않는다.

　　소식의 대나무 그림은 실제 어떤 모습일까? 오늘날 소식이 그린 대나무 그림을 실견하기는 극히 어렵다. 그나마 미국 보스턴 미술관에 가면, (논란의 여지는 있지만) 많은 사람이 소식의 작품이라고 여겼던 그림인 〈절지묵죽도두방(折枝墨竹圖斗方)〉을 볼 수 있다. 이 그림을 볼 때 우리는 대나무를 보는 것일까, 대나무 그림을 보는 것일까, 대나무를 그린 이의 마음을 보는 것일까?

헨트 제단화의 세부
Detail of The Ghent Altarpiece
휘베르트 반 에이크Hubert van Eyck·얀 반 에이크Jan van Eyck, 1432년, 전체 340×520cm, 헨트, 성 바프 대성당.

엄격히 말하면, 묘사와 창작의 분명한 경계는 없다. 아무리 눈앞의 대상을 그대로 묘사하려고 해도, 묘사 과정에서 예술가 자아의 흔적이 묻을 수밖에 없기 때문이다. 따라서 묘사와 창작의 진정한 차이는 창작 여부가 아니라, 창작하는 과정에서 긴지한 지향점이다. 최대한 자아의 표현을 절제하고 외부 세계의 정황에 충실하고자 하는가, 아니면 외부 세계를 자아 표현의 재료로서 이용하는가, 혹은 자아와 세계가 만났을 때 생기는 마잔음을 표현하고자 하는가, 그것도 아니라면 자아와 세계의 경계를 지우는 어떤 세계를 추구하는가, 이것이 관건이다.

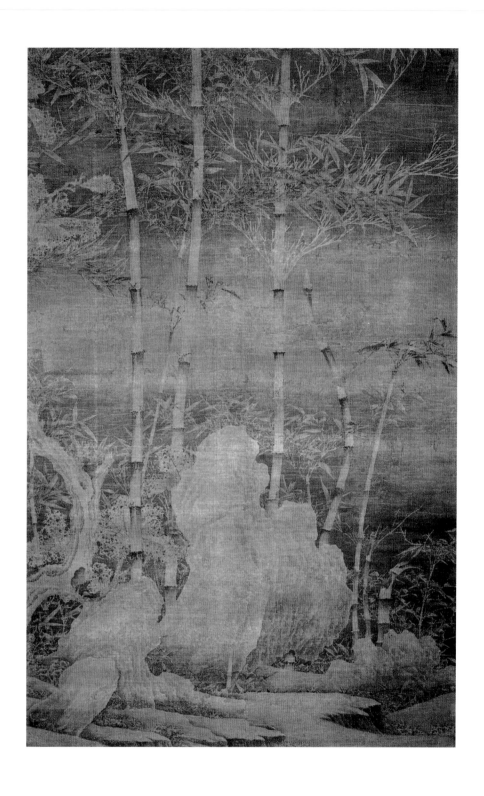

설죽도

雪竹圖
서희徐熙, 950년경, 151.1×99.2cm, 상하이 미술관.

折枝墨竹圖斗方
전傳 소식蘇軾, 14~15세기, 21.5×24.8cm, 보스턴 미술관.

Contest between Zeuxis and Parrhasius
마토이스 메리안 1세Matthäus Merian the Elder, 『역사 연대기Historische Chronica』에 실린 삽화, 1630년, 뮌헨, 바이에른 주립도서관.

스위스 태생의 판화가 마토이스 메리안 1세(Matthäus Merian the Elder, 1593~1650)가 1630년에 그린 삽화 〈제욱시스와 파라시우스의 대결〉은 고대 그리스의 화가 제욱시스와 파라시우스 간의 경쟁을 묘사한 것이다. 화가로 명성을 날리던 제욱시스는 자신만큼 명성을 누리던 파라시우스의 집을 방문해서, "이 커튼을 걷고 당신 그림 좀 봅시다"라고 외쳤다. 그러나 바로 그 커튼이야말로 파라시우스의 그림이었다. 너무 진짜 같아서 그림이 아니라 실제 커튼이라고 제욱시스가 착각한 것이다. 이에 제욱시스는 자신의 패배를 인정할 수밖에 없었다.

홍수의 쾌감

Les joies de l'inondation

루이 베루Louis Béroud, 1910년, 254×197.8cm, 개인 소장.

19세기 후반에서 20세기 전반까지 활동한 프랑스의 화가 루이 베루(Louis Béroud, 1852~1930)는 루브르 박물관의 내부를 많이 그렸다. 당시에는 화가와 화가 지망생들이 명화를 모사하기 위해 루브르 박물관을 자주 찾았는데, 그들 역시 루이 베루 그림의 주인공이 되었다. 루이 베루가 1910년에 그린 〈홍수의 쾌감〉에서는 그림을 모사하던 사람이 그림 속 미인들이 범람하는 물과 함께 쏟아져 나오는 듯한 체험을 하고 있다. 실제로 이 그림이 완성된 1910년에는 비로 인해 센강이 범람하여 루브르 박물관이 침수된 일이 있었다.

마르세유에 도착한 마리 드 메디치

The Arrival of Marie de Medici at Marseille
페터르 파울 루벤스Peter Paul Rubens, 1622~1625년, 394×295cm, 파리, 루브르 박물관.

루이 베루의 〈홍수의 쾌감〉에서 모사 대상이 된 작품은 바로 페터르 파울 루벤스(Peter Paul Rubens, 1577~1640)의 〈마르세유에 도착한 마리 드 메디치〉다. 피렌체의 명문 메디치가의 후손인 마리는 프랑스의 왕 앙리 4세와 결혼했으나, 앙리 4세는 결혼한 지 10년 만에 암살되고 만다. 마리는 어린 아들 루이 13세를 대신해 30년 동안 섭정을 하게 된다. 마리 드 메디치는 당대의 저명한 화가였던 루벤스에게 자기 인생의 이벤트들을 표현한 24점의 연작을 그려달라고 주문한다. 〈마르세유에 도착한 마리 드 메디치〉는 마리가 결혼하기 위해 1600년 11월 3일 마르세유에 도착한 장면을 그린 것이다.

鍔
나오요시直悦, 1750~1800년, 7.3×6.8×0.5cm, 뉴욕, 메트로폴리탄 미술관.

道人寫竹身
枯藜籜却
嬾禪家
氣味
同夫
拈絲
無花
葉相
一圖

蒼老
荃殫
中
徐文
長題
石竹
詩外

語東坡居士

바람 속의 대나무, 소식 이후

Bamboo in the Wind, after Su Shi
오진吳鎭, 1350년, 109×32.6cm, 1350년, 워싱턴, 프리어 미술관.

이 작품의 왼편에는 원나라 때 화가 오진(吳鎭, 1280~1354)이 돌에 새겨진 소식의 그림을 본 뒤에 이 대나무 그림을 그렸다
는 내용이 적혀 있다.

소식이 문화적 아이콘으로 자리 잡으면서 그의 대나무 그림을 따라 그리려는 시도들이 많이 나타났다. 모사에 회의적이었던 소식의 작품도 결국 모사의 대상이 된 것이다. 다음은 그 사례들이다.

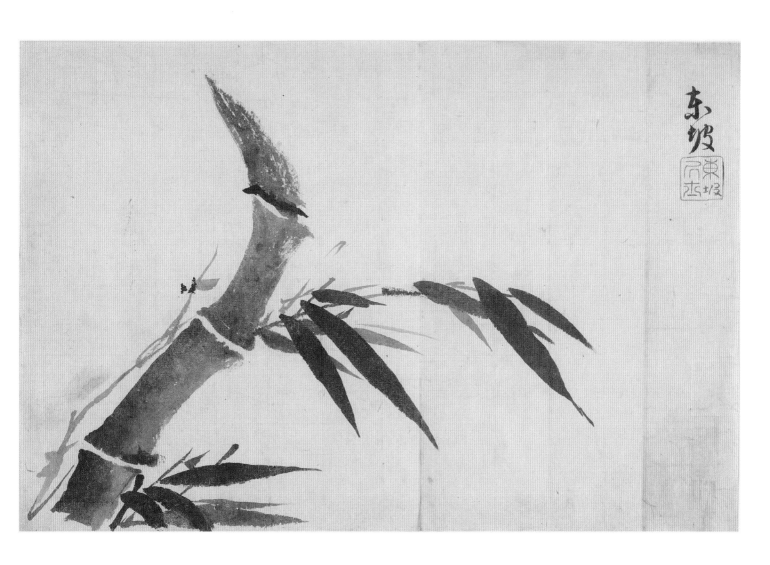

소동파/대나무 그림

蘇東坡/竹圖
작자 미상, 제작 연대 미상, 도쿄, 국립박물관.

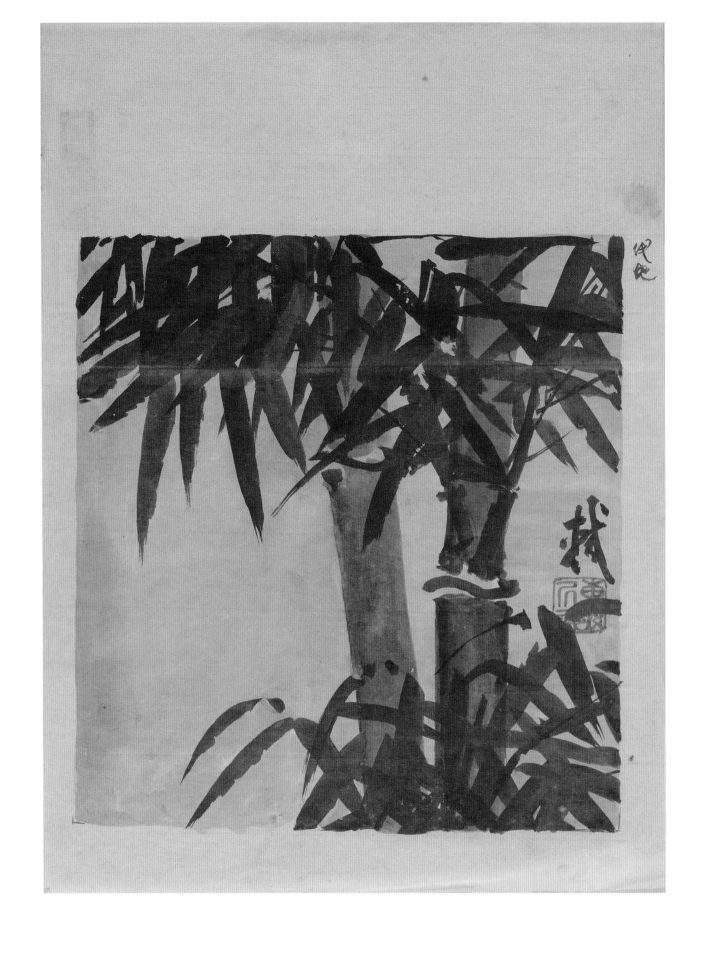

소동파/대나무 그림

蘇東坡/竹圖

작자 미상, 제작 연대 미상, 도쿄, 국립박물관.

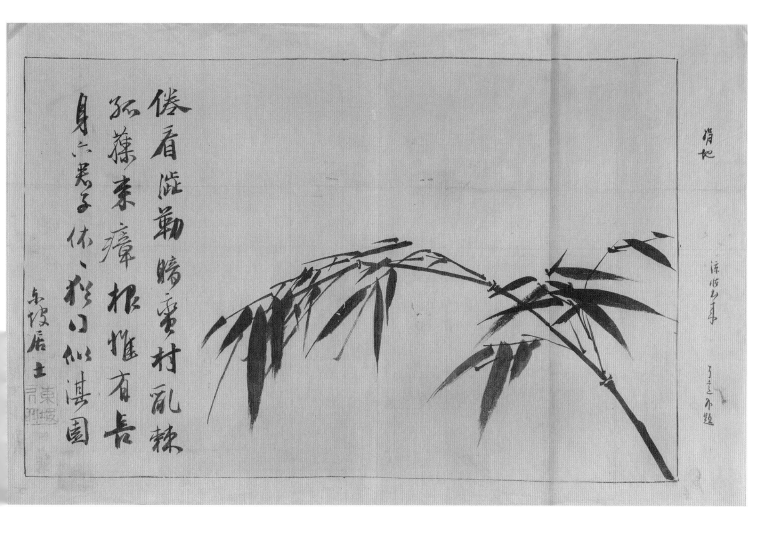

산속에서는 산의 참모습을 볼 수 없다

가로로 보면 산마루요, 세로로 보면 산봉우리구나. 橫看成嶺側成峰

멀고 가깝고 높고 낮음에 따라 모습이 각기 다르네. 遠近高低無一同

여산의 진면목을 알지 못하는 건, 不識廬山眞面目

내가 여산 속에 있기 때문이지. 只緣身在此山中

— 소식, 「제서림벽(題西林壁)」

　　"에베레스트산을 정복하다!", "에베레스트산을 처음 정복한 사람은 누구인가", "한국인 최초로 에베레스트산 정복했다!" 이런 말들은 터무니없다. 에베레스트산 입장에서 얼마나 어이없겠는가. 쓰레기 분리수거도 쩔쩔매는 자그마한 생물이 천신만고 끝에 기어 올라와서 정복 운운하다니. 개미가 천신만고 끝에 인간 발끝에서부터 기어 올라와, 중간에 죽어 나가기를 거듭한 끝에, 간신히 정수리까지 올라와서 외치는 거다, 인간을 정복했다! 어이없지 않은가. 개미도 인간을 정복한 적이 없고, 인간도 에베레스트산을 정복한 적이 없다. 에베레스트산에 고생 끝에 간신히 다녀온 사람만 몇 명 있을 뿐.

　　1084년 봄, 소식은 에베레스트산 대신 강서성(江西省)에 있는 여산(廬山)에 다녀온다. 그리고 "여산을 정복했다!"라고 외치지 않는다. 그 대신 저 유명한 「제서림벽」이라는 시를 지어 여산 서쪽에 있는 서림사(西林寺) 벽에 써놓는다. 산속에 있기에 산의 진면목을 모른다니, 미숙한 등산인이라면 질색할 내용이다. 죽을 고생을 해서 험준한 산속

까지 왔건만, 산속에 있기에 산의 진면목을 모른다니.

이런 체험은 사람에 대해서도 마찬가지가 아닐까. "난 너 같은 놈을 잘 알아"와 같은 말은 얼마나 오만한가. 함께 살아도 알 듯 모를 듯한 게 사람이다. 동거나 결혼을 하면 상대를 잘 알게 되기 마련이다? 꼭 그럴까? 살면 살수록 잘 모르겠다는 느낌이 들 수도 있다. 사람의 넓이와 깊이는 만만치 않다. 게다가 자기가 서 있는 위치의 "멀고 가깝고 높고 낮음에 따라 모습이 각기 다르다".

왜일까? "여산의 진면목을 알지 못하는 건, 내가 여산 속에 있기 때문이지." 우리가 삶의 진면목을 알기 어려운 것은 삶의 밖으로 나갈 수 없기 때문이다. 삶의 바깥으로 나간 이는 모두 죽었다. 우리가 자기 진면목을 알기 어려운 것은 자기 밖으로 나갈 수 없기 때문이다. 자기 밖으로 완전히 나간 이는 모두 미쳤다.

인간은 인간의 한계 밖으로 나가보고 싶어서 우주여행을 떠난다. 우주여행을 하는 이유는 지구 밖을 보고 싶다는 것뿐 아니라 지구 외부에서 지구를 보고 싶다는 것도 있다. 달에 착륙해서 달 표면을 찍은 사진만큼이나 달에서 지구를 찍은 사진이 감동적이다. 보기 어려웠던 보금자리의 전모를 본 것 같은 느낌을 주기 때문이다.

소식은 「제서림벽」과 비슷한 취지의 말을 고시 공부하는 사람에게 한 적도 있다. 당시는 왕안석(王安石)이라는 권력자가 획일적인 고시 교과서를 만들고 그 내용에 부응하는 이들만 관료로 뽑으려고 설칠 때였다. 1078년 소식이 서주(徐州) 태수로 봉직할 때, 부하인 오관(吳琯)이 바로 그 획일적인 시험 공부에 골몰한다. 그러자 소식은 그에게 「해의 비유(日喩)」라는 에세이를 써준다.

장님이 해가 뭔지 몰라서 눈이 환한 이에게 해에 대해 물었다. 눈이 환한 이는 해가 쟁반 같다고 대답했다. 그러자 장님은 쟁반 두드리는 소리를 듣고 해가 뭔지 감을 잡았다. 이후 종소리를 들으면 그게 해라고 여겼다. 또 다른 눈 환한 이가 말했다. 해의 빛은 촛불과 같다. 그러자 장님은 초를 만져보고 해가 뭔지 감을 잡았다. 이후 피리를 더듬어보고 그게 해라고 여겼다. 해, 종, 피리는 서로 매우 다른데도 그 장님은 그게 다른 줄 몰랐다.

生而眇者不識日, 問之有目者, 或告之曰, 日之狀如銅槃, 扣槃而得其聲, 他日聞鐘, 以爲日也. 或告之曰, 日之光如燭, 捫燭而得其形, 他日揣籥, 以爲日也, 日之

與鐘籥亦遠矣, 而眇者不知其異.

우리가 알고 싶어서 애태우는 것들, 인생, 미래, 신, 우주, 도(道) 같은 것들도 다이와 같지 않을까. 그런 것들의 진짜 모습은 미약한 인간이 파악하기에 너무 크고, 깊고, 입체적이다. "보기 어렵기로 하자면, 도가 해보다 더하다. 사람들이 도를 통달하지 못하는 것이 장님과 다를 바 없다.(道之難見也甚於日, 而人之未達也, 無以異於眇.)" 왜 도를 파악하기가 이토록 어려울까? 파악 대상이 변화무쌍하기 때문이다. "모습을 바꾸어가니 어찌 전모를 파악할 수 있으리오!(轉而相之, 豈有旣乎.)"

그럼에도 사람들은 자기가 진리를, 신을, 미래를 안다고 강변하곤 한다. 에베레스트산에서 에베레스트산을 정복했다고 주장하고, 여산에서 여산을 안다고 주장하고, 한국에 살면서 한국을 안다고 주장한다. 여산 속에서는 여산의 진면목을 볼 수 없는데, 한국에서 산다고 한국을 알겠는가. 살고 있다고 삶을 알겠는가. 그들은 해를 보지 못하면서 해를 파악했다고 여기는 장님과 같지 않을까. "그러므로 세상에서 도를 논하는 사람들은 각자가 본 것에 기초해서 이름 짓고, 보지 못한 바에 대하여 억측한다. 그것은 모두 도를 잘못 파악한 것이다.(故世之言道者, 或卽其所見而名之, 或莫之見而意之, 皆求道之過也.)"

사정이 이러하니 자기만은 제정신이라고 주장하는 사람, 자기 하나만큼은 똑똑하다고 강변하는 사람, 자기는 도를 파악했다고 설치는 사람을 만나면, 빨리 도망치는 게 좋다. 문제는 그런 사람들이 일으키곤 하기 때문이다. 사람이라면 누구나 한계가 있고, 누구나 은은하게 미쳐 있고, 그럭저럭 바보 같기 마련이다. 문제는 그 사실을 인정하지 않을 때 발생한다.

자기 자신과 세계와 진리와 미래를 안다는 것이 그토록 어려운 것이라면, 아예 안다는 일을 포기해야 하는 걸까. 그렇지는 않다. 도라는 것이 명료하게 정리되고, 관료 선발의 획일적 기준이 되면 안 될 뿐, 도대체 도를 알 수 없다거나, 도는 아예 존재하지 않는다는 말은 아니다. 해를 보기 어렵다고 해가 없는 것은 아니다. 쟁반, 종, 촛불, 피리는 해가 아니다. 그것들은 해의 여러 측면을 전해주는 비유에 불과하다.

중국의 여산

虎溪三笑圖

중국에는 유명한 산이 많다. 그중에서도 중국 강서성(江西省) 구강시(九江市)에 있는 여산(廬山)은 가장 빈번하게 예술 작품의 대상이 된 산이다. 특히 폭포가 유명해서 여산을 다룬 그림에는 대개 폭포가 등장한다. 여산을 다룬 예술 작품의 계보가 생기면서, 그 계보의 일부가 되기 위해 더욱 많은 예술가들이 여산을 방문하기를 열망했다. 조선의 선비들도 여산에 대한 예술 작품을 다수 남겼지만, 조선시대에 실제로 여산에 가볼 수 있었던 사람은 노인(魯認, 1566~1622)이라는 인물이 유일했던 것 같다. 서애(西厓) 유성룡(柳成龍, 1542~1607)이 자신의 문집 『서애집(西厓集)』에 남긴 「노인」이라는 글에 따르면, 노인은 임진왜란 때 일본에 포로로 잡혀갔다가 중국인의 도움으로 탈출하여 중국 땅을 밟게 되는데, 그때 문인들과 교유하며 여산을 비롯해 명승지를 두루 관람했다.

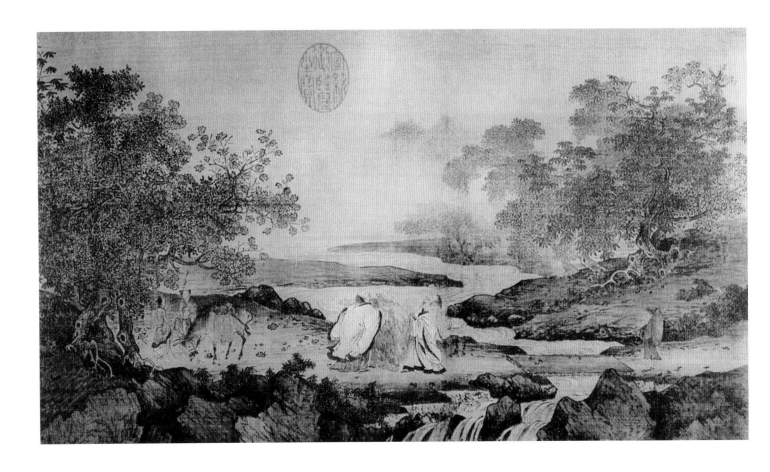

호계삼소도

虎溪三笑圖

작자 미상, 송대, 26.4×47.6cm, 타이베이, 국립고궁박물원.

廬山瀑

廬山瀑布圖
정선鄭敾, 18세기, 100.3×64.2cm, 국립중앙박물관.

관폭도

觀瀑圖

종례鍾禮, 15세기 후반, 177.8×103.2cm, 뉴욕, 메트로폴리탄 미술관.

여산고

廬山高

심주沈周, 1467년, 193.8×98.1cm, 타이베이, 국립고궁박물원.

정신승리란 무엇인가

　　나도 정신승리 좋아한다. 그 어느 곳보다도 집을 좋아하는 나에게, 정신승리는 적성에 맞다. 오늘도 침대 위에서 중얼거린다. 오늘 같은 날씨에는 평양냉면의 명가 피양면옥이 제격이지. 그러나 가서 줄서기 귀찮군. 내 자신을 설득하기 시작한다. 냉면 맛은 다 거기서 거기야. 이처럼 정신승리는 냉면 맛까지 바꾸어버린다. 누워서 다 해결할 수 있다.

　　이래서 내가 여우를 미워할 수가 없다. 이솝 우화에 나오는 그 유명한 여우와 신 포도 이야기. 잘 익은 포도를 발견한 여우는 먹고 싶어 펄쩍펄쩍 뛰어보지만 소용 없다. 너무 높은 곳에 있어서 입이 닿지 않는다. 결국 여우는 정신승리를 감행한다. 저 포도는 시어서 맛이 없을 거야.

　　사람들은 여우를 비웃지만, 나는 여우에게 공감한다. 저렇게 정신승리를 하지 않고 진짜 포도를 따 먹으려면 삶이 얼마나 고단할까. 고도의 트레이닝을 통해 점프력을 키워서 따 먹거나, 다른 여우와 합작하여 나무에 기어올라 포도를 따 먹어야 한다. 둘 다 힘들다. 어느 세월에 트레이닝을 해서 몸짱이 되고, 어느 틈에 다른 여우를 섭외한단 말인가. 그에 비해 정신승리는 '가성비'가 좋다. 저 포도는 시어서 맛이 없을 거야, 라는 정신승리를 통해 여우는 안정을 되찾는다.

　　정신승리에 맛 들이면 승리하지 못할 대상이 없다. 내 정신은 패배를 모른다! 배가 고프다? 배가 부르다고 정신승리 하면 된다. 칭찬에 굶주렸다? 환청으로 칭찬을 들어버리면 된다. 불행한 느낌이 엄습하는 것 같다? 모든 불행을 다 행복이라고 느끼게끔 자

신을 길들이는 거다. 마치 파블로프의 개처럼. 외로움도 물리칠 수 있다. 나 혼자 팬 미팅도 하고 나 혼자 팬클럽도 만들면 되니까. 이리하여 결국 그림의 떡만 보아도 배부르는 경지에까지 이른다. 아무 데나 쏘아라. 과녁은 거기에 그리면 되니까.

죽을 때까지 정신적으로 연전연승할 수 있으면 좋으련만. 문제는 정신승리가 현실승리는 아니라는 거다. 정신승리는 정신의 공갈 젖꼭지다. 여우의 문제는 제대로 승리하지 못한 데 있는 것이 아니라 제대로 패배하지 못한 데 있다. 제대로 패배했다면 점프력 강화 훈련으로 몸짱이 되었을 텐데. (정신으로) 승리했으므로 개선을 도모하지 않게 되었다. 언젠가 현실이 결국 여우의 방문을 두드릴 거다. 이제 그만 침대에서 일어나. 나와서 청소하고 밥 먹고 운동하고 사회에 나가서 멀쩡한 사람처럼 굴어.

현실이 가하는 '팩트 폭력'은 실로 따끔하다. 한번 사는 인생, 원 없이 꿀 빨다 가고 싶다고, 해맑은 표정으로 벌집을 쑤셔보라. 벌에 쏘여 만신창이가 될 거다. 현실의 벌침에 쏘여 신음하지 않으려면 현실을 직시해야 한다. 벌의 습성을 파악하고, 어떻게 하면 벌을 피해 무난히 꿀을 채취할지 배워야 한다. 쾌락을 좇던 철학자 에피쿠로스(Epicouros)도 말하지 않았던가. 우리가 분명한 사실에 반대할 경우 마음의 평안을 얻을 수 없다고.

현실의 난제를 해결하기 위해서는 장기적인 계획을 세우고 협력 대상을 찾아야 한다. 말이 좋다. 그게 그렇게 쉽겠는가. 장기적인 계획을 세우기에 체력도 정신력도 부족하다. 게다가 타인은 종종 독침이 아니던가. 협력 대상이라니, 아무 대가도 없이 누가 선선히 협력해준단 말인가. 정신승리가 아닌 현실승리는 너무 힘들다. 현실의 포도를 따 먹기 위해 점프력 강화 훈련을 하다가 그만 우리 여우는 탈진한다.

탈진한 여우는 다시 한번 정신승리를 고려한다. 정신승리란 무엇인가? 자기가 자기에게 하는 가스라이팅(현실 파악을 조작해서 지배력을 강화하려는 시도)이다. 현실을 바꾸는 것이 어려우므로, 대신 마음의 현실 인식을 조작하는 것이다. 세상에 넘쳐나는 자기계발서들이, 수많은 상담가들이, 이른바 멘토들이 마음 수련 운운하는 데는 다 이유가 있다. 저 넓은 세상을 어떻게 일거에 바꾼단 말인가? 그에 비해 자기 마음은 어쩐지 어떻게 해볼 수 있을 거 같다.

정신승리의 궁극은 자신이 정신승리를 했다는 사실을 마침내 잊는 것이다. 그 지점까지 나아가지 못한 정신승리는 불완전한 승리다. 포도가 시다고 판정한 여우는 과연 자기가 정신승리 중이라는 사실을 머리에서 떨쳐낼 수 있었을까. 혹시, 정신승리 중이라

는 사실이 여우의 뇌 한구석에서 계속 주차하고 있지 않았을까.

그 꺼림칙한 느낌을 떨쳐버리려면 대안 현실이 필요하다. 자기만이 아니라 타인도 자신의 상상을 믿어줄 때 대안 현실이 생겨난다. 다른 여우들도 저 포도가 시다고 생각해줄 때야 비로소 자신의 정신승리가 완성된다. 그래서 타인에게 다가가 가스라이팅을 시작한다. 정신승리의 객관화에 나서는 것이다. 그때부터 그의 머리는 가스실이 되고, 그의 입은 상대의 마음을 식민화하는 가스 분무기가 된다. 난 언젠가 성공할 거거든. 날 사랑한다면 5천만 원만 빌려줘. 이 오빠(우웩!)만 믿어. 반드시 호강시켜줄게.

그런데 현실이란 인간 정신과 동떨어져서 존재하는 것이 아니다. 현실은 관점에 따라 달리 보인다. 누구의 관점과도 무관한 '순수한' 현실은 없다. 타인, 권력자, 혹은 정부가 하는 가스라이팅의 희생물이 되지 않는 길은, 어디에도 없는 순수한 현실을 발견하는 게 아니라 다양한 관점에서 사태를 바라보는 능력을 키우는 일이다. 여우와 신 포도 이야기도 여우의 관점이 아니라 포도의 관점에서 바라보아볼까? 포도의 세계에서 여우와 신 포도 이야기는 근거 없이 시다는 평가를 일삼는 평가 권력의 폐해를 그린 작품일지도 모른다.

순수한 현실이라고 가장하면서 사람들에게 해대는 가스라이팅. 그것이 바로 이데올로기다. 물리적 폭력이 통제되고 있는 정치 세계에서, 만인의 만인에 대한 가스라이팅이 진행 중이다. 그렇다고 모든 정신승리가 다 나쁜 것은 아니다. 귀여운 정신승리도 있다. 자신은 인간이 아니라 식물이라고 '셀프' 가스라이팅을 시도한 에도시대 일본의 시인 고바야시 잇사(小林一茶)도 있다. "반딧불 하나가/내 소매 위로 기어오른다/그래, 나는 풀잎이다."

사태를 다른 관점에서 보라고 권유한다는 점에서 선의의 위로는 어느 정도 가스라이팅을 닮았다. 친구가 큰 실패나 좌절을 겪고 있는가? 실패는 성공의 어머니라고, 위기가 곧 기회라고 격려해주어라. 친구의 마음이 좀 진정될 것이다. 친구가 10년 징역형을 선고받아 실의에 빠져 있는가? 이것은 형벌이 아니라 『토지』나 『잃어버린 시간을 찾아서』를 읽으라고 하늘이 주신 기회라고 설득하라. 친구가 비싼 돈을 주고 산 티팬티가 야하다고 입기 망설이고 있는가? 티팬티를 섹시한 힙스터의 기저귀라고 생각하라고 말해주어라. 한결 과감하게 입을 수 있을 것이다.

같은 종류의 위로를 계속하는 것은 물론 한계가 있다. 시험에 낙방한 젊은이에

게 노인이 전형적인 위로를 시전한다. "입맛이 쓰겠지만, 보약 먹은 셈 치게." 그러나 9수를 거듭하는 수험생에게 계속 같은 말을 한다면 효과가 있을까. 수험생이 볼멘소리로 대꾸하지 않을까. 그놈의 보약 그만 좀 먹고 싶어요! 그리고 이거 보약 아니에요! 방금 실연한 청년에게, 세상에 여자 많아, 라고 위로한들 효과가 있을까. 한때 세상에서 유일한 사랑이었던 이가 세상의 뭇사람들 중 하나가 되는 과정은 생각만큼 쉽지 않다.

낙방은 낙방. 실연은 실연. 패배는 패배. 현실은 엄연히 존재한다. 인지와 납득은 다르다. 낙방, 실연, 패배를 인지했다고 해서 마음이 곧바로 그 고통스러운 현실을 선뜻 납득하는 것은 아니다. 마침내 마음이 그 불편한 현실마저 수용해냈을 때 그것이 바로 정신승리다.

승리는 승리고, 패배는 패배다. 하나의 패배를 인정했다고 해서 모든 패배를 인정할 필요는 없다. 하나의 패배도 모든 면에서 패배인 것은 아니다. 모든 관점에서 다 패배인 경우는 없다. 어떤 패배를 해도 인생 전체가 패배로 변하는 경우는 없다. 현실을 여러 관점에서 볼 수 있는 마음의 탄력을 갖는 것이 진정한 정신승리다.

자기 멋대로 할 수 없는 변화무쌍한 현실이 존재한다는 것, 그 현실은 관점에 따라 다양한 국면을 드러낸다는 것, 이것을 알고 적절히 대처하며 살아가는 일은 말만큼 쉽지 않다. 천 년 전 사람들에게도 그것은 평생의 숙제였던 것 같다. 소식은 말한다. "평생토록 도를 배운 것은 오직 외물의 변화에 대처하고자 하기 위한 것이니, 뜻밖의 일이 닥치면, 반드시 이치에 맞게 이해하고 대응해야 합니다.(平生學道, 專以待外物之變, 非意之來, 正須理遣耳.)"

풍자화 속에 등장하는 여우와 신 포도

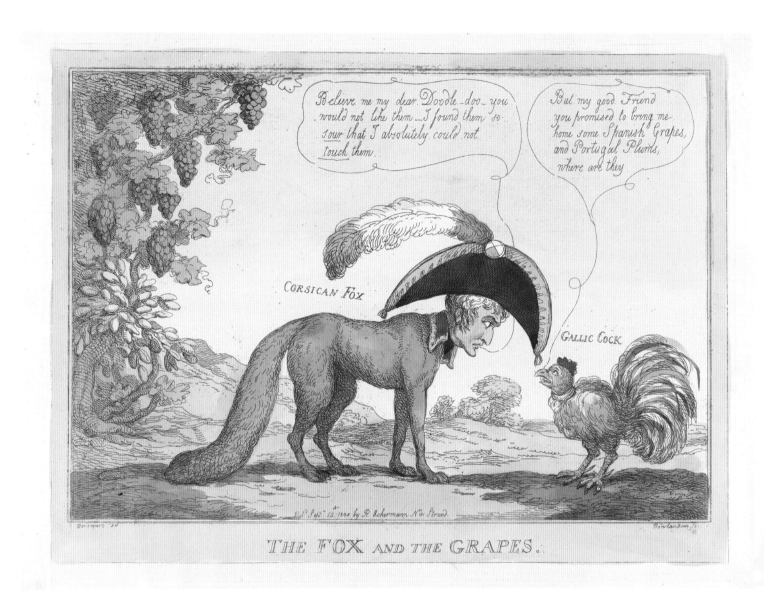

어우와 신 포도
The Fox and the Grapes
토머스 롤런드슨Thomas Rowlandson, 1808년, 26.7×36.5cm, 뉴욕, 메트로폴리탄 미술관.

영국의 풍자화가 토머스 롤런드슨(Thomas Rowlandson, 1757~1827)의 1808년도 작품. 1808년 8월 21일 포르투갈 리스본 인근 소읍 비메이루(Vimeiro)에서 웰링턴(Arthur Wellesley Wellington) 장군이 이끄는 영국군과 프랑스군이 전투를 벌였다. 나폴레옹 전쟁 중 영국과 프랑스 사이에 벌어진 이 최초의 지상 전투에서 영국군은 압승을 거두고, 결국 워털루(Waterloo) 전투마저 승리하게 된다. 이 그림은 그 연승의 시발점이 되었던 비메이루 전투에서 프랑스의 패배를 풍자한다. 이 패배로 말미암아 나폴레옹은 포르투갈을 정복하겠다는 계획에 차질을 빚게 된다. 그림에서 여우로 등장한 나폴레옹은 스페인을 뜻하는 포도나무와 포르투갈을 뜻하는 자두나무에서 등을 돌린 채 수탉으로 등장한 프랑스 국민에게 스페인과 포르투갈은 신경 쓸 가치가 없다고 설득한다.

여우와 신 포도 이야기는 정치 풍자화에서 자주 활용되었다. 정치인은 대개 야심으로 가득 차 있고, 그 야심은 현실 속에서 늘 성공하지 않는다. 공인으로서 정치인은 자신의 정치적 위엄을 유지하기 위해서라도, 자신의 실패를 그대로 인정할 수 없다. 그러한 감정의 동학은 포도가 시다고 자신을 위안하는 여우의 심리를 닮았다.

여우와 신 포도
The Fox and the Grapes
프란시스코 산차Francisco Sancha, 그림엽서 세트 《최신 이솝 우화Aesop's Fables Up to Date》 중, 1915년경, 14×8.9cm, 보스턴 아테네움.

1910년대에 영국에서 발행된 엽서. 군복 입은 여우는 독일 제국 황제 빌헬름 2세(Kaiser Wilhelm Ⅱ)다. 포도 덩굴에는 칼레(Calais), 파리(Paris), 페트로그라드(Petrograd, 상트페테르부르크), 베르됭(Verdun) 등의 도시명이 적혀 있다. 이 도시들은 독일에게 중요하기는 하지만 정복하기 어려운 대상, 즉 일종의 신 포도였다. 베르됭 전투를 예로 들어보자. 1916년 2월 21일부터 같은 해 12월 18일까지 프랑스 북동부의 베르됭-쉬르-뫼즈(Verdun-sur-Meuse) 고지에서 프랑스 제3공화국과 독일 제국 간에 전투가 벌어졌다. 한때 독일군이 우세하기도 했으나, 결국 프랑스군이 독일군을 격퇴했다. 그 이후 베르됭은 독일에게 신 포도가 되었다.

No longer sour or Fox in his glory
W. 터너W. Turner, 1784년, 22.6×26.1cm, 런던, 대영박물관.

1784년에 제작된 이 동판화에서 여우는 더 이상 포도와 신경전을 벌이지 않는다. 여우는 포도 더미를 한껏 끌어안고 포식 중이다. 어떻게 이런 일이 가능했을까? 여우 옆에 떨어져 있는 가면이 그 실마리다. 점잖은 모습을 유지해야 하는 공공의 페르소나를 집어던지고 나자, 여우는 마음껏 포도를 탐식할 수 있게 된 것이다. 이것이 꼭 좋은 일일까? 오른쪽에 그려진 악마의 모습은 이것이 좋은 상황이 아니라는 점을 암시한다.

320

Le renard politique

Je ne veux, ni révolution, ni anarchie, ni meurtre, ni pillage, &ᵃ.
ou
ils sont trop verts.

정치적인 여우: 나는 혁명도, 무정부 상태도, 살인도, 약탈도, 그리고 나무 선 포도도 원하지 않아
Le renard politique: Je ne veux ni révoluiton, ni anarchie, ni meurtre, ni pillage &a, ou ils sont trop verts
아롱 마르티네Aaron Martinet, 1819년, 23.2×16.9cm, 런던, 대영박물관.

무릇 천지간의 사물은 각기 주인이 있소. 진정 나의 소유가 아니라면 터럭 하나라도 취해서는 아니 되오.

且夫天地之間, 物各有主, 苟非吾之所有, 雖一毫而莫取.

7

허무와 정치

경쟁할 것인가, 말 것인가

무릇 천지간의 사물은 각기 주인이 있소. 진정 나의 소유가 아니라면 터럭 하나라도 취해서는 아니 되오. 오직 강 위의 맑은 바람과 산 사이의 밝은 달은 귀가 취하면 소리가 되고, 눈이 마주하면 풍경이 되오. 그것들은 취하여도 금함이 없고 써도 다함이 없소. 이것이야말로 조물주의 무진장이니, 나와 그대가 함께 즐길 바이외다.

— 소식, 「적벽부」

세상에는 경쟁 성애자들이 있다. 경쟁에서 이기기 위해 한없이 자신을 개발하면 사회가 발전한다고 보는 이들이다. 그도 그럴 것이, 경쟁자 없는 식당의 반찬은 점점 나빠지곤 하는 것이 사실이다. 상대보다 더 많은 고객을 유치하려는 경쟁이 생길 때 반찬은 좋아지곤 한다. 그 과정에서 고객은 좋은 서비스를 누리게 될 뿐 아니라, 식당도 발전한다.

그러나 이것은 경쟁에서 이긴 식당의 관점이다. 그리고 식당에 가서 밥 사 먹을 여력이 있는 사람의 관점이다. 경쟁에서 진 식당의 관점에서도 과연 경쟁이 좋을까. 식당에 가서 밥 사 먹기 어려운 사람에게도 반찬 경쟁이 의미 있는 일일까. 그럴 리가. 경쟁은 경쟁에 참여할 여력이 있는 사람, 그리고 경쟁에서 이길 가능성이 있는 사람을 위한 게임이다.

그렇다고 경쟁이 아예 없을 수 있을까? 경쟁이 없어지려면 사람들의 욕구가 없어져야 한다. 아니면 욕구에 딱 맞는 양의 재화가 안성맞춤으로 존재해야 한다. 그런 일이

가능할 리가. 욕망은 욕망을 부른다. 욕망을 줄일 수 있을지언정 욕망을 완전히 없애기는 어렵다. 욕망을 줄였다고 한들 그 욕망을 채우는 순서는 누가 정할 것인가. 자기가 그 순서를 결정하고 싶다는 욕망이 일어난다. 욕망은 끝내 우리 곁을 떠나지 않는다.

현실이 이렇다면 경쟁이 최선이라고 주장하는 사기에도, 경쟁 없는 사회가 올 거라는 사기에도 속지 말아야 한다. 경쟁이 그리 좋은가. 인생에서 어느 정도 경쟁은 불가피하지만 경쟁이 심화하는 것은 두려운 일이다. 경쟁은 곧 고생이기 때문에. 격렬한 사회적 경쟁에 뛰어드는 게 좋겠나, 누워서 뒹굴뒹굴 만화책 보는 게 좋지. 누워 있기는 어디 쉬운 줄 아나. 잘 누워 있는 데도 기술이 필요하다. 자칫하면 목에 담 온다.

자원은 한정되어 있는데, 경쟁자만 늘어나면 결국 사회적 갈등이 온다. 청년층 젠더 갈등이 격화되는 배경에는 과거보다 많은 이들이 한정 자원을 두고 경쟁 중이라는 현실이 있다. 안정된 직장은 줄어드는데 너도나도 사회 속에서 자기 자리를 주장하니, 경쟁이 강화되고 있는 것이다. 취업이 어려워지면 경쟁자를 더 의식하게 되고, 결국에는 서로를 미워하게 된다.

어떻게 해야 하나? 물론 자원이라는 파이를 크게 하면 된다. 안정된 직장이 늘어난다면 경쟁은 아마 완화될 것이다. 그러나 고도성장이 끝난 한국에서 파이는 좀처럼 커지지 않는다. 이제 한정된 파이라도 공정하게 분배해야 한다. 말이 쉽다. 공정에도 심오한 철학과 정교한 기술이 필요하다. 출발선이 다른 사람들, 성장 배경이 다른 사람들, 조력자의 규모가 다른 사람들이 모여 사는 사회에서 공정은 어떻게 실현되어야 하는가. 이 질문에 답할 의지와 능력이 없을 때, 기대는 것이 획일적인 시험이다. 학부모는 자원을 자식 교육에 집중하고, 용케 시험에 합격한 자식은 '공정하게' 경쟁자를 제거한 승리자로 탈바꿈한다.

11세기 중국의 정치가 왕안석도 공무원 시험을 통해 자기 입맛에 맞는 인적 자원을 획일적으로 선발하고, 그렇게 선발된 공무원들의 힘으로 이제껏 정부가 건드리지 못하던 영역까지 뛰어들었다. 과감하게 과세 영역을 늘리고, 방관했던 시장에도 적극적으로 개입했다. 한마디로 정부가 사회와 경쟁하려 들었던 것이다. 그 결과, 그 어느 때보다도 정부의 존재감이 높아지고, 경쟁적인 분위기가 사회에 조성되었다.

바로 이때, 문인 소식은 왕안석을 비판하는 뜻을 담아 「적벽부」를 쓴다. 머나먼 황주(黃州) 땅으로 축출되어 살던 1082년, 그의 나이 46세 때였다. "무릇 천지간의 사물

은 각기 주인이 있소"라는 말은 아무리 경쟁이 격화되어도 정부나 타인이 건드릴 수 없는 고유 영역이 있다는 선언이다. 그래서 "진정 나의 소유가 아니라면 터럭 하나라도 취해서는 아니 되오".

이 세상이 하나의 가치나 기준으로 수렴되는 획일적인 곳이 아니라는 사실을 깨달아야 한다. 경쟁이 격화되다 보면 삶의 전 영역을 제로섬 경쟁 원리가 작동하는 곳으로 보게 된다. 그러나 세상은 다원적인 곳이며, 자원 역시 다원적이다. 세상에는 제로섬 경쟁을 할 수밖에 없는 영역도 있지만, 제로섬 경쟁이 작동하지 않는 영역도 있다. "강 위의 맑은 바람과 산 사이의 밝은 달" 같은 것은 전형적으로 제로섬 경쟁이 작동하지 않는 영역이다. 너 나 할 것 없이 경쟁적으로 바람을 쐬고 달을 쳐다보아도, 아무 문제가 없다.

소식이 「적벽부」를 쓴 지 약 1천 년이 지난 2021년 봄, 미국 작가 리베카 솔닛(Rebecca Solnit)도 한국 언론과의 화상 기자간담회에서 이렇게 말했다. "자본주의적 희소성 개념에 집착하지 말라. 희망, 자신감, 정의 등 비물질적인 가치는 양이 무한하다. 누군가 더 누림에 의해 내 것을 빼앗길 것 같다는 두려움을 느낄 필요가 없다. 여성이 원하는 것을 다 들어줘도 남성이 누리는 것이 감소하는 것이 아니다. 여성이 더 자유를 누리고 존중을 받는 것을 남성들도 희망했으면 한다."

희망, 자신감, 정의 등 제로섬적 경쟁이 작동하지 않는 영역에 눈을 돌릴 수 있으려면, 세상에는 다원적 가치가 존재한다는 것을 먼저 인정해야 한다. 그리고 그 다양한 가치들에 자유자재로 눈을 돌리고 다양한 영역을 가로지를 수 있는 마음의 탄력이 필요하다. 경쟁, 아니 경쟁의 '지옥'으로부터 벗어나기 위해서는 파이의 확대나 욕망의 제거나 공정한 시험 못지않게 경직되지 않은 마음의 탄력이 중요하다.

적벽과 파도

적벽부(赤壁賦)를 묘사한 적벽도(赤壁圖)는 송나라 때부터 현대에 이르기까지 널리 그려져왔다. 그 많은 그림을 어떻게 분류할 것인가? 첫 번째 기준은 과연 그 적벽도가 적벽 전체 혹은 대부분을 담고자 했느냐, 아니면 적벽의 특히 일부에 집중했느냐 여부다. 또 하나의 기준은 과연 적벽부 아래 물결을 부각하느냐 여부다. 예외는 있지만, 송나라 때 적벽도는 대체로 적벽 전체의 장관을 드러내면서 그 아래 일렁이는 파도를 강조한다. 반면, 명나라 때 적벽도는 적벽의 일부에 집중하면서 파도를 최소화하는 경우가 많다. 관람자는 전자의 그림에서 압도감을 느낀다면, 후자의 그림에서는 안정감 혹은 평화를 느낀다. 다음 두 그림 중 오른쪽 그림을 그린 이는 다름 아닌 〈고루환희도 (骷髏幻戱圖)〉의 주인공 이숭(李嵩, 1166~1243)이다. 이숭의 〈적벽도〉는 동시대 다른 적벽도와 달리 소품으로서 적벽의 일부만 묘사했지만, 약동하는 물결만큼은 선명하게 드러나 있다. 구영(仇英, 1498~1552)의 〈적벽도〉는 명나라 오파(吳派)의 일원답게 적벽의 일부에 집중하면서 파도의 위험감을 최소화하고 있다.

적벽도(위)

赤壁圖

이숭李嵩, 13세기, 24.77×26.37cm, 캔자스시티, 넬슨-앳킨스 미술관.

적벽도(아래)

赤壁圖

구영仇英, 16세기, 23.5×129cm, 개인 소장.

좋은 의도의 정치

한 정부가 끝나고 새로운 정부가 들어섰다. 국민에게 주는 고별사나 취임사나 좋은 의도로 가득하다. 그러나 의도란 무엇인가. 의도는 결과를 지향하지만 아직 결과에 이르지 않은 마음 상태다. 따라서 좋은 의도가 좋은 결과를 낳으리라는, 혹은 낳았으리라는 법은 없다.

잘하겠다고 들면 잘되던가? 꼭 그렇지 않다. 현실은 역설로 가득 차 있다. 옷을 맵시 있게 입으려는 의도가 강할수록 맵시가 없어지는 역설이 있다. 섹시해지겠다는 의도가 강할수록 안 섹시해지는 역설이 있다. 드라마 〈나의 해방일지〉에 나오는 매력남 구씨도 아니면서 마구 벗어부친다고 섹시해지겠는가? 성적 유혹을 드러내놓고 과시하는 일이 상대를 매혹할 수 있을까? 차라리 금욕적인 태도를 보이는 것이 더 섹시하다. 저 금욕의 빗장을 풀어보고 싶다, 저 빗장이 풀렸을 때 저 사람이 어떻게 돌아버릴까, 이런 상상을 촉발할 수 있으니까.

종합격투기 경기도 마찬가지다. 마구 치고받는 선수들의 야수성에 관객들이 열광하는 것일까? 엄청난 폭력배가 흉기를 들고 야수처럼 길가에서 날뛴다면 사람들은 열광은커녕 도망가기 바쁠 것이다. 어떤 사람들이 종합격투기 경기에 매료되는 것은 가공할 폭력을 가진 이들이 엄격한 규칙이 통제하는 링 안에서 낑낑거리고 있기 때문이다. 야수성이 통제하에 있다는 사실 자체가 사람들을 매료시킨다.

마찬가지 이유로 예술 작품에서 작가의 의도에 집착하는 것도 그다지 바람직하

지 않다. 신비평 이론가들이 오래전에 그런 경향을 신나게 두들겨 팬 바 있다. 비평이론가 윌리엄 윔서트(William Wimsatt)와 먼로 비어즐리(Monroe Beardsley)의 논문 「의도의 오류(The Intentional Fallacy)」가 발표된 것이 벌써 70, 80년 전이다. 소설가 권여선은 "소설을 쓸 때 경계하는 것이 있나요?"라는 질문에 이렇게 대답했다. "제 의도대로 쓰는 것을 경계해요. 제 계획이나 구상 그대로, 의도를 거의 배반하지 않는 글쓰기, 그건 실패, 완전 실패할 가능성이 높아요. 언어가 언제나 저를 이겨주기를 바라면서 씁니다." 미술 작품인들 다르랴. 사람들은 의도가 훌륭한 졸작보다는 의도하지 않은 걸작을 보기 원한다.

교육도 마찬가지다. 요즘 대학생들의 윤리의식이 부족하다는 언론 보도를 섭한 교수들이 외치는 거다, 이대로 두고 볼 수 없다! 윤리 수업을 필수로 만들자! 착한 인간 양성 수업을 들어야만 졸업할 수 있게 하자! 그러면 학생들이 윤리적이 될 것 같은가? 대학 내 직업윤리가 땅에 떨어진 상황에서, 그 수업을 마지못해 들었다고 픽이나 윤리적이 되겠다. 천년의 발정이, 아니 천년의 윤리의식마저 식을 것 같다. 의도가 좋다고 결과가 좋으리라는 법은 없다.

그래서일까. 이 사회의 사과문은 대개 이렇게 시작하곤 한다. "제 의도는 그렇지 않았지만, 그런 결과를 빚게 되어 죄송합니다" 혹은 "제 의도와는 달리 만약 기분이 나쁘셨다면 죄송합니다". 자신의 잘못을 지적받았을 때야 비로소 의도로는 충분치 않다는 걸 깨닫게 된다. 그리고 그 깨달음은 책임을 회피하기 위해서 사용되기도 한다. 의도는 나쁘지 않았으니 절 너무 나무라지는 말아주세용~. 의도가 결과를 보장하지 않는다고 해서 그 사람이 책임으로부터 완전히 면제될 수 있는 것은 아니다. 그럴 의도는 없었지만 잘못된 행동을 하고 말았다면, 그것은 의도 때문이 아니라 자신의 방만한 평소 습관이나 태도 때문일 가능성이 높다.

습관이나 태도 때문이 아니라면, 해당 사회의 '언어'를 숙지하지 못해 생긴 잘못일 수도 있다. 거래처 여직원이 미소 띤 얼굴로 사소한 친절을 베풀었다고 해서 자기에게 "꼬리를 쳤다"고 망언을 해서는 안 된다. 그의 친절은 그 직업에서 통용되는 언어이지 의도가 아닐 것이다. 매력적인 여자 후배가 "선배, 맛있는 거 한번 같이 먹어요"라고 말했다고 치자. 이건 나에게 반했다는 뜻일까. 아닐걸. 공짜 밥 정도는 먹어주겠어, 정도의 뜻이 아닐까. 청자뿐 아니라 화자도 용례를 잘 파악해야 한다. 표현은 개판으로 해놓고 상대가 화를 내면, "아니 제 의도는 그게 아니라…" 어쩌고저쩌고해봐야 별 소용 없다. 잘못된

표현은 즉시 수정하는 것이 바람직하다. 공적인 차원에서 가시적인 것은 본인도 알듯 말 듯 한 심리 상태가 아니라, 해당 사회에 통용되는 표현이다. 의도는 불투명한 병 안에 담긴 물이요, 결과는 엎질러진 물이다.

　　　　비판하는 사람이라고 쉬울까. 잘못을 저질렀다고 해서 그의 의도가 나빴다고 서둘러 넘겨짚지 않는 것이 중요하다. 찾을 수 없는 의도를 넘겨짚거나 갖다 붙이는 일에 유의해야 한다. 나쁜 짓을 저질렀어도 나쁜 의도를 가진 나쁜 놈은 아닐 수 있으므로. 그러니 의도를 단정하지 않고도 얼마든지 비판할 수 있다. 마키아벨리(Niccoló Machiavelli)는 『로마사 논고』에서 악행을 저지르려고 의도한 자보다 실제 저지른 자가 더 비난을 받아야 한다는 취지의 말을 한 적이 있다. 그래도 어떤 사람들은 여전히 상대의 의도를 넘겨짚고, 오해에 근거해서 단죄하려 들겠지.

　　　　정치란 그럴 위험을 감수하면서 자신의 의도를 현실에서 구현하려 드는 일이다. 그게 쉬울 리야. 선한 의도든 악한 의도든, 어떤 의도를 가지고 일정한 결과를 불러오는 이는 보통 사람이 아니다. 일단 의도하는 거 자체가 각별한 일이다. 의도는 매우 특수한 활동이 아니던가. 음식이 위에서 대장으로 가도록 의도하나? 심장이 뛰도록 의도하나? 숨 쉬려고 매 순간 의도하나? 힘들어서 못할 것이다. 사람들은 되도록 대충 살고 싶어 하지 않나. 의도는 체력과 의지력이 있는 사람이 가까스로 해낼 수 있는 대단한 사업이다.

　　　　그래서일까, 많은 경우 의도는 사후적으로 발생한다. 교과서에 실린 글의 의도를 묻는 문제가 수학능력시험에 나왔다고 해보자. 정답은 '돈 벌기 위한 의도로 썼다'일까, 아니면 '나라를 발전시키기 위한 의도로 썼다'일까. 그것도 아니면 '역사에 남기 위한 의도로 썼다'일까. 사실, 저자는 별생각 없이 그 글을 썼을 수도 있고, 나라도 발전시키고 역사에도 남고 돈도 벌기 위한 복합적인 의도를 가지고 썼을 수도 있다. 누가 그 의도를 명백히 알 것인가. 쓴 사람 본인이라고 분명히 알까. 의도란 종종 사후 해석을 통해 비로소 확정되곤 한다.

　　　　좋은 의도를 가졌다는 것만으로도 대단하다. 침대에 누워 멍하니 벽지를 바라보고 있지 않고, 무엇인가 명확한 마음의 지향을 가지는 것만 해도 체력과 정성이 필요한 일이니까. 거기에 그치지 않고, 그 의도를 현실에서 관철하는 일은 더 대단하다. 현실은 복잡성과 딜레마와 역설로 가득 차 있으니까. 외로워서 연애를 했더니 더 외로워지는 역설, 배가 나와도 배는 여전히 고프다는 역설. 포기했을 때 비로소 자기 것이 되더라는 역설. 미

래를 예측한다며 약을 파는 사람은 넘쳐나지만, 삶이 정녕 법칙과 예측대로 흘러가던가. 모르겠다. 대체로 인간은 어쩔 수 없는 큰 흐름과 우발적 사건의 비빔밥 속에서 선택과 습관을 오가면서 하루하루 근근이 살지 않던가. 그러다가 정신 차려보면 어느새 죽을 때다.

　　　　이른바 정치인이라는 사람들은 이런 통제 불능의 상황에서 어떻든 결과를 만들어내겠다고 나선 사람들이다. 영문도 모른 채, 신의 의도도 모른 채, 하루하루 이리 치이고 저리 치이며 살지만은 않겠다는 결기를 가졌을 사람들이다. 선한 의도와 경직된 계획만으로는 그런 역동적이고 통제하기 어려운 상황에서 바람직한 결과를 만들어내기 어렵다. 변화하는 현실에 대응할 수 있는 판단력과 상상력과 유연성과 탄성이 필요하다. 막스 베버(Max Weber)는 『소명으로서의 정치』에서 이렇게 말했다. "신념 윤리를 따르는 것이 옳은지 아니면 책임 윤리를 따르는 것이 옳은지의 여부, 그리고 언제는 신념 윤리를 따라 행동해야 하고 또 언제는 책임 윤리를 따라 행동해야 하는지에 대해서는 어느 누구도 분명히 가려서 지시할 수 없다." 성숙한 정치인은 자기 의도대로 상황을 만들 수 있다고 단정하지 않고, 상황 속에 있는 내적 동학까지 감지한다. 어떻게 하면 그 동학과 함께할 것이며, 그 동학 속에서 어떻게 가능한 최선의 결과를 만들어낼 것인가 고민한다.

　　　　그러면 누가 미숙한 정치인인가? 선한 의도를 과신한 나머지 근거 없는 자신감이 충만한 정치인이 아닐까. 그런 사람이 큰 권력을 손에 쥐게 되면, 그 권력을 멍청하지만 과감하게 행사할 것이다. 막스 베버는 정치 현실의 아이러니를 인식하지 못하고 선한 의도에만 집착하는 정치인을 일러 '정치적 유아'라고 부른 적이 있다. 막대한 화재가 치밀한 악의를 가진 성인에 의해서만 발생하는 것은 아니다. 막연한 선의를 가진 유아에 의해서도 일어날 수 있다. 모든 국민이 직업 정치인이 될 수는 없다. 그러나 유아에게 권력이라는 화염방사기를 쥐어줄 것인가의 문제는 결정할 수 있다.

포르투나와 운명의 수레바퀴

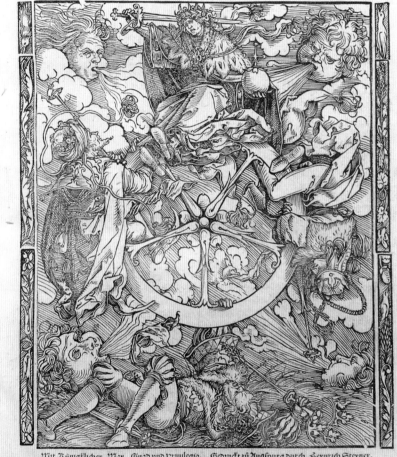

운명의 수레바퀴
The Wheel of Fortune
한스 바이디츠Hans Weiditz, 『행운과 불운에 대한 대처법De Remediis utriusque fortunae』 표지에 실린 삽화, 1532년, 30.1×19.7cm, 런던, 대영박물관.

1532년 독일 아우크스부르크에서 출간된 프란체스코 페트라르카(Francesco Petrarca, 1304~1374)의 『행운과 불운에 대한 대처법』은 표지에 한스 바이디츠(Hans Weiditz, 1500?~1537?)의 목판화 〈운명의 수레바퀴〉가 실려 있다.

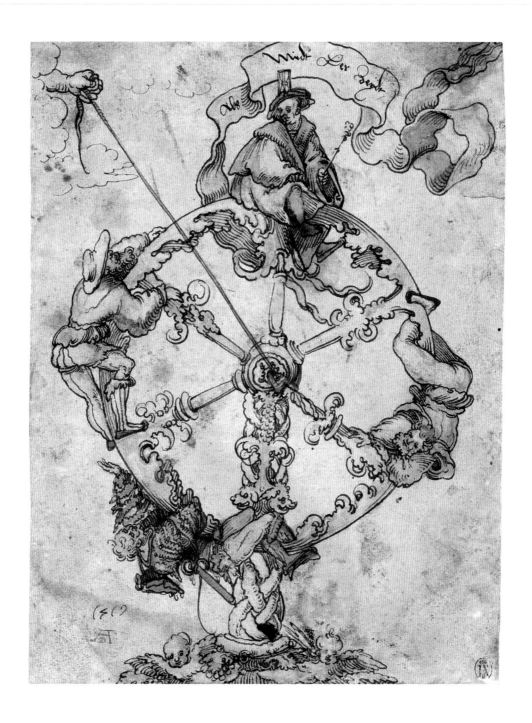

드로잉: 운명의 수레바퀴
Drawing: The Wheel of Fortune
한스 바이디츠Hans Weiditz, 1519년, 20.6×15.8cm, 런던, 대영박물관.

운명의 수레바퀴를 묘사한 한스 바이디츠의 드로잉. 그림 왼쪽 상단의 구름 속에서 손이 나와서 운명의 수레바퀴를 돌리는 모습이 보인다. 그 손의 주인공은 운명을 관장하는 여신 포르투나일 것이다. 그림 상단 가운데에는 "시간의 흐름 속에서(Als Midt der Zeydt)"라는 문장이 적혀 있다. 그림의 구도상 페트라르카의 『행운과 불운에 대한 대처법』의 표지에 사용된 한스 바이디츠의 목판화와 관계가 있을 것으로 판단된다.

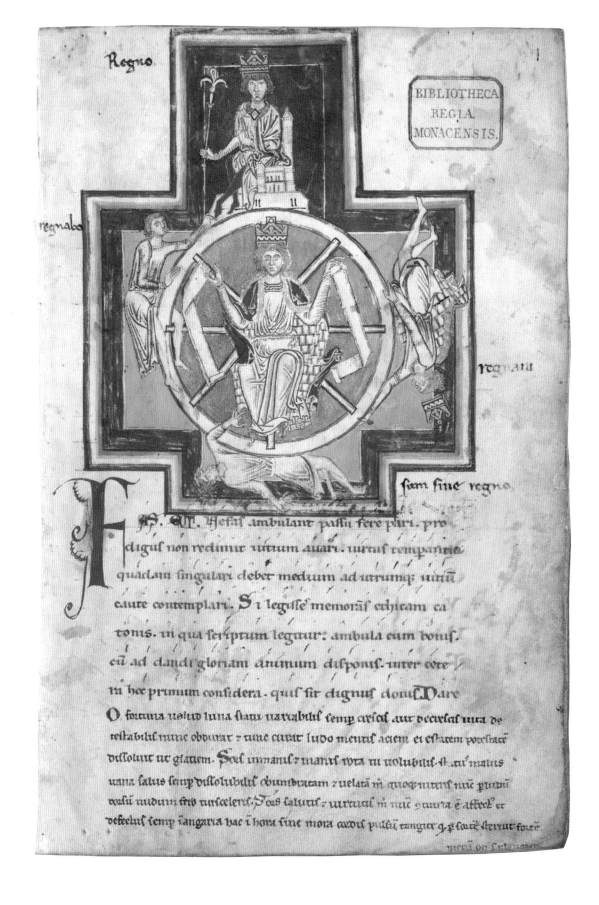

운명의 수레바퀴

The Wheel of Fortune

작자 미상, 시가집 『카르미나 부라나Carmina Burana』에 실린 삽화, 1230년경, 뮌헨, 바이에른 주립도서관.

중세의 시가집 『카르미나 부라나』에 실린 삽화로, 어떤 인물의 네 가지 다른 처지를 관장하고 있는 포르투나의 바퀴가 보인다. 각 단계에 "Regno(군림한다)", "Regnavi(군림했다)", "Sum sine regno(내겐 왕국이 없다)", "Regnabo(군림할 것이다)"라는 글귀가 적혀 있는 것으로 보아 군주에게 교훈을 주는 그림으로 보인다.

세 운명과 죽음의 승리를 묘사한 건축 프레임에 있는 해골이 배치된 운명의 수레바퀴
Triumph of Death with three fates in an architectural frame above a wheel of fortune flanked by skeletons
안드레아 안드레아니Andrea Andreani, 1588년, 39.9×29.7cm, 뉴욕, 메트로폴리탄 미술관.

마침내 죽음이 승리하는 모습을 묘사한 건축 프레임. 여기에도 역시 운명의 수레바퀴가 등장한다. 이탈리아의 판화가 안드레아 안드레아니(Andrea Andreani, 1558/1559~1629)의 1588년도 작품이다.

운명의 수레바퀴
La Roue de la Fortune
에드워드 번존스Edward Burne-Jones, 1875~1883년, 200×100cm, 파리, 오르세 미술관.

영국의 라파엘 전파(Pre-Raphaelite)의 화가 에드워드 번존스(Edward Burne-Jones, 1833~1898)가 1875년에서 1883년에 걸쳐 그린 〈운명의 수레바퀴〉. 이 그림의 특징은 실제로 인간들이 거대한 수레바퀴에 깔리는 느낌을 주도록 구도가 설계되어 있다는 점이다.

운명의 수레바퀴

T'Radt Van Avontveren

휘호 알라르트 1세Hugo Allard the Elder, 1661년, 38.2×50.3cm, 런던, 대영박물관.

암스테르담에서 활동한 휘호 알라르트 1세(Hugo Allard the Elder, 1627~1684)의 판화. 운명의 수레바퀴 가운데에서 스웨덴의 왕 칼 10세 구스타브(Karl X Gustav, 1622~1660)가 침대에서 죽음을 맞이하고 있다. 실제로 그는 이 판화가 제작되기 1년 전인 1660년에 죽었다. 운명의 수레바퀴 바깥쪽 축에는 평화, 부, 허영, 권력, 불화, 시기, 전쟁을 상징하는 일곱 명의 남자가 그려져 있다. 하단 좌우에 도열해 있는 인물들은 당시 유럽의 군주들이다.

정치도 연애처럼

그 어떤 것도 결국 시간과 더불어 지나간다. 분노도, 고통도, 증오도 시간이 지나면 사라진다. 완전히 사라지지 않더라도 적어도 엷어진다. 불행이 엄습했을 때, 이 깨달음은 위안이 된다. 나쁜 일이 닥칠 때, 습관적으로 중얼거린다. 이것도 결국 지나갈 거야. 뼈아픈 실수도 결국 잊힐 거야. 역겨운 직장 상사도 결국 은퇴할 거야. 실망스러운 리더의 임기도 언젠가는 끝날 거야. 지금 이 순간 느끼는 통증조차 영원하지 않을 거야. 다행히도.

이것이 축복인가. 꼭 그렇지만은 않다. 지나가는 것이 어디 나쁜 일뿐이랴. 좋은 일도 지나간다. 영원한 1등 같은 것은 없다. 영원한 인기 같은 것도 없다. 사람들의 환호는 시간이 지나면 잦아든다. 영원할 것 같던 스타의 인기도 결국 식는다. 지나간 연애를 떠올려보라. 시간이 흐르자 한때 뜨거웠던 감정도 절로 식지 않던가. 열렬히 사랑해서 시작한 연애였건만, 어느덧 활력은 사라지고 권태가 찾아온다. 상대에게 소홀해지기 시작한다. 그리고 그 소홀함과 무신경을 참지 못하는 사람이 경고를 시작한다. 경고가 반복되어도 변화가 없으면 상대는 결국 떠나버린다.

먼저 소홀해진 사람의 잘못일까. 아마 그렇겠지. 그러나 전부 그의 잘못만은 아니다. 상당 부분, 시간이란 녀석에게도 책임이 있다. 시간이 지나면 감정은 식기 마련이다. 시간은 연애하는 사람들 편이 아니다. 결국 연애는 끝난다. 이런 시간의 동학이 꼭 저주일까. 꼭 그렇지는 않다. 연애가 불러오는 감정의 고조 상태가 너무 오래 유지되면 신경이 타버려 죽을지도 모른다. 제정신으로 생활하기 위해 연애 감정이 사그라드는 것인지도 모른

다. 연애가 끝나 후련한 점도 있을 수 있다. 식은 감정을 애써 불붙여야 하는 고된 수고를 하지 않아도 되니까. 헤어져야 비로소 새로운 가능성이 생기기도 하니까.

상대에 대한 설렘이 끝나가는 연인들은 이제 선택을 해야 한다. 관계를 끝내고 타인으로 남을 것인가, 아니면 결혼 같은 제도의 힘을 빌려 관계를 지속할 것인가. 그 어느 쪽이든 연애의 종말이라는 점은 다를 바 없다. 아, 상대와 오래오래 연애하고 싶다고? 그렇다면 비상한 노력이 필요하다. 관계가 늘어지지 않도록 일정한 긴장을 부여할 방법을 찾아야 한다. 가끔 낯선 곳에 여행을 가는 것도 권태를 벗어나는 데 도움이 될지 모른다. 의도적으로 주말 부부가 되는 것도 도움이 될지 모른다. 아침에는 죽음을, 아니 이별을 생각하는 것도 도움이 될지 모른다. 오늘 이별 통고를 받을지도 모른다? 이런 상상을 하다 보면 신경이 쭈뼛 곤두설 것이다. 아침에 이별을 생각하는 사람은 시간의 동학을 숙지하고 연애에 임하는 사람이다.

이게 어디 연애만의 일이랴. 예술도 마찬가지다. 프랑스의 중세사학자 미셸 파스투로(Michel Pastoureau)는 중세시대 색채에 대한 2012년 루브르 강연에서 이렇게 말했다. 티치아노나 베로네세(Paolo Veronese) 같은 화가들은 자신들의 작품 색채가 시간이 흐르면 바랠 것을 염두에 두고 그림을 그렸다고. 그렇다면 티치아노나 베로네세는 시간의 동학을 고려한 예술가들이라고 할 수 있다. 어떤 위대한 예술 작품도 결국 시간의 풍화를 피할 수 없을 것이다. 어떤 식으로든 변색하고 말 것이다. 일정한 주기로 복원을 한들, 그 사이 변색은 피할 수 없을 것이다. 이 사실을 인지한 예술가는 변색이 와도 감상할 가치가 있는 그림을 그리거나, 변색 가능성과 더불어 살아갈 그림을 그려야 한다.

정치도 마찬가지다. 기독교가 지배하던 유럽 중세의 시간은 오늘날처럼 흐르지 않았다. 그 시절 사람들 대다수는 세속의 시간에 오늘날 같은 비중을 두지 않았다. 질병과 갈등과 악이 창궐하는 이 세속의 시간은 조만간 끝날 것이다. 그 세속의 시간 뒤에는 영원한 구원이 기다리고 있다. 이러한 세계관에서는 세속의 정치보다는 구원 뒤에 도래할 영원의 정치가 더 중요하다. 인간의 나라보다는 언젠가는 도래할 신국(神國)이 더 중요하다.

이러한 기독교적 믿음이 약화되자, 사람들은 전혀 다른 시간, 구원을 약속하지 않는 시간과 마주하게 되었다. 구원의 순간은 오지 않는다. 기승전결이 없는 세속의 시간만이 앞에 펼쳐져 있을 뿐. 어떤 멋진 정치적 구상을 하든 그 구상은 신국에서 실현될 것이 아니라, 세속의 시간 속에서 실현되어야 한다. 이 세속의 시간 속에서 영원한 것은 없

다. 따라서 정치의 주요 과제는 이 세속의 시간과 싸우는 일이 된다. 어떤 멋진 정치적 이념이나 체제도 시간의 풍화를 견디기 어렵다. 사람들은 부패하고 게을러지며 제도는 낡고 삐걱거릴 것이다. 이 와중에 어떻게 정치체의 활력과 건강을 유지할 수 있을 것인가. 구원의 약속이 없는 이 세속의 시간을 견딜 것인가. 이것이 새로운 시간을 맞이한 정치철학적 질문이다.

이것이 어디 지나간 역사 속에만 있는 일이랴. 촛불 시위를 거쳐 극적인 정권 교체가 이루어지자, 오욕의 시간이 끝나고 마침내 구원의 순간이 도래한 것처럼 보였다. 적어도 일부 정치인의 눈에는. 그들은 촛불 시위에다 기꺼이 '혁명'이라는 이름을 부여하고, 영원한 구원, 아니 전과는 차원이 다른 도덕적 정치의 지속을 꿈꾸기 시작했다. 백 년 가는 정당, 수십 년 가는 집권을 전망하기 시작했다. 그러나 세속의 시간은 가혹하다. 극적으로 정권 교체에 성공한 정당이 불과 몇 년 만에 정권을 다시 내주고 만 것이다. 전례 없는 장기집권을 꿈꾸던 정당이 단 한 번도 재집권하지 못하고 정권을 넘겨준 과정은 촛불 '혁명'만큼이나 극적이다.

이러한 극적인 상황 전개가 관련 정치인에게 준 충격은 곳곳에서 감지된다. 앞다투어 특정인의 책임을 거론하기도 하고, 과감하게 삭발을 단행하기도 한다. 그뿐이랴. 지난 정권에서 고위직을 지낸 정치인은 탄식한다. "한때는 우리가 거의 가나안에 도달했다고도 생각했습니다. 그러나 우리가 오늘날 맞닥뜨린 현실은 황당하기 그지없습니다. 아니 고작 여기로 오려고 그토록 기약 없던 세월을 우리가 광야에서 보냈단 말인가? 도대체 우리는 어디에서 길을 잃었던 것일까? 우리는 무엇을 잘못했던 것일까?"

이 말을 통해 이들이 스스로를 의로운 존재로 생각했다는 것, 그리고 (집권에도 불구하고) 자신들을 약자로 자리매김하고 있었다는 것, 고난을 감수해왔다는 서사를 누려왔다는 것, 지속되는 고난에도 불구하고 어떤 구원의 순간을 꿈꾸었다는 것, 구원의 순간 이후에는 정의로운 세상이 즉 도래하리라 믿었음을 유추할 수 있다. 그 구원의 순간이 오긴 왔다. 다만 그것이 지속되지 않았을 뿐. 절반이 넘는 유권자들이 민주화 운동 경력으로 빛나는 그들을 더는 의로운 약자라고 간주하지 않는다. 그래서 정권이 바뀌었건만, 다시 광야를 걷게 된 '의로운 약자'는 여전히 묻는다. "우리는 무엇을 잘못했던 것일까?"

이토록 멜로드라마틱한 질문에 화답이라도 하듯이, 정권 연장 실패에 대한 반성의 소리가 그치지 않는다. 지난 정권에서 고위직을 지낸 또 한 명의 정치인은 외친다.

"문제는 패권의 교체가 아니라 가치의 복원과 민주당다운 동지적 덕성의 복원입니다. 민주당의 빛나는 가치, 고결한 동지애! 그것부터 단결의 깃발로 다시 내걸어야 합니다. 민주당의 빛나는 가치를 품은 사람에게 아낌없이 갈채하고 그의 진정성을 중심으로 흔쾌히 손을 내밀어 연대하고 단결해야 합니다. 그게 바로 민주당다운 고결한 도덕성의 근거입니다. 단결의 덕성, 그 역시 민주당의 순결한 사상입니다."

한때 영원하리라 믿었던 연인의 감정도 시간의 흐름을 이기지 못하고 변색하는데, 다수가 모인 정당의 가치가 변모하지 않을 수 있을까. 기어이 성불하고자 속세를 떠난 성직자의 초심도 시간이 지나면 탈색되는데, 현실 정치의 한가운데 있는 정당의 진정성이 오래 유지될 수 있을까. 갈등과 조정과 타협을 거치게 되어 있는 정치인들이 이른바 고결한 동지애를 지속적으로 발휘할 수 있을까. 그 연대와 단결이 시간의 풍화를 이겨낼 수 있을까. 과연 어떻게?

시간의 풍화를 이겨내려면 일단 시간의 풍화를 피할 수 없다는 인식이 필요하다. 아무것도 영원하지 않다는 인식이 필요하다. 특정 정당은 물론 한국이라는 정치체가 영원하지 않을 거라는 인식이 필요하다. 세속의 정당이 의로운 위상을 지속할 수 있다는 보장은 없다. 영원한 것은 없다. 시간은 활력을 빼앗고 권태와 나태와 관성과 타락을 남겨준다.

그러한 시간 속에서 건강과 활력을 유지하려면 자신의 사고방식에 정면 도전하는 비판적인 존재를 환영하는 것이 좋다. 기존 가치와 불화하는 이질적 존재를 환영하는 것이 좋다. 자신의 안위를 위협하는 적마저 환영하는 것이 좋다. 그러한 이들이야말로 자신의 지속적이고 건강한 생존에 필수적인 긴장과 자극을 제공하는 존재들이니까. 비판이 없으면 긴장도 없고, 긴장이 없으면 퇴화는 불가피하다. 관건은 그러한 비판을 제도화하는 것이다. 그러나 듣기 싫겠지, 정말 쓴소리는.

세 남성의 얼굴 중 왼쪽의 노인은 티치아노 자신을, 가운데 중년은 아들 오라치오 베첼리오(Orazio Vecellio, 1528?~1576)를, 오른쪽 젊은이는 자신의 조카이자 제자인 마르코 베첼리오(Marco Vecellio, 1545~1611)를 모델로 했다. 아래 있는 늑대, 사자, 개는 신중함이라는 미덕을 상징한다고들 하는데, 이 세 동물이 각기 미덕을 상징하는 것은 아니다. 세 동물은 젊음, 중년, 노년의 특질을 나타내고, 그 특질을 잘 다스리기 위해서는 신중함이 필요한 것이다.

신중함의 알레고리
An Allegory of Prudence
티치아노 베첼리오Tiziano Vecellio, 1550년경, 75.5×68.4cm, 런던, 내셔널 갤러리.

하늘을 올려다보고 있는 여성은 '지혜'를 의인화한 것이고, 땅에 있는 보석과 왕관을 보고 있는 남성은 '힘'으로 유명한 헤라클레스다. 두 인물의 대비되는 자세는 세속의 힘에 대한 지혜의 우위를 나타낸다.

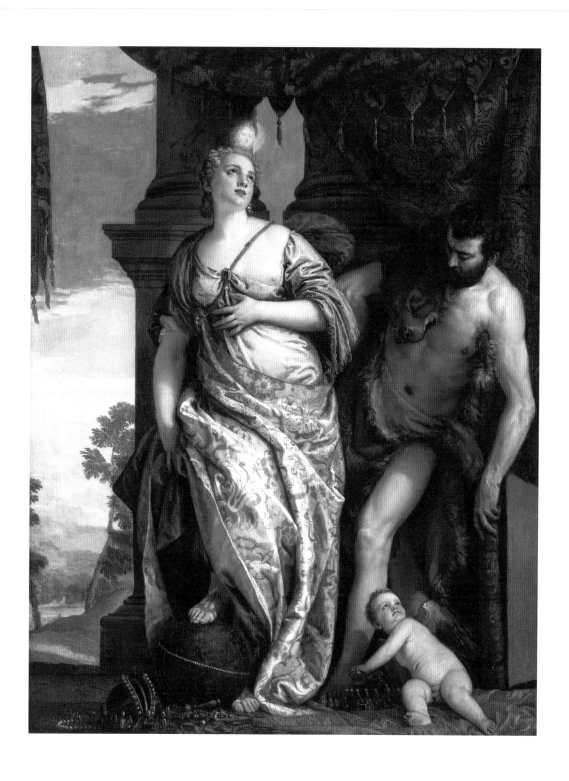

지혜와 용기
Wisdom and Strength
파올로 베로네세Paolo Veronese, 1565년경, 214.6×167cm, 뉴욕, 프릭 컬렉션.

하늘을 올려다보고 있는 여성은 '지혜'를 의인화한 것이고, 땅에 있는 보석과 왕관을 보고 있는 남성은 '힘'으로 유명한 헤라클레스다. 두 인물의 대비되는 자세는 세속의 힘에 대한 지혜의 우위를 나타낸다.

회화의 뮤즈

The Muse of Painting
파올로 베로네세Paolo Veronese, 1560년대, 27.9×18.4cm, 디트로이트 미술관.

그림을 그린다는 행위를 회화의 뮤즈를 통해 표현한 파올로 베로네세(Paolo Veronese, 1528~1588)의 1560년대 작품. 이것
은 현실 속에서 물리적 형태로 존재한 적이 없는 뮤즈를 물리적 형상을 가진 존재로 번역해낸 작업이다. 그 과정은 마치 비물
리적인 형태의 심상을 물리적 형태의 그림으로 번역해내는 화가의 작업 과정과도 같다. 이 작품에서 흥미로운 점은 회화의 뮤
즈의 자세와 얼굴 표정이 어떤 특정한 성격을 나타내는 듯하다는 점이다. 베로네세에게 회화의 뮤즈는 작품을 척척 그려내는
이상화된 존재가 아니라 자신의 성격을 다스리고 정신을 집중해야만 하는 존재로 보인다.

그림의 알레고리

Allegory of painting

베르나르도 스트로치Bernardo Strozzi, 1635년경, 130×94cm, 제노바, 팔라초 스피놀라 국립미술관.

베네치아 바로크 스타일 회화를 정초한 베르나르도 스트로치(Bernardo Strozzi, 1581~1644)가 그린 〈그림의 알레고리〉. 베르나르도 스트로치는 초상화, 역사화, 알레고리화를 그린 화가로 유명한데, 여기서 의인화된 '그림'의 표정과 시선에 주목할 필요가 있다. 목전의 대상을 하나하나 베끼고자 하는 눈빛이 아니라, 당장의 현실 너머에 있는 심상에 집중하는 눈빛이다. 베르나르도 스트로치가 생각하는 그림 그리기란 그러한 심상을 물질화하는 작업이었는지도 모른다.

대성당을 가슴에 품다

완공된 성당의 관리자로, 혹은 성당 의자나 운반하는 사람으로 자기 소임을 다했다고
만족하는 사람은 이미 그 순간부터 패배자다. 지어 나갈 성당을 가슴속에 품은 이는
이미 승리자다. 사랑이 승리를 낳는다. … 지능은 사랑을 위해 봉사할 때에야 비로소
그 가치가 빛난다.

— 생텍쥐페리(Antoine Marie Roger de Saint-Exupéry), 『전시 조종사』

프랑스의 작가 앙투안 드 생텍쥐페리는 엄혹한 시대를 살다 간 사람이었다. 제2
차 세계대전 당시 군용기 조종사였다. 전쟁이 끝나기 1년 전 어느 날, 그는 정찰 비행을 떠
났다가 영원히 돌아오지 않았다. 그 유명한 『어린 왕자』를 출간한 지 1년 남짓 지난 때였
다. 앞의 문장이 실린 『전시 조종사』를 출간한 지 2년 반이 지난 때였다. 생텍쥐페리는 시
체조차 우리에게 남기지 않았으나, 그의 문장은 우리 곁에 남아 있다. 산다는 것이 전쟁 같
다는 비유가 성립하는 한, 그의 문장은 우리를 떠나지 않을 것이다.

일본의 에세이스트 스가 아쓰코(須賀敦子)는 말년에 나직하게 회고한다. 인생의
몇몇 국면에서 어찌할 바 몰랐을 때, 『전시 조종사』의 저 문장이야말로 자신을 떠받쳐주었
다고. 인간은 대체로 휘청이며 살기 마련인데, 저 문장은 대체 무슨 내용을 담고 있길래 스
가 아쓰코를 지탱해줄 수 있었을까. 어떻게 20세기의 한 예민한 인간으로 하여금 생을 포
기하지 않고 계속 살아갈 수 있게 해주었을까.

생텍쥐페리는 저 글에서 먼저 누가 패배자인지를 정의한다. 남들이 성당을 완성하기 기다린 뒤, 관리나 하려 드는 이야말로 패배자다. 의자를 들고 앉을 자리나 확보하려 드는 이야말로 패배자다. 인생에서 아무런 위험도 감수하지 않은 자가 패배자다. 무엇인가 걸었다가 실패한 사람은 패배자가 아니다. 아무것도 걸지 않은 자가 패배자다. 무임승차자가 패배자다. 결과적으로 아무리 많은 이익을 계산해 얻었어도, 무임승차자는 패배자다.

성당 안에서 거저 앉을 자리를 얻었는데 왜 패배자인가? 힘들이지 않고 이익을 얻었는데 왜 패배했다고 하는가? 이익을 계산하거나 추구한 것 자체가 잘못이라는 말이 아니다. 이익의 최대화는 삶의 목적이 아니라 수단에 불과하다는 것을 몰랐기 때문에 패배한 것이다. 이익을 추구하라. 그러나 답하라. 도대체 무엇을 위한 이익의 추구란 말인가? 이익을 정교하게 계산해내는 지능만 가지고는 이 질문에 답하지 못한다. 실제 『전시조종사』의 저 구절 앞뒤로, 인간이 가진 이성과 지능의 한계에 대한 사색이 실려 있다.

아무리 열심히 손익을 따져도 무엇을 위해 살아야 하는지에 대한 답은 좀처럼 찾을 수 없다. 생텍쥐페리에 따르면, 오직 '사랑'만이 삶의 목적이라는 어려운 질문에 답할 수 있다. 이익을 계산하는 지능은 그 사랑에 봉사할 때야 비로소 진정한 가치가 있다. 성당 안에서 앉을 자리를 거저 확보하려 드는 이는 패배했다. 그는 사랑하지 않았기 때문이다.

사랑은 무엇이고, 사랑은 어디에 있는가? 그것을 인간이 알 수 있을 리야. 사랑은 이익의 계산을 넘어선 곳에 있다는 것만 알 수 있을 뿐, 정확히 어디에 있는지 인간은 모른다. 인간이 만들 수 있는 것은 사랑이 아니라 사랑을 향한 통로다. 그것이 바로 대성당이다. 그 통로를 대성당이라고 불러도 좋고, 사원이라고 불러도 좋고, 절이라고 불러도 좋고, 성소라고 불러도 좋다. 혹은 '가람'이라고 불러도 상관없다. 일본의 불문학자 호리구치 다이가쿠(堀口大學)는 『전시 조종사』의 저 구절을 "다 지어진 가람 안의 당지기나 의자 대여 담당자를 하려는 사람은 이미 그 순간부터 패배자다"라고 번역했다.

대성당은 어디에 있는가? 대성당은 밀실에 있지 않고 광장에 있다. 오늘날 대성당은 마천루에 가려 잘 보이지 않는다. 그러나 대성당이 한창 지어지던 중세와 르네상스 시절에 대성당은 다른 큰 건물이 없는 광장의 한복판에서 그 초월적인 위용을 드러냈다. 사람들은 대성당에 가야 신에게 가까이 갈 수 있다고 생각했다.

어떻게 하면 대성당을 지을 수 있는가? 대성당은 커다랗기에 혼자 지을 수 없

다. 대성당은 함께 지어야 하기에 공적인 건물이다. 사랑을 향한 통로는 함께 지어야 한다. 대성당은 커다랗기에 단시간에 지을 수 없다. 건축가 안토니 가우디(Antoni Gaudí)가 설계해서 1883년에 짓기 시작한 바르셀로나의 사그라다 파밀리아 성당(Basílica de la Sagrada Família)은 아직도 짓고 있는 중이다. 대개 사람들은 대성당의 완공을 보지 못하고 죽기 마련이기에, 자기 역할을 미룰 수 없다. 모두 함께 지어 나갈 대성당을 당장 가슴속에 품어야 한다.

어떻게 하면 가슴속 대성당의 모습을 그릴 수 있는가? 미국의 소설가 레이먼드 카버(Raymond Carver)는 소설 「대성당」에서 말한다. 대성당을 그리기 위해서는 반드시 맹인의 도움이 필요하다고. 눈을 뜨고 있는 사람은 대성당을 그리지 못한다고. 「대성당」에서 맹인은 자신을 환대하지 않던 눈뜬 이에게 뭔가 믿는 게 있느냐고 묻는다. 그러자 눈뜬 이는 대답한다. 아무것도 믿지 않는다고, 그래서 힘들다고. 그러고는 대성당의 모습을 그려 내지 못한다. 맹인은 눈뜨고 있는 사람의 손을 쥐고 함께 종이에 성당을 그려 나간다. 눈을 뜨면 삶의 수단이 보일지 몰라도 삶의 목적은 보이지 않는다. 삶의 목적을 보기 위해서는 묵상해야 하고, 묵상할 때는 눈을 감는다.

대성당을 그린 사람들은 험한 시간을 통과해간 이들이었다. 생텍쥐페리와 스가와 카버는 일찍 가족을 잃거나, 가난에 시달리거나, 알코올 중독에서 허우적대거나, 비참한 전쟁을 겪거나, 시대의 광기를 목도한 사람들이었다. 모두 '더러운 리얼리즘'을 알고 있는 사람들이었다. 더러운 리얼리즘의 대가 카버는 소설 「깃털들」에서 이웃이 안고 있는 아기가 정말 못생겼다고 불평하는 부부를 집요하게 묘사한다. 그리고 돌아와 섹스에 열중하는 부부를 묘사한다. 그러나 결국 카버는 대성당에 대해서 이야기한다. 생텍쥐페리와 스가와 카버는 더러운 현실을 보았기 '때문에' 대성당을 가슴속에 품는다. 혹은 더러운 현실을 보았음에도 '불구하고' 대성당을 가슴속에 품는다.

성당을 보다

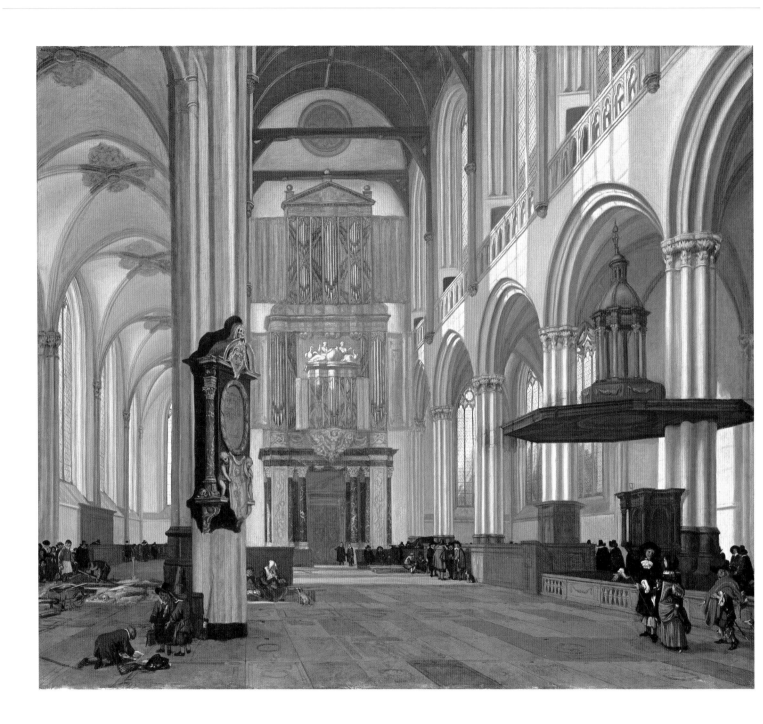

암스테르담의 신교회 내부
Interior of the Nieuwe Kerk, Amsterdam
에마뉘얼 더 비터Emanuel de Witte, 1657년, 87.6×102.9cm, 샌디에이고, 팀켄 미술관.

성당 혹은 교회는 그 압도적인 외관뿐 아니라 정교한 내부 역시 지속적으로 재현 대상이 되어왔다. 17세기 네덜란드 화가 에
마뉘얼 더 비터(Emanuel de Witte, 1617~1691/1692)가 그린 암스테르담의 '신교회(the Nieuwe Kerk)'가 좋은 예이다. 초
월을 지향하는 압도적이고 정교한 내부 속에 다양한 필멸자들이 존재하고 있다. 그림 왼쪽에는 인부가 필멸자를 위해 무덤을
파고 있다. 특정 개인은 필멸하지만, 인간은 또 태어나기 마련이다. 그 점을 확인이라도 하듯, 커다란 기둥 뒤쪽에는 아이에게
젖을 먹이는 엄마가 보인다.

고딕 대성당의 특징은 길고 혼자서, 단시간에 지을 수 없으며, 인간이 만들지만 천상을 지향한다는 것이다. 다시 말해, 대성당은 개인이 개인에만 머물지 않을 때, 찰나자가 찰나에만 머물지 않을 때, 인간이 속세에 안주하지 않을 때 비로소 가능한 건물이다. 대성당은 그 심오한 의미와 압도적 위용으로 인해 많은 예술가들의 재현 대상이 되어왔다.

클로드 모네(Claude Monet, 1840~1926)는 루앙 대성당(La Cathédrale de Rouen)을 연작으로 그렸다. 같은 대상도 다른 빛에 노출되었을 때 어떻게 달라지는지 실감할 수 있는 예이다.

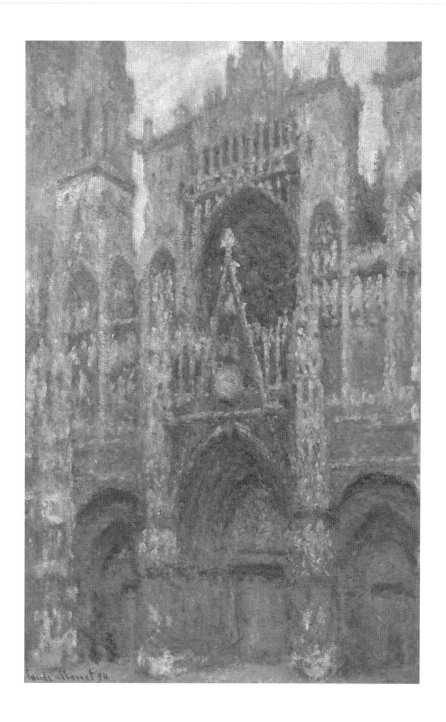

루앙 대성당, 성당의 정문, 흐린 날
La Cathédrale de Rouen, Le Portail, temps gris
클로드 모네(Claude Monet, 1892년, 100.2×65.4cm, 파리, 오르세 미술관.

클로드 모네(Claude Monet, 1840~1926)는 루앙 대성당(La Cathédrale de Rouen)을 연작으로 그렸다. 같은 대상도 다른 빛에 노출되었을 때 어떻게 달라지는지 실감할 수 있는 예이다.

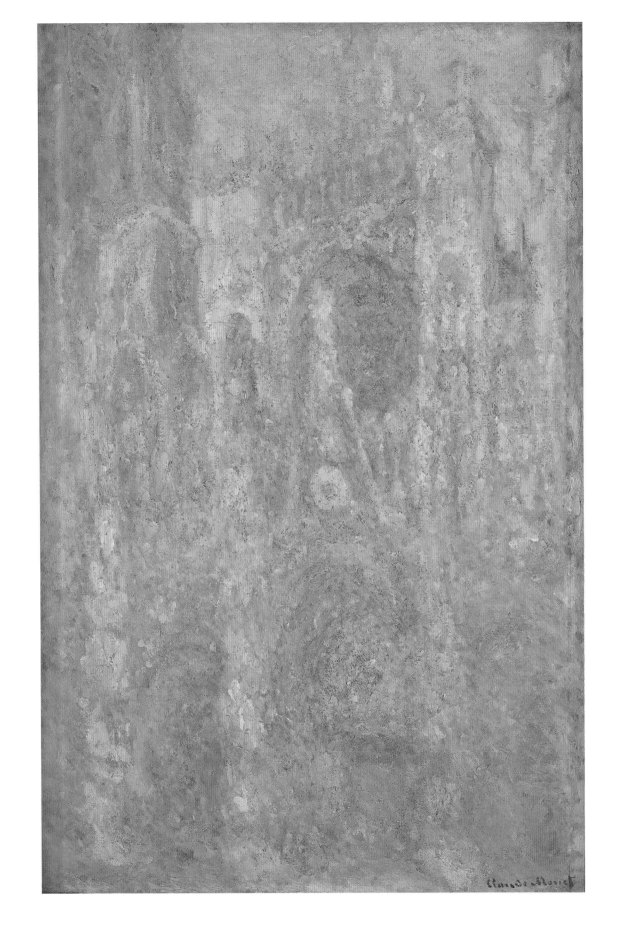

무앙 대성당, 늦은 오후

La Cathédrale de Rouen, Fin d'après midi

클로드 모네Claude Monet, 1892년, 100×65cm, 베오그라드, 세르비아 국립박물관.

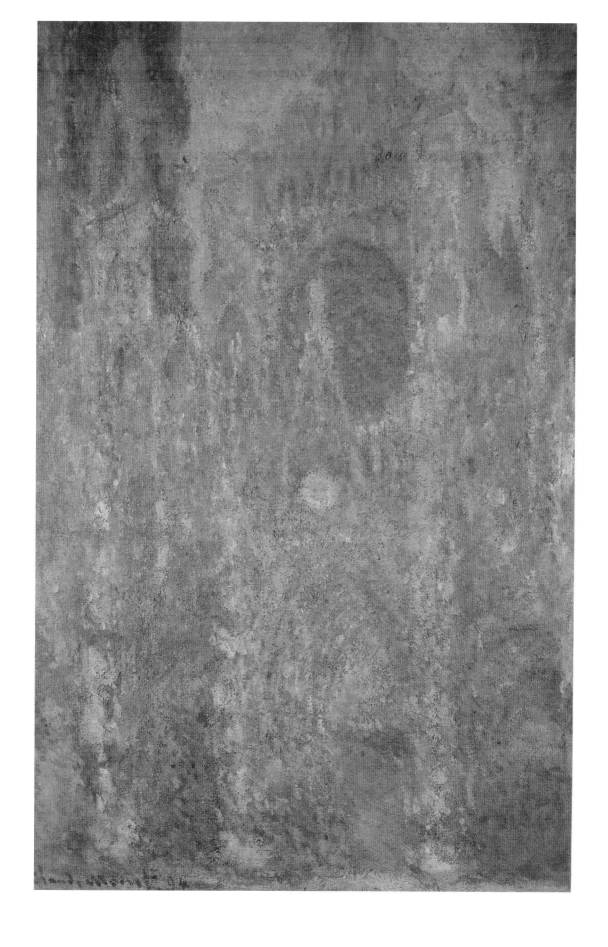

루앙 대성당
Rouen Cathédral
클로드 모네|Claude Monet, 1892년, 100.4×65.4cm, 하코네, 폴라 미술관.

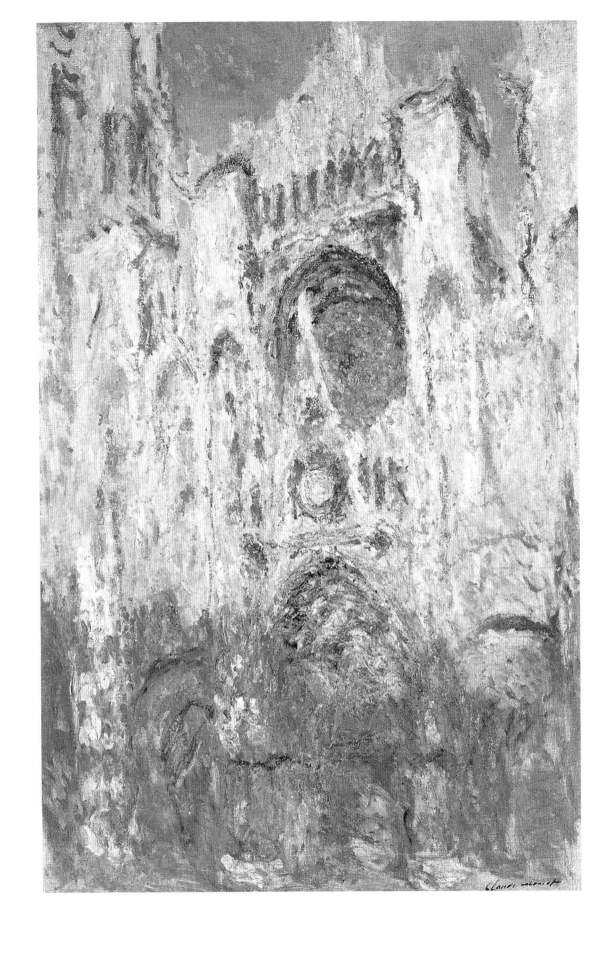

루앙 대성당, 햇빛 효과, 하루의 끝

Cathédrale de Rouen, Effet de Soleil, Fin de Journée

클로드 모네|Claude Monet, 1892년, 100×65cm, 파리, 마르모탕 미술관.

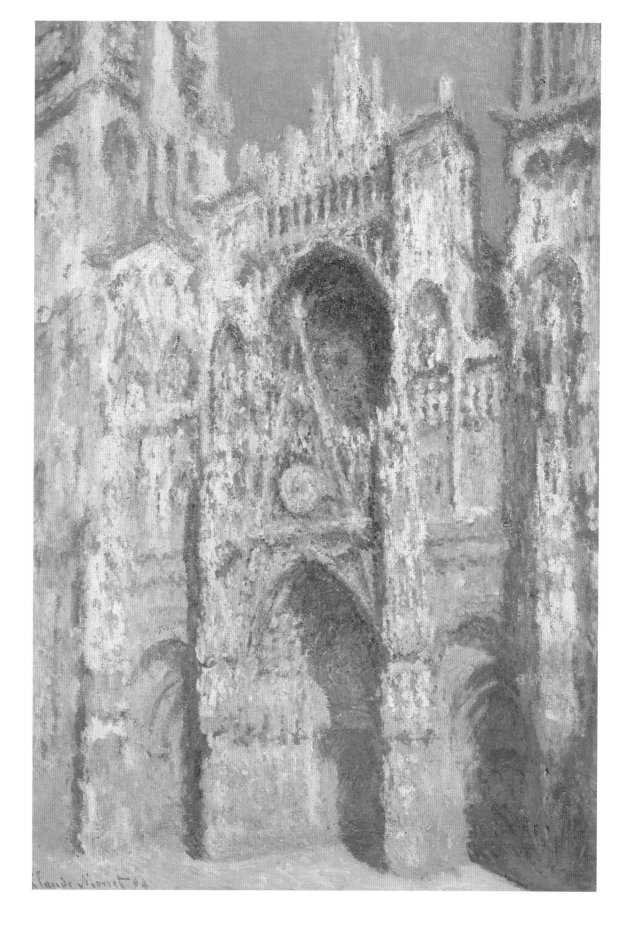

루앙 대성당, 성당의 정문과 생 로맹 탑, 햇빛 가득한 파랑과 황금의 하모니

Cathédrale de Rouen, le portail et la tour Saint Romain, plein soleil, harmonie bleue et or
클로드 모네|Claude Monet, 1893년, 107×73.5cm, 파리, 오르세 미술관.

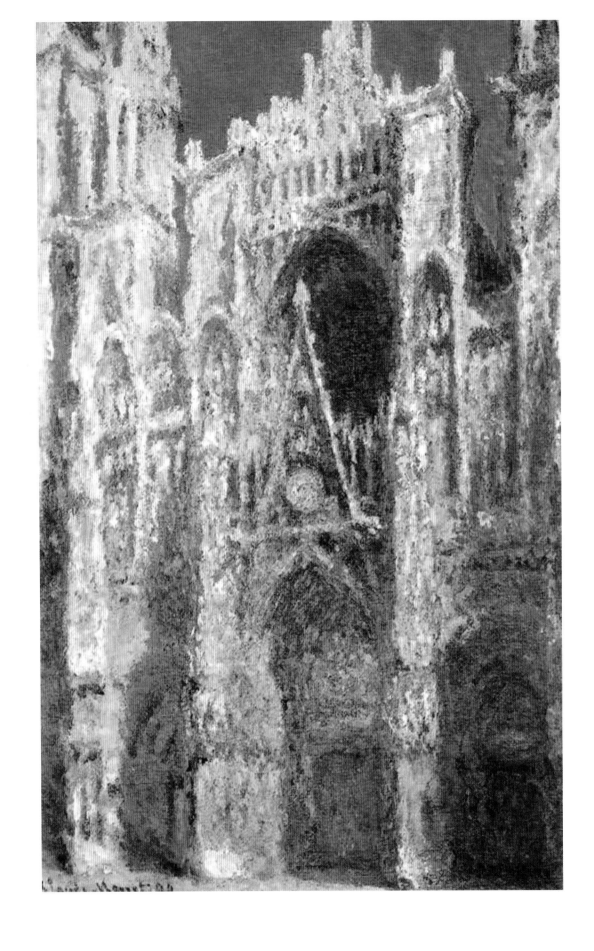

루앙 대성당, 성당의 정문, 햇빛
Rouen Cathedral, Portal, Sunlight
클로드 모네Claude Monet, 1893년, 100×65cm, 개인 소장.

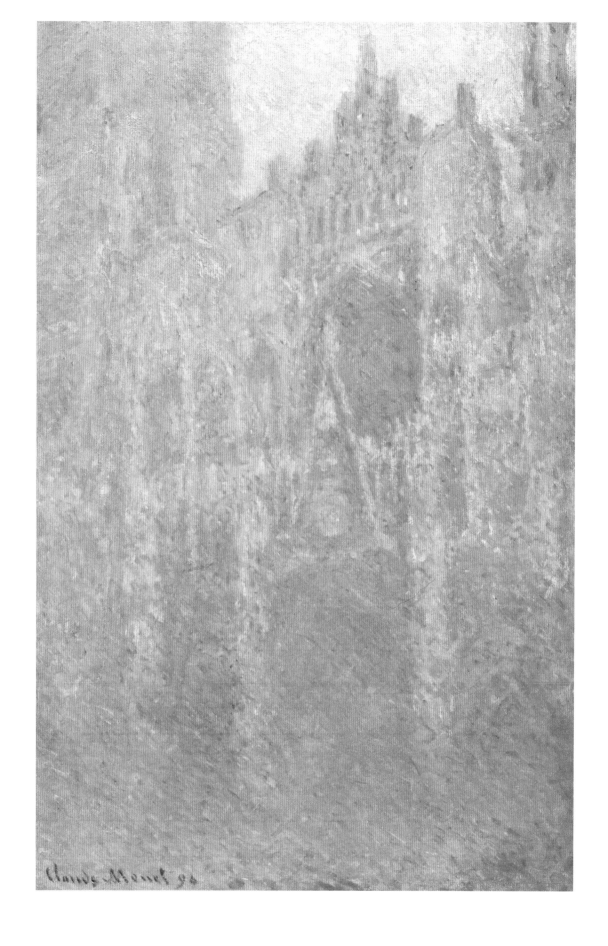

아침 안개 속 루앙 대성당

Die Kathedrale von Rouen im Morgennebel

클로드 모네Claude Monet, 1894년, 101×66cm, 에센, 폴크방 미술관.

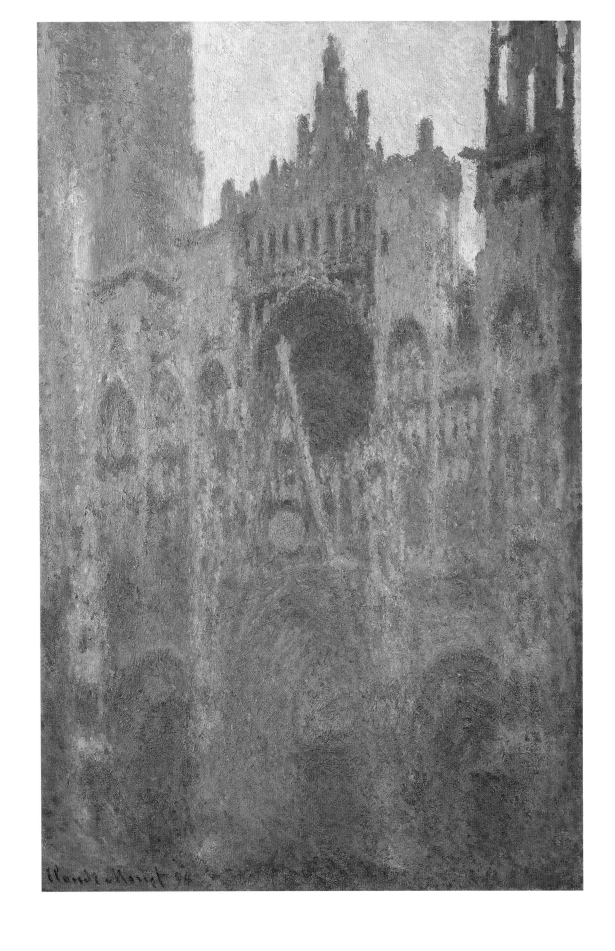

아침의 루앙 대성당, 분홍빛이 지배적
La cathédrale de Rouen le matin, dominante rose
클로드 모네|Claude Monet, 1894년, 100.3×65.5cm, 아테네, 바질 앤드 엘리스 굴란드리스 재단.

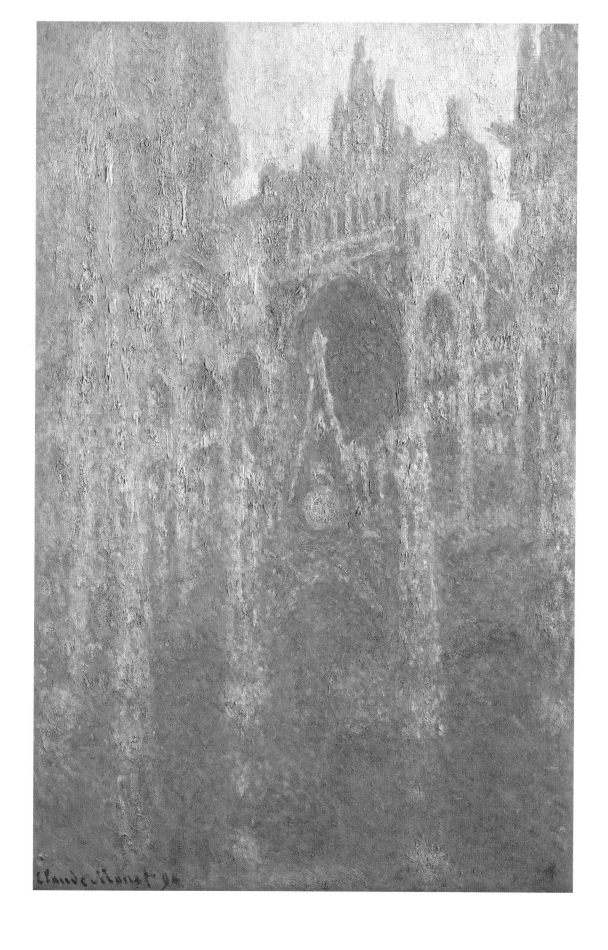

아침 햇빛 속 루앙 대성당 정문
The Portal of Rouen Cathedral in Morning Light
클로드 모네Claude Monet, 1894년, 100.3×65.1cm, 로스앤젤레스, J. 폴 게티 미술관.

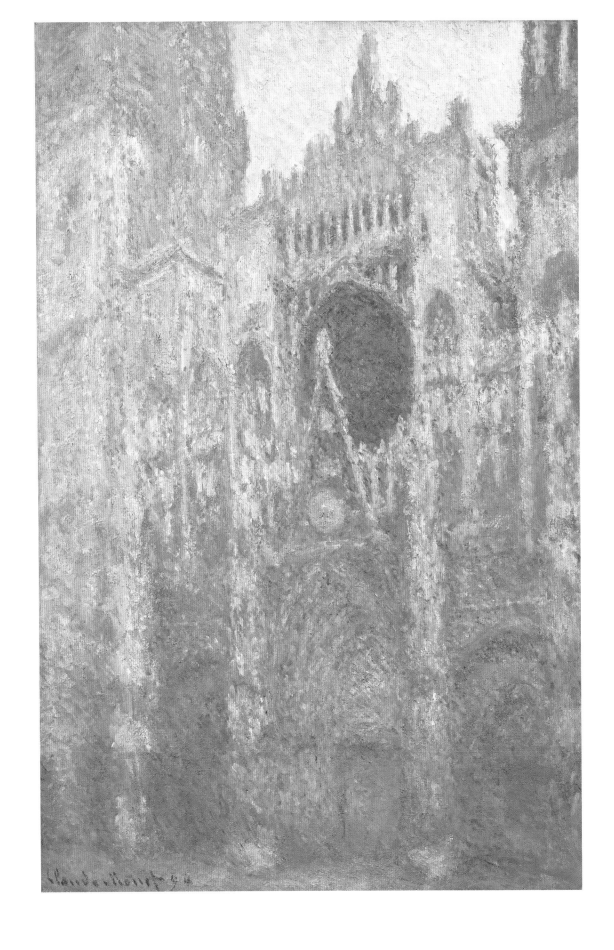

루앙 대성당, 서쪽 파사드

Rouen Cathedral, West Façade

클로드 모네Claude Monet, 1894년, 100.1×65.9cm, 워싱턴, 내셔널 갤러리.

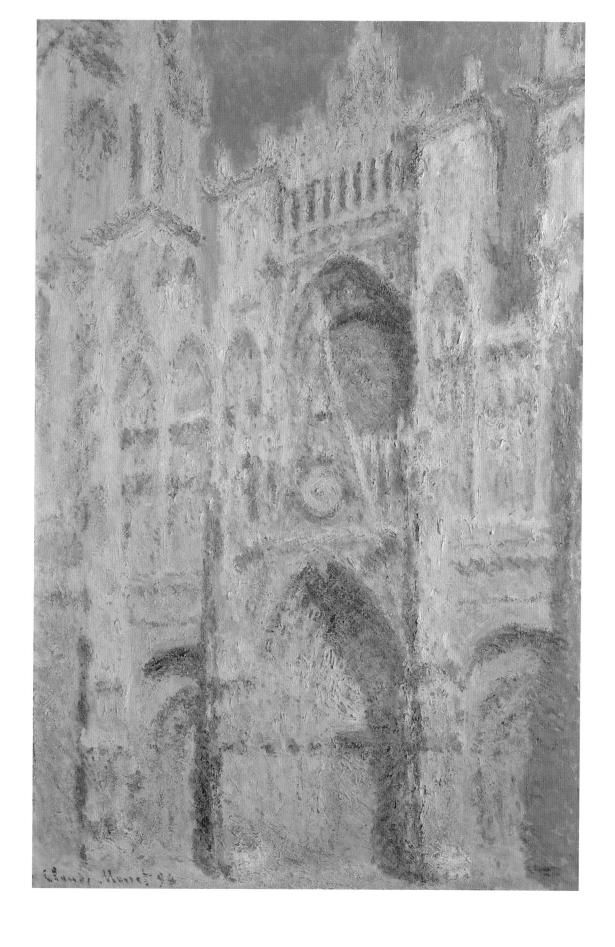

루앙 대성당, 성당의 정문, 햇빛
Rouen Cathedral, The Portal: Sunlight
클로드 모네Claude Monet, 1894년, 99.7×65.7cm, 뉴욕, 메트로폴리탄 미술관.

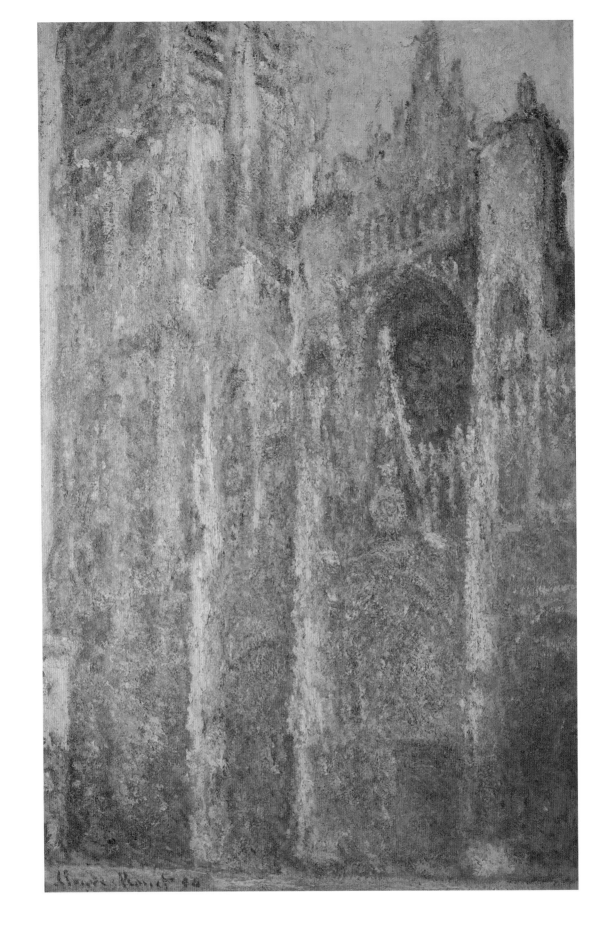

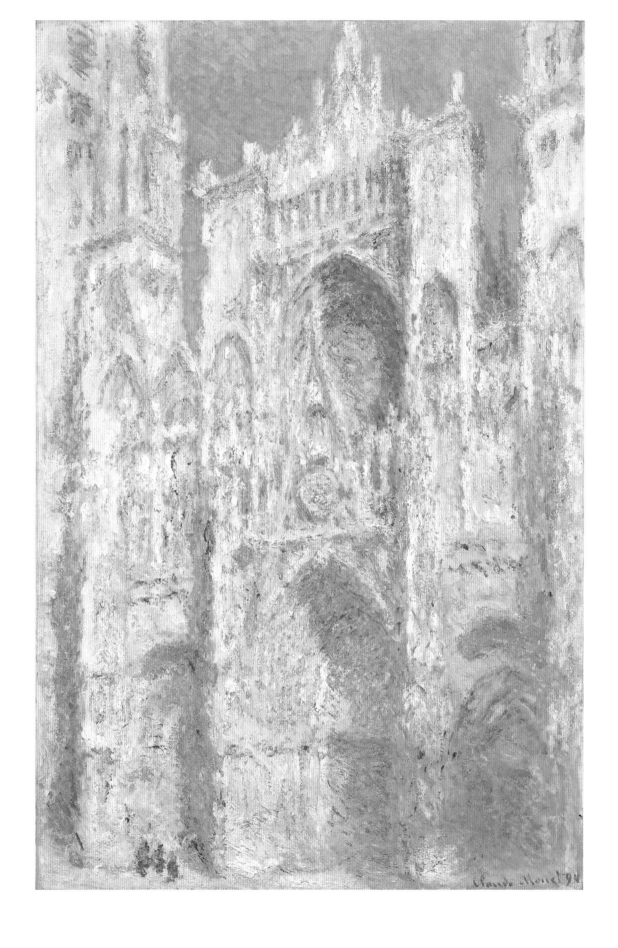

루앙 대성당, 서쪽 퍼사드, 햇빛
Rouen Cathedral, West Façade, Sunlight
클로드 모네Claude Monet, 1894년, 101.8×65.8cm, 워싱턴, 내셔널 갤러리.

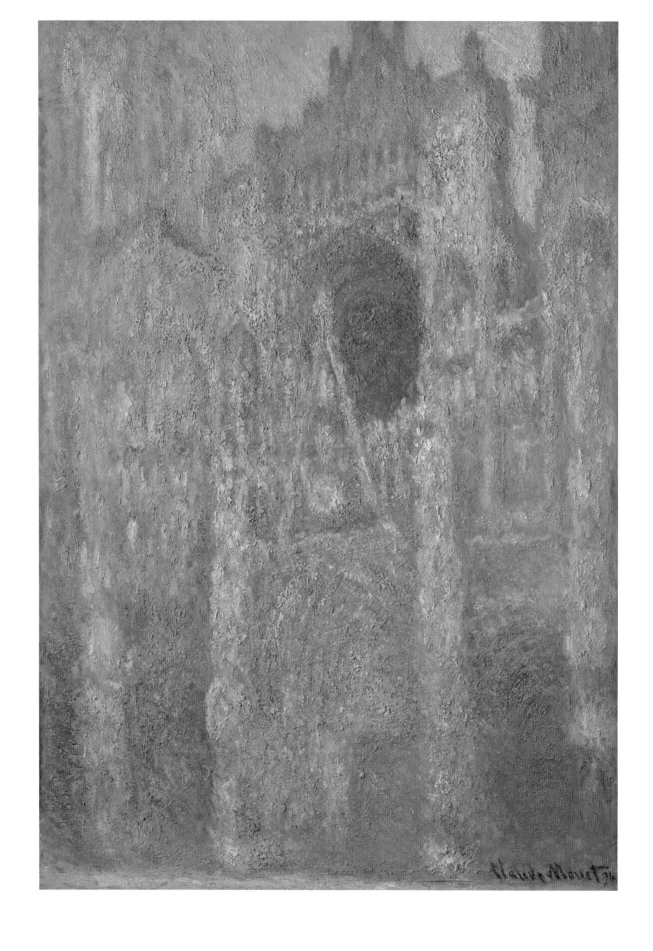

루앙 대성당, 햇빛 아래 파사드

Rouen Cathedral, The Façade In Sunlight

클로드 모네Claude Monet, 1892~1894년, 106.7×73.7cm, 매사추세츠 윌리엄스타운, 클라크 아트 인스티튜트.

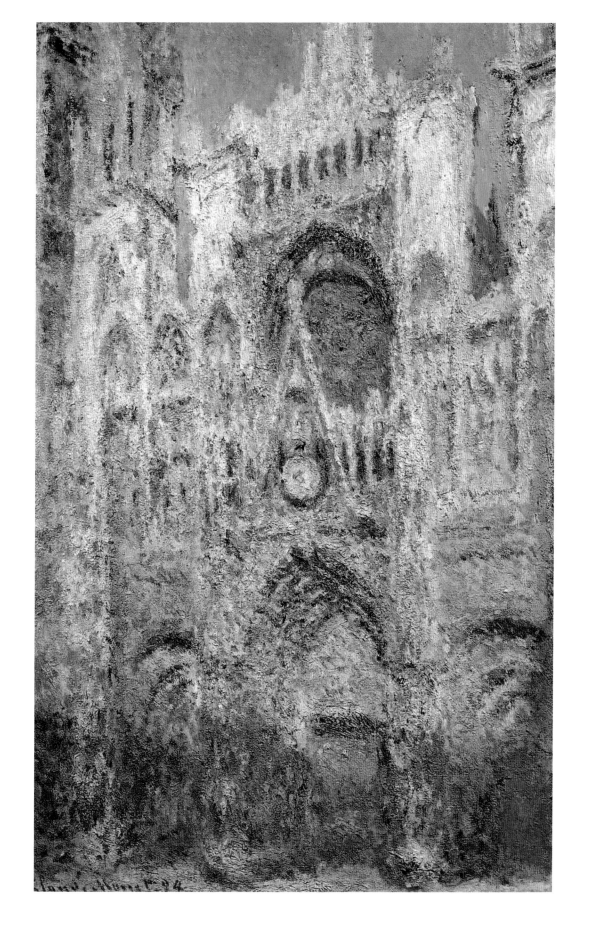

해 질 녘의 루앙 대성당
Rouen Cathedral at Sunset
클로드 모네Claude Monet, 1894년, 100×65cm, 개인 소장.

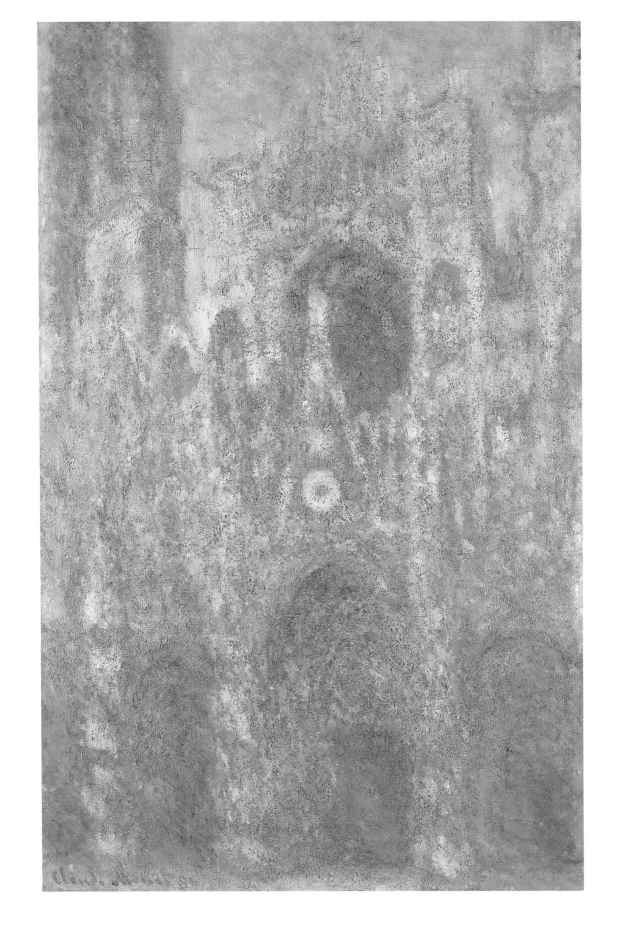

루앙 대성당, 석양, 회색과 어둠의 심포니
Rouen Cathedral, setting sun, symphony in grey and black
클로드 모네Claude Monet, 1892~1894년, 100×65cm, 카디프, 웨일스 국립박물관.

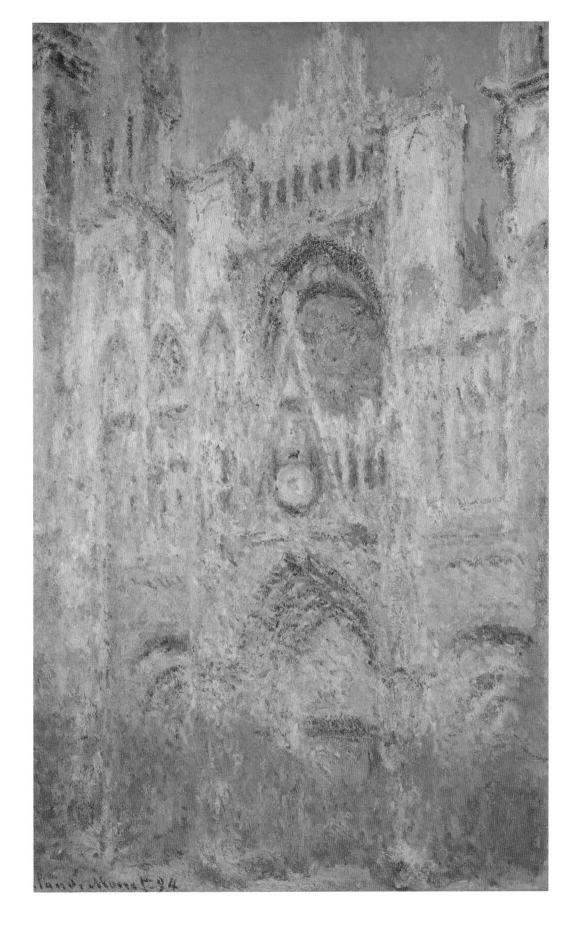

루앙 대성당의 저녁
Rouen Cathedral In The Evening
클로드 모네Claude Monet, 1894년, 110×65cm, 모스크바, 푸시킨 미술관.

오직 강 위의 맑은 바람과 산 사이의 밝은 달은 귀가 취하면 소리가 되고, 눈이 마주하면 풍경이 되오. 그것들은 취하여도 금함이 없고 써도 다함이 없소. 이것이야말로 조물주의 무진장이니, 나와 그대가 함께 즐길 바이외다.

손님이 기뻐하며 웃었고, 잔을 씻어 술을 다시 따랐지. 안주는 다 먹었고, 술잔과 쟁반이 낭자하였더라. 배 안에 서로 베고 깔고 누워, 동쪽이 이미 희부옇게 밝았음을 알지 못하였더라.

惟江上之清風, 與山間之明月, 耳得之而爲聲, 目遇之而成色. 取之無禁, 用之不竭, 是造物者之無盡藏也, 而吾與子之所共適.

客喜而笑, 洗盞更酌. 肴核旣盡, 杯盤狼籍. 相與枕藉乎舟中, 不知東方之旣白.

8

인생을 즐긴다는 것

삶을 유희하다

어느 날 자식이 입대한다. 입영하는 길이므로 자식은 특별히 화려한 옷을 입거나 특별히 누추한 옷을 입지 않는다. 대체로 평소에 입던 옷을 입고 떠난다. 그리고 며칠 뒤, 군복을 입기에 이제는 필요 없게 된 그 평상복이 우편으로 가족에게 되돌아온다. 적지 않은 어머니들이 돌아온 그 옷을 보고 흐느낀다.

세월이 지나면 언젠가 그 어머니도 죽는다. 이 세상에 남은 사람은 이 세상을 떠난 이가 남긴 물건을 정리해야 한다. 누군가 당연히 있어야 하는데, 이제는 있지 않은 장소에 가야 한다. 그리고 그 장소에서 누구에게도 속하지 않게 된 물건들을 분류해야 한다. 적지 않은 유족들이 그 물건들을 손에 쥐고 흐느낀다. 어떤 것은 간직하고, 어떤 것은 버리고, 어떤 것은 남에게 주기도 한다. 그러나 간직할 수도, 버릴 수도, 줄 수도 없는 것들이 있다. 망자가 평소에 입던 옷이 그러한데, 남은 사람들은 대개 망자의 옷을 태운다.

이처럼 '입던' 옷은 그 사람의 존재와 부재를 동시에 환기한다. 입던 옷은 아직 입지 않은 옷과는 다르다. 누군가 옷을 입음으로써 그 옷은 변형된다. 팔꿈치와 무릎 부분이 튀어나오고, 체형에 맞게 주름이 잡히고, 떨군 눈물과 음식물로 얼룩이 남고, 시간의 흐름 속에서 낡아간다. 옷을 새로 샀다고 해서 그 옷이 온전히 구매자의 것이 되는 것은 아니다. 입어서 생기는 변형을 통해서 비로소 그 옷은 그 사람의 것이 된다. 입으면 입을수록 그 옷은 점점 더 입는 사람과 분리할 수 없게 된다. 사람은 대개 자신이 입던 옷보다 먼저 죽는다. 옷은 남겨진다.

2021년에 세상을 떠난 프랑스의 예술가 크리스티앙 볼탕스키(Christian Boltanski)는 남겨진 옷들에 집착했다. 부산시립미술관에서 열린 볼탕스키 유작전(2022)에서는, 전시장 벽면 가득히 헌 옷들을 걸어 만든 설치 작품 〈저장소: 카나다(Réserve: Canada)〉(1988)를 볼 수 있었다. 벽면 가득히 매달린 옷들은 누군가 입던 옷들이기에 개별적인 존재를 상징할 수 있다. 누군가 한때 그것들을 입었지만 더 이상 입지 않기에 그 옷을 입던 이의 부재를 상징하기도 한다.

볼탕스키는 입던 옷들을 걸어두었을 뿐 아니라 한가득 쌓아두기도 하였다. 동일본대지진 피해 지역 방문 뒤, 대지 예술제 에치고쓰마리 아트 트리엔날레에서 볼탕스키는 '무인의 땅(No Man's Land)'이라는 이름으로, 입던 옷을 산더미같이 쌓아 올렸다. 일찍이 2010년 파리 그랑 팔레 전시장에서 볼탕스키는 '페르손(Personnes, 사람들)'이라는 이름의, 옷들로 이루어진 거대한 봉분을 만든 적이 있다. 허공에서 거대한 크레인이 봉분 위로 내려와 옷들을 무작위로 집어 올렸다가 놓는다. 그것이 전부다.

집게발로 인형을 뽑는 기계에서 '페르손'의 실마리를 얻었다고 볼탕스키는 말했다. 누구나 인형뽑기 기계를 본 적이 있을 것이다. 적지 않은 사람들이 조이스틱을 이리저리 움직여 '집게발'을 자기가 원하는 위치로 옮겨 인형을 들어 올리려고 해보았을 것이다. 데이트 중인 연인에게 주기 위해서건, 어린 자식에게 선물하기 위해서건, 술에 취해서건, 혹은 심심해서건, 해본 적이 있을 것이다.

그 짓을 해본 사람이라면 인형뽑기 기계가 주는 묘한 기대감과 허탈감을 기억한다. 어지간히 숙달된 사람이 아니라면, 집게발로 인형 들어 올리기에 실패하게끔 되어 있다. 그도 그럴 것이 누구나 인형을 들어 올릴 수 있다면 그 기계는 수지가 맞지 않아 사라지고 말았을 것이다. 사람들이 인형을 들어 올리려고 안달하되 정작 들어 올리는 데는 실패해야만 인형뽑기 기계의 존재 이유가 생긴다.

볼탕스키는 이 인형뽑기 기계를 인간 조건을 상징하는 거대한 이벤트로 확대했다. 드넓은 공간에 인형 대신 사람들이 입던 옷을 잔뜩 쌓아놓고, 거대한 크레인이 옷을 집어 들어 올렸다가 다시 떨어뜨리기를 반복한다. 어떤 기준으로 옷을 들어 올리는가? 그저 우연일 뿐이다. 어떤 특정한 옷을 들어 올리겠다는 의도 자체가 없고, 크레인은 그저 닿는 대로, 집히는 대로, 들어 올린다. 마치 삶의 성패가 어떤 계획이나 의도 없이 그저 우연에 의해 결정된다는 듯.

그리고 다시 옷은 떨어진다. 일단 들어 올려진다는 점에서 볼탕스키의 작품은 기독교 미술의 오랜 테마인 '승천'을 연상시킨다. 예수, 마리아, 선지자 엘리야, 그리고 최후의 심판의 날에 선택받은 망자들은 때가 되면 들어 올려진다. 들어 올려진다는 것은 보다 나은 상태로 고양된다는 것, 즉 구원된다는 것이다. 그리고 특정인들만 들어 올려진다는 것은 그 구원이 무작위적으로 혹은 임의로 주어지는 것이 아니라, 어떤 섭리의 실현이라는 점을 나타낸다.

볼탕스키의 작품 속에서 헌 옷들은 마치 구원이라도 받는 양 들어 올려진다. 중력을 거스르고 위로 올라간다. 그러나 그것도 잠시, 그 헌 옷들은 예외 없이 무력하게 다시 아래로 떨어진다. 볼탕스키는 이것이 삶이라고 생각한다. 섭리에 의해 구원받는 삶이 아니라, 우연에 의해 지배되는 삶. 들어 올려지는 듯하다가 결국 떨어져 끝나는 삶. 그런 삶이라도 인간은 살아갈 필요가 있을까. 노년에 이르기까지의 삶을 누구보다도 충실하게 살다가 간 볼탕스키는 이렇게 말한 적이 있다. "미술가는 삶을 유희하는 것이지 사는 것이 아니다."

유희로서의 삶

오늘날 튀르키예에 속하는 고대 시리아의 중심지였던 안티오크(Antioch, 현재 이름은 안타키아Antakya) 지역 저택의 식당에서 발견된 약 3세기경 모자이크. 술 마시는 해골 옆에 '즐겨라' 혹은 '즐겁다'라는 뜻의 "ΕΥΦΡΟϹΥΝΟϹ"(Effrósinos)라는 문자가 새겨져 있다.

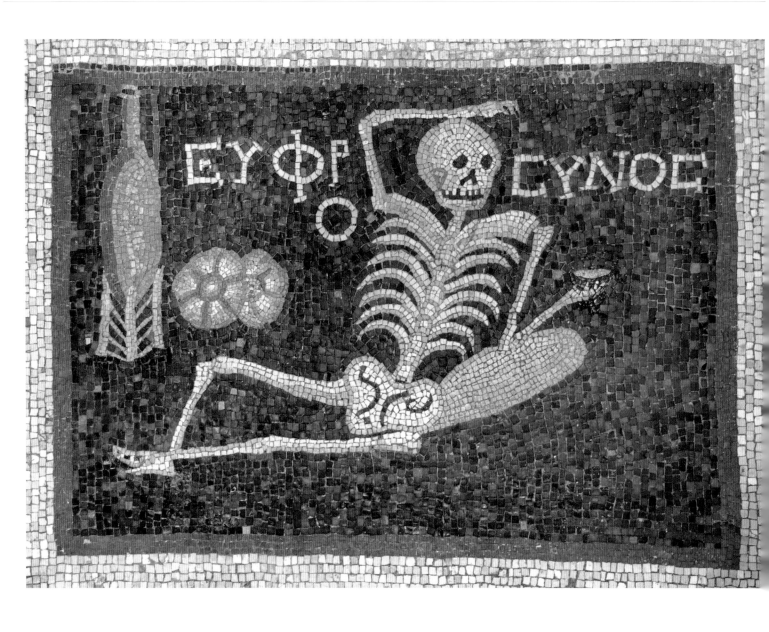

해골 모자이크
Skeleton mosaic
작자 미상, 약 3세기경, 안타키아, 하타이 고고학 박물관.

376

삶은 과제의 수행이나 의무의 이행이나 책임의 완수나 목표의 달성 과정이기에 있어 즐겁게 향유해야 할 과정이다. 고통과 불운이 창궐하는 삶을 도대체 어떻게 즐길 수 있느냐고? 예술이 때때로 고통스러운 삶을 견딜 만하게, 향유할 만하게, 즐길 만하게, 누릴 만하게 만들어준다. 예술은 고통을 자극으로 환원하지 않고 관조의 대상으로 만든다. 예술을 관조하며 고통을 해석할 수 있고, 그 해석 과정에서 정서적, 이성적 즐거움을 발견할 수 있다. 많은 예술가들이 자기 작품을 보는 순간만큼은 관객들이 잠시나마 삶의 고통을 잊기를 바란다.

저장소: 카나다
Réserve: Canada
크리스티앙 볼탕스키Christian Boltanski, 설치 작품, 1988년(2021년 재제작), 《크리스티앙 볼탕스키: 4.4》 전시 출품작, 부산시립 미술관.

페르손
Personnes
크리스티앙 볼탕스키Christian Boltanski, 설치 작품 , 2010년,《모뉴멘타Monumenta 2010》전시 출품작, 파리, 그랑 팔레.

최후의 심판

The Last Judgement

미켈란젤로 부오나로티Michelangelo Buonarroti, 1536~1541년, 1,370×1,220cm, 바티칸, 시스티나 성당.

달콤함의 레시피

나는 블라우스가 정말 아름다운 옷이라고 생각하지만 그렇다고 내가 선뜻 사서 입지는 않는다. 옷을 사 입을 때 명심해야 할 것은, 옷이 예쁘다고 해서 그 옷을 입은 자신이 예쁘리라는 보장은 없다는 사실이다. 옷을 사 입을 때는 단순히 예쁜 옷을 찾을 것이 아니라 자신에게 어울리는 옷을 찾아야 한다. 화려한 옷을 입는다고 꼭 자신이 화려해지지는 않는다.

치장도 마찬가지다. 나는 진주가 정말 아름답다고 생각하지만, 내 살결이 너무 하얗기 때문에, 내 목에 진주 목걸이가 어울릴 것 같지는 않다. 17세기 중국의 극작가이자 출판인이었던 이어(李漁)는 『한정우기(閑情偶奇)』라는 책에서 치장이 과하면 진주가 사람을 장식하는 것이 아니라 사람으로 진주를 장식하는 셈이 된다고 말하지 않았던가. 장식의 핵심은 균형이다.

균형이 중요하기로는 그림 전시도 예외가 아니다. 옛 그림의 경우, 역사적 배경이나 상징에 대한 해설이 있으면 한층 더 풍부하게 감상할 수 있다. 생뚱맞고 난해한 현대미술 작품의 경우도 그림 옆에 요령 있는 해설문이 붙어 있으면 감상하기가 좀 더 수월하다. 그러나 해설이 너무 과하거나 단정적이면 오히려 작품이 그 해설의 부속품으로 전락하고 만다. 풍부한 감상의 여지가 축소되지 않으려면, 작품 해설은 정성스럽되 담백한 것이 좋다.

그림책은 어떤가? 그림이 주인공이니 글은 보조적인 역할에 머물러야 할까? 아

니면 삽화처럼 그림은 글을 장식하는 역할에 그쳐야 할까? 그림이 전면에 나서는 장르인 그림책에서 그림과 글의 관계는 과연 어떠해야 할까? 여기에 정답은 없다. 다만 그림과 글이 서로를 제약하지 않고 담백하게 어울리면서 독자에게 풍부한 상상의 공간을 열어주면 좋을 것이다.

그림책 『할머니의 팡도르』를 펼치면, 독자는 안나마리아 고치(Annamaria Gozzi)가 쓴 글과 비올레타 로피즈(Violeta López)가 그린 그림이 손잡고 열어놓은 상상의 공간으로 초대된다. 여기, 물안개가 자욱한 마을의 외딴집에 고요히 늙어가는 한 할머니가 있다. 여느 사람과 마찬가지로 그 할머니 역시 고단한 삶을 살아왔다. 이제 그는 창밖의 풍경을 보며 자신이 죽을 날이 다가오고 있다는 것을 예감한다. 마침내 검은 사신이 문을 두드린다. "나랑 갑시다."

죽음을 기다리던 할머니는 당황하기는커녕 사신을 반갑게 맞이한다. 다만 할머니는 사신에게 며칠 더 이 세상에 머물다 가자고 간청한다. 단순히 죽기 싫어서가 아니라, 마을 아이들을 위해 과일과 계피를 듬뿍 넣은 크리스마스 빵을 만들어야 하기 때문에. 가차 없는 사신도 할머니의 빵 맛을 약간 보더니, 그만 정신이 아득해지고 만다. 이렇게 맛있을 수가!

빵은 생명의 음식이고, 빵 맛은 생명의 맛이고, 달콤함은 삶의 쾌락이다. 죽음의 세계로 인도하는 검은 저승사자답지 않게 할머니의 기막힌 빵 맛을 본 사신은 그만 불그레 홍조가 돌기 시작한다. 예나 지금이나 붉은색은 열정적인 삶의 색깔이다. 이 세상의 달콤함에 매료된 사신은 구운 호두, 누가, 참깨 사탕, 꿀에 졸인 밤을 먹기 위해 마침내 검은색 망토를 홀렁 벗어 던져버린다.

며칠 동안 할머니 집에 머물면서 금빛 팡도르와 핫초코의 달콤함까지 모두 맛본 사신은 더 이상 자신의 임무를 수행할 자신이 없을 정도로 풀어져버린다. 바로 이때 엄청난 반전이 일어난다. 사신이 할머니에게 해야 할 말을 할머니가 사신에게 건네는 것이다. "이제 갑시다."

할머니가 사신에게 며칠 동안 기다려달라고 했던 것은 부질없는 목숨을 그저 연장하기 위해서가 아니었다. 크리스마스를 맞은 동네 아이들, 그리고 죽음밖에 모르는 사신에게 달콤한 맛을 느끼게 해주고 싶어서였던 것이다. 그 일을 성공적으로 마무리한 지금, 할머니는 이제 침착하게 죽음을 향해 떠날 준비가 된 것이다. 이 이상하고 빵을 잘

만드는 할머니는 삶과 죽음 둘 다 기꺼이 긍정하고 수용한다.

　　그러나 이 빵의 장인, 할머니가 죽고 나면 그 기막힌 달콤함도 죽어버리는 게 아닐까. 할머니가 죽는다는 것은 이 세상에서 그 달콤한 빵들이 사라져버린다는 것을 뜻하는 것은 아닐까. 모든 것이 이토록 덧없어도 되는 것일까. 그렇지 않다. 할머니는 말한다. "찰다(cialda) 속에 레시피를 숨겨두었으니 이제 비밀은 아이들 속에 영원히 살아 있을 거예요. 이제 갈 시간이야." 그렇다. 인간은 영원히 살 수 없지만, 다음 세대에 레시피를 남길 수는 있다. 할머니는 레시피를 통해 영원히 살아갈 것이다.

　　『할머니의 팡도르』는 살아 있는 동안 인간은 삶에서 달콤함을 누릴 자격이 있다는 것, 그 달콤함에도 불구하고 인간은 언젠가 죽을 수밖에 없다는 것, 그 죽음에도 불구하고 다음 세대에게 달콤함의 레시피를 남길 수 있다는 것을 보여준다. 어쩌면 이 세 가지가 사람이 사람에게 건넬 수 있는 위안의 거의 전부다. 『할머니의 팡도르』는 단 두 가지 색, 삶을 상징하는 붉은색과 죽음을 상징하는 검은색을 사용해서 그 팡도르 같은 위안을 담백하고도 정성스럽게 독자에게 건넨다.

달콤함을 그리다

비올레타 로피즈Violeta Lópiz, 『할머니의 팡도르』(안나마리아 고치Annamaria Gozzi 지음)에 실린 삽화, 2019년, 오후의소묘 출판사 제공.

『할머니의 팡도르』
I pani d'oro della vecchina

어떤 식으로든 인간은 달콤함을 원한다. 애정 관계에서 달콤함이든, 백일몽 속의 달콤함이든, 혀끝 미각에서의 달콤함이든, 달콤함은 지칠 대로 지친 심신을 일으켜 세운다. 그러나 인생이 아이러니로 가득 차 있듯이, 달콤함에도 아이러니가 있다. 너무 오래 달콤함이 지속되면 질리게 되고, 강렬한 달콤함 이후에는 그와는 달리 건조하고 풍미 없는 현실이 기다리고 있다는 사실이다. 인생을 달콤하게 만드는 레시피는 단지 당분을 과도하게 투여하는 것이 아니라, 적재적소에 적당량의 당분을 투여하는 데 있는 것이 아닐까.

멕시코에서 유럽으로 초콜릿을 넘겨주는 포세이돈
Poseidon taking chocolate from Mexico to Europe
작자 미상, 『인도 초콜릿Chocolata Inda』에 실린 삽화, 1644년, 베세즈다, 미국 국립의학도서관.

오늘날에는 흔해빠진 초콜릿이 한때는 귀한 약재 취급을 받았다. 크리스토퍼 콜럼버스(Christopher Columbus, 1451~1506)나 에르난 코르테스(Hernán Cortés, 1485~1547) 같은 이들이 신대륙의 초콜릿을 유럽에 소개하고 전파하기 전까지는 유럽에 초콜릿이 존재하지 않았다. 1631년 의사로서 대서양 횡단을 즐겼던 안토니오 콜메네로 데 레데스마(Antonio Colmenero de Ledesma)는 초콜릿과 그 레시피를 상세히 소개하는 『인도 초콜릿(Chocolata inda)』이라는 책을 쓴다. 그 책 안에는 바다의 신 포세이돈이 초콜릿을 멕시코에서 유럽으로 넘겨주는 모습을 그린 삽화가 들어 있다.

인생의 디저트를 즐기는 법

군자는 대상에 뜻을 깃들여도 되지만, 뜻을 대상에 머무르게 해서는 안 된다. 뜻을 대상에 깃들이면 아무리 하찮은 대상이라도 즐거움이 될 수 있고, 아무리 대단한 대상이라도 병통이 될 수 없다. 대상에 뜻을 머물게 하면, 아무리 하찮은 대상이라도 병통이 될 수 있고, 아무리 대단한 대상이라도 즐거움이 될 수 없다.

君子可以寓意於物, 而不可以留意於物, 寓意於物, 雖微物足以爲樂, 雖尤物不足以爲病, 留意於物, 雖微物足以爲病, 雖尤物不足以爲樂.

— 소식, 「보회당기(寶繪堂記)」

　　무엇을 제대로 좋아하는 일은 어렵다. 너무 좋아하다 보면 집착이 생긴다. 집착이 생기면 결국 문제가 생긴다. 집착한 나머지 좋아하는 대상에게 무리한 요구나 기대를 하게 되기 때문이다. 그러다가 좋아하는 대상이 자기 뜻대로 되지 않기라도 하면, 크게 상심하기도 한다. 연애만 해도 그렇지 않은가. 상대를 너무 좋아하다 보면, 상대를 다 자기 것으로 만들고 싶은 욕심이 생기기 쉽다. 그러다가 그 상대가 자신을 버리고 떠나게 되면, 마음은 화려하지만 위태로운 3단 케이크처럼 무너진다.

　　그럼 어떻게 해야 하나. 아무것도 좋아하지 않는 것이 상책인가. 치열했던 연애가 파국으로 끝나면, 사람들은 아예 연애 자체로부터 거리를 두곤 한다. 실연의 고통을 겪느니 아예 연애를 하지 않는 것이 낫다고 생각하는 것이다. 연애를 하지 않으면 실연할 리

도 없으리니, 괴로워할 일도 없을 것이다. 좋아하지 않으면 집착할 일도 없으리니, 상심할 일도 없을 것이다. 그러나 이처럼 아무것도 좋아하지 않는 인생을 풍요롭다고 하기는 어려울 것이다. 상심할 일도 없지만, 기쁠 일도 없는 인생. 그것은 고적(孤寂)한 인생이다.

　　무엇을 좋아해도 문제고 좋아하지 않아도 문제라면, 도대체 어떻게 하란 말인가. 아이돌 열성 팬들은 뒷일을 걱정하지 말고 마냥 좋아하라고 할 것이다. 속세를 떠난 사람은 그런 열성은 다 헛된 집착에 불과하다고 할 것이다. 집착과 초연(超然) 중에서 무엇을 택해야 하나. 이 어려운 문제에 대해 소식은 대상을 일단 좋아하는 게 바람직하다고 인정한다. 세속의 쾌락을 흔쾌히 긍정한 사람답게, 소식은 동파육이라는 맛있는 음식의 레시피를 개발하기까지 했다고 한다. 소식에 따르면, 인간은 맛있는 걸 먹어야 한다. 사랑하는 사람을 포옹해야 한다. '덕질'을 해야 한다.

　　세속의 쾌락은 쾌락의 대상이 있어야 비로소 가능하다. 미식을 하려 해도 음식이 필요하고, 연애를 하려 해도 상대가 필요하고, '덕질'을 하려 해도 아이돌이 필요하다. 그러니 인생을 즐겁게 살려면 세상이라는 대상을 피해서는 안 된다. 맛있는 음식을 파는 식당에 가기를 마다하지 않고, 아이돌 콘서트에 출석하기를 귀찮아하지 않고, 사랑하는 사람에게 연락하기를 망설이지 말아야 한다.

　　그리하여 마침내 매력적인 대상을 접하게 되면 무슨 일이 일어나나. 무슨 일이 일어나긴. 마음에 파도가 일어난다. 견물생심이라는 말이 있듯이, 멀쩡하던 사람도 대상을 접촉하고 나면 욕망의 파도가 인다. 그래서 백화점 식품 칸에서는 시식용 음식을 제공하고, 출판사에서는 신간의 리뷰와 미리보기를 선보이고, 극장에서는 개봉작 예고편을 상영한다. 상대의 감각과 욕망을 일깨우려는 것이다. 마치 바이러스가 신체에 침투하듯이, 그 대상들은 마음을 침범한다.

　　대상의 매력에 침범당한 마음은 그 대상을 소유하려는 욕망에 휩싸인다. 쇼핑할 생각이 없었다가도, 멋진 핸드백을 보면 사고 싶은 욕심이 불끈 생겨나는 것이다. 욕망은 욕망을 부르는 법. 핸드백만 살 수 있나. 헐벗은 채 핸드백을 들 수는 없으니, 핸드백에 어울리는 옷이 필요하고, 옷에는 그에 걸맞은 구두가 필요하다. 그뿐인가. 벨트도 필요하고 모자도 필요하다. 불타오르기 시작한 욕망은 끝이 없다.

　　그래서 소식은 "대상에 뜻을 깃들여도 되지만, 뜻을 대상에 머무르게 해서는 안 된다"고 말한다. 대상을 좋아하되, 그 대상에 함몰되어서는 안 된다는 것이다. 인간이라면

디저트에 뜻을 깃들여도 된다. 디저트를 주문해도 된다. 그러나 자기 뜻을 디저트에 머무르게 해서는 안 된다. 맛있다고 해서 디저트에 얼굴을 처박고 정신줄을 놓아버리면 안 되는 것이다. 디저트를 보고 미쳐버리지 않으려면, 디저트를 좋아하되 그에 함몰되지 않을 수 있는 마음의 중심이 필요하다. 마음의 중심만 있다면 "아무리 하찮은 대상이라도 즐거움이 될 수 있고, 아무리 대단한 대상이라도 병통이 될 수 없다".

마음의 중심이 없으면, 디저트를 먹겠다는 생각을 할 겨를도 없이 이미 이성을 잃고 디저트를 먹고 있는 자신을 발견하게 될 것이다. "당신은 이미 먹고 있다!" 마음에 중심이 없기 때문에 디저트를 보는 순간 달려들어 먹고 또 먹어서 위장이 불쾌할 지경이 되어서야 정신이 돌아온다. 내가 미쳤구나…. 이런 상태라면 "아무리 하찮은 대상이라도 병통이 될 수 있고, 아무리 대단한 대상이라도 즐거움이 될 수 없다". 이제 다이어트는 실패할 것이고, 췌장은 망가질 것이다.

인생을 즐기고 싶은가. 그렇다면 좋아하는 대상을 피하지 말아야 한다. 환멸을 피하고 싶은가. 그렇다면 좋아하는 대상에 파묻히지 말아야 한다. 대상을 좋아하되 파묻히지 않으려면, 마음의 중심이 필요하다. 그리고 그 마음의 중심은 경직되어서는 안 된다. 경직되지 않아야 기꺼이 좋아하는 대상을 받아들이고, 또 그 대상에게 집착하지 않을 수 있다.

자, 그런 유연한 마음의 준비가 되었는가. 그럼 디저트의 자태를 먼저 눈으로 음미한 뒤, 한 스푼 떠서 잠시 허공에서 멈추어본다. 그다음, 간결한 선을 그리며 스푼을 입으로 가져간다. 자기 존재 속에 안착한 달콤한 대상을 음미하기 시작한다. 이제 디저트는 혀의 미각 돌기를 지나서 역류성 식도염을 앓고 있는 식도를 지나 위장으로 행진한 뒤, 대장을 거쳐 마침내 누런 똥이 될 것이다. 그 맛있고 아름다운 디저트가 똥이 되었으니 허망하다고? 그럴 리가. 당신은 달콤한 대상이 똥으로 변하는 그 멋진 과정을 한껏 즐긴 것이다. 진짜 허망한 것은, 맛있다고 소문난 디저트가 정작 맛이 없을 때이다.

달콤함의 시각적 즐거움

작자 미상, 『후나바시 과자의 모양船橋菓子の雛形』에 실린 일본 전통 디저트 화과자 삽화, 1885년, 도쿄, 국립국회도서관.

화과자

和菓子

1885년에 출간된 『후나바시 과자의 모양』에 나오는 1880년대 일본 화과자 샘플 디자인. 예로부터 일본 사람들은 각종 행사나 예식 등에서 기념품으로 화과자를 애용하였다.

안트베르펜에서 활동한 화가 다비드 레이카에르트 2세(David Rijckaert II, 1607~1642)가 그린 달콤한 정물화. 그는 아침 식탁에 오를 만한 음식들을 즐겨 그렸다. 언뜻 보면 빵과 포도주, 과일과 과자를 그리고 있지만, 이는 그리스도의 몸과 피(빵과 포도주), 좋은 믿음(과일)과 신앙의 즐거움(과자)을 상징적으로 나타낸다.

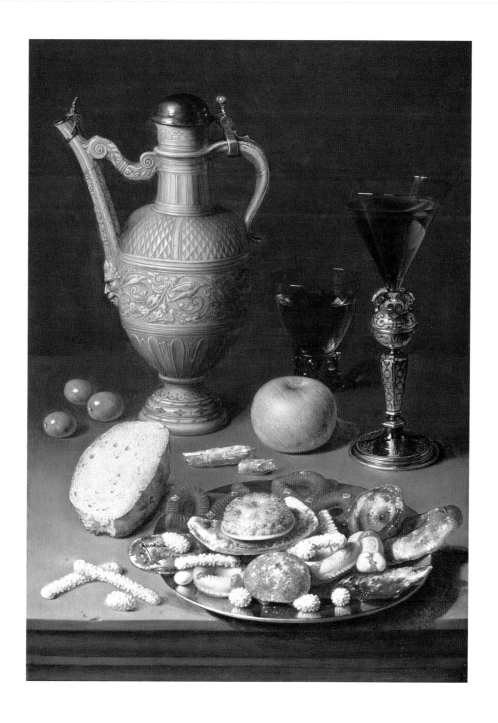

규속으로 장식된 물병과 과자가 있는 정물화
A Still Life with an ornamented Ewer of Rhenish stoneware and Confectionery
다비드 레이카에르트 2세David Rijckaert II, 1607~1642년, 49.7×35.1cm, 런던, 조니 반 해프텐 갤러리.

안트베르펜에서 활동한 화가 다비드 레이카에르트 2세(David Rijckaert II, 1586~1642)가 그린 달콤한 정물화. 그는 아침 식탁에 오를 만한 음식들을 즐겨 그렸다. 언뜻 보면 빵과 포도주, 과일과 과자를 그리고 있지만, 이는 그리스도의 몸과 피(빵과 포도주), 좋은 믿음(과일)과 신앙의 즐거움(과자)을 상징적으로 나타낸다.

파이 카운터(왼쪽)

Pie Counter
웨인 티보Wayne Thiebaud, 1963년, 75.7×91.3cm, 뉴욕, 휘트니 미술관.

세 개의 캔디 머신(오른쪽)

Three Machines
웨인 티보Wayne Thiebaud, 1963년, 76.2×92.7cm, 샌프란시스코 미술관.

팝 아티스트로 분류되는 미국의 화가 웨인 티보(Wayne Thiebaud, 1920~2021)가 그린 케이크, 사탕 등 디저트류. 그는 대중
문화의 단면을 포착하는 데 능숙할 뿐 아니라, 일정한 배열과 색감을 통해 아름다움과 질서를 창조해내는 데 성공했다. 웨인
티보의 그림을 보다 보면, 디저트는 맛뿐 아니라 외양으로도 큰 즐거움을 줄 수 있다는 사실을 확인하게 된다. 디저트는 그 과
잉의 아름다움과 달콤함으로 인해 현실적이라기보다는 초현실적이다.

잘 먹고 잘 사는 사회를 향하여

생존과 삶이 다르고 말싸움과 대화가 다르듯이, 흡입과 식사는 다르다. 제대로 잘 먹는 일에는 온 세상이 달려 있다. 먹을 것을 얻는 과정은 곧 경제활동이니, 이 세상의 정치 경제가 이 먹는 일에 함축되어 있다. 아무도 굶주리지 않는 사회, 먹는 일을 모두가 즐길 수 있는 사회를 꿈꾼다. 그러한 이상사회까지 갈 길은 아직도 요원하다.

먹는 것은 단순히 위장 문제만은 아니다. 외모에도 영향을 끼친다. 생계비 이상의 소득이 생긴 이후, 내가 음식을 가려 먹기 시작한 것은 단순히 건강 문제 때문만은 아니다. 옆집 개가 사료를 바꾼 후 더 잘생겨졌기 때문이다. 음식을 가려 먹으면 나 같은 사람도 좀 멀끔해 보이지 않을까. 가려 먹은 사람의 육질은 탐스럽지 않던가. 잘 먹는 이상사회가 도래하면 사람들은 지금보다 잘생겨져 있을 것이다.

먹는 일은 단순히 외모 문제만은 아니다. 마음에도 영향을 끼친다. 잘 먹으면 기분이 좋아지고 머리도 잘 돌아간다. 내가 음식을 가려 먹는 것은 단순히 외모 문제 때문만은 아니다. 옆집 개가 사료를 바꾼 후 더 영리해졌기 때문이다. 그래서 누가 그릇된 판단을 일삼으면 말하는 거다. 맛있는 걸 드세요, 그러면 생각이 바뀔지도 몰라요. 누가 오랫동안 우울해하면 말하는 거다. 정성스러운 한 끼 식사가 당신을 구원할지도 몰라요. 잘 먹는 이상사회가 도래하면 사람들은 좀 더 명랑해져 있을 것이다.

먹는 일은 단순히 마음 문제만은 아니다. 문명 전체와 관련 있다. 문명이 충분히 발달하지 않은 밥상머리에서는 식탐의 긴장과 공포가 감돈다. 어떤 이는 음식을 먹는 게

아니라 음식을 덮친다. 뭐든 갈비 뜯듯이 먹는다. 밥도 초콜릿도 아이스크림도 뜯는다. 커피도 뜯어 마신다. 음식을 흘리고 괴수처럼 울부짖는다. 어느 시인이 노래하지 않았던가, "내가 사랑했던 자리마다 폐허"라고. 문명 없이 식사했던 자리마다 폐허다. 특히 선짓국을 그렇게 먹고 있으면 흡혈귀 같아 보이니 조심해야 한다. 누군가 과도한 식탐을 부리면 식사 후에 점잖게 묻는 거다. "이제 좀 정신이 돌아오셨어요?"

문명이란 결국 탁월함을 인정하고, 그 탁월함을 모든 이가 누리는 일이다. 음식의 세계에도 탁월함이 존재한다. 단순한 단맛으로 승부하는 식당은 하수다. 당분으로만 맛을 낸 음식을 먹고 나면, 결국 싸한 패배감이 찾아온다. 당뇨 환자가 아이스크림 먹고 5분 후 느낀다는 서늘한 자책감이 찾아온다.

그렇다고 비싸고 정교한 음식이 능사라는 건 아니다. 이른바 쾌락주의자 에피쿠로스도 이렇게 말한 적이 있다. "결핍으로 인한 고통이 사라지면, 단순한 음식도 우리에게 사치스러운 음식과 마찬가지의 쾌락을 준다. 빵과 물만으로도 그것을 필요로 하는 배고픈 사람에게 가장 큰 쾌락을 제공한다. 그러므로 사치스럽지 않고 단순한 음식에 익숙해지면, 완전한 건강이 찾아오고 생활에 꼭 필요한 것들에 주저하지 않게 된다."

화려하고 정교한 음식으로 정평이 난 식당에서 매끼 먹다 보면, 그 정교함에 질린 나머지 허겁지겁 맨밥이나 컵라면을 찾게 될지도 모른다. 정교한 음식도 반복되면 그 맛을 즐기기 어려운 법, 소박한 음식을 먹어야 가끔 먹게 되는 정교한 음식의 참맛을 즐길 수 있다. 그리고 정교한 음식을 간혹 먹어주어야 소박한 음식의 깊은 맛을 음미할 수 있다.

이처럼 먹는 일에 온 세상이 달려 있으니, 잘 먹기 위해서는 어떻게 해야 할까. 맛있게 먹으려면 일정한 허기가 기본이다. 만취한 자가 술맛을 모르듯, 배부른 자는 음식 맛을 모른다. 소식은 「증장악(贈張鶚)」이란 글에서 이렇게 말했다. "허기진 뒤 먹으면 채소도 산해진미보다 맛있고, 배부른 뒤에는 고기반찬도 누가 어서 치워버렸으면 할 거요.(夫已饑而食, 蔬食有過於八珍, 而旣飽之餘, 雖芻豢滿前, 惟恐其不持去也.)" 물론 허기가 능사는 아니다. 너무 허기진 상태에서 먹으면 참맛을 즐길 수 없다. 아무거나 다 맛있게 느껴지므로. 외로움에 사무친 사람이 주선하는 소개팅을 믿을 수 없듯이, 늘 허기진 사람이 추천하는 맛집은 믿을 수 없다. 당장의 허기가 가시고 나면, 문제점이 드러나기 시작할 것이다.

너무 허기지면 과식하게 된다. 나는 과식한다, 고로 존재한다! 무저갱(無底坑)

같은 위로 존재감을 과시하는 이들도 있겠지만, 과식은 대체로 건강에 해롭다. 내가 과식할 때는 고민거리가 있을 때뿐이다. 배가 부르면 아무리 심각한 고민도 배부른 고민으로 느껴진다. 그렇다고 지나치게 다이어트를 의식하라는 말은 아니다. 음식을 마주하면 음식에 진지해야 하는 법. 다이어트가 급하다면 대장에 생긴 용종을 제거해서 몸무게를 줄이는 것도 한 방법이다.

허기가 가시고 나면, 먹는 일이 단순히 미각의 문제만은 아니라는 것을 깨닫게 된다. 음식에도 일정한 지식과 경험이 필요하다. 삼겹살이 무엇인지 모르면, 살은 살대로 지방은 지방대로 따로따로 먹게 된다. 먹는 일을 통해 지식이 늘어나기도 한다. 돼지 목살을 먹어보고 나서야 돼지에게 목이 있다는 걸 알게 되기도 한다.

물론 먹는 일이 단지 지식 문제만은 아니다. 어디까지나 느낌의 영역이다. 그 느낌은 단순히 쓰고, 달고, 시고, 짜고의 사안만은 아니다. 식감 자체도 중요하다. 과일 중에서 딸기를 특히 좋아하는 이유는 그 특유의 식감 때문이다. 딸기는 씹을 때, 단감처럼 과육이 단단하여 강한 저항이 느껴지는 것도 아니고, 홍시나 무화과처럼 과육이 너무 연약하여 죄의식이 생기는 것도 아니다. 딱 적절하다.

그래도 좋아하는 음식만 반복해서 먹는 것은 좋지 않다. 음식은 경험 확대의 지름길이다. 음식 선택에 과감할 필요가 있다. 호기심 충만한 사람들이 다양한 먹거리를 즐긴다. 언젠가 홍어 쉬폰 케이크나 홍어 아메리카노 같은 것도 한번 먹어보고 싶다. 음식을 과감하게 찾아다니다 보면, 맛있다 못해 신비하기까지 한 기분마저 느낄 때가 온다. 언제였던가, 짜장면이 너무 맛있는 나머지 신비하게 느껴졌던 적이. 그렇게 맛있는 짜장면은 향정신성 약물로 분류되어야 한다.

하나 이상의 음식을 먹을 때는 과정의 서사를 즐겨야 한다. 코스요리에서는 횡적인 기승전결을 누리고, 한상차림에서는 거대한 화폭을 감상하는 자세를 갖춘다. 물론 한상차림의 궁극은 뷔페다. 그 긴 음식 서사의 끝에 위치하는 것이 바로 디저트다. 디저트는 어떤 초과, 어떤 풍요를 상징한다. 당신 마음처럼 부드러운 푸딩을 입에 넣다 보면 내 마음도 푸딩처럼 부드러워질 것이다. 방금의 식사가 그저 생존을 위한 단백질 흡입이 아니었다는 것을 확인하는 심오한 의미가 디저트에 있다.

음식은 풍족한 것이 좋다. 그렇지 않으면 자칫 싸우게 되기 때문이다. 다 큰 어른이 음식 가지고 싸우면 깊은 자괴감이 든다. 식당에서도 고객이 마지막 한 점을 남길 수

있게 넉넉한 양을 제공하는 게 좋다. 그 한 점을 남김으로써 고객은 자신이 식탐의 노예가 아니라 자제력을 갖춘 어엿한 성인이라는 자존심을 얻게 된다. 배부른 자의 헝그리 정신이라고나 할까. 음식을 너무 적게 주면, 그 소중한 자존심을 훼손하게 된다.

잘 먹기 위해서는 누구와 먹느냐도 중요하다. 같이 먹는 상대에 의해 식욕이 크게 좌우된다. 배우자가 밥상머리에서 자기 콧구멍이 너무 크지 않냐며 봐달라고 한 이후, 한동안 식욕을 잃어버린 사람을 알고 있다. 그의 위장 속 무언가가 충격을 받아 그만 죽어버린 것이다. 너무 깨작거려도, 너무 음식을 탐해도 상대가 식욕을 잃을 수 있다. 먹는 것에 몰두한 나머지 상대 목소리가 안 들릴 정도가 되면 곤란하다. 밥 먹으면서 대화를 나눌 수 없으니까. 정말 음식에 고도로 집중하고 싶으면 혼자 먹는 것을 추천한다. 달리 미식가가 고독하겠는가.

같이 먹든 혼자 먹든 먹는 공간도 중요하다. 맛있는 걸 먹다가 더러운 화장실에 다녀오면 입맛이 쓸 것이다. 인테리어가 음식과 어울리지 않으면 기분이 고양되지 않는다. 냉면의 명가 을지면옥이 장소를 옮기겠다고 하자 한 고객이 말했다. "하동관이 을지로에서 마지막 영업을 하던 날도 찾아가 맛을 봤는데, 결국 자리를 옮기면 맛이 변하더라. 지금 이 맛은 이 자리에서만 경험할 수 있다고 생각해서 마지막 한 그릇 먹으러 찾아왔다."

공간이 바뀌면 음식 맛이 바뀐다는 데 동의한다. 맛은 결국 상상의 산물이므로. 그래서 식당까지의 동선, 식당 내부, 플레이팅, 음식 담는 그릇 등이 모두 중요하다. 배는 고픈데 식욕은 없다? 이 세상 어딘가에 당신의 맛있는 상상을 방해하는 요소가 있을 것이다. 맛은 궁극적으로 시대와 환경에 의해 좌우된다.

일곱 가지 대죄와 네 가지 마지막 사건
Table of the Seven Deadly Sins
히로니뮈스 보스Hieronymus Bosch, 1505~1510년, 119.5×139.5cm, 마드리드, 프라도 미술관.

탁월한 상상력의 소유자 히로니뮈스 보스(Hieronymus Bosch, 1450~1516)가 그린 것으로 알려진 일곱 가지 큰 죄. 일곱 가
지 큰 죄로 이루어진 중앙의 원형 그림 이외에 네 모서리에는 그보다 작은 원형 그림이 배치되어 있다. 그 작은 그림들은 각기
죽음, 심판, 지옥, 천국의 장면을 묘사하고 있다.

기독교 전통에 따르면, 일곱 가지 큰 죄가 있다. 색욕(라틴어 luxuria), 폭식(라틴어 gula), 탐욕(라틴어 avaritia), 나태(라틴어 acedia), 분노(라틴어 ira), 시기(라틴어 invidia), 오만(라틴어 superbia). 이 일곱 가지 큰 죄는 그림으로도 자주 그려졌는데, 그중 폭식 장면을 살펴보자.

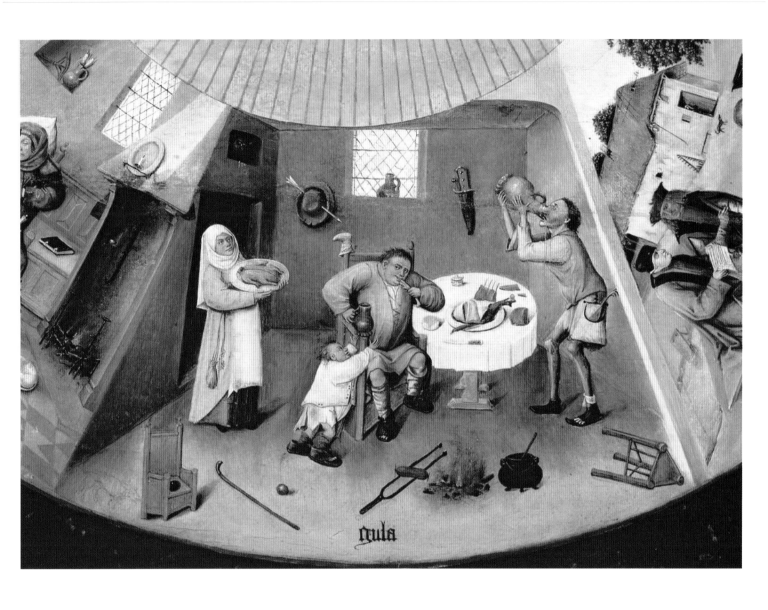

폭식

Gluttony, Gula
히로니뮈스 보스Hieronymus Bosch, 〈일곱 가지 대죄와 네 가지 마지막 사건〉 부분, 1505~1510년, 전체 119.5×139.5cm, 마드리드, 프라도 미술관.

히로니뮈스 보스가 그린 일곱 가지 큰 죄 중에서 폭식 장면.

폭식

Gluttony

자크 칼로Jacques Callot, 1620년경, 18.5×26cm, 뉴욕, 메트로폴리탄 미술관.

프랑스의 예술가 자크 칼로(Jacques Callot, 1592~1635)가 17세기에 제작한 동판화. 한 여성이 왼손에 술동이를 든 채 오른
손으로는 술잔을 높이 치켜올리고 있다. 폭식을 풍자한 그림에 전형적으로 등장하는 돼지와 악마가 이 그림에도 보인다.

GVLA.

H.·Cock·exud·cum gratia et priuilegio·1558

EBRIETAS EST VITANDA, INGLVVIESQVE CIBORVM.

Schout dronckenschap / en gulsichsick eten Want ouerdaet doet godt en hem seluen vergheten.

폭식

Gluttony

피터르 판 데르 헤이던Pieter van der Heyden, 1558년, 27.4×37.4cm, 워싱턴, 내셔널 갤러리.

16세기 네덜란드의 판화가 피터르 판 데르 헤이던(Pieter van der Heyden, 1551~1572년경 활동)이 피터르 브뤼헐 1세 (Pieter Bruegel the Elder, 1525/1530~1569)의 작품을 본떠 1558년에 제작한 판화. 수많은 폭식가들과 악마들이 벌이는 난장판이 묘사되어 있다.

폭식의 행진
The procession of gluttony
페터 플뢰트너Peter Flötner, 1540년, 25.4×27.6cm, 런던, 대영박물관.

폭식의 행진을 주제로 한 채색 목판화. 16세기 독일에서 조각가, 디자이너, 판화가로 활동했던 페터 플뢰트너(Peter Flötner, 1485/1490~1546)의 작품이다. 과식으로 뚱뚱해진 군인과 군악대가 깃발을 들고 행진 중이다. 깃발에는 각종 음식들이 그려져 있다. 독일 군인들의 폭식 습관을 풍자한 작품이다.

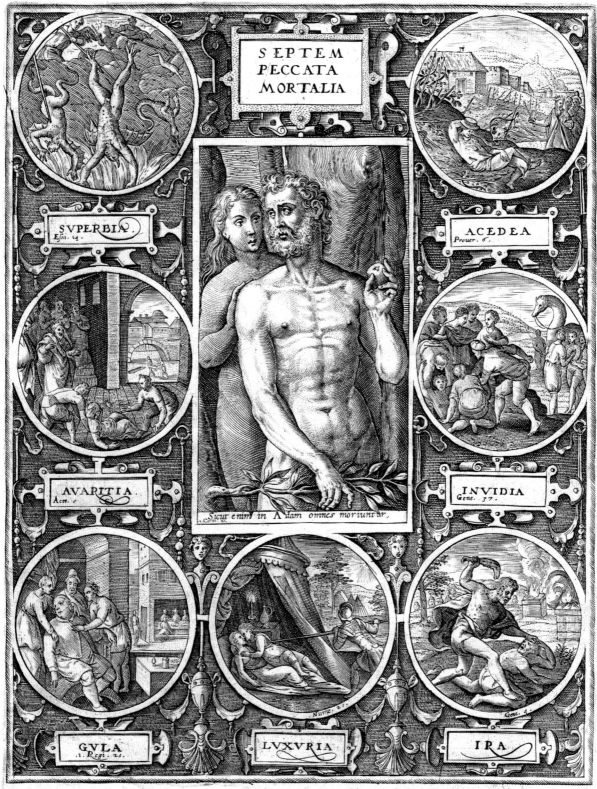

인간의 7대 죄악

The Seven Deadly Sins
얀 콜라에르트 2세(Jan Collaert II), 1612~1620년경, 25.2×18.6cm, 런던, 대영박물관.

인간의 일곱 가지 큰 죄를 묘사하고 있는 17세기 초 판화. 17세기 안트베르펜에서 주로 활동한 판화가 얀 콜라에르트 2세(Jan Collaert II, 1561?~1620?)의 작품이다. 그림 중앙의 인물들은 아담과 이브이다. 아담이 선악과를 들고 있는 것으로 보아, 뱀의 유혹에 넘어간 이후의 상황으로 보인다.

와인백과 손수레
Winebag and wheelbarrow
한스 바이디츠Hans Weiditz, 1521년경, 27.7×21.2cm, 런던, 대영박물관.

독일의 풍자화가 한스 바이디츠(Hans Weiditz, 1500?~1536?)가 1521년경에 제작한 목판화. 과식으로 인해 배가 부풀어 오른 농부가 음식을 허공에 토하고 있다. 감당할 수 없을 만큼 나온 배를 수레에 얹어서 끌고 다니는 모습이 흥미롭다. 과욕은 결국 자신이 짊어져야 하는 부담으로 남게 된다고 말하는 듯하다.

할버 샌드위치

Halve Houtsnip

요피 하위스만Jopie Huisman, 1974년, 13×18cm, 보르큄, 요피 하위스만 박물관.

네덜란드 화가 요피 하위스만(Jopie Huisman, 1922~2000)의 샌드위치 그림. 집요할 정도로 섬세한 묘사로 인해 샌드위치 같은 평범한 음식마저 범상치 않은 자태로 거듭난다. 정식 미술 교육을 받지 않았던 요피 하위스만은 오랫동안 자신의 그림을 미술시장에 내놓지 않았다. 대신 한 꾸러미의 생선과 자신의 그림을 교환하는 데 만족했다고 알려져 있다. 마치 시장이 예술을 폭식하는 현상에 반대하는 사람처럼.

목적이 없어도 되는 삶을 위하여

나는 산책 중독자다. 나는 많이, 아주 많이 걷는다. 나에게 산책은 다리 근육을 사용해서 이족 보행을 일정 시간 하는 것 이상의 일이다. 나에게 산책은 예식이다. 산책에 걸맞은 옷을 입고, 신중하게 그날 날씨를 살피고, 가장 쾌적한 산책로를 선택한다. 그리고 집을 나가, 꽃그늘과 이웃집 개와 과묵한 이웃과 버려진 마네킹을 지나 한참을 걷다가 돌아온다.

나에게 산책은 구원이다. 산책은 쇠퇴해가는 나의 심장과 폐를 활성화한다. 산책은 나의 허리를 뱃살로부터 구원한다. 산책은 나의 안구를 노트북과 휴대폰 스크린으로부터 구원한다. 산책은 나의 마음을 스트레스로부터 구원한다. 산책은 나의 심신을 쇠락으로부터 구원한다. 동물원의 사자가 우리 안을 빙빙 도는 것은 제정신을 유지하기 어려워서라는데, 산책이 아니었다면 나는 어떻게 되었을까.

나에게 산책은 생업이다. 얼핏 보면, 빈 시간을 죽이려고 산책 다니는 것처럼 보이겠지. 나는 산책을 통해 일상의 필연적 피로를 씻는다. 그뿐이랴. 산책 중에 떠오르는 망상은 메모가 되고, 메모는 글이 되고, 글은 책이 된다. 그렇다고 글감을 얻기 위해 산책하는 것은 아니다. 글감은 산책 중에 그저 발생한다. 산책하면 단지 기분이 좋다.

나에게 산책은 네트워킹이다. 술자리와 골프와 동창회와 조기축구회를 즐기지 않는 중년에게 산책은 거의 유일한 정기 네트워킹이다. 걸으면서 나보다 앞선 산책자들과 뒤에 올 산책자들을 생각하며 상상의 네트워크를 맺는다. 나는 특히 산책을 즐기다가 죽

은 스위스의 작가 로베르트 발저(Robert Walser)를 생각한다. 1956년 12월 25일, 발저는 홀로 산책하다가 눈 위에 쓰러져 죽었다.

　　　발저는 산책을 이렇게 찬양한다. "발로 걸어 다니는 것이 최고로 아름답고, 좋고, 간단하다. 신발만 제대로 갖춰 신은 상황이라면 말이다." 나는 운전을 하지 않는다. 차가 없다. 신발은 있다. 마음에 드는 신발을 골라 신고 평지를 산책한다. 오르막길은 하나의 과제처럼 여겨지므로 되도록 피한다. 모든 것에 눈이 내려앉은 날 산책은 얼마나 황홀하던가. 발저는 그러한 황홀함 속에서 죽었다.

　　　산책할 시간에 차라리 회식을 하고, 골프를 치고, 출마하는 게 도움이 되지 않겠냐고? 홀로 산책하면 외롭지 않냐고? 산책은 세상과 멀어지는 일이 아니냐고? 그렇지 않다. 산책은 이 세상에서 내가 존재하기 위한 거의 모든 것이다. 발저는 말한다. "활기를 찾고 살아 있는 세상과 관계를 정립하기 위해 반드시 해야 하는 일입니다. 세상에 대한 느낌이 없으면 나는 한마디도 쓸 수가 없고, 아주 작은 시도, 운문이든 산문이든 창작할 수 없습니다. 산책을 못 하면, 나는 죽은 것이고, 무척 사랑하는 내 직업도 사라집니다. 산책하는 일과 글로 남길 만한 것을 수집하는 일을 할 수 없다면 나는 더 이상 아무것도 기록할 수 없습니다."

　　　내가 산책을 사랑하는 가장 큰 이유는 산책에 목적이 없다는 데 있다. 나는 오랫동안 목적 없는 삶을 원해왔다. 왜냐하면 나는 목적보다는 삶을 원하므로. 목적을 위해 삶을 희생하기 싫으므로. 목적은 결국 삶을 배신하기 마련이므로. 목적이 달성되었다고 해보자. 대개 기대만큼 기쁘지 않다. 허무가 엄습한다. 목적을 달성했으니 이제 뭐 하지? 목적 달성에 실패했다고 해보자. 허무가 엄습한다. 그것 봐, 해내지 못했잖아. 넌 네가 뭐라도 되는 줄 알았지?

　　　목적을 가지고 걷는 것은 산책이 아니다. 그것은 출장이다. 나는 업무 수행을 위한 출장을 즐기지 않는다. 나는 정해진 과업을 수행하고 그 결과를 보고하기 위해서 이 땅에 태어난 것이 아니다. '국민교육헌장'은 이렇게 시작한다. "우리는 민족중흥의 역사적 사명을 띠고 이 땅에 태어났다." 난 아닌데? 나는 그냥 태어났다. 여건이 되면 민족중흥에 이바지할 수도 있겠지만, 민족중흥에 방해나 되지 말았으면 좋겠다. 기본적으로 난 산책하러 태어났다. 산책을 마치면 죽을 것이다.

　　　그렇다고 무위도식하겠다는 말은 아니다. 열심히 일할 것이다. 운이 좋으면 이

런저런 성취도 있을 수 있겠지. 그러나 그 일을 하러 태어난 것은 아니다. 그 별거 아닌, 혹은 별거일 수도 있는 성취를 이루기 위해 태어난 것은 아니다. 성취는 내가 산책하는 도중에 발생한다.

산책하러 나갈 때 누가 뭘 시키는 것을 싫어한다. 산책하는 김에 쓰레기 좀 버려줘. 곡괭이 하나만 사다 줘. 손도끼 하나만 사다 줘. 텍사스 전기톱 하나만 사다 줘. 어차피 나가는 김인데. 나는 이런 요구가 싫다. 물론 그런 물건들을 사는 것은 어렵지 않다. 그러나 그런 목적이 부여되면 산책은 더 이상 산책이 아니라 출장이다. 애써 내 산책의 소중함에 대해 설명하기도 귀찮다. 그냥 텍사스 전기톱을 사다 준 뒤, 나만의 신성한 산책을 위해 재차 나가는 거다. 신성한 산책을 하는 중이라고 해서 걷기만 한다는 것은 아니다. 길가의 상점을 들여다보기도 하고 물건을 사기도 한다. 그것은 미리 계획해서 하는 일이 아니다. 발길을 옮기다가 관심이 생겨서 하는 일일 뿐이다.

인생에 정해진 목적은 없어도 단기적 목표는 있다. 산책에 목적은 없어도 동선과 좌표는 있다. 내가 가장 즐겨 가는 곳 중 하나는 인근의 독립서점이다. 자, 나온 김에 오늘도 독립서점 쪽으로 걸어가볼까. 그렇다고 해서 특정 책을 구입하려는 구체적인 목적을 가지고 가는 것은 아니다. 이미 어떤 책을 염두에 두고 있을 때는 그냥 인터넷 서점에서 구입한다. 독립서점에는 그냥 간다. 그냥 가서 과묵하고 유식한 점장이 큐레이팅한 서가를 돌아보다 보면 종종 책을 사게 된다. 그곳에는 재밌는 책이 많으니까.

목적 없는 삶을 바란다고 하면, 누워서 '꿀 빨겠다'는 말로 오해하는 사람들이 있다. 큰 오해다. 쉬는 일도 쉽지 않은 것이 인생 아니던가. 소극적으로 쉬면 안 된다. 적극적으로 쉬어야 쉬어진다. 악착같이 쉬고 최선을 다해 설렁설렁 살아야 한다. 목적 없는 삶도 마찬가지다. 최선을 다해야 목적 없이 살 수 있다. 꼭 목적이 없어야만 한다는 건 아니다. 나는 목적이 없어도 되는 삶을 원한다. 나는 삶을 살고 싶지, 삶이란 과제를 수행하고 싶지 않으므로.

행복하고 싶어! 많이들 이렇게 노래하지만, 나는 행복조차도 '추구'하고 싶지 않다. 추구해서 간신히 행복을 얻으면, 어쩐지 행복하지 않을 것 같다. 세상에는 그런 일들이 있다. 가는 대신에 오기를 기다려야 하는 일. 억지로 가려고 하면 더 안 오는 일. 잠이 안 와요, 라는 표현에서 드러나듯 우리가 잠에게 가는 것은 현명하지 않다. 억지로 잠들려고 할수록 잠이 달아나지 않던가. 행복도 그런 게 아닐까. 나는 자네에게 가지 않을 테니,

자네가 오도록 하게. 행복이여, 자네는 내가 살아가는 동안 부지불식간에 발생하도록 하게, 셔터가 무심코 눌려 찍힌 멋진 사진처럼.

목적 없는 삶을 살기 위해 필요한 것들이 있다. 내가 너무 지나친 궁핍에 내몰린다면, 생존이 삶의 목적이 되겠지. 그렇게 되지 말기를 기원한다. 내가 너무 타인의 인정에 목마르다면, 타인의 인정을 얻는 것이 삶의 목적이 되겠지. 그렇게 되지 말기를 기원한다. 내가 시험에 9수를 한다면, 시험 합격이 삶의 목적이 되겠지. 그렇게 되지 말기를 기원한다.

재산은 필요하지만, 재산 축적 자체가 삶의 목적이 될 수는 없다. 에피쿠로스는 말했다. "자유로운 삶은 많은 재산을 가질 수 없다. 왜냐하면 군중이나 실력자들 밑에서 노예 노릇을 하지 않고서는 재산을 얻기 어렵기 때문이다." 돈이 많으면 잘사는 것처럼 보이겠지만, 잘사는 것처럼 보이는 것과 잘사는 것은 다르다. 나는 잘생긴 것처럼 보이는 게 아니라 진짜 잘생기기를 바라며, 건강해 보이는 것이 아니라 진짜 건강하기를 바라며, 지혜로워 보이는 것이 아니라 진짜 지혜롭기를 바란다. 나는 사는 것처럼 보이는 것이 아니라 실제로 살기를 바란다.

사람마다 다양한 재능이 있다. 혹자는 살아남는 데 일가견이 있고, 혹자는 사는 척하는 데 일가견이 있고, 혹자는 사는 데 일가견이 있다. 잘 사는 사람은 허무를 다스리며 산책하는 사람이 아닐까. 그런 삶을 원한다. 산책보다 더 나은 게 있는 삶은 사양하겠다. 산책은 다름 아닌 존재의 휴가이니까.

부록

소식의 「적벽부」

1082년 가을 음력 7월 16일, 소동파 선생은 손님과 함께 적벽 아래 배를 띄워 노닐었지. 맑은 바람 천천히 불어오고, 물결은 잔잔하더군. 술 들어 손님에게 권하고, 『시경』명월 시를 읊고, 요조의 장을 노래했네.

조금 지나니 달이 동쪽 산 위로 오르고, 두성과 우성 사이를 배회하더군. 하얀 물안개는 강을 가로지르고, 물빛은 하늘에 가닿는데, 갈잎 같은 작은 배를 가는 대로 내버려두었더니 끝없이 펼쳐진 물결 위를 넘어갔네. 넓고도 넓어라, 허공을 타고 바람을 몰아가 어디에 이를지 모르는 듯하여라. 나부끼고 나부껴라, 세상을 저버리고 홀로 서서, 날개 돋친 신선 되어 하늘로 오르는 듯하여라.

바로 이때, 취기 어린 즐거움이 달아올라, 뱃전을 두드리며 노래했지. 계수나무 노와 목란나무 상앗대로 물 위에 비친 달그림자를 치고, 물결에 비친 달빛을 헤치네. 막막하도다, 내 마음이여. 바라보네, 하늘 저쪽에 있을 고운 님을. 퉁소 부는 손님이 노래에 맞추어 화답하는데, 그 소리가 구슬퍼, 원망하는 듯, 사모하는 듯, 흐느끼는 듯, 애원하는 듯. 여운이 가늘게 이어져 실처럼 끊이지 않으니, 어두운 골짜기의 교룡을 춤추게 하고, 외로운 배의 과부를 흐느끼게 하리라.

소동파 선생, 정색하고 옷깃을 여미며, 자세를 바로 하여 손님에게 물었네. "어찌 소리가 그러한가?"

손님이 말했다. "'달이 밝아 별이 희미한데 까마귀와 까치가 남쪽으로 날아가네.' 이것은 조조의 시가 아닌가? 서쪽 하구를 바라보고 동쪽 무창을 바라보니, 산천이 서

로 얽혀 울창하고 푸르다. 이곳은 조조가 주유에게 곤욕을 치렀던 곳이 아닌가. 형주를 막 격파하고, 강릉으로 내려와 물결을 따라 동쪽으로 진군할 때 배들은 천 리에 걸쳐 꼬리를 물고 깃발은 창공을 덮었다. 술을 부어 강가에 나가 창을 비껴들고 시를 읊조릴 때, 조조는 정녕 일세의 영웅이었지. 그런데 지금 그는 어디에 있는가? 하물며 그대와 나는 강가에서 낚시하고 나무하며, 물고기와 새우와 짝하고 고라니와 사슴과 벗하고, 일엽편주를 타고 술잔을 들어 서로에게 권하는 처지라네. 천지에 하루살이가 깃들어 있는 것이요, 넓은 바다에 낟알 하나에 불과할 뿐. 우리 인생이 잠깐임을 슬퍼하고 장강이 무궁함을 부러워하네. 날아다니는 신선을 끼고서 노닐며, 밝은 달을 품고서 영원한 존재가 되려 하지만 갑작스레 얻을 수 없음을 알고서 슬픈 바람(퉁소 소리)에 여운을 맡겨보았네."

소동파 선생이 말했다. "손님도 물과 달에 대해서 아시는가? 물의 경우 가는 것은 이와 같지만, 일찍이 아예 가버린 적은 없고, 달의 경우 차고 기우는 것이 저와 같지만 끝내 사라지거나 더 커진 적은 없다네. 무릇 변화의 관점에서 보면, 천지가 한순간도 가만히 있은 적이 없고, 불변의 관점에서 보자면 만물과 나는 모두 다함이 없으니, 달리 무엇을 부러워하리오? 무릇 천지간의 사물은 각기 주인이 있소. 진정 나의 소유가 아니라면 터럭 하나라도 취해서는 아니 되오. 오직 강 위의 맑은 바람과 산 사이의 밝은 달은 귀가 취하면 소리가 되고, 눈이 마주하면 풍경이 되오. 그것들은 취하여도 금함이 없고 써도 다함이 없소. 이것이야말로 조물주의 무진장(고갈되지 않는 창고)이니, 나와 그대가 함께 즐길 바이외다."

손님이 기뻐하며 웃었고, 잔을 씻어 술을 다시 따랐지. 안주는 다 먹었고, 술잔과 쟁반이 낭자하였더라. 배 안에 서로 베고 깔고 누워, 동쪽이 이미 희부옇게 밝았음을 알지 못하였더라.

壬戌之秋, 七月旣望, 蘇子與客泛舟, 遊於赤壁之下. 淸風徐來, 水波不興, 擧酒屬客, 誦明月之詩, 歌窈窕之章.

少焉, 月出於東山之上, 徘徊於斗牛之間, 白露橫江, 水光接天, 縱一葦之所如, 凌萬頃之茫然. 浩浩乎. 如憑虛御風, 而不知其所止. 飄飄乎. 如遺世獨立, 羽化而登仙.

於是飮酒樂甚, 扣舷而歌之. 歌曰, 桂棹兮蘭槳, 擊空明兮泝流光. 渺渺兮予懷, 望美人兮天一方. 客有吹洞簫者, 倚歌而和之, 其聲嗚嗚然, 如怨如慕, 如泣如訴, 餘音嫋嫋, 不絶如縷, 舞幽壑之潛蛟, 泣孤舟之嫠婦.

蘇子愀然, 正襟危坐, 而問客曰, 何爲其然也.

客曰, 月明星稀, 烏鵲南飛, 此非曹孟德之詩乎. 西望夏口, 東望武昌, 山川相繆, 鬱乎蒼蒼, 此非孟德之困於周郞者乎. 方其破荊州, 下江陵, 順流而東也, 舳艫千里, 旌旗蔽空. 釃酒臨江, 橫槊賦詩, 固一世之雄也, 而今安在哉. 況吾與子, 漁樵於江渚之上, 侶魚蝦而友麋鹿, 駕一葉之扁舟, 擧匏樽以相屬. 寄蜉蝣於天地, 渺滄海之一粟. 哀吾生之須臾, 羨長江之無窮. 挾飛仙以遨遊, 抱明月而長終. 知不可乎驟得, 託遺響於悲風.

蘇子曰, 客亦知夫水與月乎. 逝者如斯, 而未嘗往也, 盈虛者如彼, 而卒莫消長也. 蓋將自其變者而觀之. 則天地曾不能以一瞬. 自其不變者而觀之, 則物與我皆無盡也, 而又何羨乎.

且夫天地之間, 物各有主, 苟非吾之所有, 雖一毫而莫取. 惟江上之淸風, 與山間之明月, 耳得之而爲聲, 目遇之而成色. 取之無禁, 用之不竭, 是造物者之無盡藏也, 而吾與子之所共適.

客喜而笑, 洗盞更酌. 肴核旣盡, 杯盤狼籍. 相與枕藉乎舟中, 不知東方之旣白.

북송(北宋, 960~1127) 시기 정치가이자, 사상가이자, 예술가였던 소식(蘇軾, 1037~1101)은 소동파(蘇東坡)라는 호칭으로 우리에게 더 익숙하다. 그의 작품 중 가장 널리 알려진 것이 바로 「적벽부(赤壁賦)」다. 소식의 「적벽부」에는 「전(前)적벽부」와 「후(後)적벽부」가 있는데, 그중 특히 사랑을 받은 「전적벽부」를 일반적으로 「적벽부」라고 부른다.

소식은 46세였던 1082년에 「적벽부」를 썼다. 당시 그는 시련을 겪고 있었다. 1079년 호주(湖州)의 지사(知事)로 재임할 때, 소식은 조정을 비방하는 내용의 시를 썼다는 죄목으로 체포되었다. 라이벌 왕안석(王安石, 1021~1086)과 그의 일파는 정부의 힘을 비약적으로 강화하는 정책을 추진 중이었고, 소식은 그 정책의 비판자 중 한 명이었다. 왕안석 일파는 소식을 죽이려 들었으나, 동생의 상소 덕분에 황주단련부사(黃州團練副使)로 좌천되는 데 그친다.

황주로 내려온 소식은 초당을 짓고 자신을 '동파거사(東坡居士)'로 칭한다. 그리고 「적벽부」를 비롯한 일련의 작품을 쓴다. 그 당시 소식의 마음 풍경은 1083년에 쓴 「상관 장관에게 답하는 편지(答上官長官)」에 생생하게 드러나 있다. "거처하는 곳이 큰 강 근처라서, 무창의 여러 산을 가까이서 봅니다. 때때로 조각배를 띄워 그 사이에서 마음대로 노니는데, 바람과 비, 구름과 달이 아침저녁으로 흐렸다 개었다 하며 풍경이 변화무쌍한데, 그 모습을 딱 맞게 묘사할 말이 없어 안타깝습니다.(所居臨大江, 望武昌諸山如咫尺, 時復葉舟縱遊其間, 風雨雲月, 陰晴早暮, 態狀千萬, 恨無一語略寫其彷彿耳.)"

이처럼 변화하는 자연을 보며 글쓰기에 열중하던 소식은 어느 날 적벽에 배를 띄우고 술을 마신다. 혹은 그렇게 하는 상상을 한다. "1082년 가을 음력 7월 16일, 소동파 선생은 손님과 함께 적벽 아래 배를 띄워 노닐었지. 맑은 바람 천천히 불어오고, 물결은 잔잔하더군. 술 들어 손님에게 권하고, 『시경』 명월 시를 읊고, 요조의 장을 노래했네."

소식은 「역사를 읊은 유도원에게 화답한다(和劉道原詠史)」라는 시에서 "이름 높아 불후한 것을 끝내 어디에 쓸까? 날마다 아무런 계획 없이 마시는 것도 좋은걸(名高不朽終安用, 日飲無何計亦良)"이라고 노래한 적이 있다. 이곳저곳 다니며 배 띄우고 술 마시며 노는 일은 소식이 평생에 걸쳐 즐겨 했던 일이다. 다만, 이번에는 배경이 적벽이다. 『삼

국지연의(三國志演義)』의 주인공 조조(曹操)와 주유(周瑜)가 그 유명한 적벽대전을 펼쳤던 장소인 적벽. 황주의 적벽이 바로 그 적벽이라는 보장은 없다. 소식이 착각한 것일까? 아니면 그저 적벽대전 장소라고 상상하고 느낀 바를 토로한 것일까?

「적벽동굴(赤壁洞穴)」이란 글을 보면, 황주의 적벽이 진짜 적벽대전의 그 적벽일까 하고 소식이 의문을 제기하는 대목이 나온다. "황주 태수가 머무는 곳으로부터 수백 보 떨어진 곳에 적벽이라는 곳이 있다. 이곳이 주유가 조조를 격파한 바로 그곳이라는 데 과연 정말일까?(黃州守居之數百步爲赤壁, 或言卽周瑜破曹公處, 不知果是否?)" 이것을 보면, 소식도 적벽의 진위 여부를 확신하지는 못했던 것 같다. 그곳이 실제 적벽대전의 장소였는지는 중요하지 않다. 심지어 소식 자신이 실제로 그곳에 배를 띄우고 술을 마셨는지조차 중요하지 않다.

소식은 배 위에서 유명한 『시경』의 구절을 읊는다. 이렇게 옛사람의 시를 기억함으로써 그는 잠시나마 유배지의 외로움에서 벗어난다. 비록 중앙 정치의 권력자들과는 멀어졌지만, 작품을 통해 옛 문인들과 연결될 수 있었던 것이다. 친구인 소견(蘇堅)과 작별할 때도, 소식은 「귀조환(歸朝歡)」이란 시를 통해 그렇게 외로움을 달랜 적이 있다. "그대의 재능은 유우석 같으니, 부임지 무릉이 저 멀리 서남단에 있어도, 유우석이 지어 불렀던 죽지사와 막요가를 새롭게 부른다면, 누가 옛날과 지금이 떨어져 있다 하리오.(君才如夢得, 武陵更在西南極. 竹枝詞, 莫搖新唱, 誰謂古今隔.)"

조금 지나니 달이 동쪽 산 위로 오르고, 두성과 우성 사이를 배회하더군. 하얀 물안개는 강을 가로지르고, 물빛은 하늘에 가닿는데, 갈잎 같은 작은 배를 가는 대로 내버려 두었더니 끝없이 펼쳐진 물결 위를 넘어갔네. 넓고도 넓어라, 허공을 타고 바람을 몰아가 어디에 이를지 모르는 듯하여라. 나부끼고 나부껴라, 세상을 저버리고 홀로 서서, 날개 돋친 신선 되어 하늘로 오르는 듯하여라.

이 대목은 소식이 적벽에서 배를 타고 바라본 풍경을 묘사하고 있다. 그 광활한 풍경을 바라보는 시선은 나뭇잎처럼 작은 배 안에 있는 사람의 것이다. 그러나 그 시야에 들어온 풍경은 우주처럼 넓고 크다. 이 단락의 핵심은 공간감을 최대한 확장하고, 그 확장된 공간 속에 인간이 홀로 존재한다는 이미지를 작품에 담는 것이다.

바로 이때, 취기 어린 즐거움이 달아올라, 뱃전을 두드리며 노래했지. 계수나무 노와 목란나무 상앗대로 물 위에 비친 달그림자를 치고, 물결에 비친 달빛을 헤치네. 막막하도다, 내 마음이여. 바라보네, 하늘 저쪽에 있을 고운 님을.

앞 단락이 광활한 공간감을 강조했다면, 이 단락에서는 그 광활한 공간에 떠 있는 배 한 척에 초점을 맞춘다. 대상을 멀리서 찍는 익스트림 롱 숏(extreme long shot, 극단적 원사)처럼 방대한 풍경을 보여준 뒤, 갑작스레 작은 배 안으로 클로즈업(close-up)을 하는 것이다. 카메라는 저 넓은 하늘에서 시작해서 끝없이 이어지는 물결을 지나 배 안으로 들어온 뒤, 그 배에 타고 있는 소식의 마음속으로 들어간다. 이 대목에 나오는 '유광(流光, 물결에 비친 달빛)'이란 말은 광채를 나타내는 말이면서 동시에 시간 혹은 세월을 비유하는 표현이기도 하다.

통소 부는 손님이 노래에 맞추어 화답하는데, 그 소리가 구슬퍼, 원망하는 듯, 사모하는 듯, 흐느끼는 듯, 애원하는 듯. 여운이 가늘게 이어져 실처럼 끊이지 않으니, 어두운 골짜기의 교룡을 춤추게 하고, 외로운 배의 과부를 흐느끼게 하리라.

이 대목은 조조의 시 「단가행(短歌行)」을 암시하고 있다. 조조의 「단가행」은 이렇게 시작한다. "술을 마주하고 노래하네, 사람이 살아봐야 얼마나 살겠는가, 인생이 아침 이슬 같으니, 이미 지나버린 나날들이 너무도 많네.(對酒當歌, 人生幾何, 譬如朝露, 去日苦多.)" 앞서 확장했던 시공간 속으로 허무한 곡조가 정처 없이 퍼져나가는 듯하다.

소동파 선생, 정색하고 옷깃을 여미며, 자세를 바로 하여 손님에게 물었네. "어찌 소리가 그러한가?"

그 슬픈 곡조에 전염된 소식이 정색하고 묻는다. 왜 그리 통소 소리가 슬프단 말이오? 이 질문을 시작으로 「적벽부」는 단순히 신세 한탄의 장소를 넘어 지적인 포럼이 된다. 슬픔의 원인을 탐구하고, 결국에는 그 슬픔에서 벗어날 방법을 제시한다. 바로 그 점에서 「적벽부」는 유사한 시기에 저술된 것으로 알려진 「적벽회고(赤壁懷古)」와 다르다.

인생무상의 느낌은 「적벽회고」에도 만연하다. "옛 전장을 머릿속에 그려보는데, 가소롭구나 감상적인 내 모습, 그만 일찍 세어버렸구나. 인생은 한순간 꿈이러니 만고의 시간을 지낸 강 위에 뜬 달에게 술 한 잔 올리네.(故國神遊, 多情應笑我, 早生華髮. 人生如夢, 一尊還酹江月.)"

단, 「적벽회고」는 이렇게 작품을 끝맺고 더 이상 나아가지 않는다. 그러나 「적벽부」는 다르다. 인생의 허무를 하나의 지적인 문제로 간주하고 정면 대결한다. 그리고 나름의 해결책을 제시한다.

'달이 밝아 별이 희미한데 까마귀와 까치가 남쪽으로 날아가네.' 이것은 조조의 시가 아닌가? 서쪽 하구를 바라보고 동쪽 무창을 바라보니, 산천이 서로 얽혀 울창하고 푸르다. 이곳은 조조가 주유에게 곤욕을 치렀던 곳이 아닌가. 형주를 막 격파하고, 강릉으로 내려와 물결을 따라 동쪽으로 진군할 때 배들은 천 리에 걸쳐 꼬리를 물고 깃발은 창공을 덮었다. 술을 부어 강가에 나가 창을 비껴들고 시를 읊조릴 때, 조조는 정녕 일세의 영웅이었지. 그런데 지금 그는 어디에 있는가?

"달이 밝아 별이 희미한데, 까마귀와 까치가 남쪽으로 날아가네"라는 대목은 앞서 말한 조조의 「단가행」에 나온다. "창을 비껴들고 시를 읊조릴 때(橫槊賦詩)"라는 말은 당나라 문인 원진(元稹)이 일찍이 두보(杜甫)의 묘지명을 쓰면서(「唐故工部員外郎杜君墓係銘」) 조조를 묘사한 표현이다. 창과 시를 겸비한 영웅, 조조는 실로 한 시대를 쥐락펴락한 인물이다. 많은 사람이 그와 같은 화려한 인생을 원한다. 소식인들 예외이겠는가. "소란스럽게 명예를 좋아하는 마음이야, 아아 어찌 나만 그런 게 없겠는가.(囂囂好名心, 嗟我豈獨無.)"(「이양조발(溧陽早發)」) 그러나 그토록 화려했던 영웅 조조도 죽고, 지금은 흔적도 찾기 어렵다.

그 대단한 조조를 괴롭혔던 주유인들 다르랴. 「이방직이 주유에 대해 말하다(李邦直言周瑜)」라는 글에서 이방직이란 사람이 한탄조로 말한다. "주유는 이십사 세에 중원을 경략했다. 난 나이 사십이 되어서 잠 잘 자고 밥 잘 먹고 있으니, 주유의 뛰어남과 나의 명청함은 차이가 크네.(周瑜二十四經略中原, 今吾四十, 但多睡善飯, 賢愚相遠.)" 이방직에게 소식이 대꾸한다. "당신 나름대로 즐거운 인생을 산다던데, 주유와 당신 중에 누가 더

뛰어난 건지 모르겠구려.(如叔安上言吾子以快活, 未知孰賢與否.)" 소식이 보기에, 인생을 즐길 줄 아는 사람이야말로 최고다.

영웅호걸들조차 영원할 수 없다는 생각은 소식의 다른 작품들에도 두루 나온다. 예컨대 「정호조를 보내며(送鄭戶曹)」라는 시를 보자. "예부터 이곳은 호걸의 땅인데, 천년 동안 슬픔이 넘치네. 콧대 높던 유방도 하늘로 가고, 눈동자가 겹으로 있던 항우도 재가 되었고, 여포도 백문루에서 잡혔고, 임회왕 이광필도 여기서 죽었다. 남조 송무제 유덕여도 여기서 술을 마시며 배회했었지. 그러면 뭐 하나. 그 뒤론 적막하고 황폐한 밭에 푸른 이끼만 지천인 것을.(古來豪傑地, 千歲有餘哀. 隆准飛上天, 重瞳亦成灰. 白門下呂布, 大星隕臨淮. 尙想劉德興, 置酒此徘徊. 爾來苦寂寞, 廢圃多蒼苔.)"

이 같은 생각이 어디 중국에만 있겠는가. 네덜란드의 역사가 요한 하위징아(Johan Huizinga)는 세속적 영광의 덧없음에 대해 노래한 중세 수도사들에게 주목한 바 있다. 클뤼니(Cluny) 수도회의 베르나르 드 몰레(Bernard de Morlaix)는 노래한다. "바빌론의 영광은 어디에 있는가? 두려운 네부카드네자르, 강력한 다리우스, 저명한 키루스는 다 어디에 있는가? 멋대로 굴러가는 바퀴처럼 그들은 사라져버렸네." 프란체스코(Francesco) 수도회의 야코포네 다 토디(Jacopone da Todi)도 노래한다. "말해다오, 그 찬란했던 솔로몬, 그 막강했던 삼손은 지금 어디에 있는가? 잘생긴 압살롬, 마음씨 고운 요나단, 권력자 카이사르, 미식가 크라수스, 연설가 키케로, 위대한 천재 아리스토텔레스는 다 어디에 있는가?"

이러한 동서고금의 질문들은 모두 "조조는 정녕 일세의 영웅이었지. 그런데, 지금 그는 어디에 있는가?"라는 「적벽부」의 질문에 공명한다. 이것이 어디 세속의 권력과 영광을 탐하던 남자 영웅들만의 일이겠는가. 중세 말기 프랑스 시인 프랑수아 비용(François Villon)은 「지난 시절의 여자들을 위한 발라드(Ballade des Dames du temps jadis)」에서 정색을 하고 물었다. "지난해 내린 눈들은 어디에 있는가?"

하물며 그대와 나는 강가에서 낚시하고 나무하며, 물고기와 새우와 짝하고 고라니와 사슴과 벗하고, 일엽편주를 타고 술잔을 들어 서로에게 권하는 처지라네. 천지에 하루살이가 깃들어 있는 것이요, 넓은 바다에 낟알 하나에 불과할 뿐. 우리 인생이 잠깐임을 슬퍼하고 장강이 무궁함을 부러워하네. 날아다니는 신선을 끼고서 노닐며, 밝은

달을 품고서 영원한 존재가 되려 하지만 갑작스레 얻을 수 없음을 알고서 슬픈 바람
(통소 소리)에 여운을 맡겨보았네.

자, 그럼 어떻게 할 것인가? 인생의 유한함을 넘어보기 위해 일단 오래 살아보
는 거다. "날아다니는 신선을 끼고서 노닐며, 밝은 달을 품고서 영원한 존재가 되려 하지
만." 신선이 된다는 것은 각종 수련과 약물의 힘을 빌려 불사의 존재가 되는 것이다. 육신
을 초월해버리는 것이다. "은거할 때는 사람들이 모르더니, 신선이 되어 떠나니 속인들이
감탄하네. 저 멀리 도 닦는 곳을 보게, 인간 세상의 손톱과 머리는 이미 사라지고, 표표히
석양을 따라 하늘로 올라갔으니, 누가 다시 돌아보리오, 그의 육신을?(隱居人不識, 化去俗
爭籲. 洞府煙霞遠, 人間爪髮枯. 飄飄乘倒景, 誰復顧遺軀.)"(「과목력관(過木櫪觀)」)

실제로 소식은 그러한 신선의 길에 대해 상당한 관심을 피력한 바 있다. "신선
이란 존재하는 법, 권세와 이익을 잊기가 어려울 뿐. 그대는 어찌 빈천을 사랑하여 짚신 벗
어버리듯, 버리고 떠났는가. 아아 정녕 돌아오지 않는다면, 곡식 끊고 불사의 존재가 되
리.(神仙固有之, 難在忘勢利. 貧賤爾何愛, 棄去如脫屣. 嗟爾若無還, 絶糧應不死.)"(「무산(巫
山)」)「벽곡에 대하여(辟穀說)」와 「빗물과 우물물을 논함(論雨井水)」에서는 장수와 관련된
섭생법을 노래했고, 「양단결(陽丹訣)」, 「음단결(陰丹訣)」 같은 글에서는 신선이 되기 위한
약 제조술에 대해 토론했다.

진짜 불사의 존재가 될 수 있을까? 그것도 갑자기? 「적벽부」에 나오는 "갑작스
레 얻을 수 없음을 알고서"라는 대목은 신선의 길에 대한 회의를 표시한다. 특히, 신선이
되기 위해서는 장시간의 수련과 양생이 필요한 일이므로 당장 어찌해볼 수 있는 일이 아
니다. 사실, 신선의 길이 생로병사의 문제를 해결하지 못한다는 것을 소식은 잘 알고 있었
던 것 같다. "산으로 돌아간 세월 아주 길지 않았네. 단사가 있어도 늙음을 어떡하리.(歸山
歲月苦無多, 尙有丹砂奈老何.)"(「중백달에게 화답함(和仲伯達)」)「생명연장술(延年術)」이란
글에서는 생명 연장술에 대한 회의를 명시적으로 피력한다.

손님도 물과 달에 대해서 아시는가? 물의 경우 가는 것은 이와 같지만, 일찍이 아예
가버린 적은 없고, 달의 경우 차고 기우는 것이 저와 같지만 끝내 사라지거나 더 커진
적은 없다네. 무릇 변화의 관점에서 보면, 천지가 한순간도 가만히 있은 적이 없고, 불

변의 관점에서 보자면 만물과 나는 모두 다함이 없으니, 달리 무엇을 부러워하리오?

신선의 길이 답이 아니라면, 정답은 어디 있는가? 소식은 물과 달을 바라보며 자기 나름의 해결책을 제시한다. 물 앞에서 인생을 생각한 것은 소식이 처음이 아니다. 『논어(論語)』에는 공자(孔子)가 강가에서 탄식하는 내용이 나온다. "선생님께서 강가에서 말씀하셨다. '가는 것은 이와 같구나, 밤낮을 쉬지 않고.'(子在川上曰, 逝者如斯夫. 不舍晝夜.)"(『논어』「자한(子罕)」) 「적벽부」에 나오는 "가는 것은 이와 같지만"이라는 표현은 바로 『논어』의 이 구절에서 유래한 것이다. 실로 흐르는 물을 한참 바라보다 보면, 인생이든 뭐든 다 정처 없이 흘러가버린다는 생각이 들기 마련이다.

그렇지만 소식은 힘주어 말한다. 모두가 가버리는 것은 아니라고. 변치 않는 것도 있다고. 바로 이 구절 때문에 동서고금의 많은 사람이 변화하는 현상 속에서 소식이 뭔가 불변의 초월적 경지를 발견해냈다고 생각했다. 그리고 그것이야말로 「적벽부」의 핵심이라고 여겨왔다. 소식은 결국 인생이 허무하지 않다고 말하고 있는 거야! 아니다, 그렇지 않다. 소식은 인생이 허무하다고 생각한다. 꼼꼼히 읽어보면, 소식은 그 어디서도 인생무상을 부정한 적이 없다. 다만 모든 것은 보기 나름이라고 말할 뿐이다. "변화의 관점에서 보면, 천지가 한순간도 가만히 있은 적이 없고, 불변의 관점에서 보자면 만물과 나는 모두 다함이 없으니," 즉 반드시 무상한 것도 아니고 무상하지 않은 것도 아니다. 사물은 '관점에 따라' 불변하는 것이기도 하고, 변화무쌍한 것이기도 하다.

그렇다면 왜 사람들은 「적벽부」가 마치 불변의 초월적 경지를 찬양하고 있다고 오해한 것일까? 당장 인생이 무상하다고 우울해하는 사람에게는 불변의 측면도 있다고 환기하는 게 중요하기 때문이다. 그렇다고 해서 불변의 측면이야말로 인생의 본질이라는 게 아니다. 인생의 진실은 관점에 따라 이렇게 볼 수도 있고 저렇게 볼 수도 있다. 그게 인생의 핵심이다. 인생은 허무하지 않은 게 아니다. 인생은 실로 허무하다. 그런데 그 모두가 관점의 소산이다.

모든 것이 관점의 소산이라는 것은, 세상은 보기 나름이라는 말이다. 보는 사람의 관점에 따라 세계는 다른 모습을 드러낸다. 그 누구도 세계의 전모를 다 보았다고 자만할 수 없다. 그러므로 중요한 일은 세계의 본질이 무엇이라고 선언하는 것보다 상황에 따라 관점을 바꿀 수 있는 마음의 탄력을 갖추는 것이다. 요컨대, 「적벽부」의 핵심은 인생무

상 여부가 아니라, 복수의 관점을 취할 수 있는 마음의 역량이다.

그처럼 탄력적인 마음을 가진 사람은 자신이 처한 상황에 최적인 관점을 취하고자 할 것이다. 상황은 또 변할 것이므로 어느 한 관점에 집착하려 들지도 않을 것이다. "군자는 대상에 뜻을 깃들여도 되지만 대상에 뜻을 머무르게 해서는 안 된다.(君子可以寓意於物, 而不可以留意於物.)"〔「보회당기」〕 모든 게 변화의 와중에 있는데도, 특정 사물이나 관점에 집착하다 보면 번뇌가 생긴다. 그렇다고 세상에 대한 관심을 접으라는 말이 아니다. 소식이 생각하는 이상적인 사람은 세상에 무관심하지 않다. 다만, 그 세상에 함몰되지 않을 뿐. 정치에 무관심하지 않다. 다만, 그 정치에 함몰되지 않을 뿐. 맛있는 음식에 무관심하지 않다. 다만, 그 음식에 함몰되지 않을 뿐. 소식이 유배 가서도 우울한 상태에 빠지지 않을 수 있었던 것도 이러한 탄력적인 마음 덕분 아니었을까. "어디에 간들 즐겁지 않으랴.(吾安往而不樂.)"〔「초연대기(超然臺記)」〕

무릇 천지간의 사물은 각기 주인이 있소. 진정 나의 소유가 아니라면 터럭 하나라도 취해서는 아니 되오.

소식이 보기에 세계는 유동적 흐름 속에 있다. 어느 한 개인이 그 흐름 전체를 바꾸거나 재창조할 수는 없다. 변치 않는 본질 같은 것도 없다. 따라서 중요한 것은 역동적인 세상의 흐름을 존중하는 창의적인 정치이다. 그런데 (소식이 보기에) 당시 정치는 정반대로 흘러갔다. 왕안석이라는 불세출의 정치가가 나타나서 신법(新法)이라는 거대한 개혁을 진행 중이었다.

왕안석은 무엇보다 정부의 영향력을 확장하고 싶어 했다. 백성들의 생계를 지방 엘리트의 시혜에 맡겨둘 수 없고, 중앙정부가 직접 책임져야 한다고 생각했다. 말은 좋다. 어디서 그 비용을 충당할 것인가? 세금을 더 거둬야 한다. 그리고 정부가 직접 이윤을 창출해야 한다. 그리하여 왕안석은 부의 제로섬 관계를 전제로 하는 경제관에서 탈피한다. 백성들의 재산을 뺏지 않고도 국부를 증대할 수 있다고 믿고 다양한 제도를 만들어냈다. 제로섬적 경제질서를 염두에 두는 이들에게는, 왕안석의 시도가 지방의 이윤을 빼앗아가는 것으로 보일 수도 있었으리라.

개혁을 추진하기 위해서는 공무원 수를 늘려야 한다. 공무원 수를 늘리기 위해

서는 과거 시험을 통해 많은 이들을 선발해야 한다. 중앙정부의 뜻에 따르게 하려면 그 선발 시험 내용부터 바꾸어야 한다. 그리하여 왕안석은 과거 시험에서 도덕성이나 문학적 소양보다는 재정 분야의 전문 지식을 테스트했다. 이제 공무원이 되고 싶은 사람들은 왕안석의 학설을 공부해야만 했다. 왕안석이 보기에 개인이 인격적으로 훌륭하거나, 시를 잘 쓴다고 좋은 세상이 오는 것이 아니었다. 그보다는 중앙정부의 조직적이고 제도적인 역량이 관건이었다.

　　　소식은 이 모든 것에 반대했다. "오늘날의 정사는 작게 쓰면 작게 실패하고, 크게 쓰면 크게 실패하니, 만약 멈추지 않고 힘써 실행한다면 파멸이 뒤따를 것입니다.(今日之政, 小用則小敗, 大用則大敗, 若力行而不已, 則亂亡隨之.)" 소식이 보기에 왕안석의 신법은 너무 획일적이고 정부 중심적이었다. 정부가 개인의 삶의 영역에 너무 깊이 침투하는 것을 소식은 경계했다. 정말 중요한 것은, 강하고 큰 정부가 아니라 역동적인 맥락에 창의적으로 대응해나갈 개인들이었다. "무릇 천지간의 사물은 각기 주인이 있소. 진정 나의 소유가 아니라면 터럭 하나라도 취해서는 아니 되오"라는 말은 개인의 삶과 지방 경제에 너무 개입하려 드는 왕안석의 정책에 대한 비판이라고 해도 과언이 아니다.

　　　인생의 허무를 논하다가 느닷없이 정치적 함의를 읽어내다니, 이런 독해는 무리가 아닐까? 그러나 하나의 작품에 여러 결을 담는 것이 소식 문장의 특징이기도 하다. 왕안석을 비판하고 싶었으면 왜 신법이라는 단어를 「적벽부」에 직접 쓰지 않았냐고? 「적벽부」의 취지는 신법에 대한 구체적인 정책 비판보다는, 그와 다른 대안적인 비전을 보여주는 데 있다. 그리고 박해 중인 상황을 감안하면 넌지시 비판하는 조심스러운 글쓰기가 적절하다.

　　　명시적으로든 암묵적으로든 왕안석의 신법을 비판한 소식의 작품은 한둘이 아니다. 「시험 감독하며 감독관에게 보이다(監試呈諸試官)」, 「시험장에서 차를 끓이며(試院煎茶)」, 「오중 지역 농촌 아낙이 탄식하네(吳中田婦歎)」, 「메뚜기 잡으러 부운령에 가서 산행하다 지치고, 동생이 그리워(捕蝗至浮雲嶺山行疲苦有懷子由弟二首)」, 「왕망(王莽)」, 「동탁(董卓)」, 「유효숙에게(寄劉孝叔)」, 「유공보와 이공택의 시에 차운하다(次韻劉貢父李公擇見寄二首)」, 「어부(魚蠻子)」 등. 그 목록이 길다. 특히 1072년 신법파와의 갈등으로 원주첨판으로 쫓겨난 시기에 지은 「월주 장중사의 수락당(越州張中舍壽樂堂)」이란 시에 나오는 "너무 많이 갖는다고 조물주가 꾸짖을까 겁나네(但恐造物怪多取)"라는 구절은, 주인이 있

는 사물은 함부로 가지면 안 되지만, 자연은 한껏 누려도 된다는 「적벽부」의 내용과 공명한다.

　　왕안석이 정부 제도의 중요성을 강조하는 데 비해, 소식은 창의적인 주체를 강조한다. 그렇다면, 소식은 정부에 대해 특별한 견해는 없는가? 소식은 상대적으로 작은 정부를 옹호한다. 소식은 「칠덕팔계(七德八戒)」라는 글에서 일곱 가지 덕과 여덟 가지 잘못을 거론한 뒤, 나라 다스리는 일을 양생(養生)에 비유한다.

　　나는 천하를 다스리는 일이 양생과 같다고 생각한다. 나라를 걱정하고 난리에 대비하는 것은 약을 복용하는 것과 같다. 양생은 일상과 음식을 신중히 하고, 가무와 성욕을 조절할 뿐이다. 병이 나기 전에는 절제하고 신중하고, 병이 난 뒤에는 약을 복용한다. 만약 내가 감기를 두려워해서 감기 걸리기도 전에 오훼를 복용하거나, 열병이 걱정된다고 병이 생기기도 전에 감수를 먼저 복용하면 병이 나기도 전에 약이 사람을 죽일 것이다.
　　吾以謂爲天下如養生, 憂國備亂如服藥, 養生者不過愼起居飲食, 節聲色而已, 節愼在未病之前, 而服藥於已病之後. 今吾憂寒疾而先服烏喙, 憂熱疾而先服甘遂, 則病未作而藥殺人矣.

　　병에 걸리지 않았을 때는 일상적인 관리로 건강을 유지해야 한다. 약 복용 같은 적극적인 조치는 병에 걸린 이후에나 해야 할 일이다. 마찬가지로 사회에 큰 문제가 벌어지지 않았을 때는 정부가 일상적인 관리 역할에 그쳐야 한다. 정부의 과감한 개입이 필요한 때는 사회에 큰 문제가 생겼을 경우이다. 따라서 「칠덕팔계」 같은 글은 정부의 과감한 개입을 주장한 왕안석의 신법을 겨냥한 것이라고 해도 무방하다. 소식이 강하고 큰 국가에 반대했다는 점은, 왕안석처럼 개입적인 국가를 옹호한 상앙(商鞅) 같은 이를 비판한 데서도 드러난다. 「사마천의 두 가지 큰 죄(司馬遷二大罪)」라는 산문에서 소식은 저 유명한 역사가 사마천이 상앙을 옹호했다고 질타했다.

　　오직 강 위의 맑은 바람과 산 사이의 밝은 달은 귀가 취하면 소리가 되고, 눈이 마주하면 풍경이 되오. 그것들은 취하여도 금함이 없고 써도 다함이 없소. 이것이야말로

조물주의 무진장(고갈되지 않는 창고)이니, 나와 그대가 함께 즐길 바이외다.

이제 함부로 가지려 들어서는 안 되는 인간계를 잠시 떠나 "조물주의 무진장(고갈되지 않는 창고)" 즉 자연계 이야기를 시작한다. "오직 강 위의 맑은 바람과 산 사이의 밝은 달은 귀가 취하면 소리가 되고, 눈이 마주하면 풍경이 되오." 여기서 소식은 골치 아픈 정치의 세계를 떠나서 자연으로 귀의하자는 그 진부한 이야기를 반복하려는 것일까? 그렇지 않다. '각기 주인이 있는 세계'는 기각되는 것이 아니라, '조물주의 무진장인 자연'과 공존하고 있다.

이처럼 공존하는 두 세계는 각기 다른 '관점'을 요구한다. 각기 주인이 있는 세계에 대해서는 자신의 것이 아니라면 터럭만큼도 취해서는 안 된다는 관점이 필요하다. 다른 한편, 조물주의 무진장인 세계에 대해서는 제한 없이 즐길 관점이 필요하다. 물론, 인생의 덧없음을 마주해서는 후자의 관점을 환기하는 것이 중요하다. 그렇다고 해서 전자의 관점이 필요한 세계가 부정되는 것은 아니다. 이처럼 두 세계가 모두 긍정될 경우, 궁극적으로 중요한 것은 그렇게 관점을 변화할 수 있는 마음의 탄력이다.

"강 위의 맑은 바람과 산 사이의 밝은 달"의 세계, 즉 조물주의 무진장에서 중요한 것은 향유하는 태도이다. 소식이 보기에 자연계는 제로섬의 세계가 아니다. 무한 공급과 무한 소비라는 기적적인 경제 법칙이 작동하는 공간이다. 자연은 감각기관을 가진 인간에게 끊임없이 보고, 듣고, 마시고, 숨 쉴 거리를 제공하고, 인간은 자신의 감각기관을 통해 한없는 자연현상을 소비하고 누리게 된다. (현대의 환경문제는 별론으로 하고) 인간이 그렇게 향유한다고 해서 자연계가 고갈되는 것도 아니고, 그 차원에 국한되는 한 분배와 권력의 문제가 제기되는 것도 아니다. 필요한 것이 있다면, 삶과 세계는 즐길 대상이라는 것이다.

여기서 말하는 즐거움은 부귀나 약물이나 명예에서 오는 쾌락과는 다르다. 소식은 사촌 형 소불의(蘇不疑)에게 쓴 편지에서 다음과 같이 말한 적이 있다. "우리 형제도 함께 늙는구나. 때때로 스스로 즐겨야 하니. 세상 잡사는 모두 개의할 게 못 되지. 스스로 즐긴다는 말은 세속의 즐거움을 말하는 게 아닐세. 아무 사물도 들어앉지 못하게 가슴속을 확 비우게. 천지 안의 산천초목과 벌레, 물고기마저도 모두 우리 즐길 거리지.(吾兄弟俱老矣, 當以時自娛, 世事萬端皆不足介意. 所謂自娛者, 亦非世俗之樂, 但胸中廓然無一物, 即

天壤之內, 山川草木蟲魚之類, 皆是供吾家樂事也."〔「여자명형(與子明兄)」〕

　　　　소식이 구상하는 이상 세계는, 국가가 지방사회의 자율성을 상당 부분 보장하고, 그런 자율적 영역은 개인의 창의적 해결과 즐거움의 대상으로 맡겨두는 곳이다. 정부는 국가 중심의 획일적 질서를 강요하지 말고, 정부에 포섭되지 않는 삶의 다양한 측면이 존재함을 인정한다. 개인들은 자신에게 주어진 상황에서 주체적으로 관점을 운용하며 자신의 삶을 창의적으로 구성하고 음미한다. 그게 각자 할 일이다. 이런 비전 속에서는, 삶의 문제들이 정부의 일률적 해결책에 의존하기보다는 개인적이고, 미시적이고, 창의적이고, 맥락 의존적인 해결책에 의존한다.

　　　　손님이 기뻐하며 웃었고, 잔을 씻어 술을 다시 따랐지. 안주는 다 먹었고, 술잔과 쟁반이 낭자하였더라. 배 안에 서로 베고 깔고 누워, 동쪽이 이미 희부옇게 밝았음을 알지 못하였더라.

　　　　개개인은 타인의 평가에 연연하지 말고, 자기 삶을 살아나가는 게 더 중요하다. "인생은 즐겨야지, 명성이 자자한 걸 어디에 쓰리.(人生行樂耳, 安用聲名藉.)"〔「자유가 한 해의 마지막 날 보내온 시에 차운하다(次韻子由除日見寄)」〕 자기 인생을 즐기는 게 그렇게 중요하다고? 그렇다면 정치는? "군주나 신하나 한판 꿈이다.(君臣一夢.)"〔「행향자(行香子)」〕 출세도 못하고, 신선도 못 되었으니 그저 퇴폐적으로 살다 죽자는 말이 아니다. "인간 세상이 자못 즐거우니 신선 되는 거보다 낫네.(人間差樂勝巢仙.)"〔「차운하여 장천각 시에 화답함(次韻答張天覺二首)」〕 다른 것으로 환원되지 않는 삶 그 자체의 즐거움을 누릴 줄 안다면, 정치도 더 바람직하게 될 것이다.

　　　　이런 취지의 이야기를 듣자, 손님은 기뻐하며 다시 술을 마시기 시작한다. 그러고 보니, 강물에 배를 띄우고 맛있는 음식을 먹으며 손님과 인생의 허무를 논한 것 자체가 즐거운 일이었다. "한바탕 즐기며 어찌 다시 친소를 따졌겠소. 술잔과 쟁반이 낭자하게, 감당 못할 정도로 즐겼소.(一歡那復間親疏. 杯盤狼藉吾何敢.)"〔「조경순 장치에서 사생의 시에 화답함(刁景純席上和謝生二首)」〕 얼마나 거리낌 없이 놀았던 것일까. "모르는 사이에 문밖 새벽별이 드문드문해지고 말았네.(不知門外曉星疏.)"〔「조경순 장치에서 사생의 시에 화답함」〕

송나라와 명나라의 적벽도 세계

소식의 적벽부를 시각화하려는 시도는 소식이 살았던 북송 때부터 이미 시작되었다. 북송 말에 제작된 교중상(喬仲常)의 〈후적벽부도(後赤壁賦圖)〉가 바로 그 사례이다. 그리고 명나라에 이르러서도 오파(吳派) 계열 화가들에 의해 적벽도가 즐겨 그려졌다. 중국뿐 아니라 한국과 일본에서도 적벽도가 널리 그려졌는데, 그 모든 적벽도에 소식이 빠지지 않고 등장한다. 즉 적벽도는 단순한 풍경화 혹은 산수화가 아니다. 거대한 자연을 마주한 인간, 그리고 양자 간에 발생하는 긴장과 조화가 초점이다. 그 긴장과 조화 속에서 인간은 어떻게 자신의 위상을 정의할 것인가. 이것이 적벽도라는 장르가 공통적으로 던지는 질문이다.

舟飛千里方其破荊州下
酒臨江橫槊賦詩固一世
之雄也而今安在哉況吾与
子漁樵於江渚之上侶魚
蝦而友麋鹿駕一葉之扁
舟舉匏樽以相屬寄蜉蝣
於天地渺浮海之一粟
哀吾生之須臾羨長江之
無窮挾飛仙以遨游抱
明月而長終知不可乎驟
得託遺響於悲風蘇子
曰客亦知夫水与月乎逝者
如斯而未嘗往也盈虛者
如彼而卒莫消長也蓋將
自其變者而觀之則天地
曾不能以一瞬自其不變
者而觀之則物与我皆無
盡也而又何羨乎且夫天地

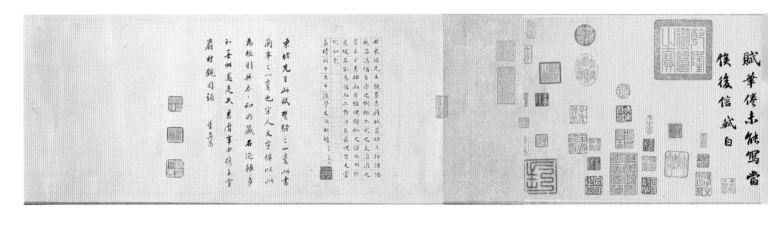

賦筆倦未能寫當
俟後信筆耳

東坡先生此賦楚
辭之一變也宇人文字惟此
為極則其右知所藏名述頗多
知吾邦道是天荒屑草丑楊名雲
巖村觀因頃　董其昌

右東坡先生親書赤壁賦尚若
三行謝浪自序之例謂涴之大意浪之
書不下嶺師而有橢眼雜松之涼坡明於
史城其亂後疑召不照汗其省視羅文堂
何如我
嘉靖戊午至日後學文徵明題　時年八十九

赤壁賦

壬戌之秋七月既望蘇子與
客泛舟游於赤壁之下清風
徐來水波不興
誦明月之詩
歌窈窕之章
舉酒屬客

少焉月出於東山之上徘徊
於斗牛之間白露橫江水
光接天縱一葦之所如陵
萬頃之茫然浩浩乎如馮虛
御風而不知其所止飄飄乎
如遺世獨立羽化而登僊
於是飲酒樂甚扣舷而
歌之歌曰桂棹兮蘭槳
擊空明兮泝流光渺渺兮
余懷望美人兮天一方客有
吹洞簫者倚歌而和之其
聲嗚嗚然如怨如慕如
泣如訴餘音嫋嫋不絕如
縷舞幽壑之潛蛟泣孤
舟之嫠婦蘇子愀然正
襟危坐而問客曰何為其
然也客曰月明星稀烏鵲
南飛此非曹孟德之詩乎
西望夏口東望武昌山川

之間物各有主苟非吾之
所有雖一毫而莫取惟
江上之清風與山間之明
月耳得之而為聲目遇
之而成色取之無禁用之
不竭是造物者之無盡藏
也而吾與子之所共食客喜
而笑洗盞更酌肴核
既盡杯盤狼籍相與枕
藉乎舟中不知東方之既
白

軾去歲作此賦未嘗
輕出以示人見者蓋一
二人而已
欽之有使至求近文
遂親書以寄為維

적벽부
赤壁賦
소식蘇軾, 11세기, 전체 23.9×258cm, 타이베이, 국립고궁박물원.

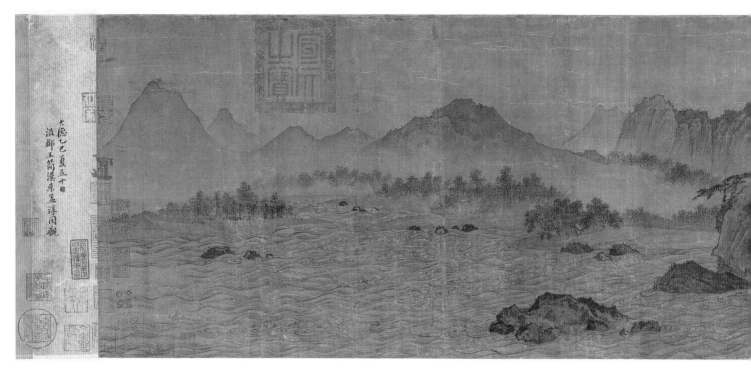

직벽도권_부분(위)

赤壁圖卷
양사현楊士賢, 북송北宋 시기, 화폭 30.9×128.8cm, 보스턴 미술관.

직벽도권_부분(아래)

赤壁圖卷
무원직武元直, 금金 시기, 화폭 50.8×136.4cm, 타이베이, 국립고궁박물원.

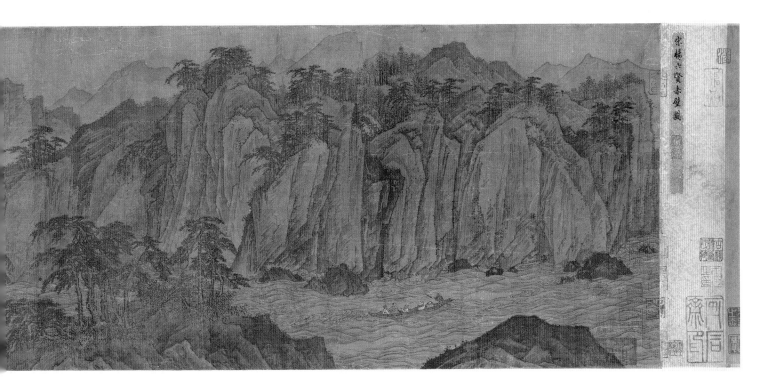

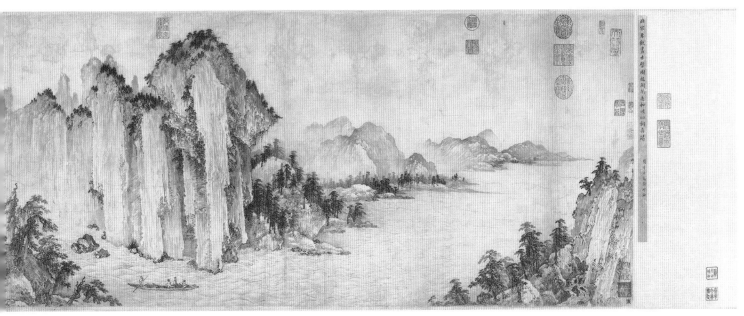

소식은 12세기가 시작되던 1101년에 서거했다. 소식은 생전에 이미 문인으로서, 예술가로서, 정치인으로서, 사상가로서 명성을 떨쳤지만, 소식 생전에 제작된 적벽도는 현재 알려진 바 없다. 소식의 사후 송나라는 여진족의 금나라에 패하여 남쪽으로 도망간다. 그 이후 몽골의 원나라가 북부와 남부를 다시 통합하여 다스리기까지, 북쪽에는 금나라가 남쪽에는 남송이 할거하게 된다. 이러한 정치적 격변기였던 12세기에 적벽도가 제작되기 시작한다. 금나라 무원직(武元直)의 〈적벽도〉와 남송의 양사현(楊士賢)이 그린 〈적벽도〉가 그 대표적인 예이며, 이 그림들이 현존하는 가장 이른 적벽도에 속한다.

양사현의 〈적벽도〉와 비교해볼 때, 무원직의 〈적벽도〉 특징은 수직으로 깎아지른 듯한 절벽과 수평으로 흐르는 물결의 대조에 있다. 수직과 수평이 교차하는 그 압도적인 장관 아래 소식이 탄 배가 지나고 있다. 양사현의 〈적벽도〉와 무원직의 〈적벽도〉 간의 공통점은 의식적으로 파도를 선명하게 묘사하고 있다는 사실이다. 「적벽부」 서두에서 물결이 일지 않았다는 표현(水波不興)이 나오는 것을 감안한다면, 무원직은 「적벽부」에서 묘사하고 있는 상황 중 초반이 아니라, 제법 시간이 흐른 뒤의 순간을 포착했다고 할 수 있다.

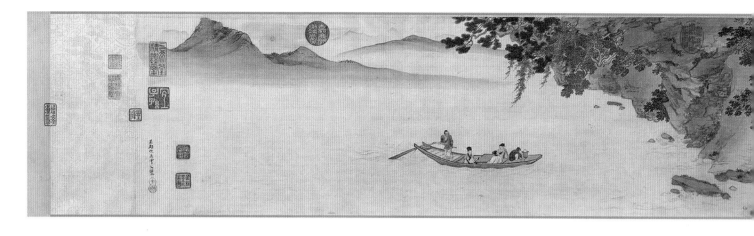

적벽도권

赤壁圖卷

구영仇英, 16세기 초, 전체 26.5×523cm, 선양, 랴오닝성 박물관.

심주(沈周, 1427~1509), 구영(仇英, 1498~1552?), 문징명(文徵明, 1470~1559), 당인(唐寅, 1470~1523), 문백인(文伯仁, 1502~1575), 문가(文嘉, 1501~1583) 등의 화가를 명나라 오파(吳派)라고 부른다. 이 중에서도 문징명은 적벽도를 즐겨 그린 것으로 유명하다. 문백인은 문징명의 조카이다. 다음에서는 오파 계열 작가들이 그린 적벽도를 살펴본다. 오파의 적벽도와 송나라 때 적벽도는 크게 다르다. 현존하는 송나라 때 적벽도들이 거대한 자연의 장관과 왜소한 인간의 대비에 치중했다면, 오파의 적벽도는 그 거대한 장관 중에서 일부 장면에 집중한다. 그리고 파도가 일렁이는 모습도 최소화되어 있기에, 송나라 때 적벽도보다 훨씬 안정된 느낌을 준다. 이어지는 일본의 쓰키오카 요시토시(月岡芳年, 1839~1892), 기무라 겐카도(木村蒹葭堂, 1736~1802)의 적벽도는 오파의 적벽도 영향 아래 있는 것으로 보인다. 이러한 명나라 오파의 화풍은 송나라의 적벽도 화풍과 구별될 뿐 아니라, 청나라 전두(錢杜, 1763~1845)의 〈적벽(赤壁)〉과도 다르다. 전두의 〈적벽〉은 종적으로 산수를 겹치게 배치하여 오파의 적벽도에서는 느낄 수 없는 깊이감과 거리감을 창출해낸다. 일본의 스미노에 부젠(墨江武禅, 1734~1806)과 가노 요시노부(狩野良信, 1784~1826)의 적벽도는 송나라와 명나라의 적벽도보다는 오히려 청나라 전두의 〈적벽〉과 공명한다.

433

적벽도

赤壁圖
문백인文伯仁, 16세기, 50.8×71.1cm, 호놀룰루 박물관.

赤壁圖
문징명文徵明, 1552년경, 파리, 세르누치 박물관.

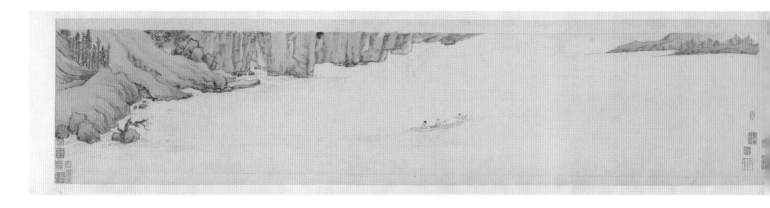

海之一粟哀吾生之須臾羨
長江之無窮挾飛仙
以遨遊抱明月而長終知
不可乎驟得託遺響於
悲風蘇子曰客亦知夫
水與月乎逝者如斯而未
嘗往也盈虛者如彼而卒
莫消長也蓋將自其
變者而觀之則天地曾不
能以一瞬自其不變
者而觀之則物與我皆無
盡也而又何羨乎且夫
天地之間物各有主
苟非吾之所有雖一毫
而莫取惟江上之清風與山間
之明月耳得之而為聲
目遇之而成色取之無禁
用之不竭是造物者之無盡
藏也而吾與子之所共食
客喜而笑洗盞更酌肴核
既盡杯盤狼藉相與枕
藉乎舟中不知東方之既
白

後赤壁賦
是歲十月之望步自雪堂
將歸于臨皋二客從余過
黃泥之坂霜露既降木葉
盡脫人影在地仰見明月
顧而樂之行歌相答
已而嘆曰有客無酒有酒
無肴月白風清如此良夜何
客曰今者薄暮舉網得魚
巨口細鱗狀如松江之鱸顧
安所得酒乎歸而謀諸婦
婦曰我有斗酒藏之久矣以待
子不時之需於是攜酒與
魚復遊於赤壁之下

적벽승유도권

赤壁勝游圖卷

436 문징명文徵明, 1552년, 화폭 30.5×141.5cm, 워싱턴, 스미스소니언 프리어 미술관.

赤壁勝游

徵明

赤壁賦

壬戌之秋，七月既望，蘇子與客泛舟遊於赤壁之下。清風徐來，水波不興。舉酒屬客，誦明月之詩，歌窈窕之章。少焉，月出於東山之上，徘徊於斗牛之間。白露橫江，水光接天。縱一葦之所如，凌萬頃之茫然。浩浩乎如馮虛御風，而不知其所止；飄飄乎如遺世獨立，羽化而登仙。

於是飲酒樂甚，扣舷而歌之。歌曰：桂棹兮蘭槳，擊空明兮泝流光。渺渺兮予懷，望美人兮天一方。客有吹洞簫者，倚歌而和之。其聲嗚嗚然，如怨如慕，如泣如訴；餘音嫋嫋，不絕如縷。舞幽壑之潛蛟，泣孤舟之嫠婦。

蘇子愀然，正襟危坐而問客曰：何為其然也？客曰：月明星稀，烏鵲南飛，此非曹孟德之詩乎？西望夏口，東望武昌，山川相繆，鬱乎蒼蒼，此非孟德之困於周郎者乎？方其破荊州，下江陵，順流而東也，舳艫千里，旌旗蔽空，釃酒臨江，橫槊賦詩，固一世之雄也，而今安在哉？

有聲，斷岸千尺；山高月小，水落石出。曾日月之幾何，而江山不可復識矣。予乃攝衣而上，履巉巖，披蒙茸，踞虎豹，登虯龍，攀棲鶻之危巢，俯馮夷之幽宮。蓋二客不能從焉。劃然長嘯，草木震動，山鳴谷應，風起水涌。予亦悄然而悲，肅然而恐，凜乎其不可留也。反而登舟，放乎中流，聽其所止而休焉。時夜將半，四顧寂寥。適有孤鶴，橫江東來。翅如車輪，玄裳縞衣，戛然長鳴，掠予舟而西也。須臾客去，予亦就睡。夢一道士，羽衣翩躚，過臨皋之下，揖予而言曰：赤壁之遊樂乎？問其姓名，俯而不答。嗚呼噫嘻！我知之矣。疇昔之夜，飛鳴而過我者，非子也耶？道士顧笑，予亦驚寤。開戶視之，不見其處。

嘉靖壬子十一月朔日書 徵明 時年八十三

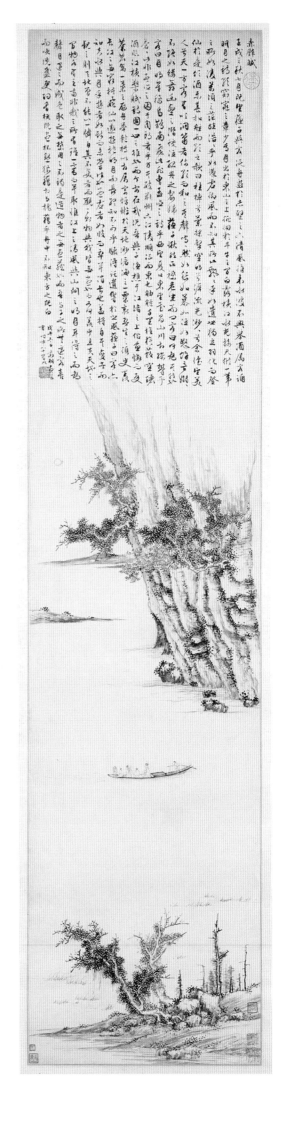

적벽부도

赤壁賦圖

문징명文徵明, 1558년, 239.2×49.8cm, 디트로이트 미술관.

적벽월

赤壁月

쓰키오카 요시토시月岡芳年,《월백자月百姿》연작 중, 1889년, 36.2×25.1cm, 런던, 대영박물관.

蓋將駕一葉之扁舟，舉匏樽以相屬，寄蜉蝣於天地，渺滄海之一粟。哀吾生之須臾，羨長江之無窮。挾飛仙以遨遊，抱明月而長終。知不可乎驟得，託遺響於悲風。蘇子曰：客亦知夫水與月乎？逝者如斯，而未嘗往也；盈虛者如彼，而卒莫消長也。蓋將自其變者而觀之，則天地曾不能以一瞬；自其不變者而觀之，則物與我皆無盡也，而又何羨乎！且夫天地之間，物各有主，苟非吾之所有，雖一毫而莫取。惟江上之清風，與山間之明月，耳得之而為聲，目遇之而成色，取之無禁，用之不竭。是造物者之無盡藏也，而吾與子之所共食。客喜而笑，洗盞更酌。肴核既盡，杯盤狼藉。相與枕藉乎舟中，不知東方之既白。

隆慶六年四月十九日書于碧湖齋中　文嘉

적벽도병서부권

赤壁圖並書賦卷
문가文嘉, 1572년, 화폭 28.2×137.5cm, 타이베이, 국립고궁박물원.

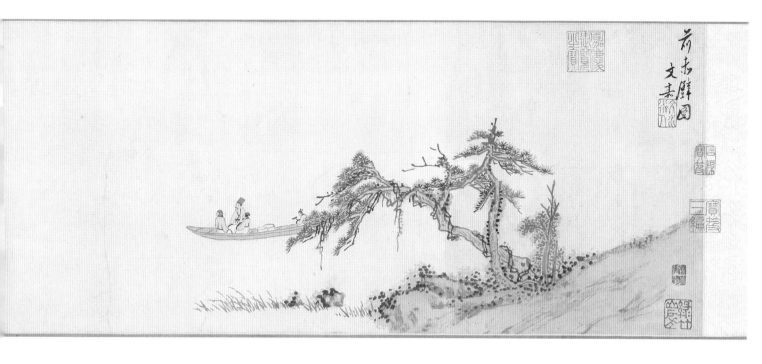

前赤壁圖
文壽承書

前赤壁賦

壬戌之秋七月既望蘇子與客泛
舟遊於赤壁之下清風徐來水波不
興舉酒屬客誦明月之詩歌窈
窕之章少焉月出於東山之上徘
徊於斗牛之間白露橫江水光接天
縱一葦之所如凌萬頃之茫然浩
浩乎如馮虛御風而不知其所止飄飄
乎如遺世獨立羽化而登仙於是飲
酒樂甚扣舷而歌之歌曰桂棹兮蘭槳
擊空明兮泝流光渺渺兮予懷
望美人兮天一方客有吹洞簫者倚
歌而和之其聲嗚嗚然如
怨如慕如泣如訴餘音嫋嫋不絕如縷舞
幽壑之潛蛟泣孤舟之嫠婦蘇子
愀然正襟危坐而問客曰何為其然也
客曰月明星稀烏鵲南飛此非曹
孟德之詩乎西望夏口東望武昌山
川相繆鬱乎蒼蒼此非孟德之困
於周郎者乎方其破荊州下江
陵順流而東也舳艫千里旌旗蔽空

441

赤壁圖

기무라 겐카도木村蒹葭堂, 18세기 후반, 56.4×27.5cm, 미니애폴리스 미술관.

赤壁
전두전두 錢杜, 90.8×26.4cm, 1813년,
미니애폴리스 미술관.

전적벽도

前赤壁圖
스미노에 부젠墨江武禪, 18세기 후반, 107.3×51.8cm, 보스턴 미술관.

전후적벽도

前後赤壁圖

가노 요시노부狩野良信, 19세기 전반, 101.4×35.5cm, 보스턴 미술관.

청강희 경덕진요 청화 전후 적벽부도방병
清康熙 景德鎭窯靑花前後赤壁賦圖方甁
작자 미상, 1662~1722년, 높이 52.7×세로 15.9×가로 15.9cm, 입구 지름 13.3cm, 뉴욕, 메트로폴리탄 미술관.

적벽부 도자기 그릇

Porcelain bowl with 'Rhapsody on Red Cliff' on the outside
경덕진요景德鎭窯 제작, 1620~1644년, 높이 9.2cm, 입구 지름 16cm, 런던, 대영박물관.

도판 목록 및 인용문 출처

프롤로그

9쪽 W. G. 제발트(Winfried Georg Sebald) 지음, 안미현 옮김, 『아우스터리츠』, 2009년, 을유문화사.

1. 허무의 물결 속에서

15쪽 진은영, 「일곱 개의 단어로 된 사전」, 『일곱 개의 단어로 된 사전』, 2003년, 문학과지성사.

16쪽 김수영, 「봄밤」, 『평화에의 증언』, 1957년, 삼중당.

17쪽 메리 올리버(Mary Oliver) 지음, 민승남 옮김, 「봄」, 『기러기: 메리 올리버 시선집』, 2021년, 마음산책.

18쪽 클라라 페이터르스(Clara Peeters), 〈곤충과 달팽이에 둘러싸인 꽃이 있는 정물(Still life with flowers surrounded by insects and a snail)〉, 1610년경, 16.6×13.5cm, 워싱턴, 내셔널 갤러리.

19쪽 조반나 가르조니(Giovanna Garzoni), 〈튤립이 있는 중국 화병(Chinese Vase with Tulips)〉, 1650~1652년경, 50.6×36.2cm, 피렌체, 우피치 미술관.

20쪽 조르조 모란디(Giorgio Morandi), 〈꽃들(Flowers)〉, 1942년, 30.5×26cm, 마드리드, 티센보르네미사 국립미술관, ⓒ Giorgio Morandi / by SIAE - SACK, Seoul, 2022

21쪽 라파엘 사델러르 1세(Raphaël Sadeler I), 〈덧없음의 알레고리(Allegory of Transience)〉, 16세기 후반, 16.9×20.4cm, 암스테르담, 국립미술관.

26쪽 젠틸레 벨리니(Gentile Bellini), 〈좌정한 율법학자(Seated Scribe)〉, 1479~1481년, 18.2×14cm, 보스턴, 이사벨라 스튜어트 가드너 박물관.

27쪽 살바토르 로사(Salvator Rosa), 〈자화상(Self-Portrait)〉, 1647년경, 99.1×79.4cm, 뉴욕, 메트로폴리탄 미술관.

28쪽 크리스티안 베른하르트 로데(Christian Bernhard Rode), 〈불멸의 작가(The Immortal Author)〉, 1740~1790년, 28.2×21cm, 뉴욕, 메트로폴리탄 미술관.

29쪽 시몬 뤼티하위스(Simon Luttichuys), 〈바니타스 정물(Vanitas still life)〉, 1635~1640년경, 47×36cm, 그단스크, 국립박물관.

30쪽 장 자크 에네(Jean Jacques Henner), 〈어린 작가(Le petit écriveur)〉, 1869년, 58.5×67cm, 파리, 프티 팔레(파리 시립미술관).

31쪽 작자 미상, 〈사포(Sappho)〉, 폼페이 유적에서 발굴된 벽화의 부분, 1세기경, 37×38cm, 나폴리, 국립고고학박물관.

32쪽 에드워드 헐(Edward Hull), 〈죽음의 춤: 죽음이 자서전을 쓰고 있는 작가를 발견하다(The dance of death: Death finds an author writing his life)〉, 1827년, 웰컴컬렉션.

33쪽 토마 쿠튀르(Thomas Couture), 〈비누 거품(Soap Bubbles)〉, 1859년경, 130.8×98.1cm, 뉴욕, 메트로폴리탄 미술관.

36쪽 카를 구스타프 카루스(Carl Gustav Carus), 〈오이빈 수도원 폐허의 고딕 창(Gothic Windows in the Ruins of the Monastery at Oybin)〉, 1828년경, 43.2×33.7cm, 뉴욕, 메트로폴리탄 미술관.

37쪽 아리 르낭(Ary Renan), 〈바닷가 난파선 근처에서 해골을 바라보는 소녀(Jeune fille contemplant un Crâne près d'un Bateau naufragé au Bord de la Mer)〉, 1892년, 94×130cm, 알라미 스톡 포토.

42쪽 펠릭스 발로통(Félix Vallotton), 〈바람(The Wind)〉, 1910년, 89.2×116.2cm, 워싱턴, 내셔널 갤러리.

43쪽 에드먼드 타벨(Edmund C. Tarbell), 〈파란 베일(The Blue Veil)〉, 1898년, 73.7×61cm, 샌프란시스코, 드 영 미술관.

44쪽 일본 교토 료안지(龍安寺) '가레산스이(枯山水, 마른 정원)' 풍경, 위키미디어 CC BY 2.5.

45쪽 히로시 스기모토(Hiroshi Sugimoto), 〈카리브해, 자메이카(Caribbean Sea, Jamaica)〉, 1980년, ⓒ Hiroshi Sugimoto / Courtesy of Gallery Koyanagi.

46쪽 존 앳킨슨 그림쇼(John Atkinson Grimshaw), 〈모래, 바다, 그리고 하늘, 여름 판타지(Sand, Sea and Sky, a Summer Phantasy), 1892년, 30.5×45.5cm, 개인 소장.

47쪽 조지프 말러드 윌리엄 터너(Joseph Mallord William Turner), 〈세 개의 바다 풍경(Three Seascapes)〉, 1827년경, 90.8×60.3cm, 런던, 테이트 브리튼.

48쪽 마크 로스코(Mark Rothko), 〈무제(Untitled)〉, 1969년, 182.5×122.5cm, 시카고 미술관, ⓒ 2022 Kate Rothko Prizel and Christopher Rothko / ARS, NY / SACK, Seoul.

49쪽 로버트 마더웰(Robert Motherwell), 〈무제(Untitled)〉, 1970년, 66×53.3cm, 뉴욕, 브루클린 미술관, ⓒ Dedalus Foundation, Inc. / SACK, Seoul / VAGA at ARS, NY, 2022.

52쪽 가쓰시카 호쿠사이(葛飾北齋), 〈파도와 싸우는 배(おしおくりはとうつうせんのづ)〉, 1800~1805년, 도쿄, 국립박물관.

53쪽 가쓰시카 호쿠사이(葛飾北齋), 〈가나가와 혼모쿠곶의 광경(賀奈川沖本牧之圖)〉, 1803년, 19.5×32cm, 도쿄, 스미다호쿠

사이 미술관.

54~55쪽　가쓰시카 호쿠사이(葛飾北齋), 《후가쿠 36경(富嶽三十六景)》
연작 중 〈가나가와 해변의 높은 파도 아래(神奈川沖浪裏)〉,
1831년, 25.8×37.9cm, 런던, 대영박물관.

56~57쪽　가쓰시카 호쿠사이(葛飾北齋), 《후가쿠 100경(富嶽百景)》연
작 중 〈바다 위에서는 둘이 아니다(海上の不二)〉의 채색본,
1950년대 중반 출간, 19.5×26.7cm, 도쿄, 다카미자와 목판사.

58쪽　가쓰시카 호쿠사이(葛飾北齋), 〈성난 파도: 여성 파도(怒濤圖:
女浪)〉, 1845년, 118×118.5cm, 나가노현, 호쿠사이칸.

59쪽　가쓰시카 호쿠사이(葛飾北齋), 〈성난 파도: 남성 파도(怒濤圖:
男浪)〉, 1845년, 118×118.5cm, 나가노현, 호쿠사이칸.

60쪽　뒤랑 에 피스(Durand & Fils) 발행, 클로드 아실 드뷔시
(Claude Achille Debussy)의 교향곡 〈바다(La Mer)〉악보 초
판 표지, 1905년, 로체스터, 이스트먼 음악대학 시블리 음악도
서관.

61쪽　가쓰시카 호쿠사이(葛飾北齋), 〈에노시마의 춘망(江ノ島春望)〉,
1797년, 24.9×38cm, 런던, 대영박물관.

62쪽　존 팔(John Pfahl), 〈파도 이론 I, 푸나 코스트, 하와이(Wave
Theory I, Puna Coast, Hawaii)〉, 1978년, 20.2×21cm, 로스앤
젤레스, J. 폴 게티 미술관, © Estate of John Pfahl.

63쪽　조지아 오키프(Georgia O'Keeffe), 〈파도, 밤(Wave, Night)〉,
1928년, 76.2×91.44cm, 앤도버, 애디슨 미국미술관, ©
Georgia O'Keeffe Museum / SACK, Seoul, 2022.

2. 부, 명예, 미모의 행방

69쪽　몬티 라이먼(Monty Lyman) 지음, 제효영 옮김, 『피부는 인생
이다』, 2020년, 브론스테인

70쪽　렘브란트 하르먼스 판 레인(Rembrandt Harmensz van Rijn),
〈비누 거품을 부는 큐피드(Cupid with the soap bubble)〉,
1634년, 75×93cm, 빈, 리히텐슈타인 박물관.

71쪽　이삭 더 야우데르빌러(Isaac de Jouderville), 〈비누 거품을 부
는 큐피드(Rustende Cupido)〉, 1623~1647년, 8.9×11.9cm,
암스테르담, 국립미술관.

72쪽　힐리암 판 데르 하우언(Gilliam van der Gouwen), 〈앉아서
비누 거품을 불고 있는 어린아이(Gezeten putto die bellen
blaast)〉, 1670~1740년경, 15×13.6cm, 암스테르담, 국립미
술관.

73쪽　요한 게오르크 라인베르거(Johann Georg Leinberger), 〈비누
거품을 부는 망자(Death Blowing Bubbles)〉, 1729~1731년,
밤베르크, 미하엘스베르크 수도원 천장화.

74쪽　작자 미상, 〈거품을 부는 나폴레옹, 1813(Bellenblazende
Napoleon, 1813)〉, 1813~1814년, 16×13cm, 암스테르담, 국
립미술관.

75쪽　테오도르 더 브리(Theodor de Bry), 〈거품을 부는 소년
(Bellenblazend jongetje)〉, 1592~1593년경, 8×10.5cm, 암스
테르담, 국립미술관.

76쪽　프란츠 요한 하인리히 나도르프(Franz Johann Heinrich
Nadorp), 〈비누 거품을 부는 크로노스(Saturn Blowing

Bubbles)〉, 1830년경, 7.6×11.4cm, 필라델피아 미술관. Phila-
delphia Museum of Art: The Muriel and Philip Berman Gift,
acquired from the John S. Phillips bequest of 1876 to the
Pennsylvania Academy of the Fine Arts, with funds contributed
by Muriel and Philip Berman, gifts (by exchange) of Lisa Norris
Elkins, Bryant W. Langston, Samuel S. White 3rd and Vera
White, with additional funds contributed by John Howard
McFadden, Jr., Thomas Skelton Harrison, and the Philip H.
and A. S. W. Rosenbach Foundation, 1985, 1985-52-18439.

77쪽　세바스티앵 르클레르 1세(Sébastien Leclerc I), 〈거품을 부는
천사와 거품으로 채워진 병으로 묘사된 지구의 단면(Doorsnede
van de Aarde met bellenblazende engel en fles met
bubbels)〉, 1706년, 15.9×9.5cm, 암스테르담, 국립미술관.

82~83쪽　작자 미상, 〈죽음의 춤(la Danse macabre)〉, 15세기 말~16세
기 초, 총길이 2,500cm, 라 페르테-루피에르, 생제르맹 교회
벽화.

84쪽　작자 미상, 〈죽음의 춤(The Dance of Death)〉, 16세기, 18.9×
13.6cm, 뉴욕, 메트로폴리탄 미술관.

85~97쪽　한스 홀바인 2세(Hans Holbein the Younger), 판화집 『죽음
의 춤(The Dance of Death)』, 1538년. 6.5×5cm, 뉴욕, 메트
로폴리탄 미술관.

85쪽　〈이브를 만드시다(The Creation of Eve)〉.

86쪽　(시계 방향으로) 〈타락(Fall) 혹은 유혹에 빠진 아담(or
Temptation of Adam)〉, 〈낙원에서 쫓겨나다(Expulsion from
Paradise)〉, 〈음악을 연주하는 해골들(The Skeletons Making
Music)〉, 〈땅을 경작하는 아담(Adam Ploughing)〉.

87쪽　(시계 방향으로) 〈교황(The Pope)〉, 〈황제(The Emperor)〉.
〈추기경(The Cardinal)〉, 〈왕(The King)〉.

88쪽　〈황후(The Empress)〉.

89쪽　〈여왕(The Queen)〉.

90쪽　(시계 방향으로) 〈주교(The Bishop)〉, 〈공작(The Duke)〉, 〈수
녀원장(The Abbess)〉, 〈수도원장(The Abbot)〉.

91쪽　(시계 방향으로) 〈귀족(The Nobleman)〉, 〈주임 사제(The
Dean)〉, 〈변호사(The Lawyer or Advocate)〉, 〈판사(The
Judge)〉.

92쪽　(시계 방향으로) 〈참사관(The Councillor)〉, 〈성직자(The
Clergyman)〉, 〈수도사(The Monk)〉, 〈사제(The Priest)〉.

93쪽　(시계 방향으로) 〈수녀(The Nun)〉, 〈노파(The Old Woman)〉,
〈부자(The Rich Man)〉, 〈의사(The Doctor)〉.

94쪽　〈상인(The Merchant)〉.

95쪽　(시계 방향으로) 〈선장(The Skipper) 혹은 선원(or Sailor)〉,
〈기사(The Knight)〉, 〈늙은 남자(The Old man)〉, 〈백작(The
Count)〉.

96쪽　(시계 방향으로) 〈백작 부인(The Countess)〉,〈귀족 부인(The
Noblewoman)〉, 〈가게 주인(The Shop-Keeper)〉, 〈공작 부인
(The Duchess)〉.

97쪽　(시계 방향으로) 〈소작농(The Peasant)〉, 〈어린아이(The
Child)〉, 〈죽음의 문장(Coat-of-Arms of Death)〉, 〈최후의 심
판(The Last Judgment)〉.

98쪽　조반니 로렌초 베르니니(Giovanni Lorenzo Bernini), 〈성 테

Museum of Fine Arts, Boston.

158쪽 플로리스 판 스호턴(Floris van Schooten), 〈주전자와 냄비, 사람을 그린 부엌 정물화(A kitchen still life with pots and pans on a stone ledge and animated figures in the background)〉, 1615~1656년, 52×83cm, 개인 소장.

159쪽 코르넬리스 야코프스 델프(Cornelis Jacobsz Delff), 〈조리 도구들을 그린 정물화(Still Life of Kitchen Utensils)〉, 1610~1643년, 66×100cm, 옥스퍼드 대학 애슈몰린 박물관.

160쪽 장 바티스트 시메옹 샤르댕(Jean Baptiste Siméon Chardin), 〈세탁부(The Laundress)〉, 1730년대, 37.5×42.7cm, 상트페테르부르크, 예르미타시 미술관.

161쪽 루초 마사리(Lucio Massari), 〈'세탁부 마리아'로 알려진 성가족(Sacra Famiglia detta "Madonna del bucato")〉, 1620년경, 피렌체, 우피치 미술관.

162쪽 에드가르 드가(Edgar Degas), 〈다림질하는 여성(A Woman Ironing)〉, 1876~1887년경, 81.3×66cm, 워싱턴, 내셔널 갤러리.

163쪽 에드가르 드가(Edgar Degas), 〈다림질하는 여성(A Woman Ironing)〉, 1873년, 54.3×39.4cm, 뉴욕, 메트로폴리탄 미술관.

164쪽 오노레 도미에(Honoré Daumier), 〈세탁부(The Laundress)〉, 1863년경, 48.9×33cm, 뉴욕, 메트로폴리탄 미술관.

165쪽 앙리 드 툴루즈 로트레크(Henri de Toulouse Lautrec), 〈세탁부(The Laundress)〉, 1886년, 93×75cm, 개인 소장.

166쪽 카스파르 다비트 프리드리히(Caspar David Friedrich), 〈창가의 여인(Woman at a Window)〉, 1822년, 73×44.1cm, 베를린, 구국립미술관.

167쪽 살바도르 달리(Salvador Dalí), 〈창가의 소녀(Young Woman at a Window)〉, 1925년, 105×74.5cm, 마드리드, 레이나 소피아 국립미술관, ⓒ Salvador Dalí, Fundació Gala-Salvador Dalí, SACK, 2022.

170~181쪽 앙리 마티스(Henri Matisse), 아트북 『재즈(JAZZ)』에 수록된 작품들, 1947년, 41.9×65.1cm, 버펄로, AKG 미술관.

170쪽 〈그림 목록(Table of Images)〉.

171쪽 〈어릿광대(The Clown)〉.

172쪽 〈서커스(The Circus)〉, 〈므슈 루아얄(Monsieur Loyal)〉.

173쪽 〈하얀 코끼리의 악몽(The Nightmare of the White Elephant)〉, 〈말, 기수 그리고 어릿광대(The Horse, the Circus Rider, and the Clown)〉.

174쪽 〈늑대(The Wolf)〉, 〈하트(The Heart)〉.

175쪽 〈이카루스(Icarus)〉, 〈형태(Forms)〉.

176쪽 〈피에로의 장례식(Pierrot's Funeral)〉, 〈코도마(The Codomas)〉.

177쪽 〈수족관에서 수영하는 사람(The Swimmer in the Aquarium)〉, 〈검을 삼키는 자(The Sword Swallower)〉.

178쪽 〈카우보이(The Cowboy)〉, 〈칼 던지는 사람(The Knife Thrower)〉.

179쪽 〈운명(Destiny)〉, 〈라군(The Lagoon)〉.

180쪽 〈라군(The Lagoon)〉, 〈라군(The Lagoon)〉.

181쪽 〈급락(The Toboggan)〉.

186쪽 작자 미상, 〈낙소스 해안에서 깨어난 아리아드네(Ariadne waking on the shore of Naxos)〉, 나폴리에서 발굴된 고대 로마 시대 벽화, 기원전 1세기경, 44.56×46.50cm, 런던, 대영박물관.

187쪽 스테파노 델라 벨라(Stefano della Bella), 『신화의 게임(Game of Mythology)』에 실린 삽화 〈테세우스와 아리아드네(Theseus and Ariadne)〉, 1644년, 4.6×5.8cm, 뉴욕, 메트로폴리탄 미술관.

188쪽 작자 미상, 〈테세우스와 아리아드네 이야기에 등장하는 크레타의 미로(The Cretan labyrinth with the story of Theseus and Ariadne)〉, 1460~1470년경, 20.1×26.4cm, 런던, 대영박물관.

189쪽 필리퓌스 벨레인(Philippus Velijn), 〈미노타우로스를 물리친 뒤 아리아드네의 찬사를 받는 테세우스(Theseus wordt gelauwerd door Ariadne na het verslaan van de Minotaurus)〉, 1793~1836년, 19.2×12.8cm, 암스테르담, 국립미술관.

190쪽 앙겔리카 카우프만(Angelica Kauffmann), 〈테세우스에게 버림받은 아리아드네(Ariadne Abandoned by Theseus)〉, 1774년, 63.8×90.9cm, 휴스턴 미술관.

191쪽 게오르크 지그문트 파시우스(Georg Siegmund Facius)·요한 고틀리프 파시우스(Johann Gottlieb Facius), 〈테세우스에게 버림받은 아리아드네(Ariadne abandoned by Theseus)〉, 1778년, 31.2×25.2cm, 런던, 왕립미술아카데미.

4. 오래 살아 신선이 된다는 것

198쪽 라파엘로 산치오(Raffaello Sanzio), 〈노인을 업고 있는 젊은이(Young Man Carrying an Old Man on His Back)〉, 1514년경, 30×17.3cm, 빈, 알베르티나 미술관.

199쪽 한스 발둥 그린(Hans Baldung Grien), 〈인생의 세 시기와 죽음(Die drei Lebensalter und der Tod)〉, 1509~1510년경, 48.2×32.8cm, 빈, 미술사박물관, ⓒ KHM-Museumsverband.

200쪽 한스 발둥 그린(Hans Baldung Grien), 〈여성의 삶과 죽음(The Ages of Woman and Death)〉, 1541~1544년, 151×61cm, 마드리드, 프라도 미술관, ⓒ Photographic Archive Museo Nacional del Prado.

201쪽 다비트 바일리(David Bailly), 〈자화상이 있는 바니타스 정물(Vanitasstilleven met zelfportret)〉, 1651년, 89.5×122cm, 라이덴, 라켄할 시립박물관.

206쪽 얀 판 케설 1세(Jan van Kessel the Elder), 〈바니타스 정물(Vanitas Still Life)〉, 1665~1670년, 20.3×15.2cm, 워싱턴, 내셔널 갤러리.

207쪽 바르톨로메오 베네토(Bartolomeo Veneto), 〈꽃의 여신 플로라의 모습을 한 초상화(Idealised Portrait of a Young Woman as Flora)〉, 1520년경, 43.7×34.7cm, 프랑크푸르트 암 마인, 스타델 미술관.

208쪽 작자 미상, 〈플로라(Flora)〉, 폼페이 유적에서 발굴된 벽화의 부분, 1세기경, 38×32cm, 나폴리, 국립고고학박물관.

209쪽 주세페 아르침볼도(Giuseppe Arcimboldo), 〈플로라(Flora)〉, 1589년, 74.5×57.5cm, 개인 소장.

210쪽 티치아노 베첼리오(Tiziano Vecellio), 〈플로라(Flora)〉, 1517년경, 79.7×63.5cm, 피렌체, 우피치 미술관.

211쪽 요아힘 폰 잔드라르트(Joachim von Sandrart), 〈플로라(Flora)〉, 1626~1688년, 25.4×18.9cm, 뉴욕, 메트로폴리탄 미술관.

212쪽 렘브란트 하르먼스 판 레인(Rembrandt Harmensz van Rijn), 〈플로라(Flora)〉, 1634년, 125×101cm, 상트페테르부르크, 에르미타시 미술관.

213쪽 렘브란트 하르먼스 판 레인(Rembrandt Harmensz van Rijn), 〈플로라(Flora)〉, 1654년경, 100×91.8cm, 뉴욕, 메트로폴리탄 미술관.

214쪽 우타가와 도요히로(歌川豊廣), 〈이케바나를 보다(Viewing Ikebana)〉, 1802년경, 38.5×24.8cm, 시카고 미술관.

215쪽 우타가와 도요쿠니(歌川豊國), 〈유곽의 세가와(扇や内瀬川)〉, 19세기 초, 37.3×25.1cm, 뉴욕, 메트로폴리탄 미술관.

216쪽 신윤복(申潤福), 『신윤복 필 여속도첩(申潤福筆女俗圖帖)』 중 〈저잣길〉, 조선시대, 28.2×19.1cm, 국립중앙박물관.

217쪽 다비트 테니르스 2세(David Teniers the Younger), 〈젊음을 갈망하는 노인(Old Age in Search of Youth)〉, 22.8×17cm, 뉴욕, 메트로폴리탄 미술관.

222쪽 귀스타브 쿠르베(Gustave Courbet), 〈늙은 참나무, 오르낭(The Old Oak, Ornans)〉, 1841년경, 39.9×60.9cm, 개인 소장.

223쪽 귀스타브 쿠르베(Gustave Courbet), 〈큰 떡갈나무(Le Gros Chêne)〉, 1843년, 29.21×32.39cm, 워터빌, 콜비 대학교 미술관.

224쪽 귀스타브 쿠르베(Gustave Courbet), 〈오르낭의 큰 떡갈나무(Le Chêne de Flagey)〉, 1864년, 89×111.5cm, 오르낭, 쿠르베 박물관.

225쪽 귀스타브 쿠르베(Gustave Courbet), 〈숲으로 들어가다(Entering the Forest)〉, 1855년경, 96.2×129.5cm, 개인 소장.

226쪽 파울 클레(Paul Klee), 〈무화과나무(Fig Tree)〉, 1929년, 28×20.8cm, 개인 소장.

227쪽 구보 슌만(窪俊滿), 〈커다란 소나무 밑 신사(Shrine Under a Big Pine Tree)〉, 19세기, 20.3×18.4cm, 뉴욕, 메트로폴리탄 미술관.

228쪽 작자 미상, 〈송이성한림평야도(宋李成寒林平野圖)〉, 중국 명대, 137.8×69.2cm, 타이베이, 국립고궁박물원.

229쪽 재스퍼 프란시스 크롭시(Jasper Francis Cropsey), 〈고목(Blasted Tree)〉, 1850년, 43.2×35.6cm, 시카고 미술관.

230쪽 카스파르 다비트 프리드리히(Caspar David Friedrich), 〈눈 속의 참나무(The Oak Tree in the Snow)〉, 1829년, 71×48cm, 베를린, 구국립미술관.

231쪽 이반 이바노비치 시시킨(Ivan Ivanovich Shishkin), 〈북부 야생에서(In the Wild North)〉, 1891년, 161×118cm, 키이우, 우크라이나 국립미술관.

236쪽 백은배(白殷培), 〈백은배 필 백묘 신선도(白殷培筆白描神仙圖)〉, 조선시대, 43.9×31.1cm, 국립중앙박물관.

237쪽 김홍도(金弘道), 〈신선(神仙)〉, 조선시대, 131.5×57.6cm, 국립중앙박물관.

237쪽 작자 미상, 〈복숭아를 들고 있는 동방삭(Immortal Holding a Peach)〉, 16세기, 116.8×61cm, 뉴욕, 메트로폴리탄 미술관.

5. 하루하루의 나날들

244쪽 존 머레이(John Murray), 『퀸투스 호라티우스 플라쿠스의 작품(The Works of Quintus Horatius Flaccus)』에 실린 삽화 〈벌거벗은 시시포스, 익시온, 탄탈로스(Three nude men, Sisyphus, Ixion and Tantalus)〉, 1849년, 16.7×19.5cm, 런던, 대영박물관.

245쪽 작자 미상, 암포라(Amphora), 기원전 510~기원전 500년, 44.45×30×30cm, 런던, 대영박물관.

246쪽 얀 라위컨(Jan Luyken), 〈손에서 미끄러져 산 아래로 굴러가는 큰 바위를 보고 있는 남성(Man kijkt grote steen na die uit zijn is handen geglipt en van de berg rolt)〉, 1689년, 8.8×7.8cm, 암스테르담, 국립미술관.

247쪽 티치아노 베첼리오(Tiziano Vecellio), 〈시시포스(Sisyphus)〉, 1548~1549년, 237×216cm, 마드리드, 프라도 미술관.

248쪽 안토니오 델 폴라이우올로(Antonio del Pollaiuolo), 〈아담(Adam)〉, 1470년대, 28.3×17.9cm, 피렌체, 우피치 미술관.

249쪽 안토니오 델 폴라이우올로(Antonio del Pollaiuolo), 〈이브와 이브의 아이들(Eve and her Children)〉, 1470년대, 27.6×18.2cm, 피렌체, 우피치 미술관.

250쪽 뤼카스 판 레이던(Lucas van Leyden), 〈쫓겨난 이후의 아담과 이브(Adam and Eve after the Expulsion)〉, 1510년, 16.3×11.8cm, 뉴욕, 메트로폴리탄 미술관.

251쪽 하인리히 알데그레버(Heinrich Aldegrever), 《아담과 이브 이야기(The Story of Adam and Eve)》 연작 중 〈노역 중인 아담과 이브(Adam and Eve at Work)〉, 1540년, 8.7×6.4cm, 뉴욕, 메트로폴리탄 미술관.

256쪽 윌리엄 모리스(William Morris)가 디자인한 『사회주의자 동맹 선언(The Manifesto of The Socialist League)』 표지, 1885년, 19×13cm, 위키미디어 커먼스.

257쪽 윌리엄 모리스(William Morris)가 그린 벽지 디자인 〈트렐리스(Trellis)〉 원본, 1862년, 위키미디어 커먼스.

258쪽 윌리엄 모리스(William Morris)가 디자인한 태피스트리 〈딱다구리(Woodpecker)〉의 세부, 1885년, 위키미디어 커먼스.

259쪽 윌리엄 모리스(William Morris)가 디자인한 벽지 〈핑크와 로즈(Pink and Rose)〉, 1890년경, 68.6×54.6cm, 뉴욕, 메트로폴리탄 미술관.

260쪽 작자 미상, 〈가사(袈裟)〉, 19세기 말~20세기 초, 117.5×200.4cm, 뉴욕, 메트로폴리탄 미술관.

261쪽 작자 미상, 〈승려의 꽃무늬 가사(Buddhist Vestment with Figural Squares)〉, 18세기, 116.84×208.28cm, 뉴욕, 메트로폴리탄 미술관.

264쪽 알리스 브리에르아케(Alice Briere-Haquet) 지음, 모니카 바렝고(Monica Barengo) 그림, 정림·하나 옮김, 『구름의 나날』 (원제: Nuvola), 2022년, 오후의소묘.

266쪽 르네 마그리트(René Magritte), 〈거짓 거울(The False Mirror)〉, 1929년, 54×80.9cm, 뉴욕, 현대미술관, ⓒ René Magritte / ADAGP, Paris - SACK, Seoul, 2022.

267쪽 로버트 애닝 벨(Robert Anning Bell), 퍼시 비시 셸리(Percy Bysshe Shelley)의 시집 『셸리(Shelley)』에 실린 시 「구름(The

Cloud)」의 삽화, 1902년, 런던, 조지 벨 앤드 손스 출판사.

268쪽 에런 모스(Aaron Morse), 〈구름 세상: 야생화와 양치기(Cloud World: Shepherd with Wildflowers)〉, 2016년, 121.9× 96.5cm, ⓒ Aaron Morse / Courtesy of the Artist.

269쪽 마르친 코우파노비치(Marcin Kołpanowicz), 〈세상 극장 (Theatre of the World)〉, 2002년, 80×80cm, ⓒ Marcin Kołpanowicz / Courtesy of the Artist.

270쪽 마르친 코우파노비치(Marcin Kołpanowicz), 〈구름 사냥꾼(The Cloud Hunter)〉, 2015년, 90×75cm, ⓒ Marcin Kołpanowicz / Courtesy of the Artist.

271쪽 로버트 앤드 섀너 파크해리슨(Robert & Shana ParkeHarrison), 〈서스펜션(Suspension)〉, 1999년, 102.6×121.6cm, ⓒ 1999, Courtesy of Robert and Shana ParkeHarrison, www.parke-harrison.com.

276쪽 켈리 라이카트(Kelly Reichardt) 감독, 영화 〈퍼스트 카우 (First Cow)〉(2019) 스틸컷.

277쪽 얀 만커스(Jan Mankes), 〈우유 짜기(Koemelkster)〉, 1914년, 24×20.8cm, 암스테르담, 국립미술관.

278쪽 뤼카스 판 레이던(Lucas van Leyden), 〈우유 짜는 여자(The Milkmaid)〉, 1510년, 11.4×15.5cm, 뉴욕, 메트로폴리탄 미술관.

279쪽 코르넬리스 피스허르(Cornelis Visscher), 〈소의 젖을 짜고 있는 여인(Woman Milking a Cow)〉, 1649~1658년경, 26.6× 21.5cm, 시카고 미술관.

6. 관점의 문제

284쪽 호르헤 루이스 보르헤스(Jorge Luis Borges)·윌리스 반스톤 (Willis Barnstone) 지음, 서창렬 옮김, 『보르헤스의 말: 언어의 미로 속에서, 여든의 인터뷰』, 2015년, 마음산책.

285쪽 안희연, 「시인의 말」, 『여름 언덕에서 배운 것』, 2020년, 창비.

286쪽 카스파르 다비트 프리드리히(Caspar David Friedrich), 〈거대한 산들의 기억(Erinnerungen an das Riesengebirge)〉, 1835년, 72×102cm, 상트페테르부르크, 예르미타시 미술관.

287쪽 카스파르 다비트 프리드리히(Caspar David Friedrich), 〈안개 바다 위의 방랑자(Der Wanderer über dem Nebelmeer)〉, 1817년경, 94.8×74.8cm, 함부르크 미술관.

288쪽 카스파르 다비트 프리드리히(Caspar David Friedrich), 〈석양 앞의 여자(Frau vor der untergehenden Sonne)〉, 1818년, 22 ×30.5cm, 에센, 폴크방 미술관.

289쪽 카스파르 다비트 프리드리히(Caspar David Friedrich), 〈달을 사색하는 두 남자(Two Men Contemplating the Moon)〉, 1825~1830년경, 34.9×43.8cm, 뉴욕, 메트로폴리탄 미술관.

294쪽 휘베르트 반 에이크(Hubert van Eyck)·얀 반 에이크(Jan van Eyck), 〈헨트 제단화(The Ghent Altarpiece)〉 중 부분, 1432년, 전체 340×520cm, 헨트, 성 바프 대성당.

295쪽 서희(徐熙), 〈설죽도(雪竹圖)〉, 950년경, 151.1×99.2cm, 상하이 미술관.

296쪽 전(傳) 소식(蘇軾), 〈절지묵죽도두방(折枝墨竹圖斗方)〉, 14~ 15세기, 21.5×24.8cm, 보스턴 미술관, ⓒ 2022 Museum of Fine Arts, Boston.

297쪽 마토이스 메리안 1세(Matthäus Merian the Elder), 『역사 연대기(Historische Chronica)』에 실린 삽화 〈제욱시스와 파라시우스의 대결(Contest between Zeuxis and Parrhasius)〉, 1630년, 뮌헨, 바이에른 주립도서관.

298쪽 루이 베루(Louis Béroud), 〈홍수의 쾌감(Les joies de l'inondation)〉, 1910년, 254×197.8cm, 개인 소장.

299쪽 페터르 파울 루벤스(Peter Paul Rubens), 〈마르세유에 도착한 마리 드 메디치(The Arrival of Marie de Medici at Marseille)〉, 1622~1625년, 394×295cm, 파리, 루브르 박물관.

300쪽 나오요시(直悦), 〈쓰바(鍔)〉, 1750~1800년, 7.3×6.8×0.5cm, 뉴욕, 메트로폴리탄 미술관.

301쪽 왕개(王槪)·왕시(王蓍)·왕얼(王蘗), 『개자원화전(芥子園畵傳)』(목판본) 중 왕개가 그린 대나무와 늙은 나무, 바위가 있는 그림, 1679년, 24.4×30cm, 뉴욕, 메트로폴리탄 미술관.

302쪽 오진(吳鎭), 〈바람 속의 대나무, 소식 이후(Bamboo in the Wind, after Su Shi)〉, 1350년, 109×32.6cm, 워싱턴, 프리어 미술관.

303쪽 작자 미상, 〈소동파/대나무 그림(蘇東坡/竹圖)〉, 제작 연대 미상, 도쿄, 국립박물관.

304쪽 작자 미상, 〈소동파/대나무 그림(蘇東坡/竹圖)〉, 제작 연대 미상, 도쿄, 국립박물관.

305쪽 작자 미상, 〈소동파/대나무 그림(蘇東坡/竹圖)〉, 제작 연대 미상, 도쿄, 국립박물관.

310쪽 작자 미상, 〈호계삼소도(虎溪三笑圖)〉, 송대, 26.4×47.6cm, 타이베이, 국립고궁박물원.

311쪽 정선(鄭敾), 〈여산폭포도(廬山瀑布圖)〉, 18세기, 100.3× 64.2cm, 국립중앙박물관.

312쪽 종례(鍾禮), 〈관폭도(觀瀑圖)〉, 15세기 후반, 177.8×103.2cm, 뉴욕, 메트로폴리탄 미술관.

313쪽 심주(沈周), 〈여산고(廬山高)〉, 1467년, 193.8×98.1cm, 타이베이, 국립고궁박물원.

318쪽 토머스 롤런드슨(Thomas Rowlandson), 〈여우와 신 포도(The Fox and the Grapes)〉, 1808년, 26.7×36.5cm, 뉴욕, 메트로폴리탄 미술관.

319쪽 프란시스코 산차(Francisco Sancha), 그림엽서 세트 《최신 이솝 우화(Aesop's Fables Up to Date)》 중 〈여우와 신 포도(The Fox and the Grapes)〉, 1915년경, 14×8.9cm, 보스턴 아테네움.

320쪽 W. 터너(W. Turner), 〈더 이상 시지 않아, 혹은 뿌듯한 여우 (No longer sour or Fox in his glory)〉, 1784년, 22.6×26.1cm, 런던, 대영박물관.

321쪽 아롱 마르티네(Aaron Martinet), 〈정치적인 여우: 나는 혁명도, 무정부 상태도, 살인도, 약탈도, 그리고 너무 신 포도도원하지 않아(Le renard politique: Je ne veux ni révoluiton, ni anarchie, ni meurtre, ni pillage &a, ou ils sont trop verts)〉, 1819년, 23.2×16.9cm, 런던, 대영박물관.

7. 허무와 정치

328~329쪽 구영(仇英), 〈적벽도(赤壁圖)〉, 16세기, 23.5×129cm, 개인 소장.

329쪽 이숭(李嵩), 〈적벽도(赤壁圖)〉, 13세기, 24.77×26.37cm, 캔자스시티, 넬슨-앳킨스 미술관.

331쪽 엄지혜, 「커버스토리: 권여선」, 『월간 채널예스』, 2020년 4월 (제58호).

334쪽 한스 바이디츠(Hans Weiditz), 『행운과 불운에 대한 대처법 (De Remediis utriusque fortunae)』 표지에 실린 삽화 〈운명의 수레바퀴(The Wheel of Fortune)〉, 1532년, 30.1×19.7cm, 런던, 대영박물관.

335쪽 한스 바이디츠(Hans Weiditz), 〈드로잉: 운명의 수레바퀴 (Drawing: The Wheel of Fortune)〉, 1519년, 20.6×15.8cm, 런던, 대영박물관.

336쪽 작자 미상, 시가집 『카르미나 부라나(Carmina Burana)』에 실린 삽화 〈운명의 수레바퀴(The Wheel of Fortune)〉, 1230년경, 뮌헨, 바이에른 주립도서관.

337쪽 안드레아 안드레아니(Andrea Andreani), 〈세 운명과 죽음의 승리를 묘사한 건축 프레임에 있는 해골이 배치된 운명의 수레바퀴(Triumph of Death with three fates in an architectural frame above a wheel of fortune flanked by skeletons)〉, 1588년, 39.9×29.7cm, 뉴욕, 메트로폴리탄 미술관.

338쪽 에드워드 번존스(Edward Burne-Jones), 〈운명의 수레바퀴 (La Roue de la Fortune)〉, 1875~1883년, 200×100cm, 파리, 오르세 미술관.

339쪽 휘호 알라르트 1세(Hugo Allard the Elder), 〈운명의 수레바퀴(T'Radt Van Avontveren)〉, 1661년, 38.2×50.3cm, 런던, 대영박물관.

344쪽 티치아노 베첼리오(Tiziano Vecellio), 〈신중함의 알레고리 (An Allegory of Prudence)〉, 1550년경, 75.5×68.4cm, 런던, 내셔널 갤러리.

345쪽 파올로 베로네세(Paolo Veronese), 〈지혜와 용기(Wisdom and Strength)〉, 1565년경, 214.6×167cm, 뉴욕, 프릭 컬렉션.

346쪽 파올로 베로네세(Paolo Veronese), 〈회화의 뮤즈(The Muse of Painting)〉, 1560년대, 27.9×18.4cm, 디트로이트 미술관.

347쪽 베르나르도 스트로치(Bernardo Strozzi), 〈그림의 알레고리 (Allegory of painting)〉, 1635년경, 130×94cm, 제노바, 팔라초 스피놀라 국립미술관.

352쪽 에마뉘얼 더 비터(Emanuel de Witte), 〈암스테르담의 신교회 내부(Interior of the Nieuwe Kerk, Amsterdam)〉, 1657년, 87.6×102.9cm, 샌디에이고, 팀켄 미술관.

353쪽 클로드 모네(Claude Monet), 〈루앙 대성당, 성당의 정문, 흐린 날(La Cathédrale de Rouen, Le Portail, temps gris)〉, 1892년, 100.2×65.4cm, 파리, 오르세 미술관.

354쪽 클로드 모네(Claude Monet), 〈루앙 대성당, 늦은 오후(La Cathédrale de Rouen, Fin d'aprés midi)〉, 1892년, 100×65cm, 베오그라드, 세르비아 국립박물관.

355쪽 클로드 모네(Claude Monet), 〈루앙 대성당(Rouen Cathédral)〉, 1892년, 100.4×65.4cm, 하코네, 폴라 미술관.

356쪽 클로드 모네(Claude Monet), 〈루앙 대성당, 햇빛 효과, 하루의 끝(Cathédrale de Rouen, Effet de Soleil, Fin de Journée)〉, 1892년, 100×65cm, 파리, 마르모탕 미술관.

357쪽 클로드 모네(Claude Monet), 〈루앙 대성당, 성당의 정문과 생로맹 탑, 햇빛 가득한 파랑과 황금의 하모니(Cathédrale de Rouen, le portail et la tour Saint Romain, plein soleil, harmonie bleue et or)〉, 1893년, 107×73.5cm, 파리, 오르세 미술관.

358쪽 클로드 모네(Claude Monet), 〈루앙 대성당, 성당의 정문, 햇빛(Rouen Cathedral, Portal, Sunlight)〉, 1893년, 100×65cm, 개인 소장.

359쪽 클로드 모네(Claude Monet), 〈아침 안개 속 루앙 대성당(Die Kathedrale von Rouen im Morgennebel)〉, 1894년, 101×66cm, 에센, 폴크방 미술관.

360쪽 클로드 모네(Claude Monet), 〈아침의 루앙 대성당, 분홍빛이 지배적(La cathédrale de Rouen le matin, dominante rose)〉, 1894년, 100.3×65.5cm, 아테네, 바질 앤드 엘리스 굴란드리스 재단.

361쪽 클로드 모네(Claude Monet), 〈아침 햇빛 속 루앙 대성당 정문(The Portal of Rouen Cathedral in Morning Light)〉, 1894년, 100.3×65.1cm, 로스앤젤레스, J. 폴 게티 미술관.

362쪽 클로드 모네(Claude Monet), 〈루앙 대성당, 서쪽 파사드(Rouen Cathedral, West Façade)〉, 1894년, 100.1×65.9cm, 워싱턴, 내셔널 갤러리.

363쪽 클로드 모네(Claude Monet), 〈루앙 대성당, 성당의 정문, 햇빛(Rouen Cathedral, The Portal: Sunlight)〉, 1894년, 99.7×65.7cm, 뉴욕, 메트로폴리탄 미술관.

364쪽 클로드 모네(Claude Monet), 〈루앙 대성당, 정오(Rouen cathedral, Noon)〉, 1894년, 101×65cm, 모스크바, 푸시킨 미술관.

365쪽 클로드 모네(Claude Monet), 〈루앙 대성당, 서쪽 파사드, 햇빛(Rouen Cathedral, West Façade, Sunlight)〉, 1894년, 100.1×65.8cm, 워싱턴, 내셔널 갤러리.

366쪽 클로드 모네(Claude Monet), 〈루앙 대성당, 햇빛 아래 파사드(Rouen Cathedral, The Façade in Sunlight)〉, 1892~1894년, 106.7×73.7cm, 매사추세츠 윌리엄스타운, 클라크 아트 인스티튜트.

367쪽 클로드 모네(Claude Monet), 〈해 질 녘의 루앙 대성당(Rouen Cathedral at Sunset)〉, 1894년, 100×65cm, 개인 소장.

368쪽 클로드 모네(Claude Monet), 〈루앙 대성당, 석양, 회색과 어둠의 심포니(Rouen Cathedral, setting sun, symphony In grey and black)〉, 1892~1894년, 100×65cm, 카디프, 웨일스 국립박물관.

369쪽 클로드 모네(Claude Monet), 〈루앙 대성당의 저녁(Rouen Cathedral In The Evening)〉, 1894년, 110×65cm, 모스크바, 푸시킨 미술관.

8. 인생을 즐긴다는 것

376쪽 작자 미상, 〈해골 모자이크(Skeleton mosaic)〉, 약 3세기경, 안타키아, 하타이 고고학 박물관.

377쪽 크리스티앙 볼탕스키(Christian Boltanski), 설치 작품 〈저장소: 카나다(Réserve: Canada)〉, 1988년(2021년 재제작), 《크리스티앙 볼탕스키: 4.4》 전시 출품작, 부산시립미술관, ⓒ Christian Boltanski / ADAGP, Paris - SACK, Seoul, 2022, 사진 김영민.

378쪽 크리스티앙 볼탕스키(Christian Boltanski), 설치 작품 〈페르손(Personnes)〉, 2010년, 《모뉴멘타(Monumenta) 2010》 전시 출품작, 파리, 그랑 팔레, ⓒ Christian Boltanski / ADAGP, Paris - SACK, Seoul, 2022.

379쪽 미켈란젤로 부오나로티(Michelangelo Buonarroti), 〈최후의 심판(The Last Judgement)〉, 1536~1541년, 1,370×1,220cm, 바티칸, 시스티나 성당.

382~383쪽 안나마리아 고치(Annamaria Gozzi) 지음, 비올레타 로피즈(Violeta López) 그림, 정원정·박서영 옮김, 『할머니의 팡도르』(원제: I pani d'oro della vecchina), 2019년, 오후의소묘.

384쪽 비올레타 로피즈(Violeta López), 『할머니의 팡도르』에 실린 삽화, 2019년, 오후의소묘 출판사 제공.

385쪽 작자 미상, 『인도 초콜릿(Chocolata Inda)』에 실린 포세이돈이 초콜릿을 멕시코에서 유럽으로 넘겨주는 삽화, 1644년, 베세즈다, 미국 국립의학도서관.

390쪽 작자 미상, 『후나바시 과자의 모양(船橋菓子の雛形)』에 실린 일본 전통 디저트 화과자 삽화, 1885년, 도쿄, 국립국회도서관.

391쪽 다비드 레이카에르트 2세(David Rijckaert II), 〈금속으로 장식된 물병과 과자가 있는 정물화(A Still Life with an ornamented Ewer of Rhenish stoneware and Confectionery)〉, 1607~1642년, 49.7×35.1cm, 런던, 조니 반 해프텐 갤러리.

392쪽 웨인 티보(Wayne Thiebaud), 〈파이 카운터(Pie Counter)〉, 1963년, 75.7×91.3cm, 뉴욕, 휘트니 미술관, ⓒ 2022 Wayne Thiebaud Foundation / Artists Rights Society (ARS), New York - SACK, Seoul.

393쪽 웨인 티보(Wayne Thiebaud), 〈세 개의 캔디 머신(Three Machines)〉, 1963년, 76.2×92.7cm, 샌프란시스코 미술관, ⓒ 2022 Wayne Thiebaud Foundation / Artists Rights Society (ARS), New York - SACK, Seoul.

398쪽 히로니뮈스 보스(Hieronymus Bosch), 〈일곱 가지 대죄와 네 가지 마지막 사건(Table of the Seven Deadly Sins)〉, 1505~1510년, 119.5×139.5cm, 마드리드, 프라도 미술관.

399쪽 히로니뮈스 보스(Hieronymus Bosch), 〈일곱 가지 대죄와 네 가지 마지막 사건(Table of the Seven Deadly Sins)〉 중 '폭식(Gluttony, Gula)' 부분, 1505~1510년, 전체 119.5×139.5cm, 마드리드, 프라도 미술관.

400쪽 자크 칼로(Jacques Callot), 〈폭식(Gluttony)〉, 1620년경, 18.5×26cm, 뉴욕, 메트로폴리탄 미술관.

401쪽 피터르 판 데르 헤이던(Pieter van der Heyden), 〈폭식(Gluttony)〉, 1558년, 27.4×37.4cm, 워싱턴, 내셔널 갤러리.

402쪽 페터 플뢰트너(Peter Flötner), 〈폭식의 행진(The procession of gluttony)〉, 1540년, 25.4×27.6cm, 런던, 대영박물관.

403쪽 얀 콜라에르트 2세(Jan Collaert II), 〈인간의 7대 죄악(The Seven Deadly Sins)〉, 1612~1620년경, 25.2×18.6cm, 런던, 대영박물관.

404쪽 한스 바이디츠(Hans Weiditz), 〈와인백과 손수레(Winebag and wheelbarrow)〉, 1521년경, 27.7×21.2cm, 런던, 대영박물관.

405쪽 요피 하위스만(Jopie Huisman), 〈할버 샌드위치(Halve Houtsnip)〉, 1974년, 13×18cm, 보르큄, 요피 하위스만 박물관.

부록

428~429쪽 소식(蘇軾), 「적벽부(赤壁賦)」, 11세기, 전체 23.9×258cm, 타이베이, 국립고궁박물원.

430~431쪽 양사현(楊士賢), 〈적벽도권(赤壁圖卷)〉(부분), 북송(北宋) 시기, 화폭 30.9×128.8cm, 보스턴 미술관, ⓒ 2022 Museum of Fine Arts, Boston.

430~431쪽 무원직(武元直), 〈적벽도권(赤壁圖卷)〉(부분), 금(金) 시기, 화폭 50.8×136.4cm, 타이베이, 국립고궁박물원.

432~433쪽 구영(仇英), 〈적벽도권(赤壁圖卷)〉, 16세기 초, 전체 26.5×523cm, 선양, 랴오닝성 박물관.

434쪽 문징명(文徵明), 〈적벽도(赤壁圖)〉, 1552년경, 파리, 세르누치 박물관.

435쪽 문백인(文伯仁), 〈적벽도(赤壁圖)〉, 16세기, 50.8×71.1cm, 호놀룰루 박물관.

436~437쪽 문징명(文徵明), 〈적벽승유도권(赤壁勝游圖卷)〉, 1552년, 화폭 30.5×141.5cm, 워싱턴, 스미스소니언 프리어 미술관.

438쪽 문징명(文徵明), 〈적벽부도(赤壁賦圖)〉, 1558년, 239.2×49.8cm, 디트로이트 미술관.

439쪽 쓰키오카 요시토시(月岡芳年), 《월백자(月百姿)》 연작 중 〈적벽월(赤壁月)〉, 1889년, 36.2×25.1cm, 런던, 대영박물관.

440~441쪽 문가(文嘉), 〈적벽도병서부권(赤壁圖竝書賦卷)〉, 1572년, 화폭 28.2×137.5cm, 타이베이, 국립고궁박물원.

442쪽 기무라 겐카도(木村蒹葭堂), 〈적벽도(赤壁圖)〉, 18세기 후반, 56.4×27.5cm, 미니애폴리스 미술관.

443쪽 전두(錢杜), 〈적벽(赤壁)〉, 90.8×26.4cm, 1813년, 미니애폴리스 미술관.

444쪽 스미노에 부젠(墨江武禪), 〈전적벽도(前赤壁圖)〉, 18세기 후반, 107.3×51.8cm, 보스턴 미술관, ⓒ 2022 Museum of Fine Arts, Boston.

445쪽 가노 요시노부(狩野良信), 〈전후적벽도(前後赤壁圖)〉, 19세기 전반, 101.4×35.5cm, 보스턴 미술관, ⓒ 2022 Museum of Fine Arts, Boston.

446쪽 작자 미상, 청강희 경덕진요청화전후적벽부도방병(清康熙 景德鎭窯青花前後赤壁賦圖方瓶), 1662~1722년, 높이 52.7×세로 15.9×가로 15.9cm, 입구 지름 13.3cm, 뉴욕, 메트로폴리탄 미술관.

447쪽 경덕진요(景德鎭窯) 제작, 적벽부 도자기 그릇, 1620~1644년, 높이 9.2cm, 입구 지름 16cm, 런던, 대영박물관.

인생의 허무를 보다

2022년 12월 9일 초판 1쇄 찍음
2022년 12월 26일 초판 1쇄 펴냄

지은이 김영민
편집 최세정·이소영·엄귀영·김혜림
디자인 즐거운생활
마케팅 최민규·정하연

펴낸이 고하영·권현준
펴낸곳 (주)사회평론아카데미
등록번호 2013-000247(2013년 8월 23일)
전화 02-326-1545
팩스 02-326-1626
주소 (03993) 서울특별시 마포구 월드컵북로6길 56
이메일 academy@sapyoung.com
홈페이지 www.sapyoung.com

ISBN 979-11-6707-088-3 03600

• 신간, 전시회, 답사, 강연, 북클럽, 특별 프로젝트 등 김영민 작가 관련 소식을 받고 싶은
 독자는 homobullahomobulla@gmail.com으로 자신의 이메일 주소를 보내주세요.